戰車模型塗裝進階指南 2

輔助配件與綜合塗裝技巧

〔西〕魯本·岡薩雷斯（Ruben Gonzalez）◎著

徐磊◎譯

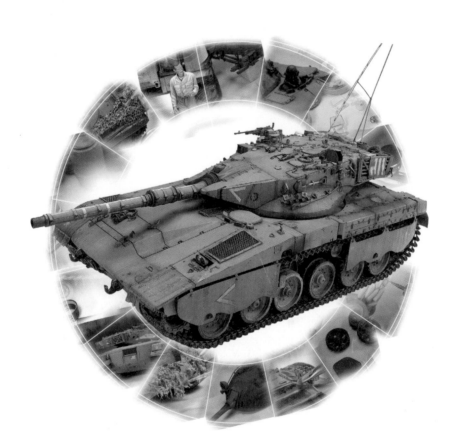

F.A.Q. 3

前 言

《戰車模型塗裝進階指南》像一系列被冠以「F. A. Q」的書籍一樣，專注於製作戰車模型，以及模型的組裝、上色和舊化。

《戰車模型塗裝進階指南》將關注的時間框架進行了移動，時間範圍是從越南戰爭到今天的這段時期（本書後面將把這段時間稱為現代）。聚焦於現代戰車模型，將它們放置在當今的衝突和戰爭中。但是還不止於此，本書將為大家介紹這些年來出現的一些新的模型塗裝技法，這些技法主要應用於現代戰車模型，而且也可以用在其他任何時代的戰車上。

像我們身邊其他事物一樣，軍事模型也在經歷著不斷的演化，這是因為它要不斷地適應周圍的環境，這裡我所說的環境就是世界上不同區域，不同範圍的戰爭和衝突。這與二戰以及二戰之前的衝突是有所不同的。

過去或者是現代的戰爭主題，模型上的塗裝、舊化以及氣氛的營造技巧都沒有什麼變化，我們可以像之前一樣進行參考和借鑑。但是我們在模型上表現出來的效果卻可以因為不同的原因而有差別。

對於初學者來說，衝突場景已經改變，儘管天氣條件與當時並無不同，但是衝突的地理位置不同，就會影響戰車的外觀。

現代戰車的維護要求也同樣發生了變化，雖然這並不是普遍的情況，但是這也取決於敵對一方所能提供的服務（指從敵方所繳獲的物資和給養）。事實上現代戰車和武器已經變得非常複雜、對環境非常敏感，因此需要更加精細地維護，才能使之處於理想的狀態。

最後我要提到非常重要的一點，就是製作現代戰車和武器的材料自二戰以來發生了很大變化，當時在技術和工業層面上根本不存在的材料現在已司空見慣了。這些新材料的使用、製造和組裝方法也反映在我們對現代戰車模型的塗裝和舊化方法上，這些方法與之前的是不一樣的。

除了以上的一些因素外，我們還需要考慮另外一個重要因素，那就是戰車的顏色。戰車塗裝的選項事實上變得無窮無盡，這一點在一些地方的叛軍中尤其明顯，叛軍會使用任何他們想得到的塗裝方案，只要這能使他們的行動不被察覺即可。

我們曾經將二戰前後的戰車塗裝成綠色、暗黃色或者常見的三色迷彩的樣式。但是現代戰車的迷彩塗裝樣式非常複雜、非常奇特，因此需要我們對自己調色板上的顏料進行深入的研究，獲得現代戰車塗裝的眾多基礎色和迷彩塗裝的樣式。

綜上所述，我們應當更加微妙地在現代戰車上應用熟知的模型塗裝技法，或者讓應用技法後所得到的效果略有不同，以更真實地模擬現代戰車在現代戰爭中的狀況。

正如生活中其他美好的事情，我們最終的目的都是避免單調並迎接新的挑戰，在這本書中，我們將為大家展現這些挑戰中的一部分。

魯本·岡薩雷斯

目　錄

前　言

5　　第十二章　隨車配件

6　　一、裝載物和人物
6　　　1. 選擇適合的素材
8　　　2. 卡車以及輕型車輛上的裝載物
11　　　3. 裝甲車上的裝載物
12　　　4. 坦克上的裝載物
16　　　5. 人物
20　　二、帆布和偽裝網
21　　　1. 用模型箔紙來製作帆布
23　　　2. 用AB補土來製作帆布
30　　　3. 用蝕刻片來製作偽裝網
32　　　4. 製作梭子漁網
34　　　5. 製作範例和應用
40　　三、用植被來進行偽裝

47　　第十三章　輕型戰車塗裝技術

48　　一、B11無後坐力砲
53　　二、M151 以色列國防軍軍用戰術車
58　　三、潘哈德輕型裝甲車（1990—1991年海灣戰爭）
64　　四、依維柯蘭斯輕型多用途裝甲車

73　　第十四章　中型戰車塗裝技術

74　　一、M1078輕載中型戰術卡車
86　　二、KRAZ-255B 越野卡車
98　　三、BMR-VCZ 裝甲車
104　　四、M113裝甲騎兵攻擊型（ACAV）裝甲運兵車
110　　五、M113裝甲運兵車 DUALTEX迷彩塗裝
120　　六、M113 CHATAP 以色列國防軍後勤保障車

127　　第十五章　重型戰車塗裝技術

128　　一、M3A3 佈雷德利輕型坦克
140　　二、T-55 A型主戰坦克
156　　三、69-II式主戰坦克
164　　四、梅卡瓦Mk1 型主戰坦克

183　　第十六章　數字3D技術革命

184　　一、數字化製造
184　　二、3D打印技術或增材製造技術
185　　三、材料
185　　四、用於模型製作的材料和增材製造系統
186　　五、3D 打印產品間的比較
191　　六、補充和售後市場

195　　第十七章　用3D打印件為塑料模型板件增加細節

197　　一、市面上可以買到的材料
198　　二、使用的材料
198　　三、測量真實的車輛
201　　四、組裝製作MENG的模型板件

216　　第十八章　精品戰車模型及情景展示

216　　一、加拿大豹-2A6M型坦克
218　　二、俄羅斯T-80U坦克
220　　三、中國96B型坦克
221　　四、敘利亞戰場 2S3 Akatsiya自行榴彈砲
222　　五、BMR-3M裝甲掃雷車
223　　六、BTR-80裝甲人員輸送車
224　　七、BTR-70裝甲人員輸送車
225　　八、美國M1艾布拉姆斯坦克
226　　九、烏拉爾機關砲卡車
226　　十、ZSU-57-2式自行高射砲
227　　十一、以色列「馬加奇」6型坦克
228　　十二、T-72B1型坦克
229　　十三、M88裝甲搶救車
230　　十四、潘德 II 型裝甲車
231　　十五、69式坦克
232　　十六、豹2A4型坦克
232　　十七、Panzerhaubitze 2000自行榴彈砲
233　　十八、德國MARS中型火箭砲
234　　十九、M-ATV防地雷車
235　　二十、RG-31防地雷裝甲車
235　　二十一、T-55坦克

第十二章

隨車配件

　　做到這一步，當我們在工作台上看到一個剛剛做好的模型，準備在展示櫃中展示時，許多模友可能會認為我們的這項工程現在可以結束了。

　　乍看這似乎是真的，但這只是乍看而已。為什麼我們會說它沒有完成呢？缺了什麼呢？

　　這個問題的答案就是為作品帶來生命或者生活的氣息。隨車配件、裝載的物品、人物等所有這些元素它們並非是板件中模型的一部分。

　　正是這些細節使我們的模型與眾不同，這些細節為模型帶來了生命，不論我們的模型是單獨擺在那裡，還是和植被地台或者場景地台搭配。在大多數的情況下，在這些細節上花費的時間和精力可能與我們在戰車模型上花費的一樣多。這一點是如此重要，因為對隨車配件和人物的糟糕塗裝將完全毀了整個模型。

在我們戰車模型的基本隨車配件中，有兩大類元素，第一類是戰車士兵使用的裝載物品，另外一類就是人物了，不論這個人物是不是戰車士兵。

說到人物，當他們是戰車士兵的時候，是不會有什麼問題的，因為每位士兵都有一個預定的位置，要麼在座位上就座，要麼在艙蓋附近。

當人物不是戰車士兵的時候，事情就不一樣了，要麼把人物放在模型戰車上，或者和裝載物品及隨車配件在一起，這些都需要我們進行研究並多次測試，這樣才能找到最完美的位置來佈置這些人物。

在這一章節中，將不會詳細介紹所有這些元素的塗裝，而是試圖為大家講解選擇哪些元素以及如何佈置它們（在戰車主體塗裝和舊化完成之後）。

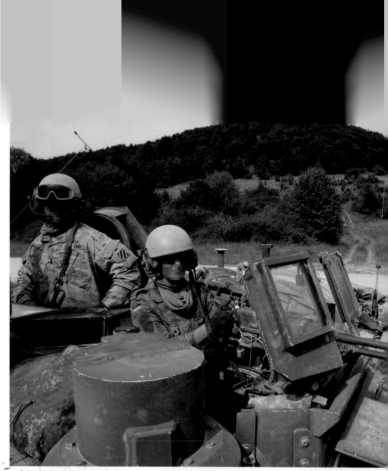

1. 選擇適合的素材

（1）選擇一輛戰車的隨車配件和裝載的物品可能是一個讓人頭疼的大問題。在卡車的貨箱上放置一些簡單的油桶，將會徹底地改變這輛卡車的外觀。

（2）有無限種可能性，很多時候將簡單的隨車配件，進行塗裝的測試和比較，希望獲得非常驚豔的效果。這些油桶上的裝飾標識來自於民用車板件的水貼，用油脂色的油畫顏料或者琺瑯舊化產品（如AK 025、AK 082和AK 084等）進行修飾，直至獲得真實的外觀。木製貨運托盤上還有油桶的溢油痕跡，這可以完美地搭配卡車和一些現代主題的場景。

（3）當到了塗裝和舊化這些隨車配件的環節，水性、琺瑯舊化產品、油畫顏料等都將被用上。水貼來自於之前著名模型板件的剩餘，都會將這些剩餘物品蒐集起來，以備將來不時之需。

（4）任何隨車配件都是好的，越是能對場景的主題或者故事進行暗示越好。這些簡單的交通錐將適合於任何現代模型車輛以及模型場景。

（5）最後，當所有的場景配件都已經塗裝和舊化完畢，我們就可以很方便地對這些元素進行測試了。這並不是一項容易的工作，我們必須在不用黏合劑的情況下來佈置這些隨車配件。透過多次測試，一旦我們敲定了最後的佈置方案，我們應該拍幾張照片，這樣當我們對這些隨車配件進行黏合固定時，就可以記住之前敲定的位置了。

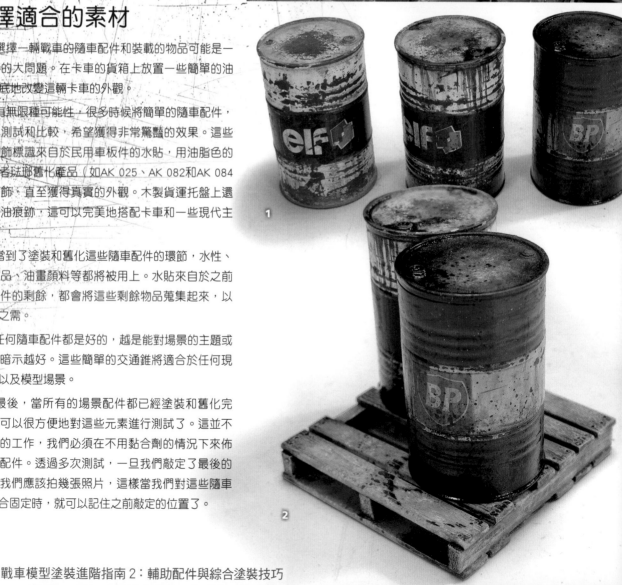

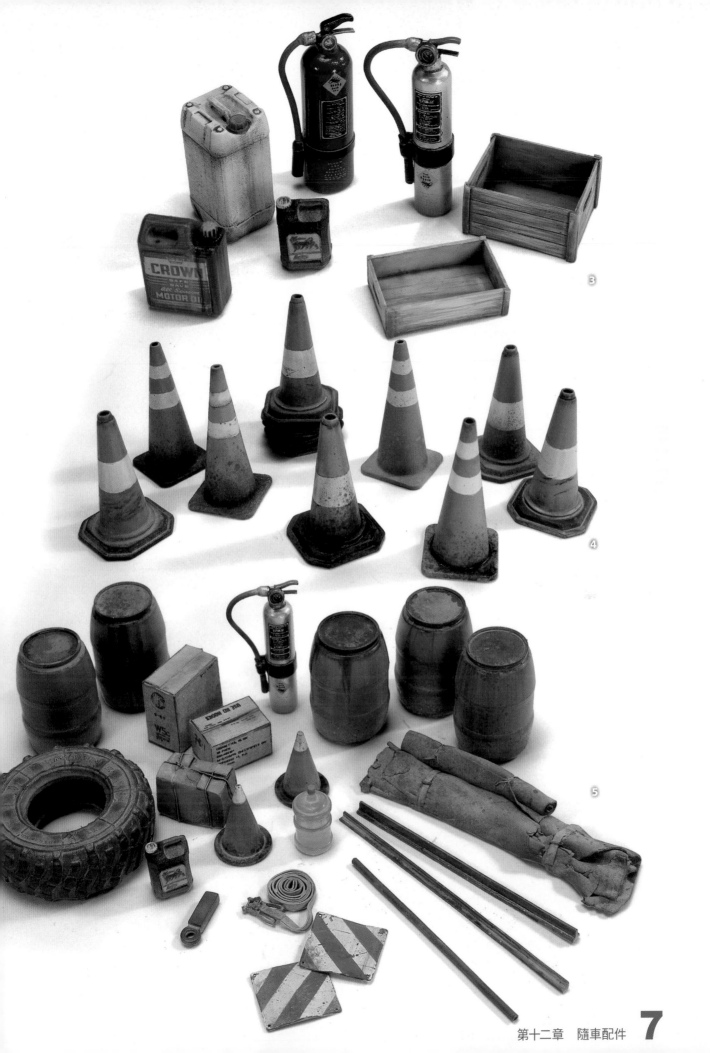

2. 卡車以及輕型車輛上的裝載物

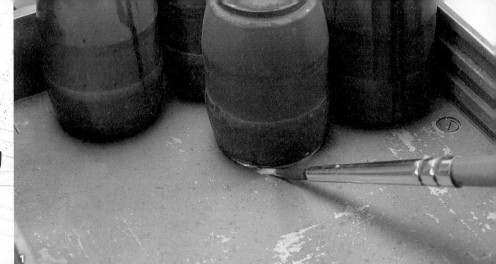

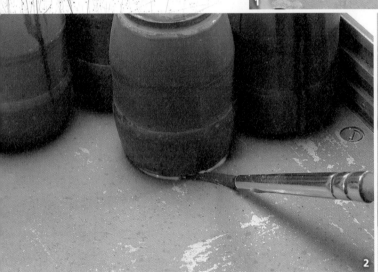

（1）將裝載物佈置到卡車的貨運廂上是一件相對容易的事情，只需要一些常識。建議大家用白膠來黏合固定這些不同的場景元素。

（2）佈置好之後，用沾了水的乾淨毛筆抹掉多餘的白膠，這樣可以避免多餘的白膠乾後留下痕跡。

（3）因為白膠具有彈性，乾透後幾乎看不見，而且可以將用到的隨車配件都黏合到位，所以它非常適合這項工作。

（4）在操作和佈置這些場景配件的時候請用鑷子，如果必須直接用手接觸來進行操作，那麼建議大家戴好手套，這樣可以避免在這些場景配件上留下指紋。

（5）（6）一但所有的配件及裝載物品都佈置到位，等白膠完全乾透後，就可以開始製作緊固件（緊固帶）。

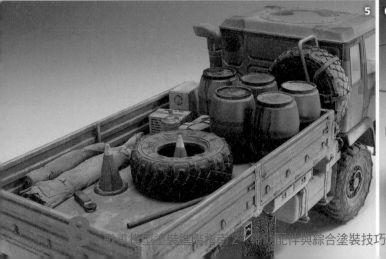

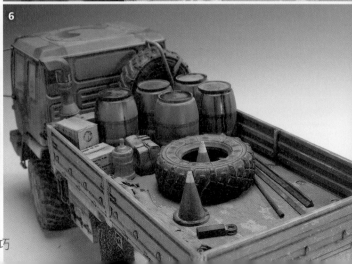

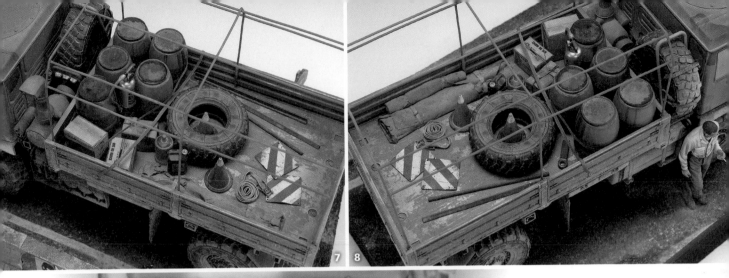

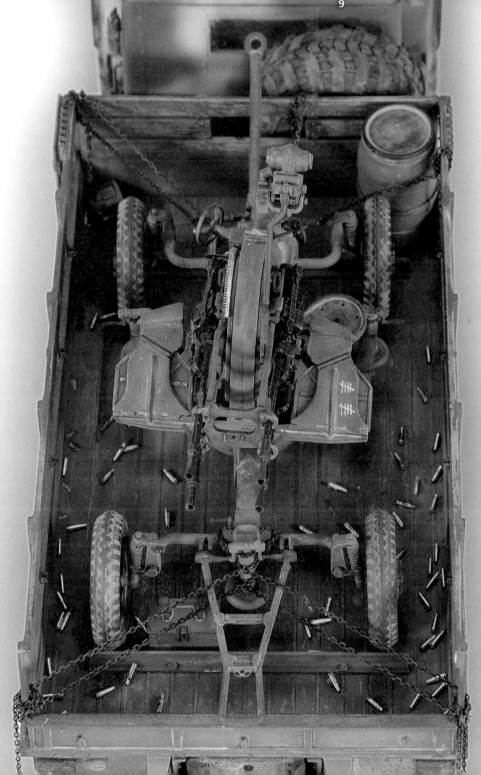

（7）（8）固定和綑綁車上的裝載物是很重要的，其中的緣由也很明顯。在這個範例中綁帶和緊固帶是由銅片製作，用蝕刻片件在上面加了鉤子和卡扣。

（9）在這個範例中，裝載物由一對配件組成，一個燃料桶和一個燃料罐。雖然車廂上真正令人感興趣的是這架機關砲以及散落在車廂地板上的彈殼。

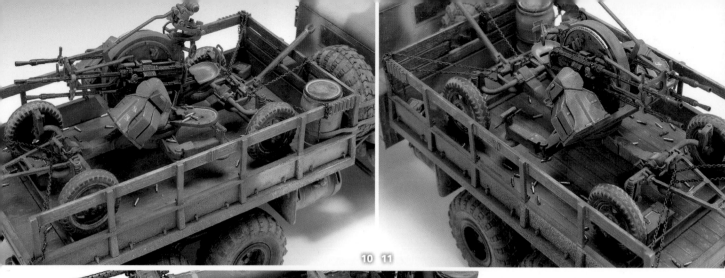

10 11

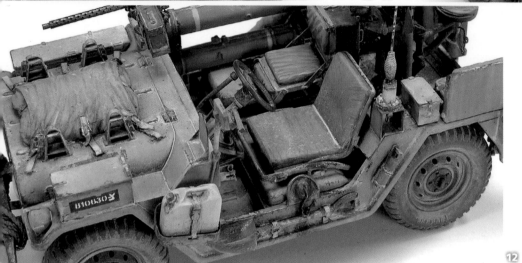

12

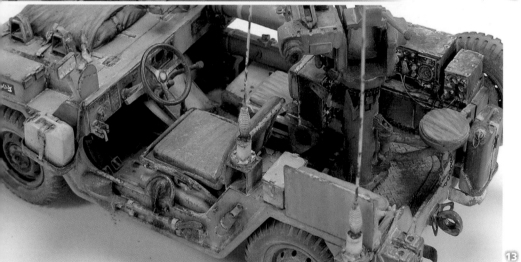

13

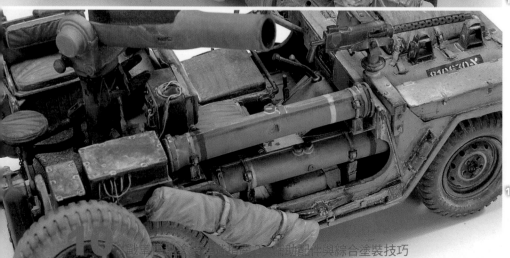

14

（10）（11）這種混合搭配（卡車上搭載機關砲）經常出現在中東和東歐的衝突中，如巴爾幹半島。這種臨時的緊固措施是基於鐵鏈和車廂地板上的金屬框架，這樣可以防止機關砲移動得太厲害，但是這種方法並不能得到很好的完全固定效果。

（12）如果真有專門對車輛進行改造和裝備的專家，那麼非以色列國防軍莫屬了，他們擅長將車輛改造得完全適應自己的要求。拿這輛福特多用途車來說，它是真正的全地形反坦克殺手。在車輛的前部區域，我們可以找到箱子、繩子、罐子、防水布，甚至在引擎蓋上還有一個擔架。

（13）在車輛的後部，我們可以找到彈藥箱、無線電設備以及一些燃料罐，有一個小座位供一名士兵使用，還有「陶」式反坦克導彈發射器。

（14）最後，在中間區域以及車輛的右舷，我們可以發現「陶」式反坦克導彈、折疊起來的擔架、備用輪胎、一些工具以及滅火器。總之，就車輛的尺寸和空間來說，達到了這麼好的利用度，確實是一個真正的挑戰。

3. 裝甲車上的裝載物

（1）即使某些裝甲車輛的配置和結構不允許對裝載量進行升級擴大，但是擁有聰明才智的戰車士兵，仍然設法找到了一些地方來安裝他們認為在戰鬥中非常必要的隨車配件。這輛以色列國防軍裝甲戰車，在這種情況下，表面並不會出現一些個人的裝備，這是因為絕大多數的個人裝備都可以裝載在這輛戰車的內部。在戰車後部，我們可以看到幾個燃油罐、一捆帆布以及一個放置備用輪胎的空間。

（2）在頂部可以看到一些彈藥箱和備用輪胎，在前部可以看到備用履帶、一些懸掛部件以及一些滅火器，這些在M113裝甲運兵車的前部都是很常見的。在戰車的左舷，我們可以看到多個盒子和工具箱、銲接用的氣罐以及前方更多的罐子。

（3）在這個範例中，可以看到戰車上的武器裝備和隨車配件是如何擺放的。

（4）這是越南戰爭時期的M113裝甲運兵車，可以觀察到幾乎所有的東西，都被很好地包裹了起來。如果參考當時的實物照片，靠上的部分是軍隊以及他們的裝備所占用的，把這輛裝甲車變成了真正的運輸大篷車。在戰車的後部，有一些配給供應箱、燃油罐甚至一些橡膠軟管。

（5）在戰車後面的頂部我們可以看到彈藥箱，一些防護沙袋、背包、冰箱、保溫瓶、雜誌，當然還有立體聲收音機。一片棕櫚葉落在那裡，這暗示了觀眾這輛戰車所服役的環境。

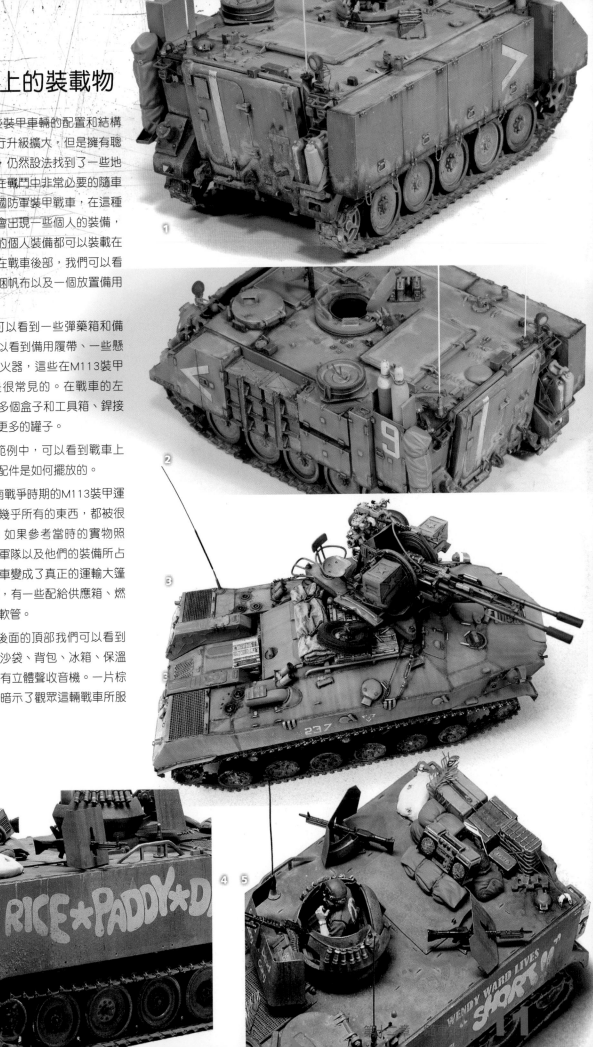

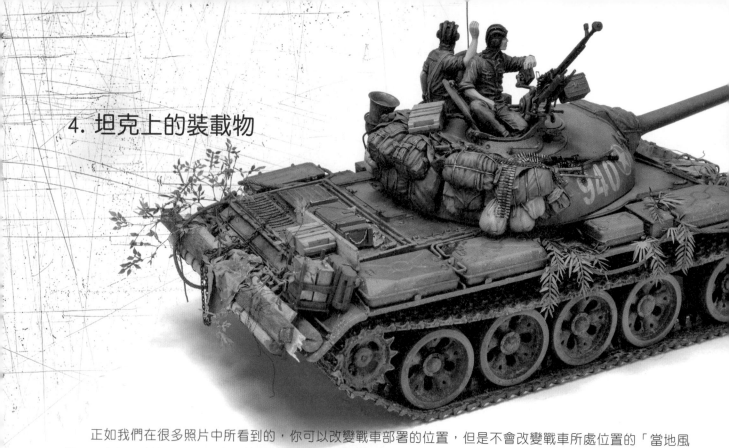

4. 坦克上的裝載物

正如我們在很多照片中所看到的，你可以改變戰車部署的位置，但是不會改變戰車所處位置的「當地風格」。在這些位於不同戰線的裝甲戰車上，你會發現各種形狀和尺寸的箱子、墊子、袋子和帆布，甚至還有一些用綁帶固定的木頭樹幹以及備用履帶，這些都提供了額外的豐富的色塊，我們可以發現一些輪胎掛在砲塔的側面作為額外的裝甲防護。其中有一個作品，戰車的後部裝甲板上甚至放置著一個冰櫃！任何不尋常的東西都會有所幫助，也會給我們的模型增加一種獨創性和個人風格。

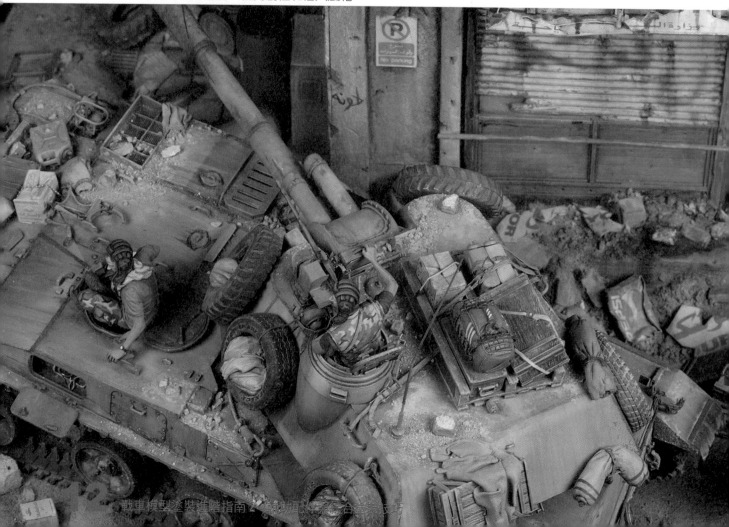

（1）讓我們看一下，裝載物品在重型車輛上的分佈會帶來什麼。有幾條確定的規則，比如不要阻擋視野以及潛望鏡，不要遮蔽了發動機的進氣口和排氣口。對於坦克這種作戰車輛，隨車物品不可以阻礙砲塔的旋轉，這樣才能正常作戰，除此之外，幾乎所有的事情都可以發生。絕大多數的現代裝甲戰鬥車輛都有儲物箱和砲塔儲物籃，但是最後，都不可避免地被戰車士兵的必須物品填得過滿。

（2）通常會挑選一些隨車配件，在上色之前，先將它們放置在戰車的儲物籃中。這時為儲物籃中隨車物品的佈置拍幾張照片是個不錯的主意，這樣一旦將它們拿出來進行塗裝的時候，就不會忘記它們之前的相對位置了。對待每一個隨車配件的態度要跟對待戰車模型一樣，要注意每一個細節，認真地進行塗裝和舊化。

（3）上色完成後，就可以對著照片將隨車配件佈置到之前計劃好的位置，用白膠對它們進行黏合固定，它乾透後是透明的，但是請記住白膠乾透後的表面是光澤的質感。

（4）（5）一旦將隨車配件黏合到位後，我們可以用舊化土和稀釋的油畫顏料來對它們進行舊化，讓隨車配件融入整個戰車。

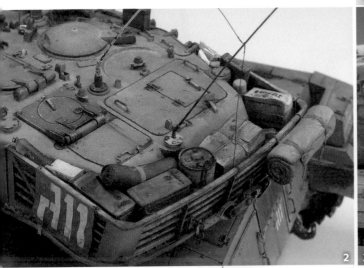

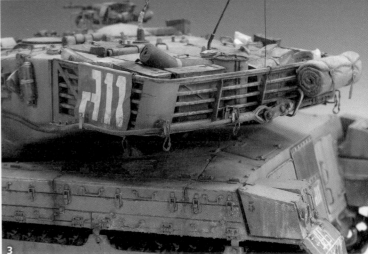

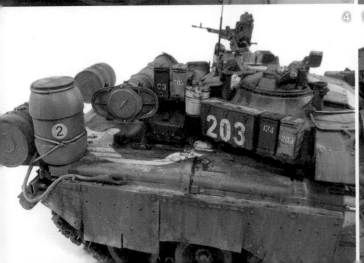

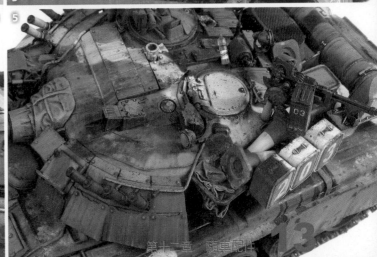

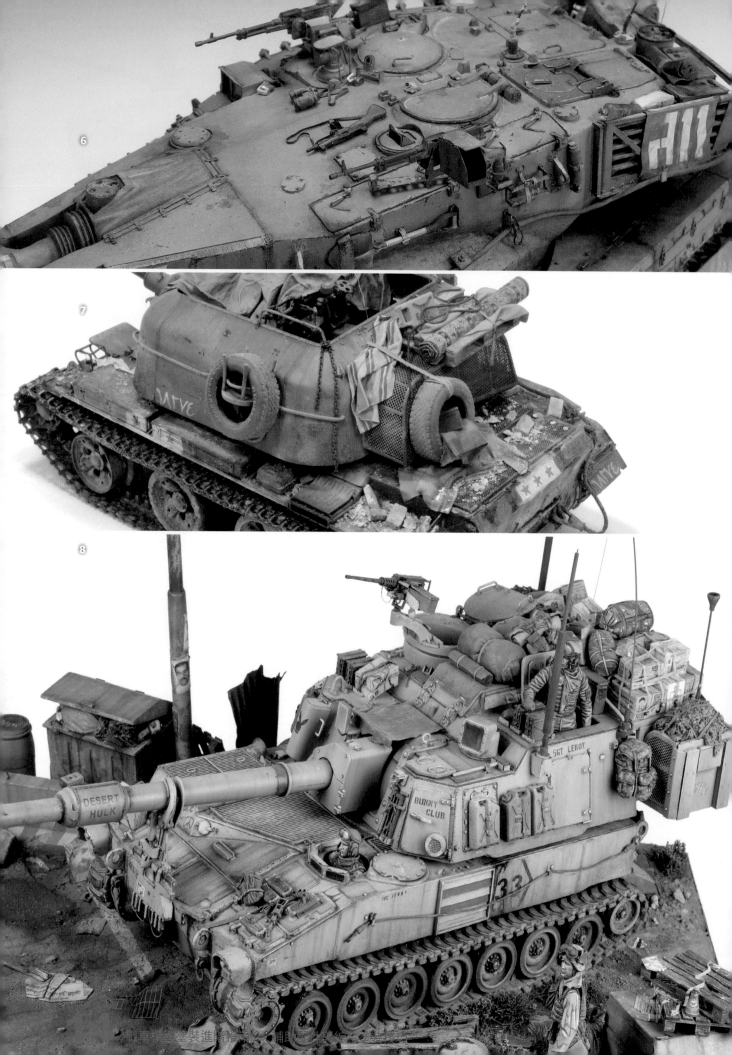

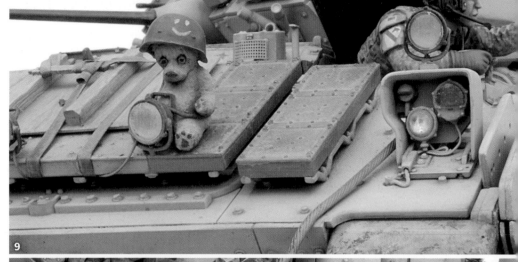

（6）在艙蓋的周圍，通常我們可以看到戰車士兵需要就近可以拿到的物品，比如雙筒望遠鏡、地圖、個人武器、礦泉水，甚至一包香菸，這些都是小的隨車配件，但是要塗裝它們並不容易。我們可以在砲塔的側面觀察到牽引鋼纜、一些工具、備用履帶和滅火器。

（7）將隨車物品以有趣的方式佈置並固定到這輛裝甲戰車上，儘管如此，這種佈置還是有很多實物參考照片來支持的。

（8）如果戰車上沒有足夠的儲物籃和足夠的空間來搭載物品，那麼所有的物品都將被打包並堆放在自由的空間。主要的目的就是把所有有用的東西都堆放上去。

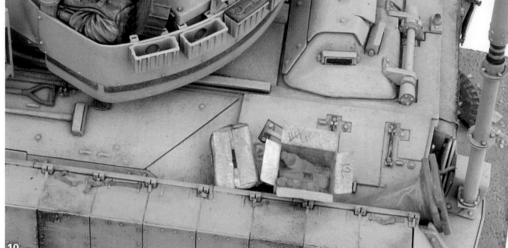

（9）如果我們談論創意的話，只需要看位於佈雷德利步兵戰車前部的這個小泰迪熊和它的頭盔就行了，這一幕是在第二次海灣戰爭中被看到的。有這些隨車配件，雖然它們很小，但是卻能帶來不同的效果。

（10）當車輛在沙漠環境中服役，將盛水的各種容器隨車搭載是很普遍的，在這輛戰車的側面，可以看到裝著礦泉水瓶的幾個箱子和一對交通錐，它們足夠引起觀眾的注意。

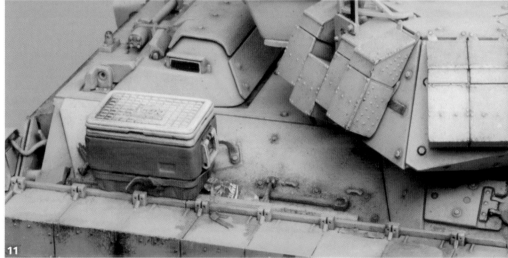

（11）在相反的一側，在工具旁邊，可以看到一個保溫箱和一個被壓扁的可樂空瓶，這又為整個作品增加了一個亮點。

（12）最後，砲塔的小儲物籃裡裝滿了墊子、罐頭、帆布和更多的塑膠瓶，以及格子中的彈藥箱。

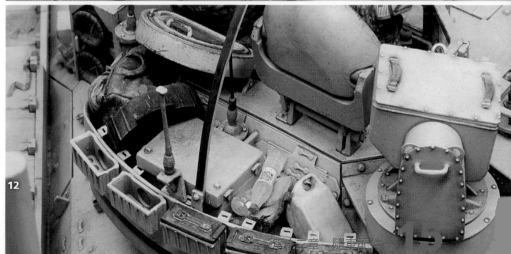

5. 人物

　　當佈置好隨車配件之後，我們可以更進一步為作品添加一些人物。

　　人物上色對筆塗技法的要求很高（或者說具有一定的冒險性），將人物佈置在戰車上會讓整個作品更加有故事性（主題更加明晰），同時可以帶來更加顯著的比例感（觀賞者就著場景中的人物，可以很快地想像出戰車的實際大小。）。不管怎麼說，人物的缺失對整件作品而言並非是一件災難性的事情，但是人物的出現將為作品帶來動態感、人性和生活的氣息，不論是將人物置於戰車上，還是戰車旁的場景地面或者植被上。

　　噴塗和使用水性漆的方法已經為大家所熟知，本章將不涉及這些內容，取而代之的是，要學習將人物融入作品中後，它是如何為我們的作品添加氛圍，如何幫助傳達作品的故事性。

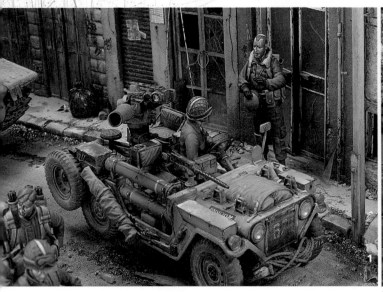
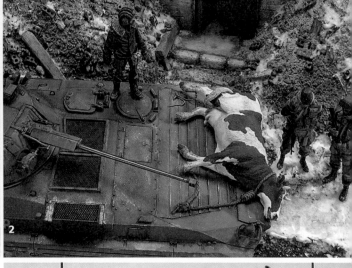

　　（1）在這一個實例中，人物融入了這個有福特多用途小車的場景。

　　（2）在另一個實例中，綁在車體前部的乳牛，它幫助戰車上的駕駛員和戰車旁的士兵之間形成聯繫（而不是場景中孤立的毫無關聯的幾個人物）。車上的乳牛象徵著處於戰爭衝突之中的人和動物所面臨的嚴酷情況。

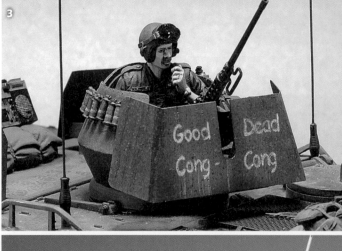

　　（3）在這張照片中M113裝甲運兵車上的指揮官正對著麥克風講話，這個小細節足以在沒有任何地形的地台上呈現這個戰車模型，雖然沒有地形地台作為背景，但是仍然為模型戰車帶來了動感和活力。

　　（4）（5）將士兵置入戰車中的一個優勢就是我們只需要塗裝士兵露出戰車的部分，所以塗裝人物的過程會相對容易並快一些。

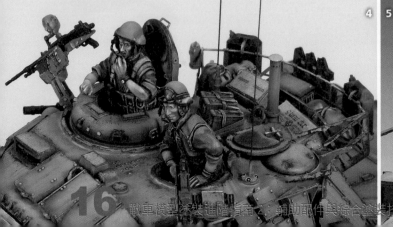
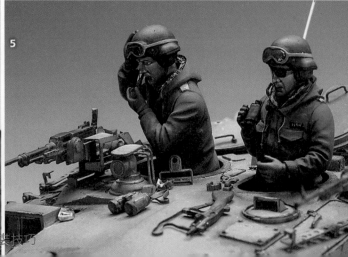

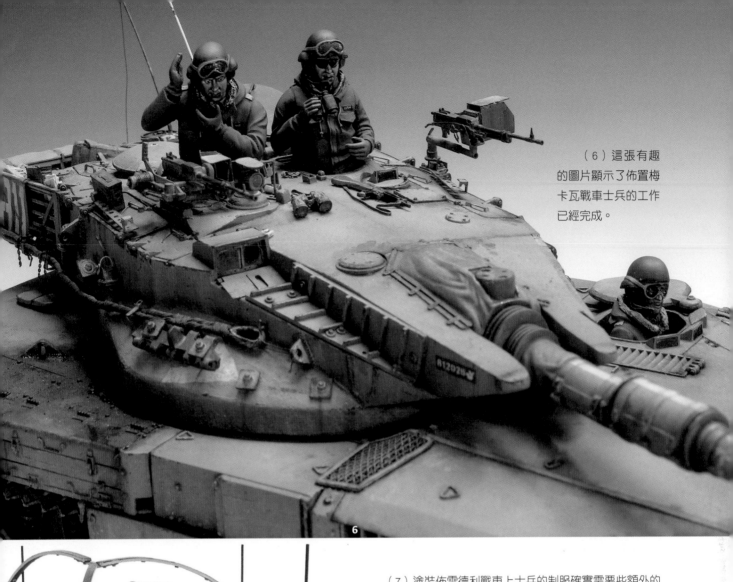

（6）這張有趣的圖片顯示了佈置梅卡瓦戰車士兵的工作已經完成。

（7）塗裝佈雷德利戰車上士兵的制服確實需要些額外的努力。如果有機會找到相關的人物資料，其姿勢自然且真實的話，那麼就是錦上添花了。

（8）我們再看另外一個實例，其中因為有了人物，戰車與地形和周圍環境之間建立了聯繫。戰車士兵拿錢買路邊男孩手上的水果，這個細節確實非常精彩。

（9）這輛英國挑戰者坦克上的士兵也是如此，雖然士兵只露出了半個身子，但是他們制服的複雜性確實是一個挑戰，一旦成功超越挑戰，我們付出的時間、精力和資源都是值得的。

10

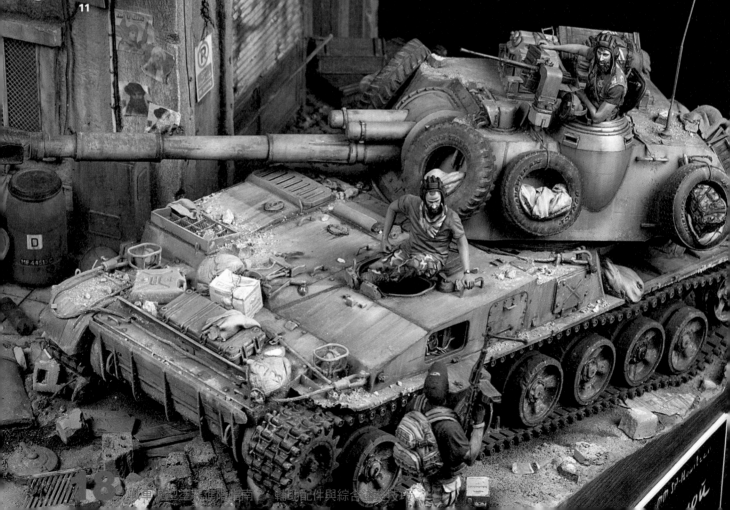

11

輔助配件與綜合塗裝技巧

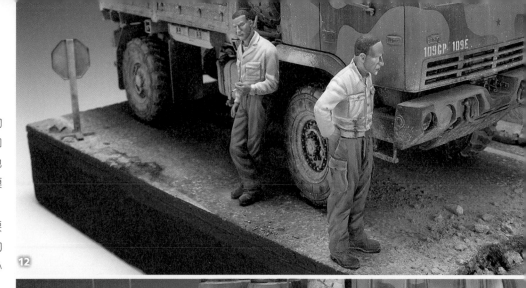

（10）（11）將隨車裝載物品與人物完美搭配起來的範例。如果將所有的東西都放入一個地形地台中，將會獲得一個小的情景模型。

（12）因為有了人物，我們要對人物的姿勢和接觸區域（即人物和戰車之間的接觸區域）格外小心，這一點非常重要。不幸的是，我們常會看到人物好像浮在地面上一樣，這樣看起來一點都不真實，而這種情況並非少見。

（13）在這一範例中，站在地面上的人物傳達出了一個故事情節，也許他們正在等待來自路邊的救援和解決方案。比較起來，將人物佈置在戰車上將困難得多，即便如此，也應該多試幾種不同的組合和佈置方案，直至找到最合適的那一個。

12

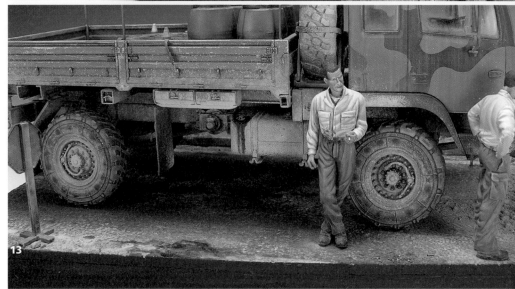

13

（14）從這一個視角來看，車廂上隨車物品的安排，人物將車輛和地面繫在一起，這些都為場景中的故事增添了意義。

14

這種隨車配件有幾種使用方法，要麼放在戰車上作為裝載物，要麼作為遮蓋布，可以完全地展開或者僅僅遮蓋部分的裝甲戰車迷彩。

我們曾經在市面上找過這種產品的樹脂件。有很多公司都生產這種樹脂件，其性價比也不錯。

但是我們確實有另外一種選擇，那就是用市面上買到的材料自製帆布，這樣可以獲得非常不錯的效果而且按照我們的需要定製和裁剪。在這一部分，大家將看到如何製作車篷帆布和偽裝網。

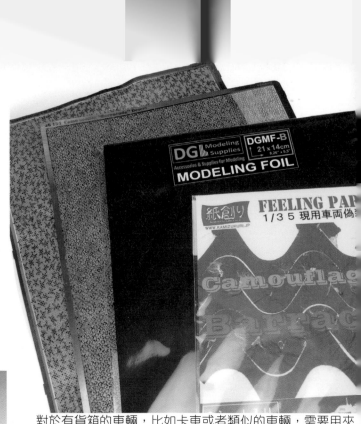

在圖片中，你可以看到各種各樣的材料，然後即興創作我們自己的車篷帆布和偽裝網，有紙質配件、金屬蝕刻片或金屬薄片。

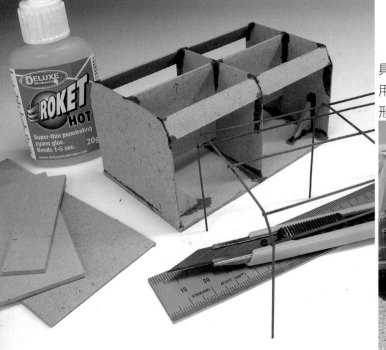

對於有貨箱的車輛，比如卡車或者類似的車輛，需要用夾具來製作框架。我們可以使用銲接金屬棒來實現這一點。然後用紙板做一個支撐（紙板內襯），並在上面對帆布和偽裝網塑形，紙板做的內襯可以避免塑形時損壞金屬框架。

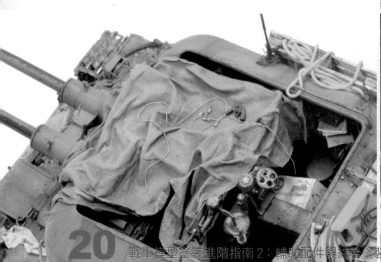

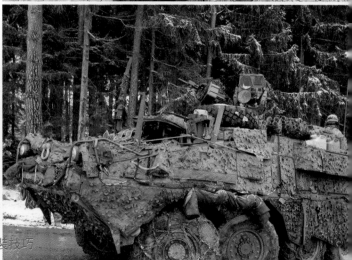

1. 用模型箔紙來製作帆布

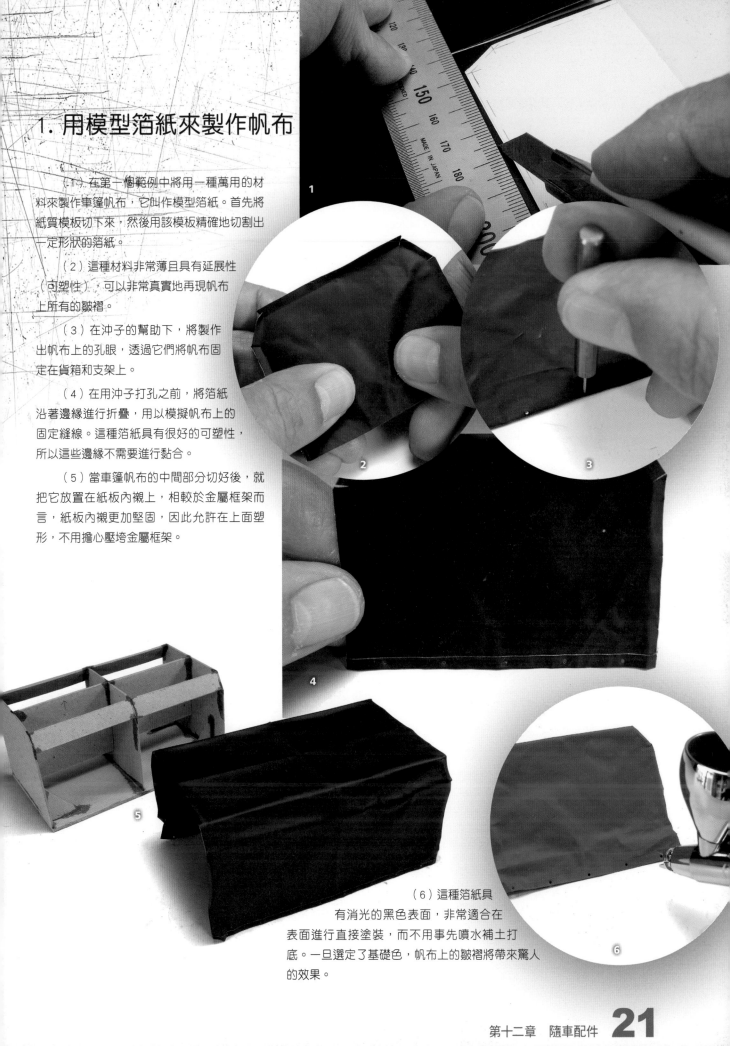

（1）在第一個範例中將用一種萬用的材料來製作車篷帆布，它叫作模型箔紙。首先將紙質模板切下來，然後用該模板精確地切割出一定形狀的箔紙。

（2）這種材料非常薄且具有延展性（可塑性），可以非常真實地再現帆布上所有的皺褶。

（3）在沖子的幫助下，將製作出帆布上的孔眼，透過它們將帆布固定在貨箱和支架上。

（4）在用沖子打孔之前，將箔紙沿著邊緣進行折疊，用以模擬帆布上的固定縫線。這種箔紙具有很好的可塑性，所以這些邊緣不需要進行黏合。

（5）當車篷帆布的中間部分切好後，就把它放置在紙板內襯上，相較於金屬框架而言，紙板內襯更加堅固，因此允許在上面塑形，不用擔心壓垮金屬框架。

（6）這種箔紙具有消光的黑色表面，非常適合在表面進行直接塗裝，而不用事先噴水補土打底。一旦選定了基礎色，帆布上的皺褶將帶來驚人的效果。

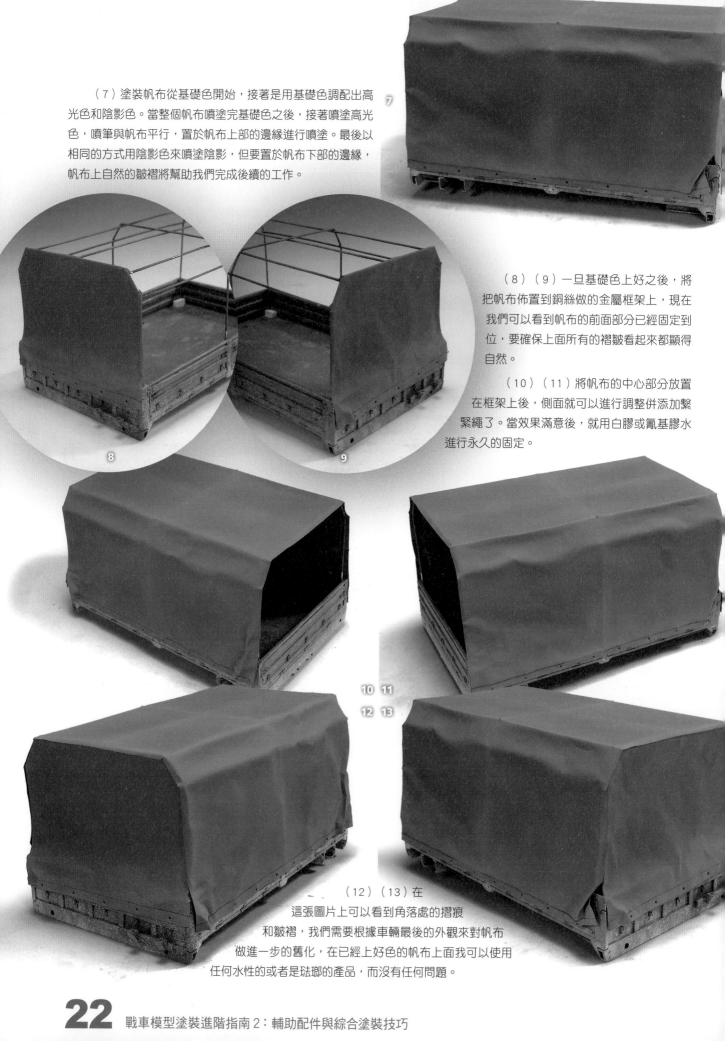

（7）塗裝帆布從基礎色開始，接著是用基礎色調配出高光色和陰影色。當整個帆布噴塗完基礎色之後，接著噴塗高光色，噴筆與帆布平行，置於帆布上部的邊緣進行噴塗。最後以相同的方式用陰影色來噴塗陰影，但要置於帆布下部的邊緣，帆布上自然的皺褶將幫助我們完成後續的工作。

（8）（9）一旦基礎色上好之後，將把帆布佈置到銅絲做的金屬框架上，現在我們可以看到帆布的前面部分已經固定到位，要確保上面所有的褶皺看起來都顯得自然。

（10）（11）將帆布的中心部分放置在框架上後，側面就可以進行調整併添加繫緊繩了。當效果滿意後，就用白膠或氰基膠水進行永久的固定。

（12）（13）在這張圖片上可以看到角落處的摺痕和皺褶，我們需要根據車輛最後的外觀來對帆布做進一步的舊化，在已經上好色的帆布上面我可以使用任何水性的或者是琺瑯的產品，而沒有任何問題。

2. 用AB補土來製作帆布

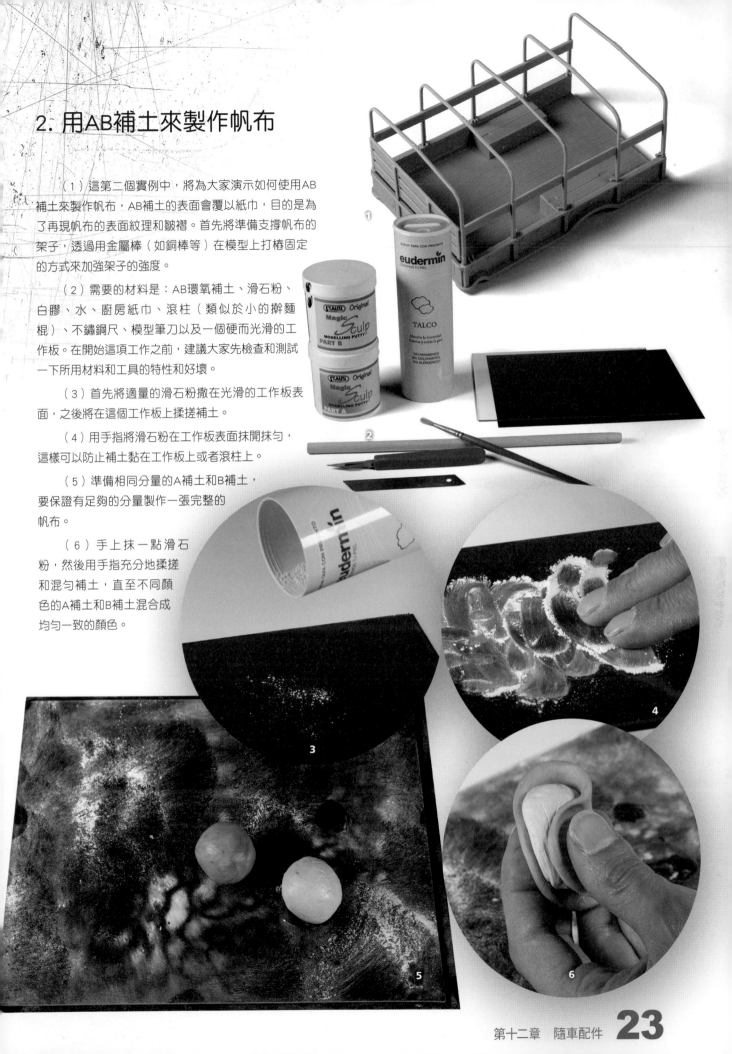

（1）這第二個實例中，將為大家演示如何使用AB補土來製作帆布，AB補土的表面會覆以紙巾，目的是為了再現帆布的表面紋理和皺褶。首先將準備支撐帆布的架子，透過用金屬棒（如銅棒等）在模型上打樁固定的方式來加強架子的強度。

（2）需要的材料是：AB環氧補土、滑石粉、白膠、水、廚房紙巾、滾柱（類似於小的擀麵棍）、不鏽鋼尺、模型筆刀以及一個硬而光滑的工作板。在開始這項工作之前，建議大家先檢查和測試一下所用材料和工具的特性和好壞。

（3）首先將適量的滑石粉撒在光滑的工作板表面，之後將在這個工作板上揉搓補土。

（4）用手指將滑石粉在工作板表面抹開抹勻，這樣可以防止補土黏在工作板上或者滾柱上。

（5）準備相同分量的A補土和B補土，要保證有足夠的分量製作一張完整的帆布。

（6）手上抹一點滑石粉，然後用手指充分地揉搓和混勻補土，直至不同顏色的A補土和B補土混合成均勻一致的顏色。

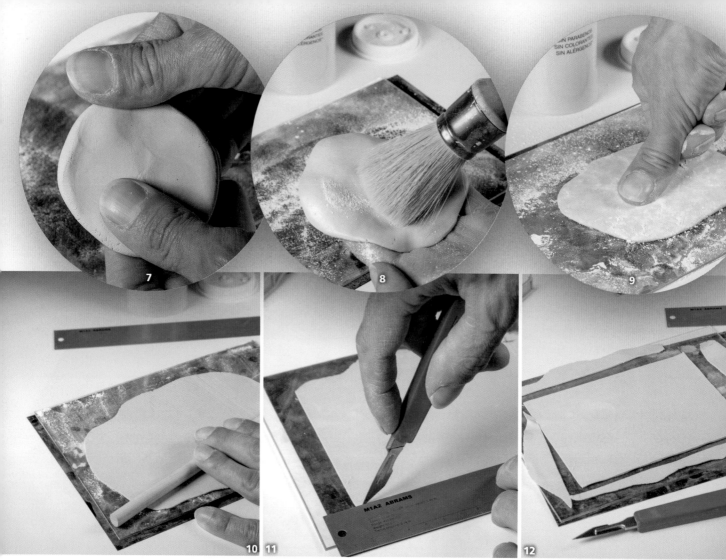

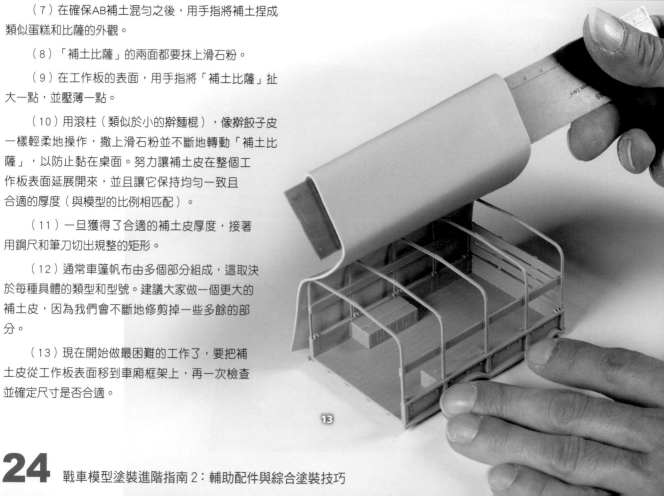

（7）在確保AB補土混勻之後，用手指將補土捏成類似蛋糕和比薩的外觀。

（8）「補土比薩」的兩面都要抹上滑石粉。

（9）在工作板的表面，用手指將「補土比薩」扯大一點，並壓薄一點。

（10）用滾柱（類似於小的擀麵棍），像擀餃子皮一樣輕柔地操作，撒上滑石粉並不斷地轉動「補土比薩」，以防止黏在桌面。努力讓補土皮在整個工作板表面延展開來，並且讓它保持均勻一致且合適的厚度（與模型的比例相匹配）。

（11）一旦獲得了合適的補土皮厚度，接著用鋼尺和筆刀切出規整的矩形。

（12）通常車篷帆布由多個部分組成，這取決於每種具體的類型和型號。建議大家做一個更大的補土皮，因為我們會不斷地修剪掉一些多餘的部分。

（13）現在開始做最困難的工作了，要把補土皮從工作板表面移到車廂框架上，再一次檢查並確定尺寸是否合適。

（14）（15）當放置好後，用手指輕壓（手指上要事先抹上一點滑石粉，以防止黏在手指上或者留下指紋。），做出框架鐵桿之間帆布自然下垂和凹陷的感覺。

（16）用鋼尺和筆刀小心地切割掉多餘的帆布。

（17）用沾了水的毛筆開始在框架鐵桿的邊緣輕輕地抹並施壓，以製作出帆布貼附在框架上自然的重力下垂和凹陷。

（18）現在請等待大約24小時，讓補土完全乾透並硬化。

（19）（20）等補土完全乾透，在進行接下來的步驟之前，先對帆布的邊緣進行打磨。

 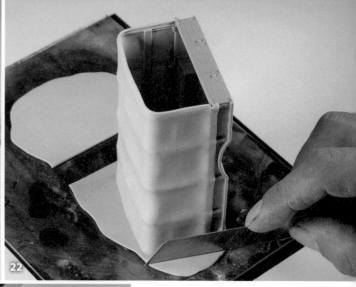

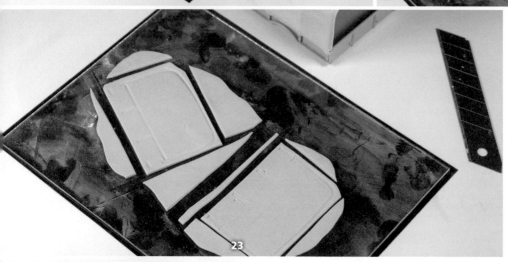

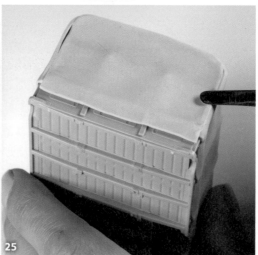 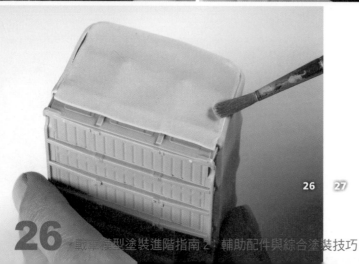

（21）重複之前描述的步驟
來製作車篷帆布其他的部分。

（22）這裡將使用部分的車
廂頂篷作為模板來切割。

（23）標記好邊緣，然後切
割出車篷前部和後部的帆布。

（24）使用筆刀切去多餘的
部分，比照之前壓出的痕跡進行
切割。

（25）當切割好車篷前部的
帆布後，將它佈置在車篷前部的
位置然後用抹刀進行操作和調
整。

（26）（27）用沾了水的
毛筆進行精細的調整。然後製作
出車篷前方帆布的外形和皺褶。

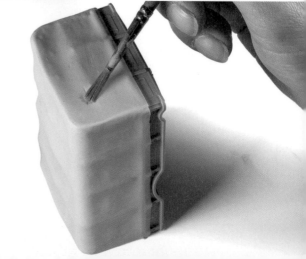

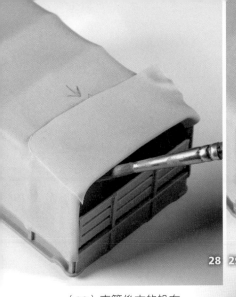

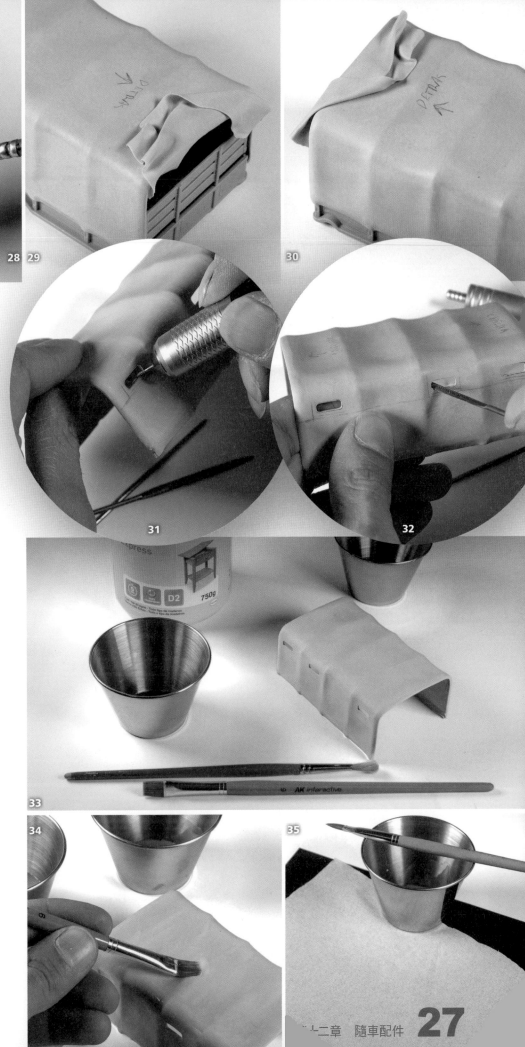

（28）車篷後方的帆布是士兵進出車篷的入口，因此這裡的帆布被設置成打開的狀態，並翻折到車篷的頂部。首先要將後方的帆布佈置到最後的位置，然後用沾了水的毛筆將它固定到整體的結構上。

（29）（30）開始製作篷頂上帆布的皺褶，這是參考實物照片來製作的。

（31）（32）如果想製作出車篷帆布側面的窗口，首先需用鉛筆標記出窗口，接著用迷你手鑽鑽孔來挖空這一部分，然後將邊緣打磨平整，接著用新製作的補土皮填補。

（33）在帆布表面製作出一些紋理，需要的工具是白膠、廚房紙巾以及一些毛筆。

（34）首先將1份清水與1份白膠混合均勻，接著將白膠完全塗滿車篷帆布的表面。

（35）廚房紙巾的質地和樣式是很重要的，這將決定最後帆布的紋理和質感，這也是為什麼先做一些測試是非常重要的。

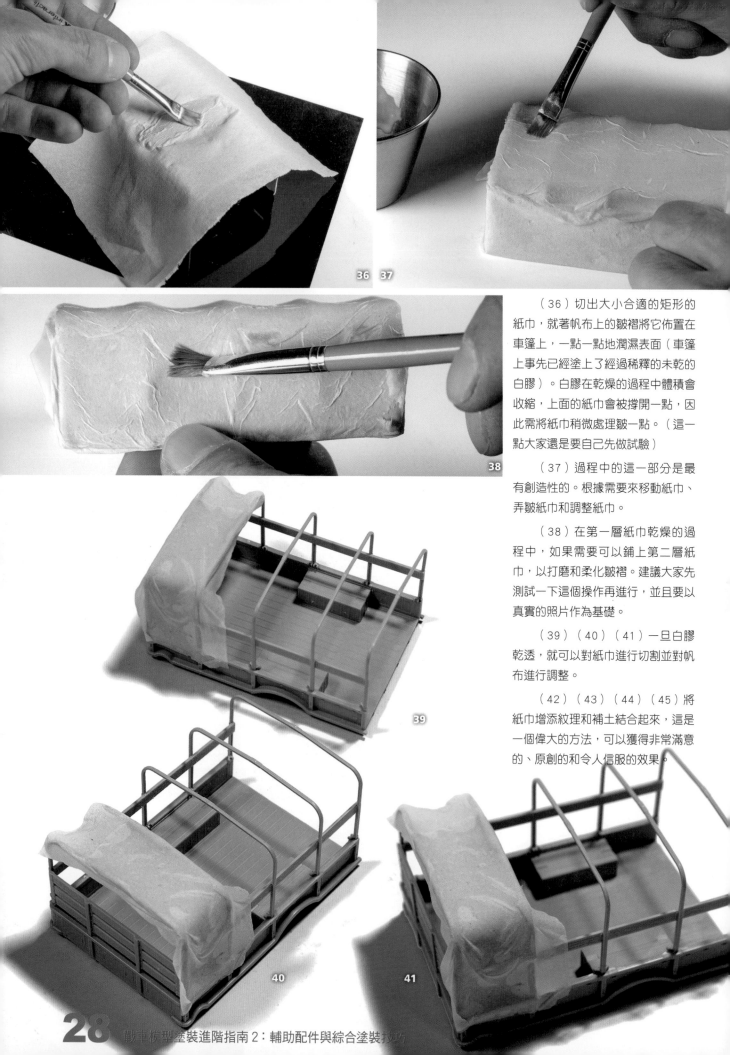

（36）切出大小合適的矩形的紙巾，就著帆布上的皺褶將它佈置在車篷上，一點一點地潤濕表面（車篷上事先已經塗上了經過稀釋的未乾的白膠）。白膠在乾燥的過程中體積會收縮，上面的紙巾會被撐開一點，因此需將紙巾稍微處理皺一點。（這一點大家還是要自己先做試驗）

（37）過程中的這一部分是最有創造性的。根據需要來移動紙巾、弄皺紙巾和調整紙巾。

（38）在第一層紙巾乾燥的過程中，如果需要可以鋪上第二層紙巾，以打磨和柔化皺褶。建議大家先測試一下這個操作再進行，並且要以真實的照片作為基礎。

（39）（40）（41）一旦白膠乾透，就可以對紙巾進行切割並對帆布進行調整。

（42）（43）（44）（45）將紙巾增添紋理和補土結合起來，這是一個偉大的方法，可以獲得非常滿意的、原創的和令人信服的效果。

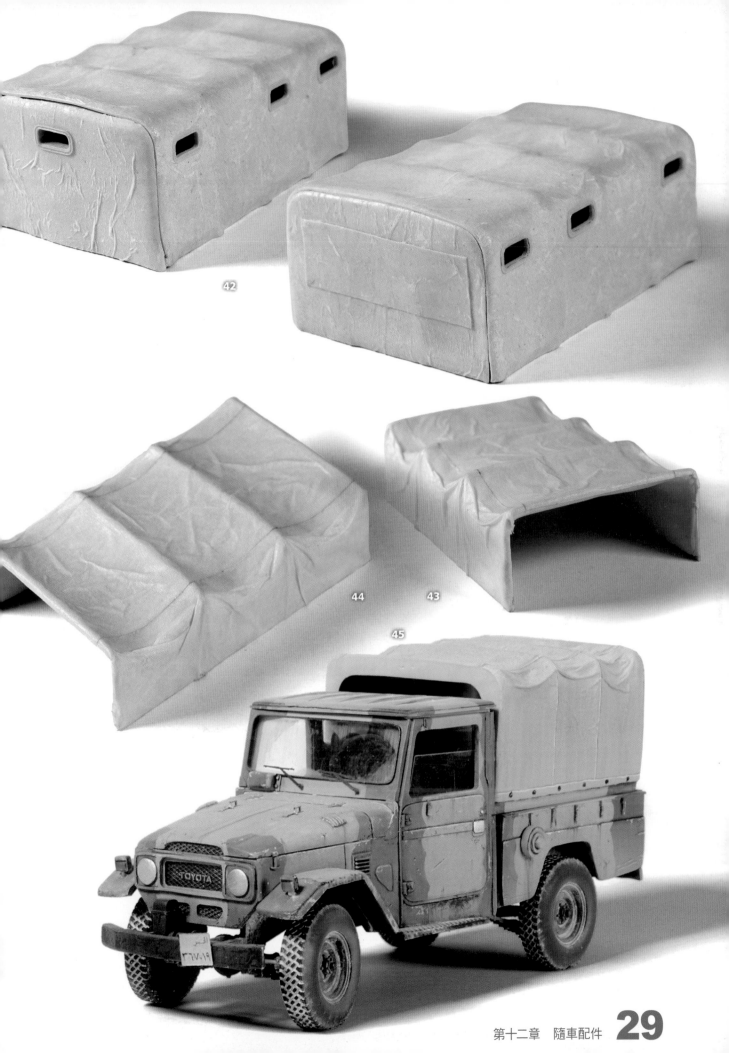

42

44 43

45

3. 用蝕刻片來製作偽裝網

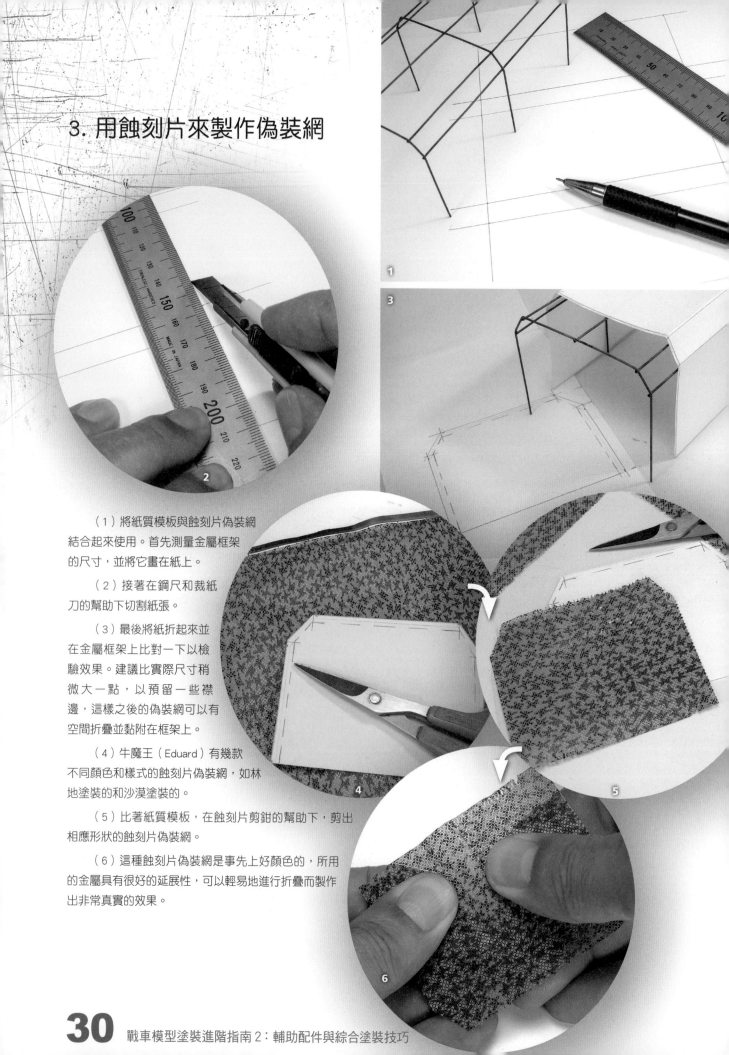

（1）將紙質模板與蝕刻片偽裝網結合起來使用。首先測量金屬框架的尺寸，並將它畫在紙上。

（2）接著在鋼尺和裁紙刀的幫助下切割紙張。

（3）最後將紙折起來並在金屬框架上比對一下以檢驗效果。建議比實際尺寸稍微大一點，以預留一些襟邊，這樣之後的偽裝網可以有空間折疊並黏附在框架上。

（4）牛魔王（Eduard）有幾款不同顏色和樣式的蝕刻片偽裝網，如林地塗裝的和沙漠塗裝的。

（5）比著紙質模板，在蝕刻片剪鉗的幫助下，剪出相應形狀的蝕刻片偽裝網。

（6）這種蝕刻片偽裝網是事先上好顏色的，所用的金屬具有很好的延展性，可以輕易地進行折疊而製作出非常真實的效果。

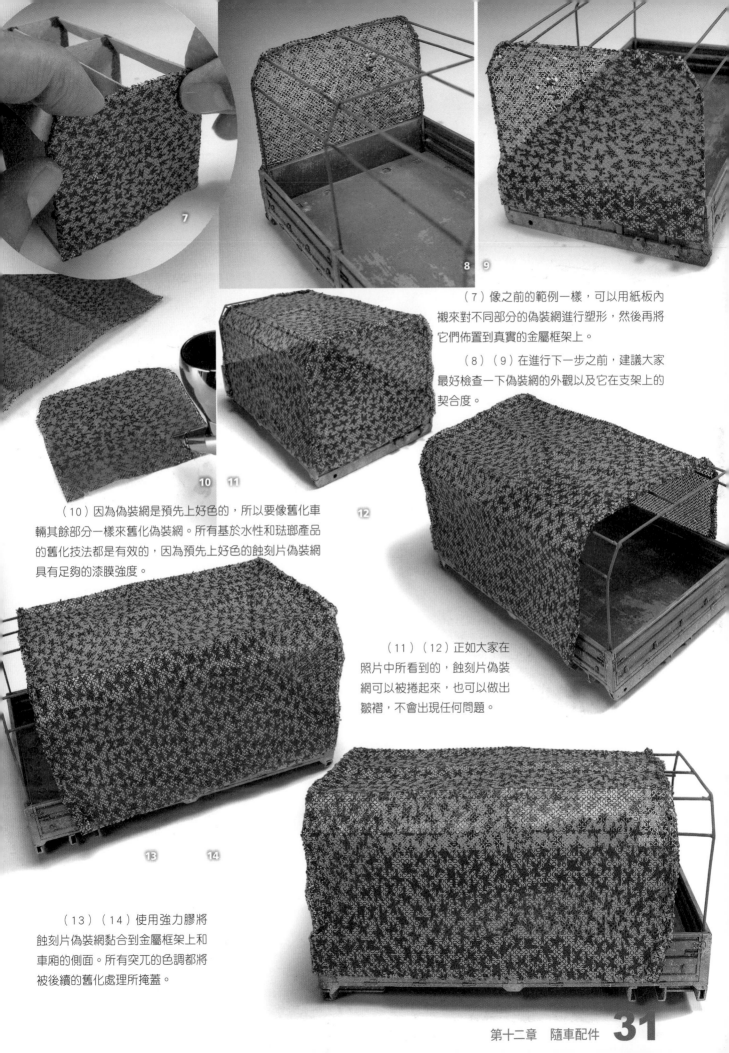

7

8 9

（7）像之前的範例一樣，可以用紙板內襯來對不同部分的偽裝網進行塑形，然後再將它們佈置到真實的金屬框架上。

（8）（9）在進行下一步之前，建議大家最好檢查一下偽裝網的外觀以及它在支架上的契合度。

10 11

12

（10）因為偽裝網是預先上好色的，所以要像舊化車輛其餘部分一樣來舊化偽裝網。所有基於水性和琺瑯產品的舊化技法都是有效的，因為預先上好色的蝕刻片偽裝網具有足夠的漆膜強度。

（11）（12）正如大家在照片中所看到的，蝕刻片偽裝網可以被捲起來，也可以做出皺褶，不會出現任何問題。

13 14

（13）（14）使用強力膠將蝕刻片偽裝網黏合到金屬框架上和車廂的側面。所有突兀的色調都將被後續的舊化處理所掩蓋。

4. 製作梭子漁網

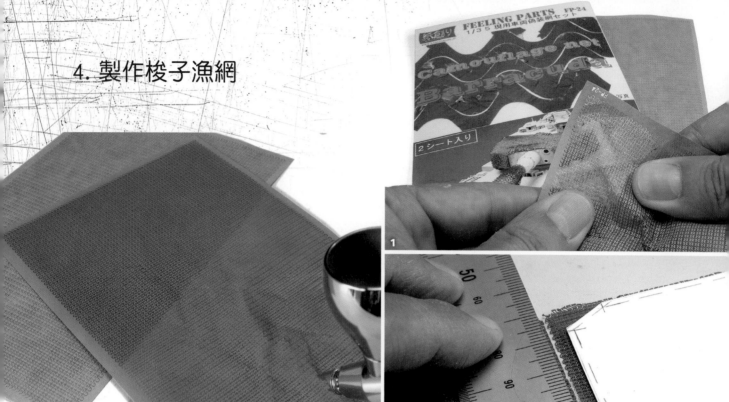

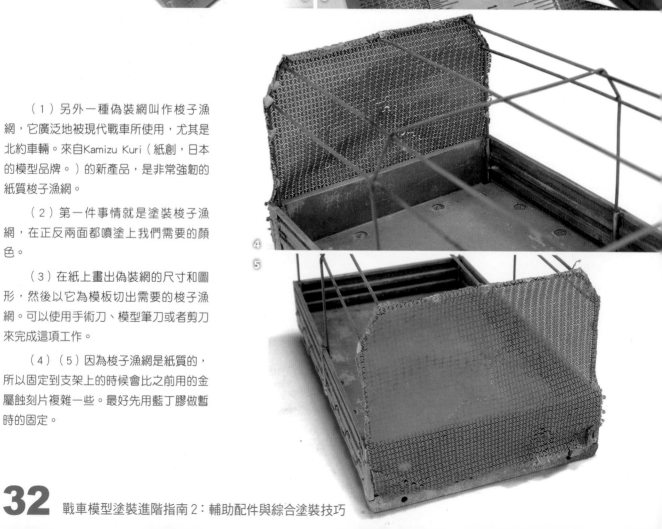

（1）另外一種偽裝網叫作梭子漁網，它廣泛地被現代戰車所使用，尤其是北約車輛。來自Kamizu Kuri（紙創，日本的模型品牌。）的新產品，是非常強韌的紙質梭子漁網。

（2）第一件事情就是塗裝梭子漁網，在正反兩面都噴塗上我們需要的顏色。

（3）在紙上畫出偽裝網的尺寸和圖形，然後以它為模板切出需要的梭子漁網。可以使用手術刀、模型筆刀或者剪刀來完成這項工作。

（4）（5）因為梭子漁網是紙質的，所以固定到支架上的時候會比之前用的金屬蝕刻片複雜一些。最好先用藍丁膠做暫時的固定。

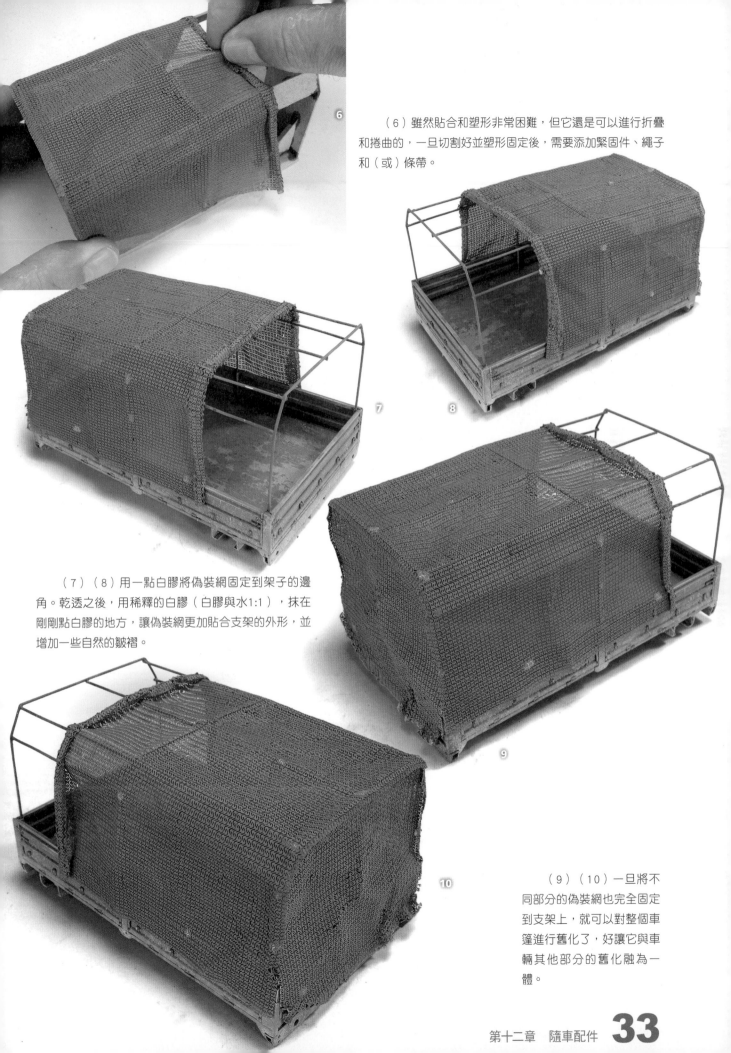

（6）雖然貼合和塑形非常困難，但它還是可以進行折疊和捲曲的，一旦切割好並塑形固定後，需要添加緊固件、繩子和（或）條帶。

（7）（8）用一點白膠將偽裝網固定到架子的邊角。乾透之後，用稀釋的白膠（白膠與水1:1），抹在剛剛點白膠的地方，讓偽裝網更加貼合支架的外形，並增加一些自然的皺褶。

（9）（10）一旦將不同部分的偽裝網也完全固定到支架上，就可以對整個車篷進行舊化了，好讓它與車輛其他部分的舊化融為一體。

5. 製作範例和應用

（1）在第一個範例中，將用DG的模型箔紙建造一個小的遮陽棚，它將保護戰車上的槍手不受陽光或雨水的影響。

（2）最初需要自製一個小的架子，請小心地測量並切割出塑料棒來搭建架子。

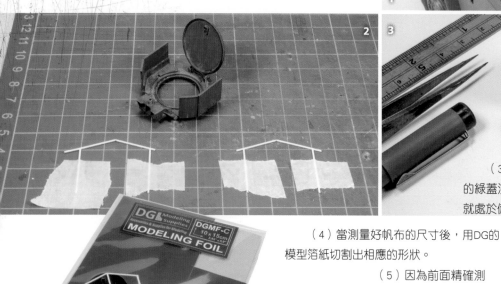

（3）切好塑料棒之後，用膠水（如田宮的綠蓋流縫膠）將架子黏合起來，這個小架子就處於備用狀態了。

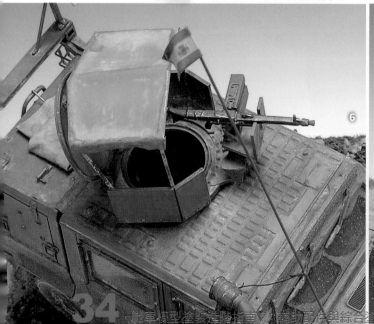

（4）當測量好帆布的尺寸後，用DG的模型箔紙切割出相應的形狀。

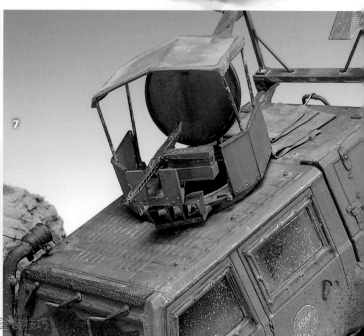

（5）因為前面精確測量，所以帆布塊的佈置非常簡單。事先預留了一點襟邊，可以折疊並包繞固定到金屬支架上。請注意這種類型的帆布很少有皺褶和壓痕。

（6）（7）當塗裝和舊化完成後，作品就會獲得明顯的、非常棒的、具有個人特點的效果，而我們只是添加了一點點基本的東西到這輛車上。

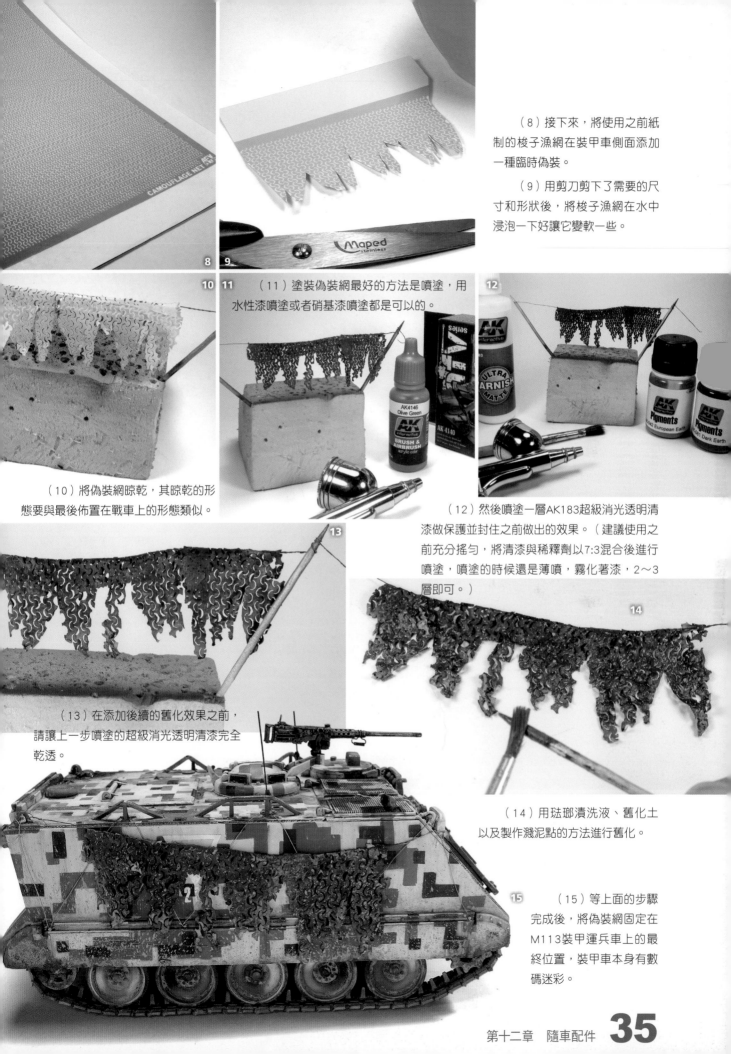

（8）接下來，將使用之前紙制的梭子漁網在裝甲車側面添加一種臨時偽裝。

（9）用剪刀剪下了需要的尺寸和形狀後，將梭子漁網在水中浸泡一下好讓它變軟一些。

（11）塗裝偽裝網最好的方法是噴塗，用水性漆噴塗或者硝基漆噴塗都是可以的。

（10）將偽裝網晾乾，其晾乾的形態要與最後佈置在戰車上的形態類似。

（12）然後噴塗一層AK183超級消光透明清漆做保護並封住之前做出的效果。（建議使用之前充分搖勻，將清漆與稀釋劑以7:3混合後進行噴塗，噴塗的時候還是薄噴，霧化著漆，2～3層即可。）

（13）在添加後續的舊化效果之前，請讓上一步噴塗的超級消光透明清漆完全乾透。

（14）用琺瑯漬洗液、舊化土以及製作濺泥點的方法進行舊化。

（15）等上面的步驟完成後，將偽裝網固定在M113裝甲運兵車上的最終位置，裝甲車本身有數碼迷彩。

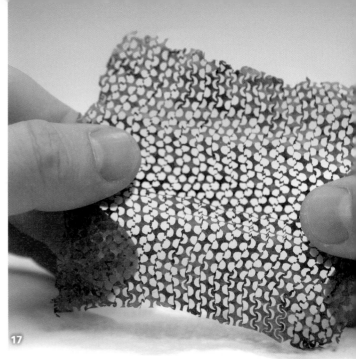

（16）接下來的作品中也應用相同的梭子漁網，但它只是作為戰車上的隨車配件。這一次將在偽裝網上用筆塗三色迷彩圖案。

（17）這種類型的偽裝網上包含了一些孔洞。去掉它們中的一部分以獲得不同的外觀，這種紙質偽裝網的優勢是可以進行外觀的改變，但質地還是一樣的。（用適當的力道對偽裝網進行拉扯，改變了偽裝網孔洞的大小，獲得了不同的外觀。）

（18）將偽裝網進行一定的塑形並放置在戰車上，用以水稀釋的白膠潤濕偽裝網，讓它變得更加柔軟，因此可以更好地塑形並貼附在模型表面。

（19）從這張圖大家可以看到，當偽裝網按照上一步的方法潤濕之後，獲得了很自然且真實的效果。

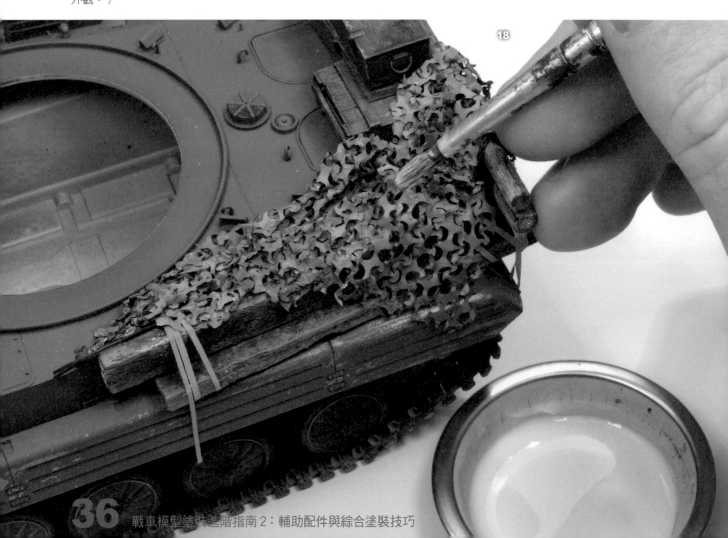

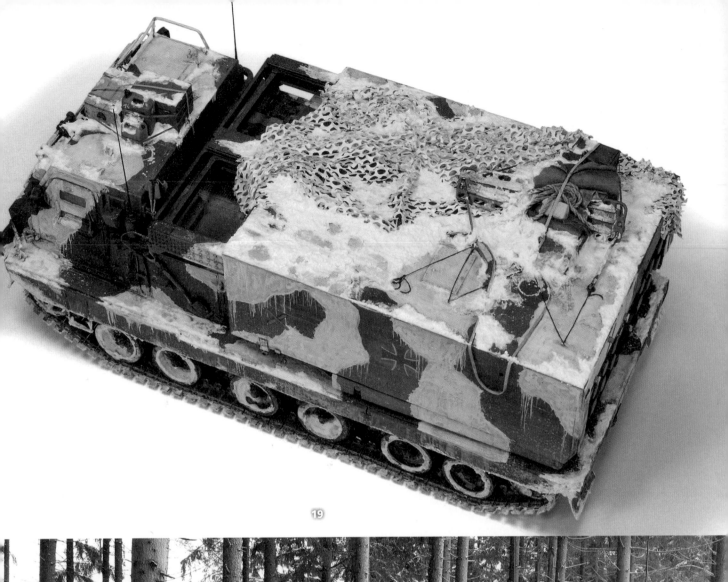

19

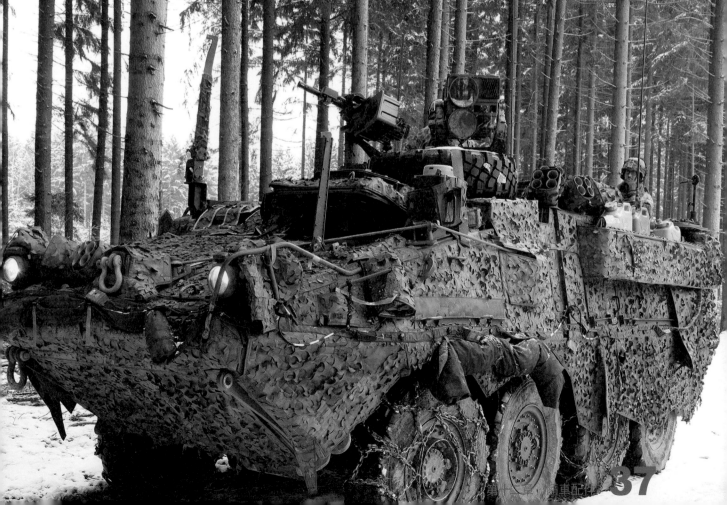

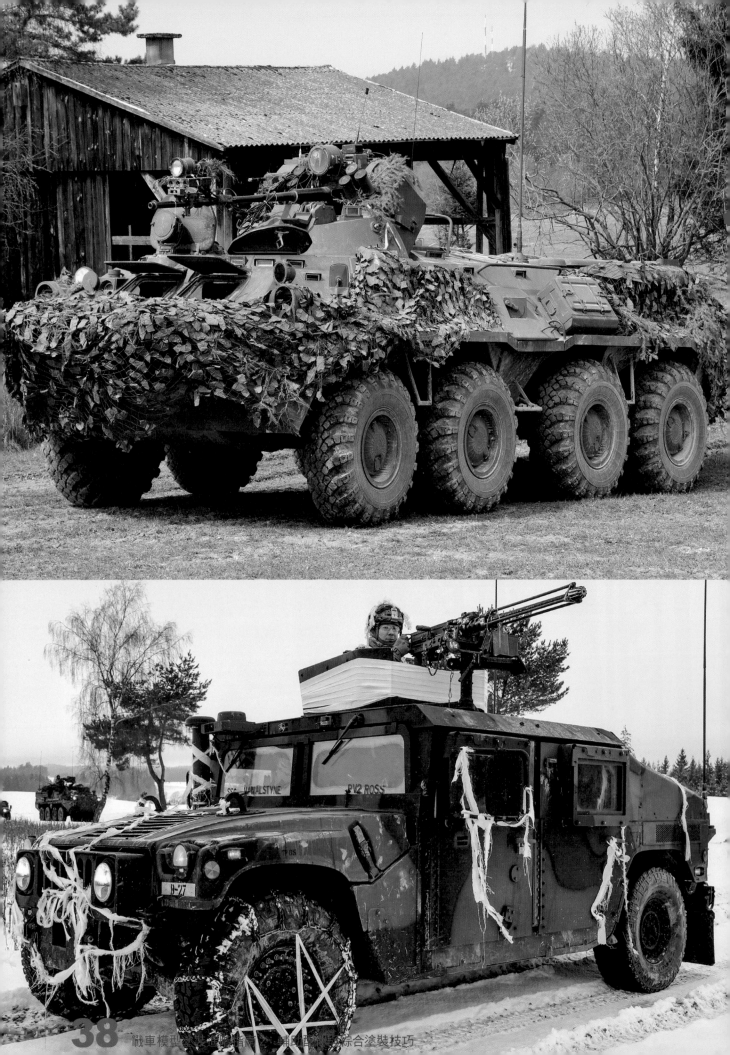

戰車模型塗裝進階指南：舊化與戰損綜合塗裝技巧

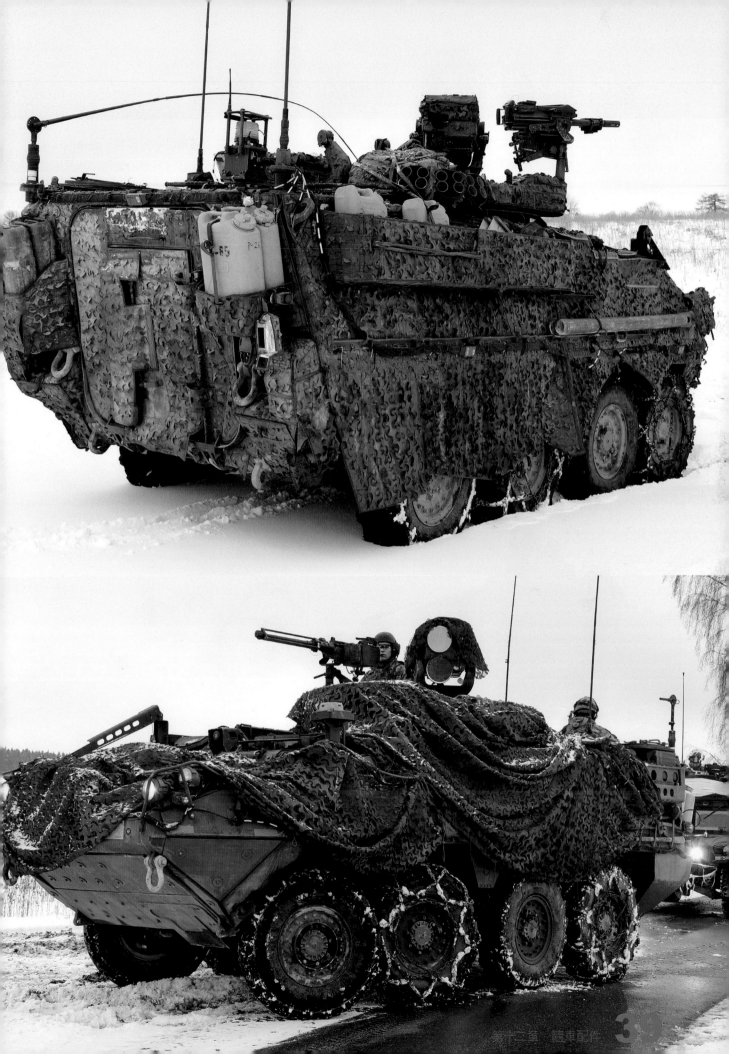

雖然這並非是一個恰當的補充部分，但也不難找到用樹枝、灌木、植物和所有類型的原生植被等自然元素偽裝的戰車，它們可以幫助戰車融入周圍環境。

在模型製作中，往往不是以最好的方式解決問題，但是如果我們獲得了符合邏輯的不錯效果，最後的作品將非常有趣、非常吸引人。在接下來的實例中將看到如何在德國獵豹雙管自行高砲上製作植被偽裝，獲得豐富的色調及非常成功的效果。

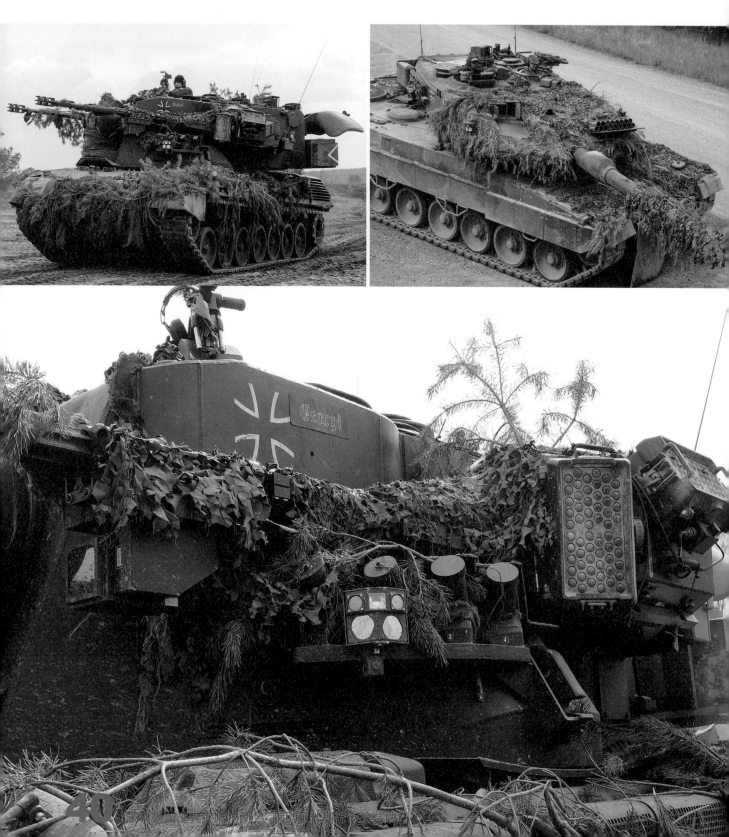

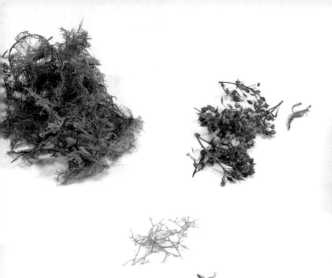

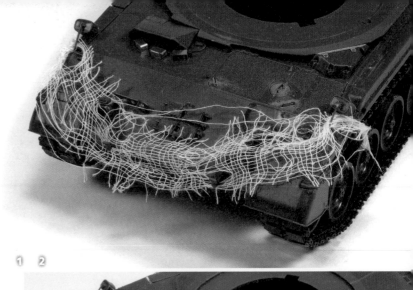

（1）首先必須選擇合適的天然植被。在這一範例中選擇的是乾燥苔蘚。準備幾種不同類型的乾苔蘚，試著製作出一種感覺——彷彿戰車士兵即興創作這種植被偽裝。在這張圖中我們可以看到三種市面上可以買到的乾苔蘚產品。

（2）在需要添加植被偽裝的地方上先佈置一些細線和破爛鬆散的網子在車身合適的位置，比如把手、鉤子和繫緊環等處進行附著。將破網佈置在需要的地方，用稀釋的白膠進行黏合。

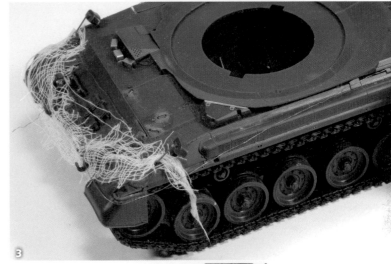

（3）同樣也在戰車不同的部件之間佈置好細銅絲線，以固定住各種樹枝和植被。

（4）在上色之前，要先進行一下測試，以檢驗最後獲得的效果。這種測試是非常必要的，因為它可以幫我們找到正確的應用方法。

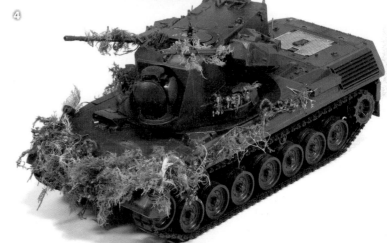

（5）破網和金屬線將與車身的其他地方一起進行上色，以完美地整合到一起。

（6）當完成車輛的塗裝和舊化之後，將根據之前測試的檢驗結果來放置各種偽裝用的植被。

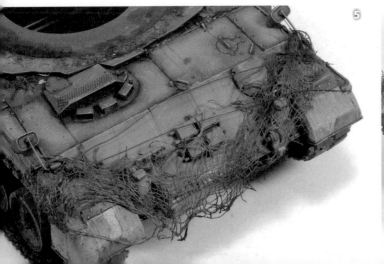

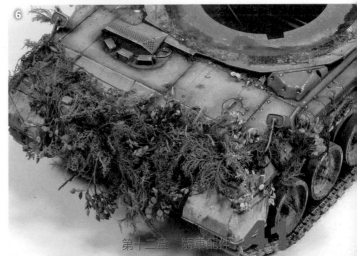

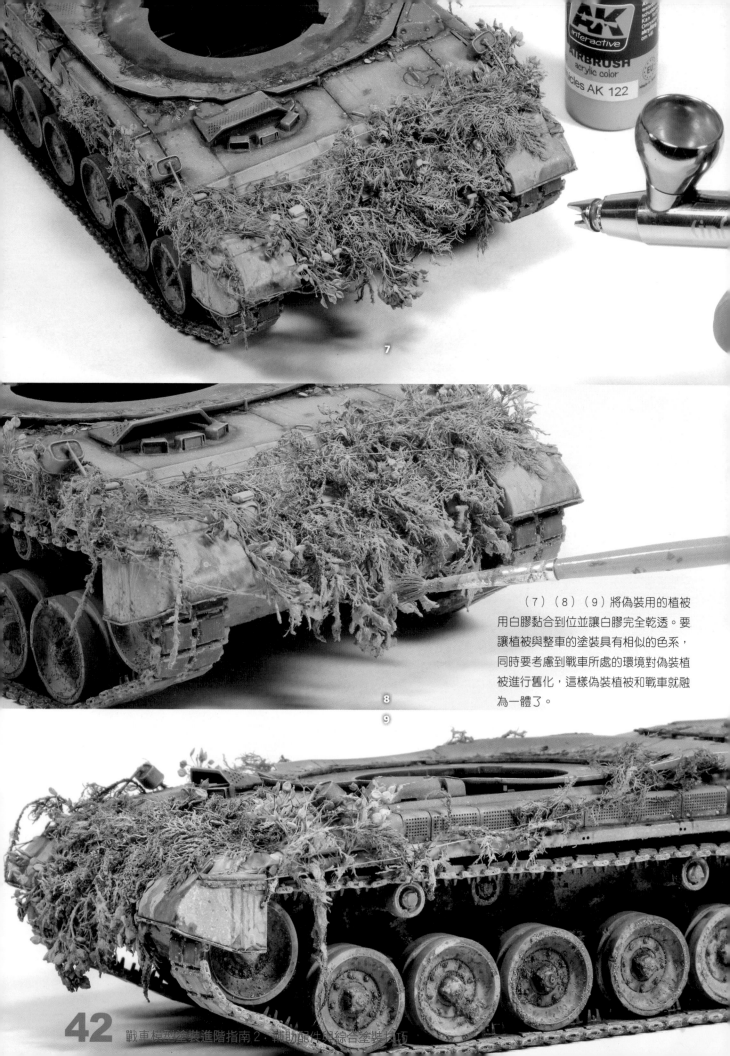

（7）（8）（9）將偽裝用的植被用白膠黏合到位並讓白膠完全乾透。要讓植被與整車的塗裝具有相似的色系，同時要考慮到戰車所處的環境對偽裝植被進行舊化，這樣偽裝植被和戰車就融為一體了。

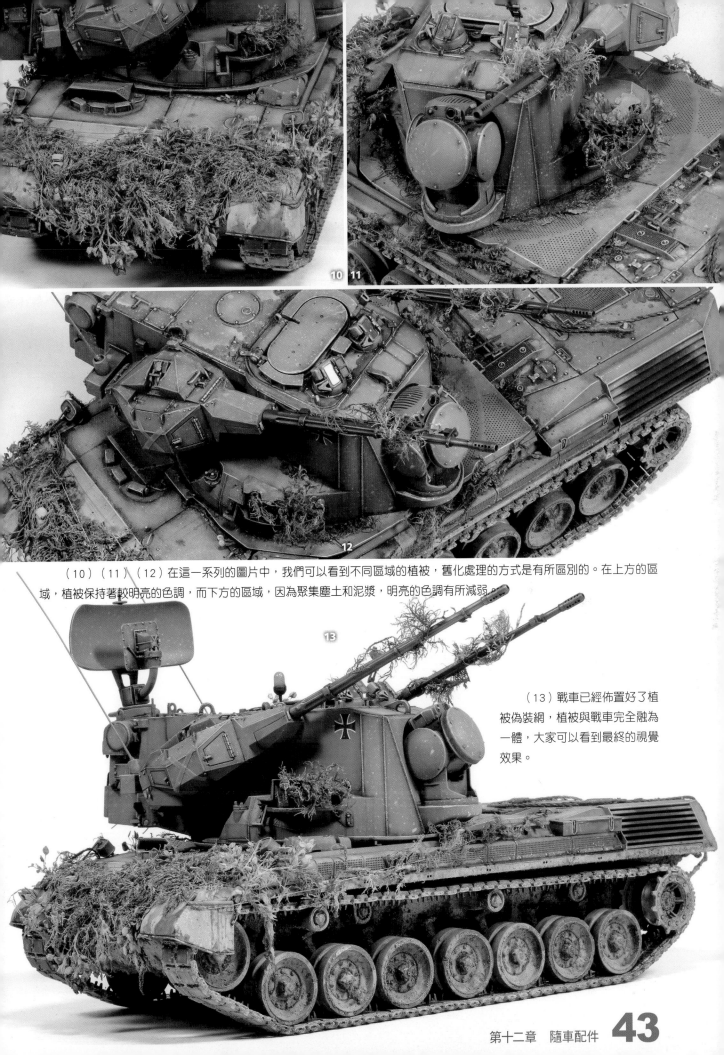

（10）（11）（12）在這一系列的圖片中，我們可以看到不同區域的植被，舊化處理的方式是有所區別的。在上方的區域，植被保持著較明亮的色調，而下方的區域，因為聚集塵土和泥漿，明亮的色調有所減弱。

（13）戰車已經佈置好了植被偽裝網，植被與戰車完全融為一體，大家可以看到最終的視覺效果。

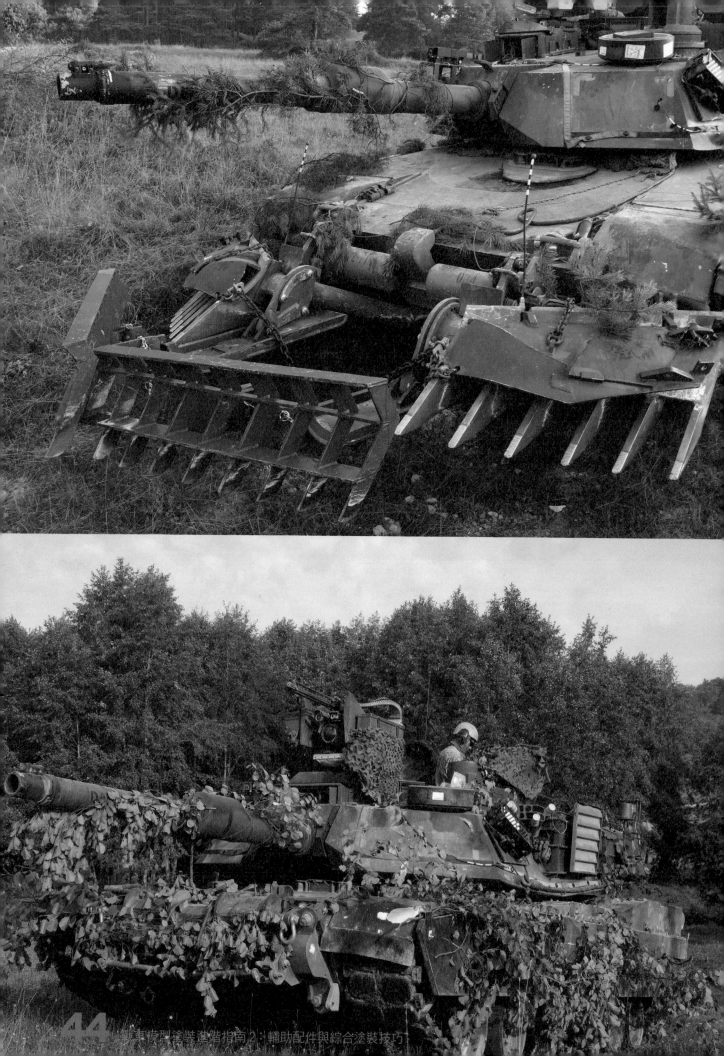

戰車模型塗裝進階指南 2：輔助配件與綜合塗裝技巧

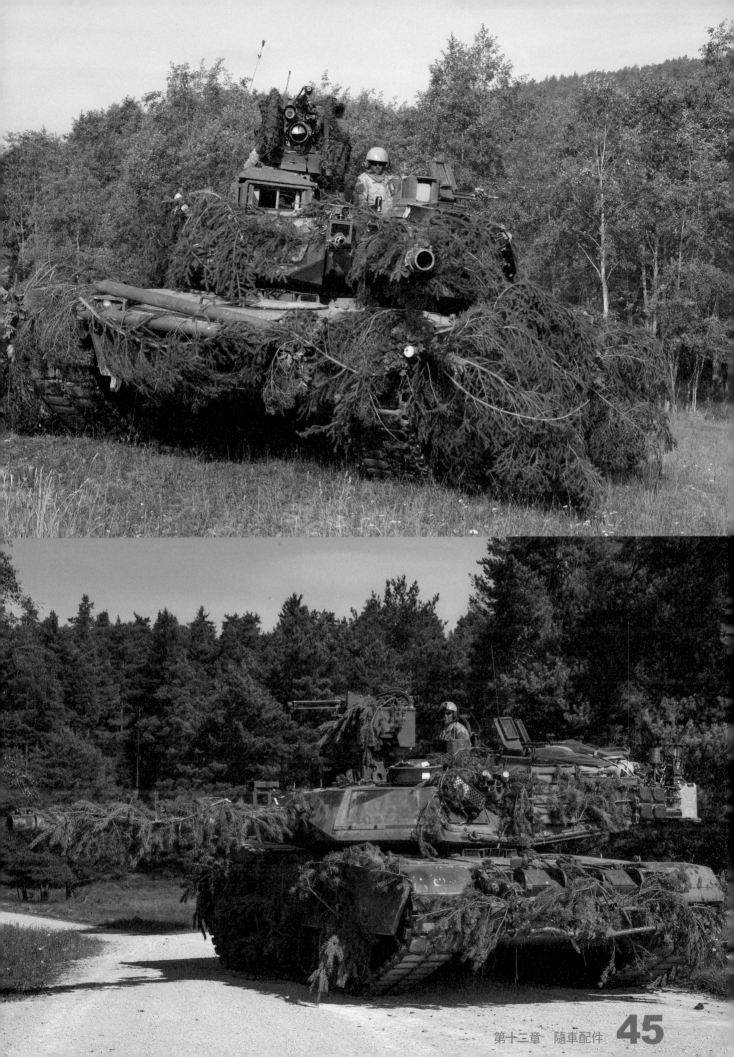

第十三章

輕型戰車塗裝技術

在模友當中，「舊化」這一術語指的是一系列技法，這些技法有助於將模型上的塑料部分、樹脂部分以及金屬部分變得更加真實。

在這下面幾個章節，將使用不同性質的產品，應用不同的方法，獲得不同的效果。剛開始看起來會覺得有些混亂無序，但是隨著舊化步驟的不斷深入，會變得越來越有序。

為了讓舊化的過程顯得有序並且擺脫混亂，在一開始我們要清楚一系列的事情，並要在頭腦中有一個清晰的主要舊化目標。

根據自己的實際能力來制定目標是非常關鍵的，這些應當指導舊化過程。這並不簡單。事實上我們隨著舊化的進行而迷失方向倒是很容易的。我們不應該灰心氣餒，要後退一步，回顧一下，從錯誤中吸取教訓。

每個人都需要學習，即使是有經驗的模友也會犯錯，改進的力量源於我們的內在。

不是每個人都願意去嘗試。有時候是因為時間問題、沒有找到方法，或是我們不想走出自己的舒適區。無論如何，別人的經驗和分享可以供我們參考。

在之前的部分已經涉及了不同的技法，接下來將著手對處於某一環境中的戰車或者某一特定基礎色的戰車，執行完整的舊化步驟。重要的是，將看到詳細的描述以及通用的舊化過程。這將防止我們在何時以及如何應用每種技法之中迷失方向，並建議在某個時刻使用某種特定的技法。

只有學習了舊化過程並且考慮到了所有可能的步驟、需要的方法和技巧以及我們需要獲得的效果，才能夠說我們有了一個計劃。

在這一章以及下一章，將所有的知識付諸實踐。透過數個戰車從頭到尾完整的舊化，為大家展示一個個實例。

我們從最小的輕型戰車開始，在接下來的章節中將解說中型戰車，而最後的部分將解說更重型的車輛。

選擇這種順序是基於兩個明顯的原因。其一，在小的表面應用技法會更加容易一些。我們將花更少的時間來確定在何處製作特定的效果（比如油污痕跡等）。其二，較小的模型尺寸同樣決定了這些效果更小，這樣一來就會在整個舊化過程中犯更少的錯誤。

試圖使這些實例儘可能具有代表性，與色調、環境、成品效果和特徵配合起來，創造一個更加完整、更加具有吸引力的舊化作品。

這門RG107無後坐力砲，是一種具有光滑砲管、口徑為107毫米的蘇聯武器。1954年投入使用，通常由ZIL-157 6×6卡車或UAZ 4×4吉普車牽引。它具有輪子而且重量輕，因此具有非常好的機動性，成功地當作反坦克砲。它通常需要3-4名成員操作，可以在一分鐘內投入戰鬥，目前仍在世界各地的一些軍隊和非正規部隊服役。

這裡所示範的是一款屬於埃及軍隊的無後坐力砲，在1967年的第三次中東戰爭中使用過。想表現出的是一門已經損毀停用的無後坐力砲，上面有生鏽的痕跡，幾乎沒有維護，佈滿灰塵，砲口處已經被炸爛。

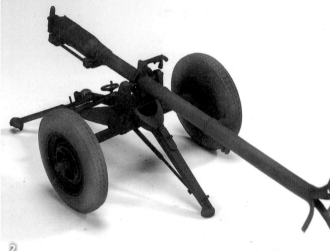

（1）第一個需要處理的事情就是砲口制動器（製作砲口被炸爛的效果）。為了想要獲得合適的效果，參考了一些實物照片。因為砲管是樹脂件，所以對它進行簡單的鑽孔並加熱以獲得需要的效果。

（2）（3）從現在開始，所有的注意力將聚焦在塗裝和舊化上，要獲得的是一種被遺棄的、佈滿灰塵和鏽蝕的效果。因為將用到AK的掉漆液，首先要為整個模型噴塗上紅鏽色的基礎色（底漆）。

（4）等紅鏽色底漆完全乾透，為整個表面薄噴上數層AK 088輕度掉漆液，並給予至少半小時的時間讓它乾透。（建議將掉漆液用水稍微稀釋後再進行噴塗，掉漆液與水以7:2混合的話，掉漆液不容易在噴嘴結痂堵塞，噴塗的時候還是薄噴，一層乾了之後再噴下一層，大約三層就可以了。）

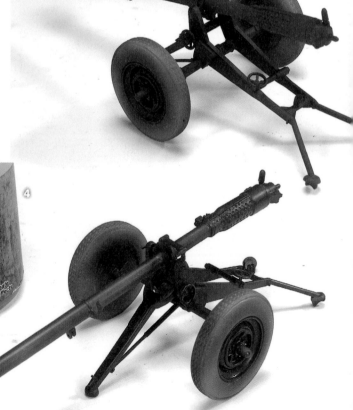

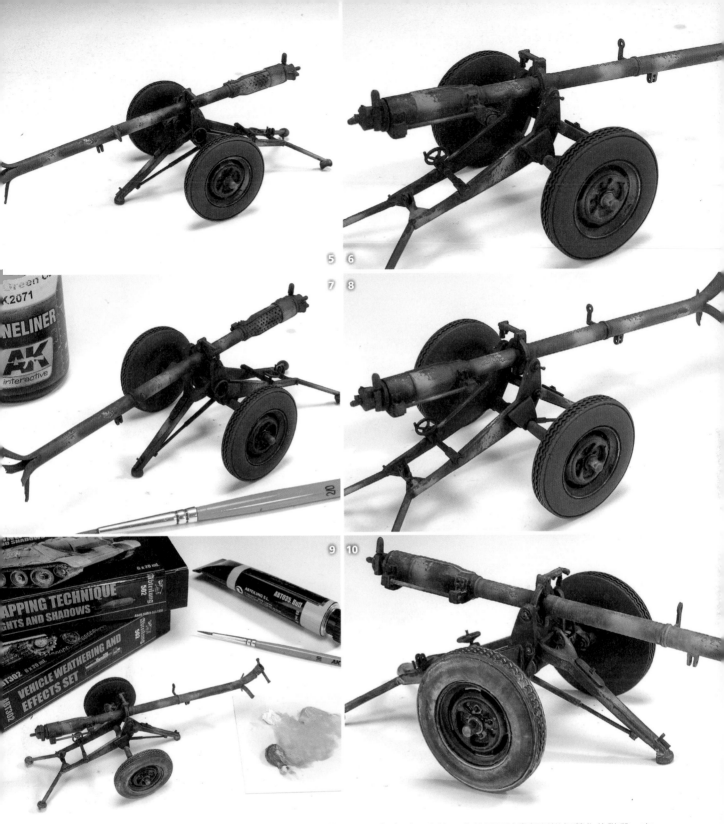

（5）（6）當噴塗完綠色的面漆之後，模型噴塗一些黃綠色的點狀迷彩，這種迷彩樣式在第三次中東戰爭中很典型。接下來，用硬毛毛筆沾上水在表面塗抹，在砲管和基座區域製作出掉漆效果。

（7）（8）如果要處理的模型具有比較小的尺寸和表面積，通常略過濾鏡這一環節，取而代之的是採用滲線。細毛筆將AK 2071（褐色和綠色飛機迷彩面板線表現液）點在凹陷、縫隙和角落處，以突顯出迷彩塗裝。對於多餘的滲線液痕跡，用乾淨的毛筆沾上少量AK 047 White Spirit抹掉。

（9）（10）接下來就是用油畫顏料進行舊化的階段，在紙板上分別擠出少量的Abt 001雪白色、Abt 035淺皮革色和Abt 093土色。這些將有助於添加褪色和磨損的效果，也可以製作出一些聚集的塵土效果。

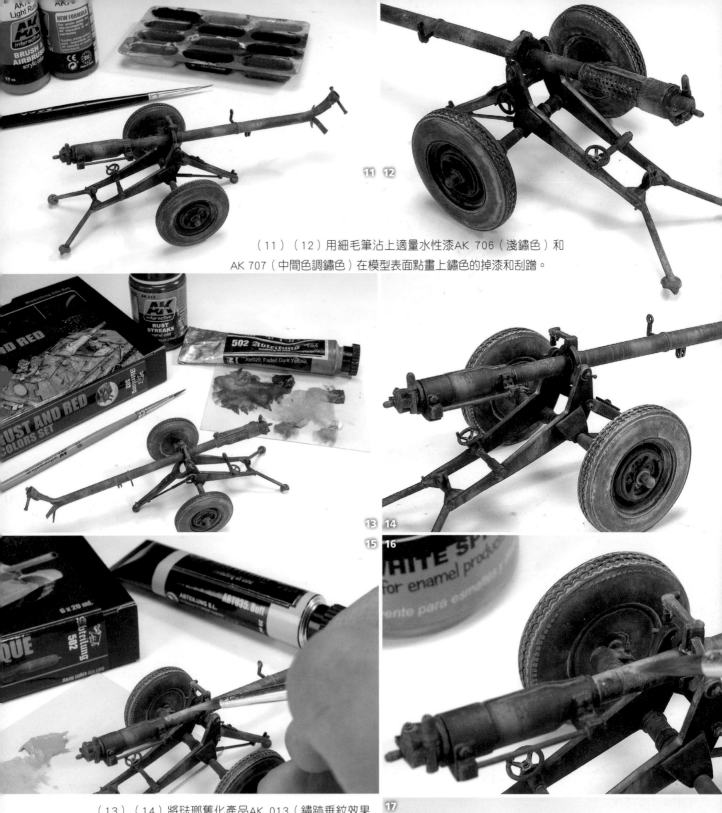

（11）（12）用細毛筆沾上適量水性漆AK 706（淺鏽色）和
AK 707（中間色調鏽色）在模型表面點畫上鏽色的掉漆和刮蹭。

（13）（14）將琺瑯舊化產品AK 013（鏽跡垂紋效果
液）與油畫顏料Abt 070（深鏽色）、Abt 020（褪色暗黃
色）、Abt 093（土色）混合調配出自己需要的色調，對之前
的鏽色掉漆效果進行混色和調整。

（15）（16）（17）當應用完上一步的油畫顏料之後，
之前做出的塵土效果會有所削弱，在一些區域用筆塗上一些
淺皮革色色調的油畫顏料，然後用乾淨的毛筆沾上適量AK
047 White Spirit將色塊抹開和潤開。考慮到模型的尺寸比較
小，所以後續將只對水平區域和輪胎進行處理。

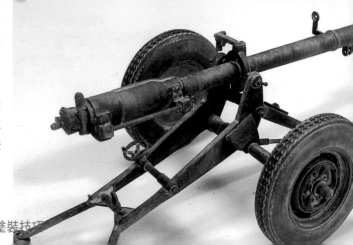

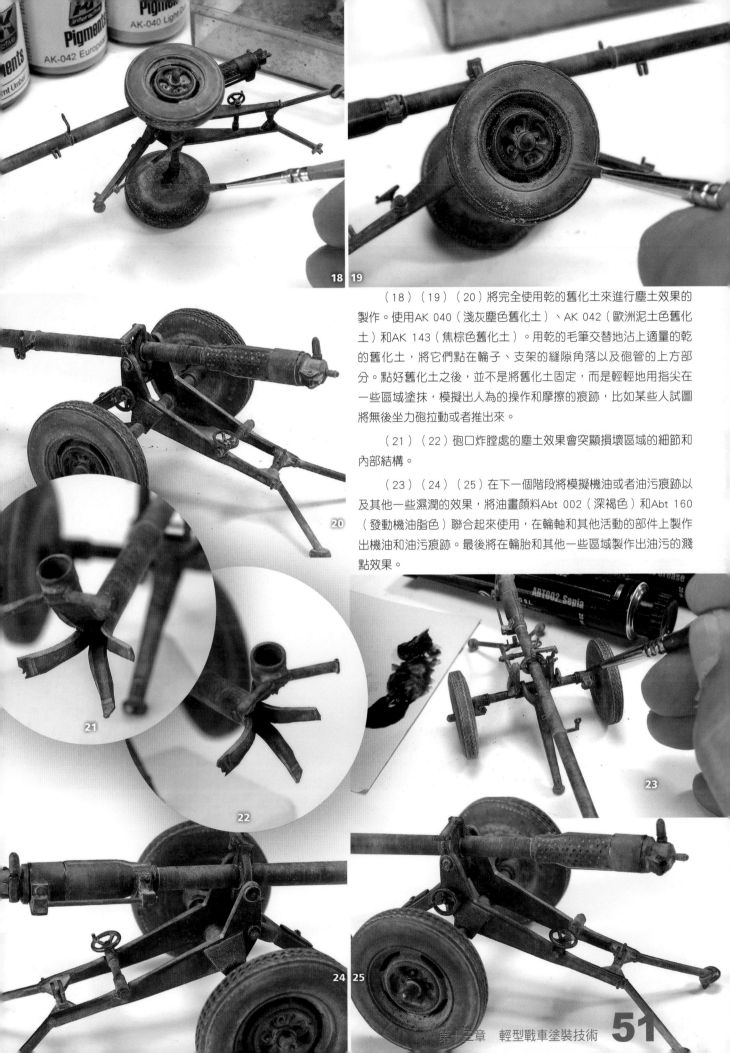

（18）（19）（20）將完全使用乾的舊化土來進行塵土效果的製作。使用AK 040（淺灰塵色舊化土）、AK 042（歐洲泥土色舊化土）和AK 143（焦棕色舊化土）。用乾的毛筆交替地沾上適量的乾的舊化土，將它們點在輪子、支架的縫隙角落以及砲管的上方部分。點好舊化土之後，並不是將舊化土固定，而是輕輕地用指尖在一些區域塗抹，模擬出人為的操作和摩擦的痕跡，比如某些人試圖將無後坐力砲拉動或者推出來。

（21）（22）砲口炸膛處的塵土效果會突顯損壞區域的細節和內部結構。

（23）（24）（25）在下一個階段將模擬機油或者油污痕跡以及其他一些濕潤的效果，將油畫顏料Abt 002（深褐色）和Abt 160（發動機油脂色）聯合起來使用，在輪軸和其他活動的部件上製作出機油和油污痕跡。最後將在輪胎和其他一些區域製作出油污的濺點效果。

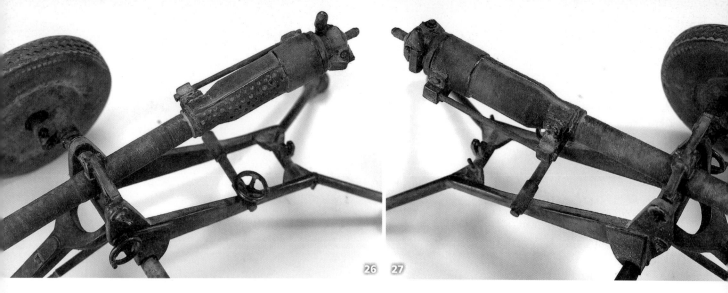

26　27

（26）（27）最後嘗試在把手、升降裝置以及瞄準裝置等區域製作出金屬的磨蹭拋光效果，可以用到AK 086（黑鐵色舊化土）或者AK 4177 模型用石墨細節舊化鉛筆芯，上好之後用指尖或者棉棒進行塗抹。

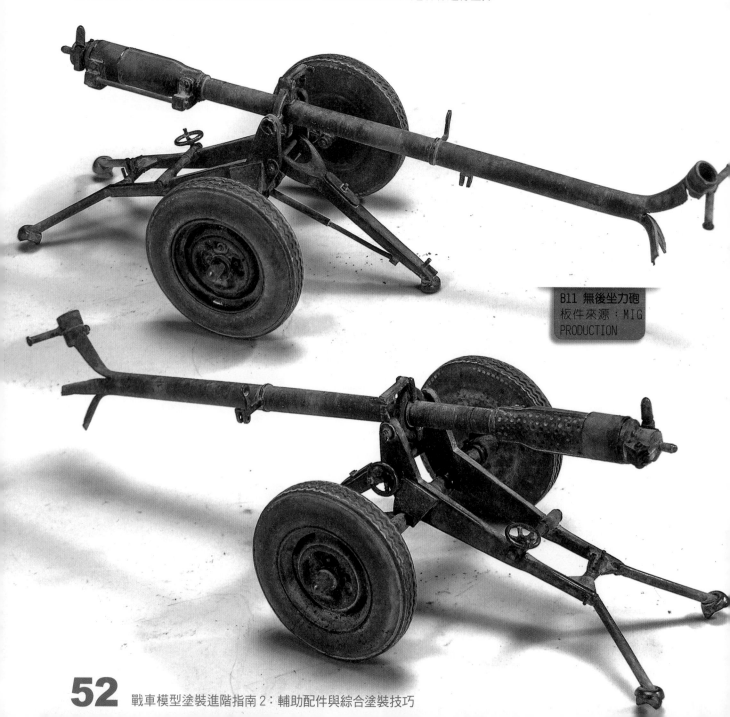

B11 無後坐力砲
板件來源：MIG
PRODUCTION

1951年，美國陸軍要求一款輕型車替換仍在服役的老威利M38吉普車。福特公司提議建造一輛不足1000千克的小型汽車，並稱為MUTT（軍用戰術卡車）。A2版本於1970年投入服役，可透過位於經過改進的前擋泥板上的大指示燈進行識別。它被用作高級指揮車輛，擁有一個光學跟蹤的「陶」式反坦克導彈發射器。在中東的各種衝突中，這種車輛的各種變體都被廣泛使用過。這裡所要製作的車輛屬於1982年黎巴嫩戰爭期間的以色列國防軍，部署於當時被占領的貝魯特。該戰車模型描繪了一輛正在城市作戰的車輛，裝備齊全，並帶有城市戰鬥中日常使用的痕跡，滿是塵土並且幾乎沒有什麼維護。

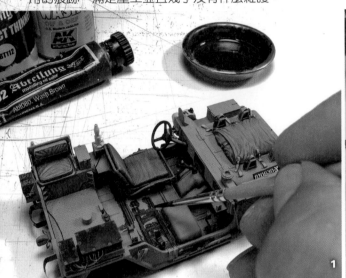
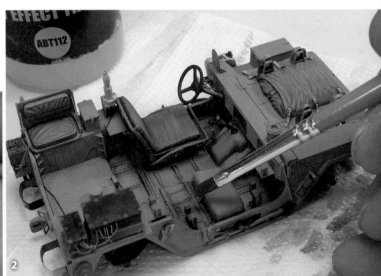

　　（1）當基礎色噴塗好之後（具體參見《戰車模型塗裝進階指南1》的「第四章　基礎色、迷彩塗裝和戰車標識」）就可以開始進行滲線了。將AK 121（伊拉克阿富汗現代美軍戰車漬洗液）與油畫顏料Abt 080（棕色漬洗色）進行混合併用Abt 112（消光效果油畫顏料稀釋劑）進行適當的稀釋，這種消光稀釋劑可以保證之後獲得的效果非常消光，不會有一點光澤感。（建議Abt 112和AK 121使用之前一定要充分搖勻。）

　　（2）大約數分鐘之後，就可以清理掉多餘的滲線液痕跡了，僅僅讓滲線痕跡保留在角落和縫隙處。建議大家使用乾淨的平頭毛筆，用毛筆沾上適量的稀釋劑抹掉多餘的滲線液痕跡，同時要記得時不時地用稀釋劑清潔一下毛筆。

　　（3）（4）在整個表面都應用了滲線，一旦滲線效果完全乾透，我們必須保證模型表面看起來不髒，但是所有的細節輪廓都突顯了出來，因此這一步需要投入更多時間和精力以獲得好的效果。

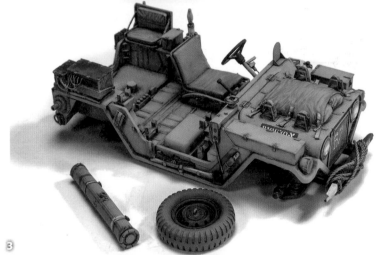
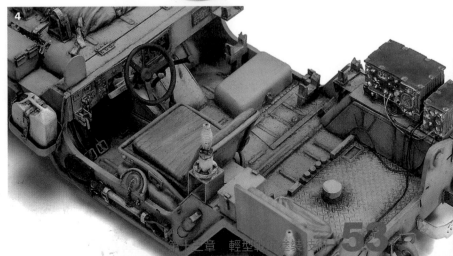

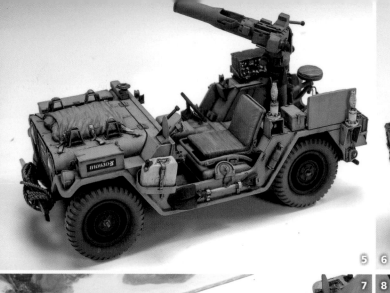 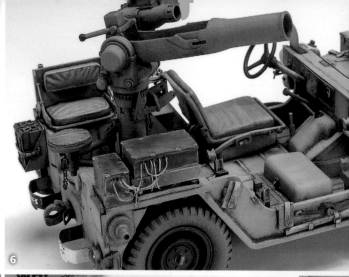

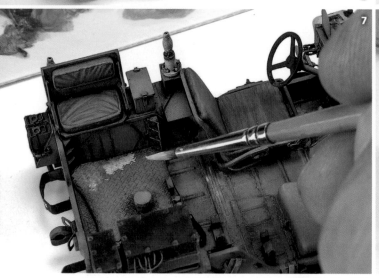 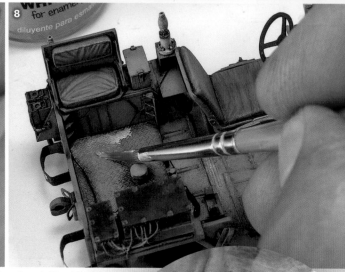

（5）（6）在尺寸大一點的戰車模型上處理子配件會更加舒服一些，在這一範例中，子配件是這個「陶」式反坦克導彈發射器。在進行滲線之前，車輛上的標識已經添加到位，一些細節也筆塗完畢，比如儀表面板和無線電裝置，滲線完成之後，所有的部件就可以整合起來。

（7）（8）油畫顏料可以允許我們有選擇性地模擬褪色、磨損和塵土效果。使用類似於前面的章節中所用到的油畫色，主要是泥土色調的油畫顏料。有選擇性的在水平面板上交替使用這些油畫顏料，接著用乾淨的毛筆沾上少量AK 047 White Spirit將之前的油畫顏料色塊抹開和潤開，或者進行修飾和調整。

（9）油畫顏料具有多種用途，同樣也允許我們模擬濺泥點效果。在備用輪胎的中間部分用毛筆彈撥牙籤（毛筆上事先沾上適量經過適當稀釋的油畫顏料），製作出這塊區域集聚的濺泥點效果。

（10）（11）同樣，需要在模型所有的部件上都覆蓋上淺淺的油畫顏料，以模擬城市廢墟中的塵土效果。

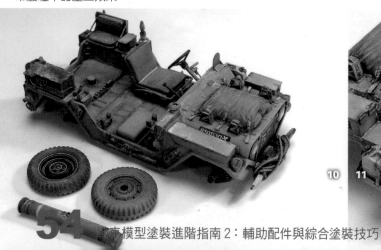 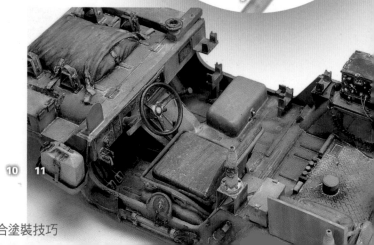

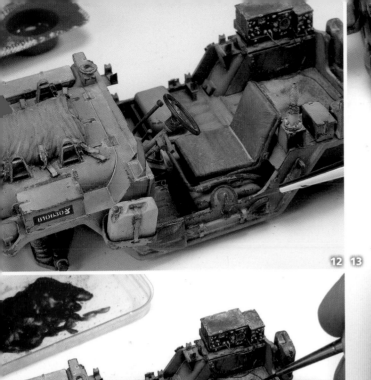

12 13

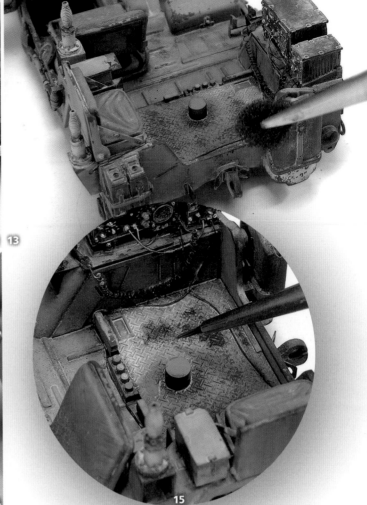

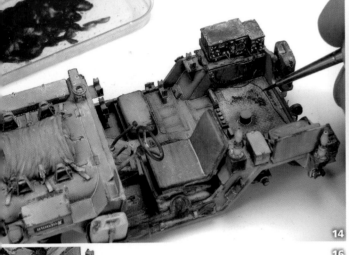

14

15

16

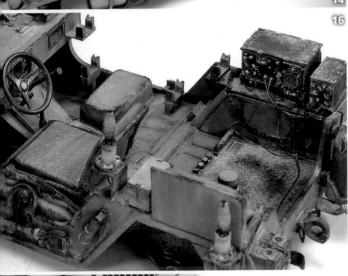

（12）（13）製作掉漆的階段主要使用的是水性漆，沒有描繪邊角淺色調的刮掉漆，而是做了暗紅色和鏽色色調的掉漆。先用一隻細而尖的毛筆先進行點畫掉漆，對於車輛後部的區域甚至用上了海綿掉漆，因為這裡的掉漆範圍足夠大。

（14）（15）（16）在上一步製作的掉漆區域將製作出一些鏽跡效果，聯合使用油畫顏料和琺瑯舊化產品，這些都是鏽棕色色調和橙色色調的。首先用毛筆尖點畫在一些區域，然後用乾淨的毛筆沾上少量AK 047 White Spirit將點畫的痕跡進行修飾和調整。

（17）（18）對於塵土，選擇了AK 143（焦棕色舊化土）和AK 147（中東泥土色舊化土），以乾掃的方式將它們應用在角落和縫隙處，因為這些地方容易積聚塵土。上好舊化土之後，可以有選擇性地在一些區域抹掉多餘的舊化土。

17 18

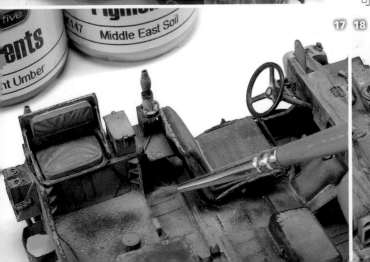

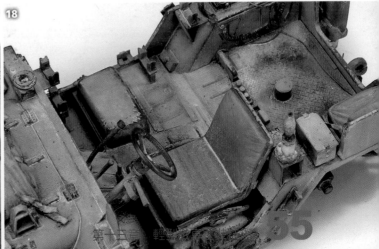

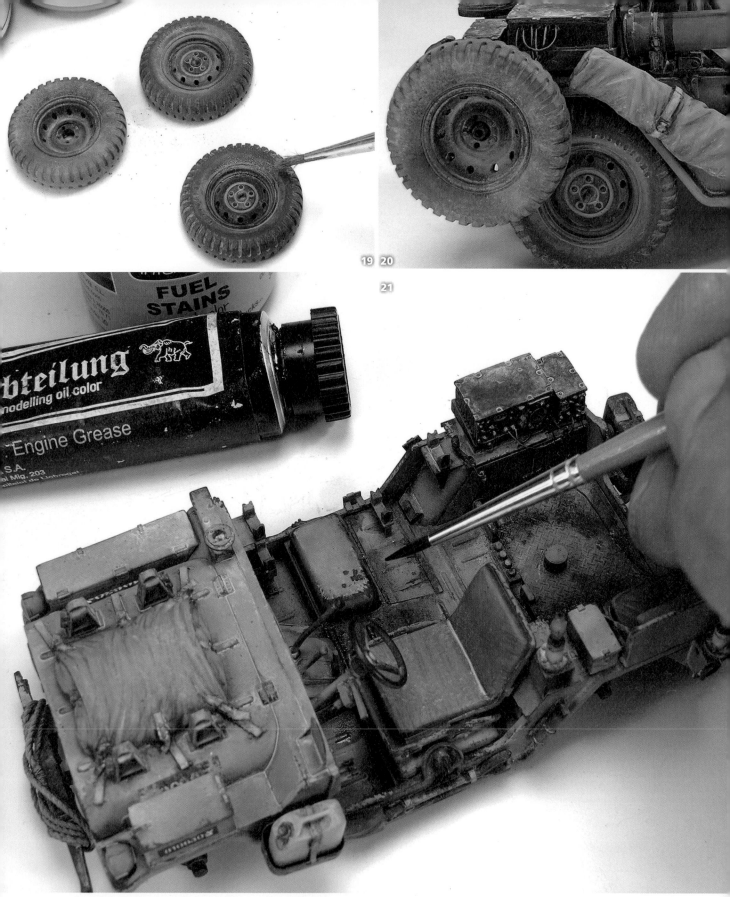

19 20

21

（19）（20）在車輪上把舊化土以乾掃的方式應用在輪胎凹陷的紋理處、輪輞和輪胎之間的區域。上好舊化土之後，用手指塗抹輪胎的側壁和輪胎紋路處。因為車輛所處的最後位置是在柏油馬路上，備用輪胎的處理方式與工作輪胎的處理方式是不一樣的。我們必須考慮到所有的這些細節。

（21）最後的階段是製作一些濕潤的效果，包括不同來源的機油和油污的痕跡。將AK 025（汽油痕跡效果液）與油畫顏料Abt 160（發動機油脂色）混合，然後用細毛筆點在需要的地方，製作出這種效果。

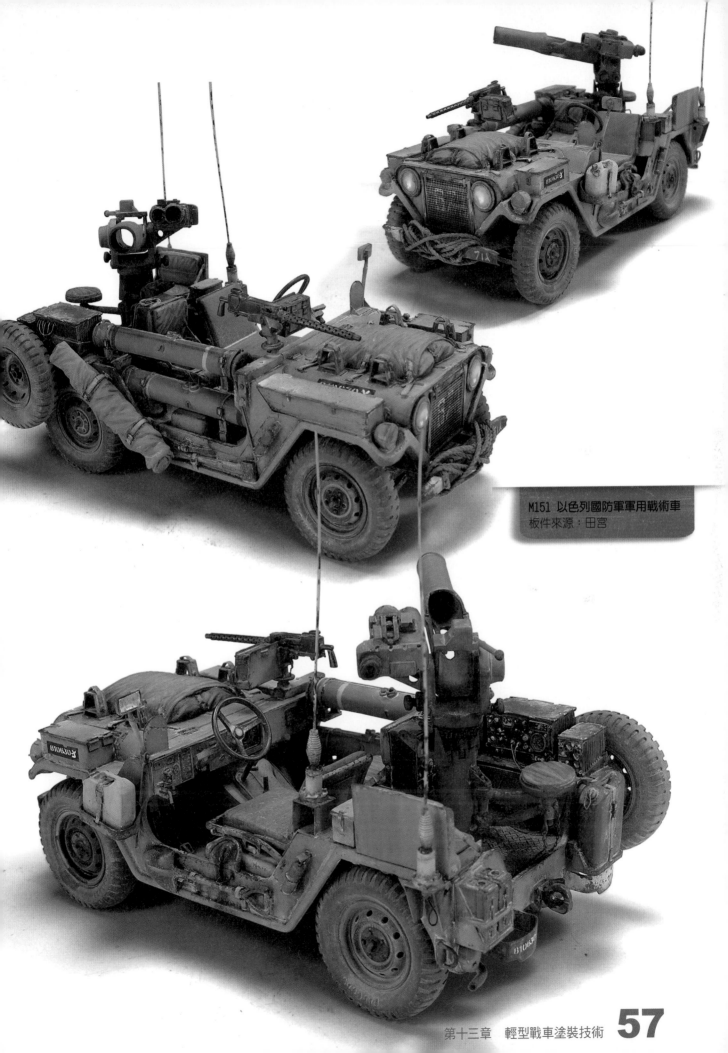

M151 以色列國防軍軍用戰術車
板件來源：田宮

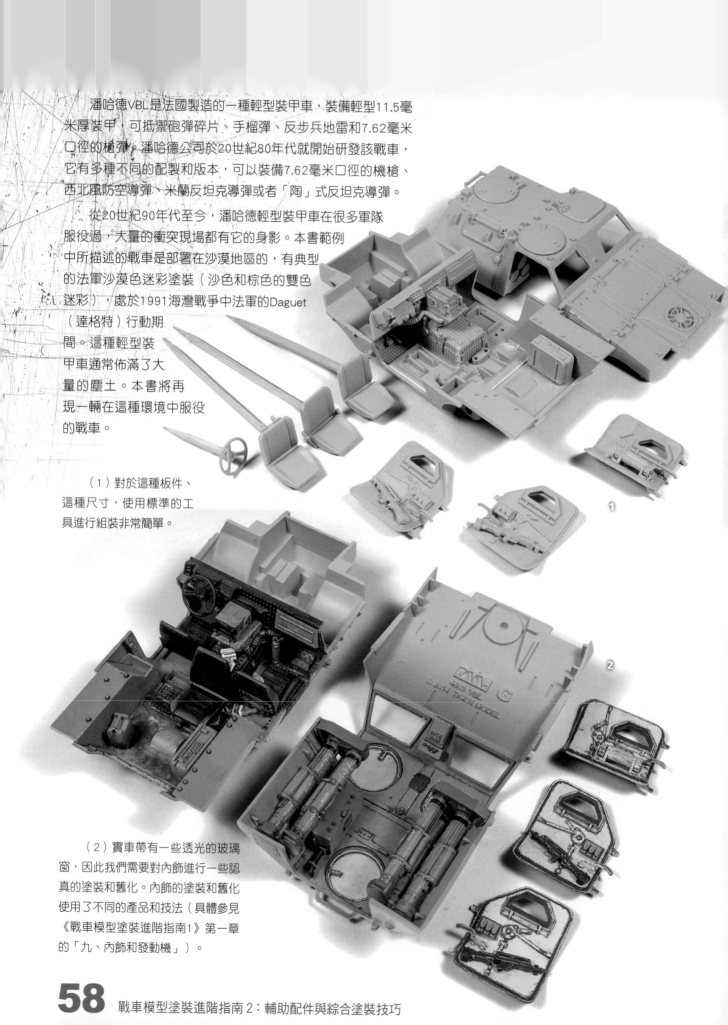

　　潘哈德VBL是法國製造的一種輕型裝甲車，裝備輕型11.5毫米厚裝甲，可抵禦砲彈碎片、手榴彈、反步兵地雷和7.62毫米口徑的槍彈。潘哈德公司於20世紀80年代就開始研發該戰車，它有多種不同的配製和版本，可以裝備7.62毫米口徑的機槍、西北風防空導彈、米蘭反坦克導彈或者「陶」式反坦克導彈。

　　從20世紀90年代至今，潘哈德輕型裝甲車在很多軍隊服役過，大量的衝突現場都有它的身影。本書範例中所描述的戰車是部署在沙漠地區的，有典型的法軍沙漠色迷彩塗裝（沙色和棕色的雙色迷彩），處於1991海灣戰爭中法軍的Daguet（達格特）行動期間。這種輕型裝甲車通常佈滿了大量的塵土。本書將再現一輛在這種環境中服役的戰車。

　　（1）對於這種板件、這種尺寸，使用標準的工具進行組裝非常簡單。

　　（2）實車帶有一些透光的玻璃窗，因此我們需要對內飾進行一些認真的塗裝和舊化。內飾的塗裝和舊化使用了不同的產品和技法（具體參見《戰車模型塗裝進階指南1》第一章的「九、內飾和發動機」）。

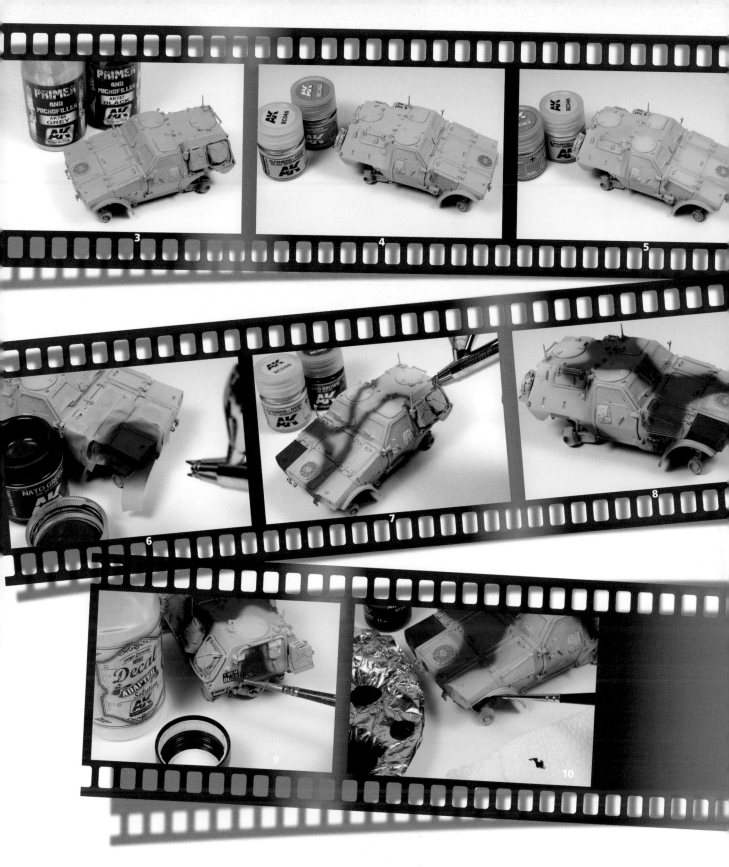

　　這一系列的圖片是製作迷彩塗裝的步驟圖，首先是上水補土，接著是使用AK的RC漆上基礎色，當加了一點淺沙色的色調做出一些基礎色的色調變化之後，會先用噴筆噴塗出棕色迷彩的邊緣，然後用毛筆將內部塗實。在這一過程中，如果有必要，可以對戰車上特定的部位進行遮蓋，這些地方要塗上不同的顏色。

　　接著應用水貼，請確保在光澤透明清漆化的表面應用水貼，並且在AK582水貼軟化劑的幫助下讓水貼更加服帖。用緞面透明清漆或者光澤透明清漆噴塗統一表面質感之後，接下來就是用水性漆描畫細節。

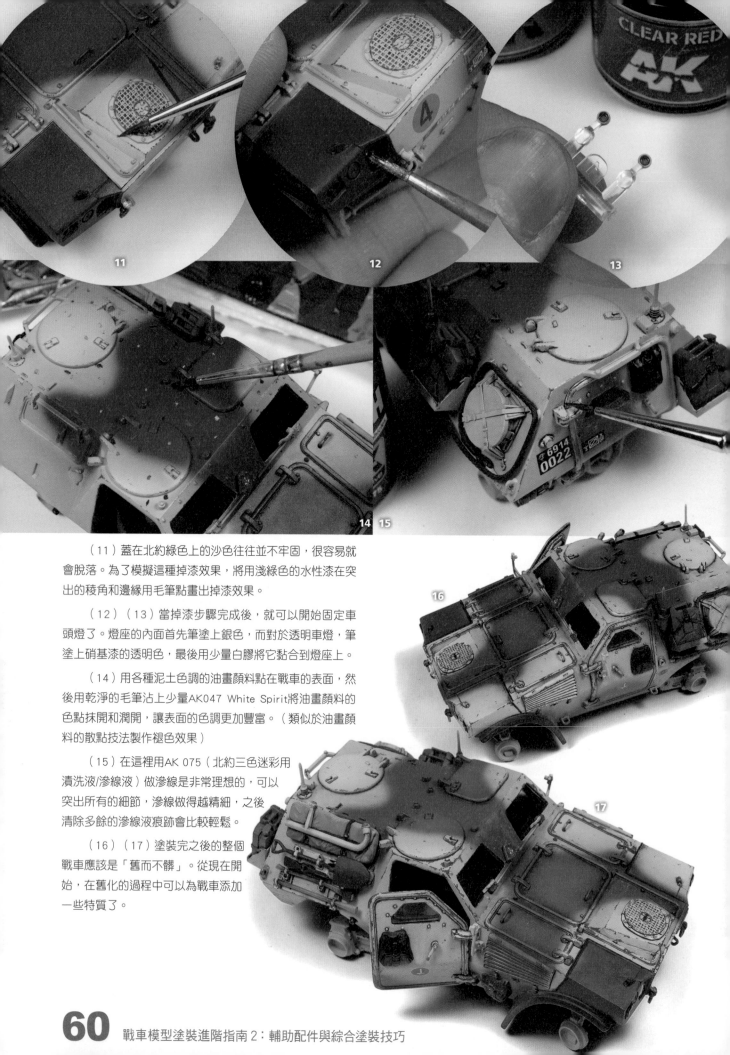

（11）蓋在北約綠色上的沙色往往並不牢固，很容易就
會脫落。為了模擬這種掉漆效果，將用淺綠色的水性漆在突
出的稜角和邊緣用毛筆點畫出掉漆效果。

（12）（13）當掉漆步驟完成後，就可以開始固定車
頭燈了。燈座的內面首先筆塗上銀色，而對於透明車燈，筆
塗上硝基漆的透明色，最後用少量白膠將它黏合到燈座上。

（14）用各種泥土色調的油畫顏料點在戰車的表面，然
後用乾淨的毛筆沾上少量AK047 White Spirit將油畫顏料的
色點抹開和潤開，讓表面的色調更加豐富。（類似於油畫顏
料的散點技法製作褪色效果）

（15）在這裡用AK 075（北約三色迷彩用
清洗液/滲線液）做滲線是非常理想的，可以
突出所有的細節，滲線做得越精細，之後
清除多餘的滲線液痕跡會比較輕鬆。

（16）（17）塗裝完之後的整個
戰車應該是「舊而不髒」。從現在開
始，在舊化的過程中可以為戰車添加
一些特質了。

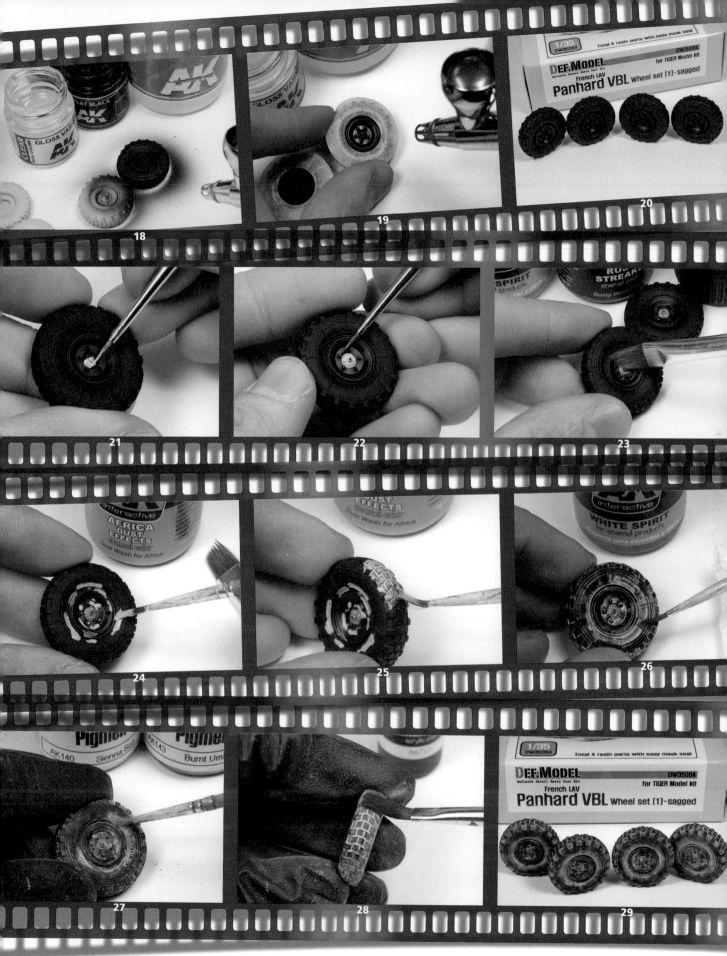

　　在這一頁，可以看到一系列完整的步驟圖，告訴我們如何塗裝和舊化車輪。這裡所用到的舊化方案同樣也可以用於車體。

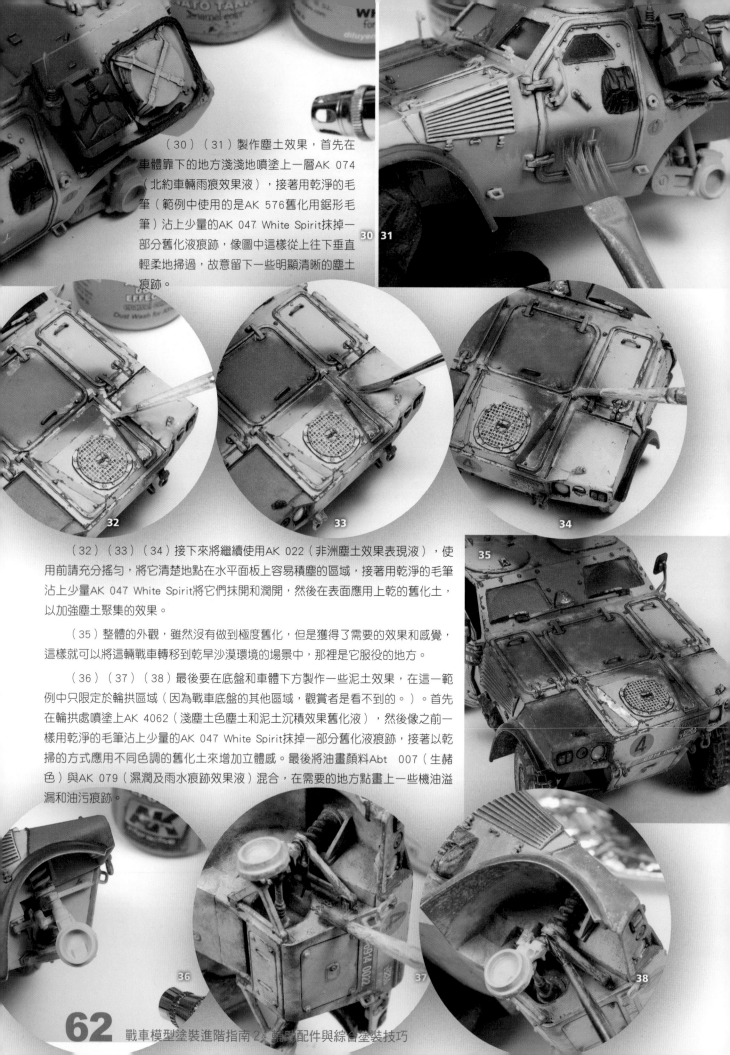

（30）（31）製作塵土效果，首先在車體靠下的地方淺淺地噴塗上一層AK 074（北約車輛雨痕效果液），接著用乾淨的毛筆（範例中使用的是AK 576舊化用鋸形毛筆）沾上少量的AK 047 White Spirit抹掉一部分舊化液痕跡，像圖中這樣從上往下垂直輕柔地掃過，故意留下一些明顯清晰的塵土痕跡。

（32）（33）（34）接下來將繼續使用AK 022（非洲塵土效果表現液），使用前請充分搖勻，將它清楚地點在水平面板上容易積塵的區域，接著用乾淨的毛筆沾上少量AK 047 White Spirit將它們抹開和潤開，然後在表面應用上乾的舊化土，以加強塵土聚集的效果。

（35）整體的外觀，雖然沒有做到極度舊化，但是獲得了需要的效果和感覺，這樣就可以將這輛戰車轉移到乾旱沙漠環境的場景中，那裡是它服役的地方。

（36）（37）（38）最後要在底盤和車體下方製作一些泥土效果，在這一範例中只限定於輪拱區域（因為戰車底盤的其他區域，觀賞者是看不到的。）。首先在輪拱處噴塗上AK 4062（淺塵土色塵土和泥土沉積效果舊化液），然後像之前一樣用乾淨的毛筆沾上少量的AK 047 White Spirit抹掉一部分舊化液痕跡，接著以乾掃的方式應用不同色調的舊化土來增加立體感。最後將油畫顏料Abt 007（生赭色）與AK 079（濕潤及雨水痕跡效果液）混合，在需要的地方點畫上一些機油溢漏和油污痕跡。

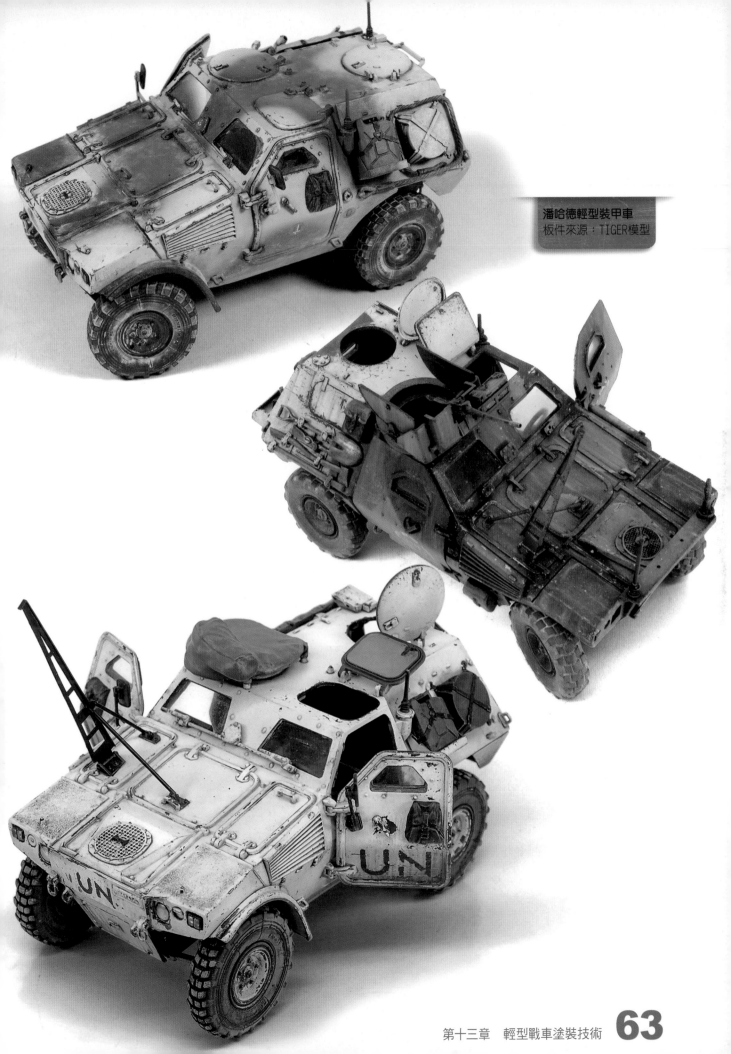

潘哈德輕型裝甲車
板件來源：TIGER模型

蘭斯輕型多用途裝甲車是義大利依維柯公司開發的戰術4x4車輛。其模塊化裝甲允許調整防護等級，以適應每項任務所需的防護要求。懸掛的士兵座椅來自航空研究成果，底盤上的「V」形結構可以分散地雷爆炸的衝擊。它的地板是一種可拆卸的三明治樣結構，因此可以吸收簡易爆炸裝置的衝擊。

　　它可以拯救士兵的生命，這一點在戰鬥中具有決定性的關鍵作用。它的機動性因為「零胎壓繼續行駛」系統而得到增強，這樣即使一側的輪胎完全洩氣，裝甲車也可以繼續行駛。

　　自2007年在西班牙軍隊服役以來，這種類型的車輛有意要替換掉老舊的BMR步兵戰車。在2008年它被首次部署在衝突區域，參加了阿富汗東北部區域的軍事行動。這輛戰車模型的車體上有顯著聚集的泥塊和泥漿，這是因為它在開闊的區域，沒有磚石路面，正處於冬季濕冷的環境中。

（1）這輛戰車除了板件中自帶的樹脂件和蝕刻片金屬件之外，還需要一些自製的改造來提升細節。

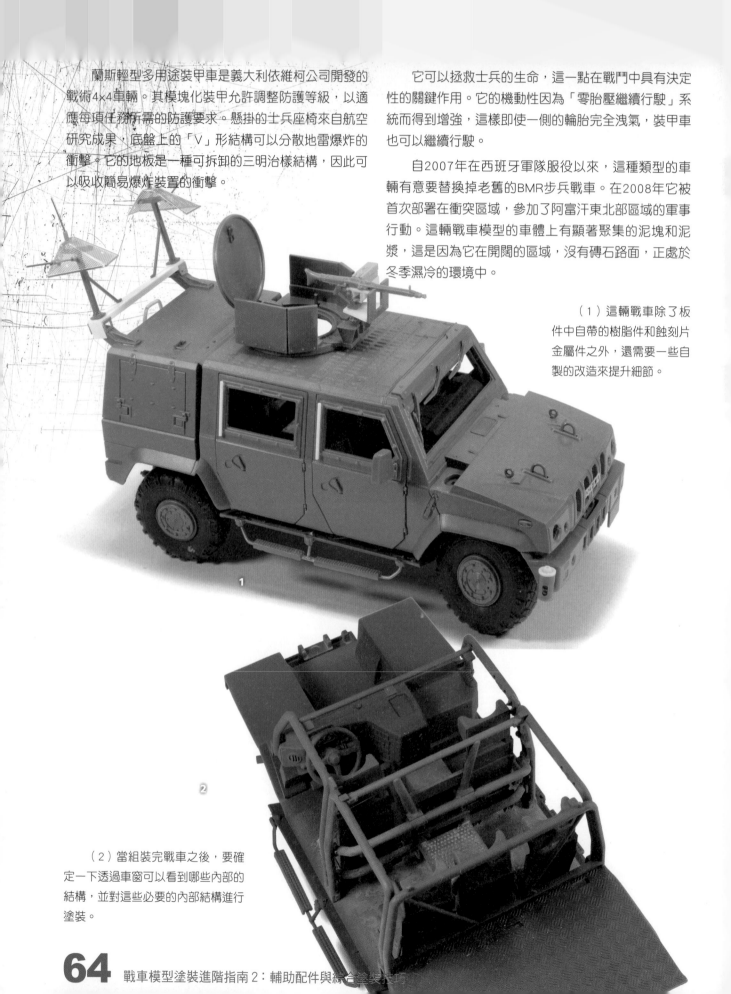

（2）當組裝完戰車之後，要確定一下透過車窗可以看到哪些內部的結構，並對這些必要的內部結構進行塗裝。

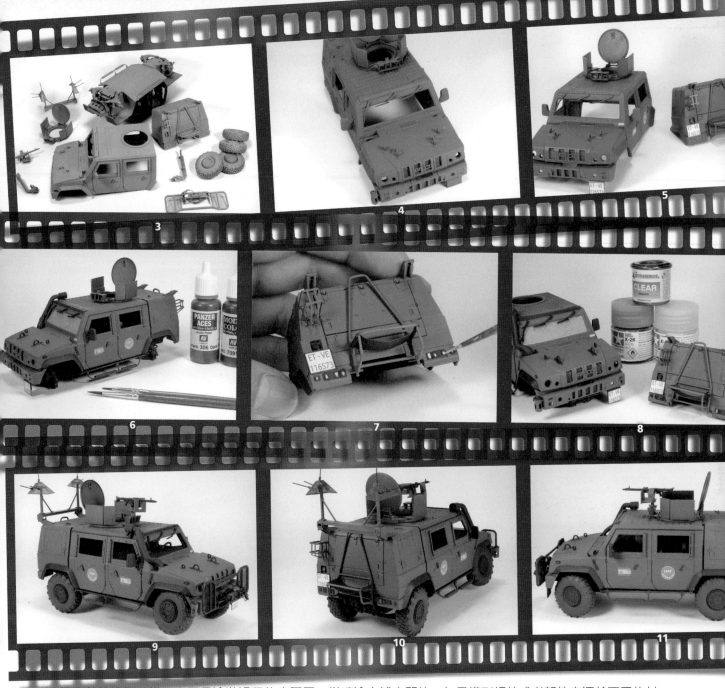

像之前的範例一樣，上面是塗裝過程的步驟圖，從噴塗水補土開始，如果模型板件或者部件來源於不同的材料，比如說樹脂件或蝕刻片件等，那麼噴塗水補土這一步是必須的。

開始噴塗基礎色，在這一範例中將噴塗上經過輕微矯正的RC 105（現代西班牙綠色）（「輕微矯正」的意思是加了一些淺色調在原漆中，將色調調亮了一點。）。在上水貼之前，要在上水貼的地方噴塗上一層光澤透明清漆，上好水貼之後，將整體噴塗上一層緞面或者消光透明清漆做保護和封閉。

用水性漆筆塗描畫出一些細節，而車燈件將塗上硝基透明漆，車燈座會先塗上白色，這樣可以更加突顯出車燈，現在就可以開始在模型上製作泥漿和泥土效果了。

（12）根據每一個模型板件的特徵，如果可以計劃將製作過程拆解成分開的環節，那麼我們的工作將更加舒適。這款板件的設計允許將車體的上部和下部拆開來分別處理。頭腦中計劃要製作的是有顯著積泥外觀的車輛，於是使用新的AK產品來製作出這種紋理感，將AK 8014（混凝土效果膏）、AK 8030（攪動及翻起的泥塊效果膏）和AK 8031（積泥效果膏）以不同的比例進行混合，然後用毛筆筆塗到需要的地方。

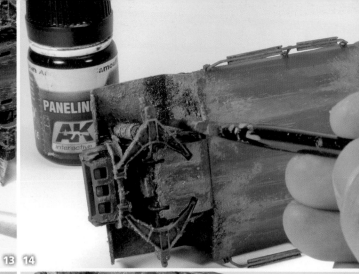

13　14

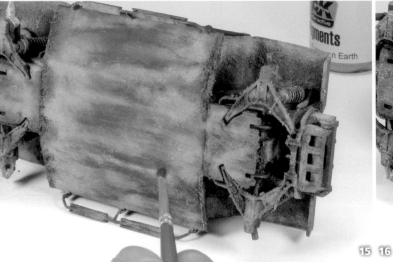

15　16

（13）（等上一步的效果膏完全乾透之後，大約需要個幾小時。）為了讓積泥色調看起來更加豐富，筆塗上一些AK 080（夏季庫爾斯克土效果液），它具有一種泥土色的黃色外觀。

（14）等上一步的效果乾透之後，幫積泥加入一些深色調的混色，比如在深的角落處筆塗上適量的AK 2071（褐色和綠色飛機迷彩面板線表現液），這樣積泥更加有深度感了。

（15）對於乾泥漿，將AK 040（淺灰塵色舊化土）和AK 042（歐洲泥土色舊化土）按照1:1的比例混合（可以以乾掃的方式應用舊化土，也可以加入少量AK 047 White Spirit混勻。），然後筆塗在厚重積泥的邊緣。

（16）改變一下之前的混合比例，調配出更淺一些的混合物，加入一點AK 047 White Spirit稀釋，接著用毛筆沾上一點在牙籤上彈撥製作出泥漿的濺點效果。

17

（17）用毛筆沾上少量AK 079（濕潤及雨水痕跡效果液）（建議大家稍微用AK 047 White Spirit稀釋一下）筆塗在那些淺色舊化土過度覆蓋的地方，以獲得一種深色調的過度區域，模擬新鮮的泥漿效果。

18

（18）最後來製作油污效果，將AK 084（發動機油污表現液）筆塗在底部和活動部件的一些區域。

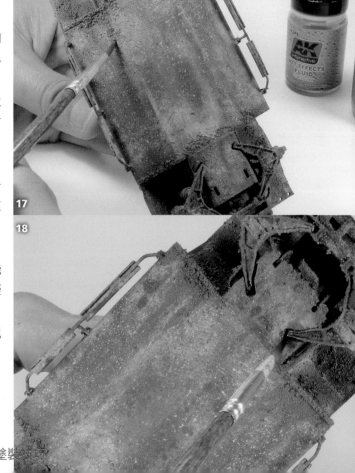

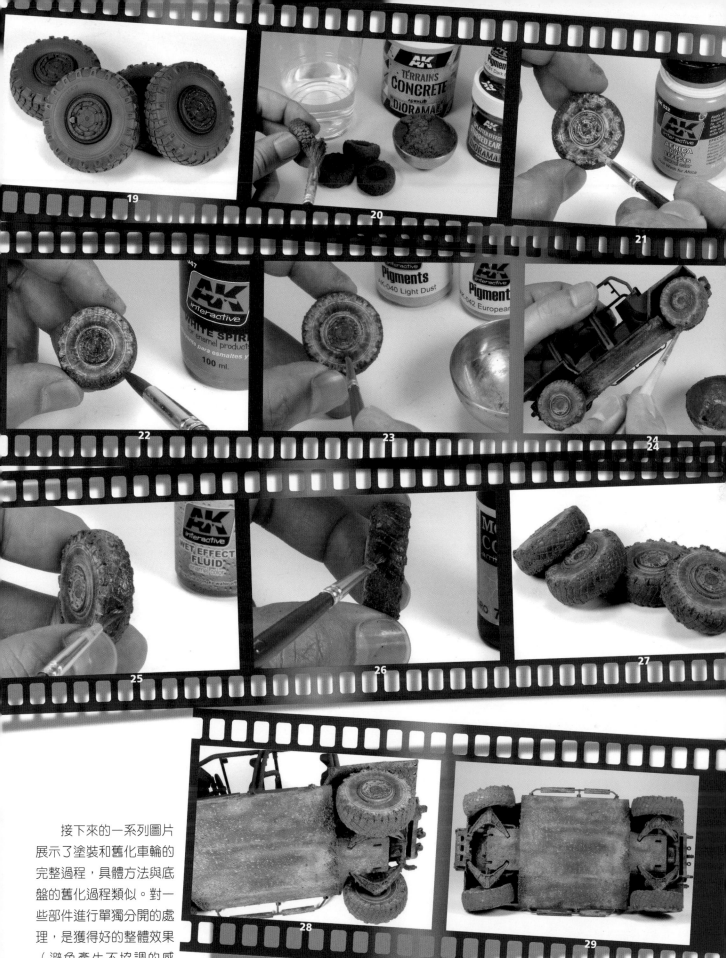

接下來的一系列圖片展示了塗裝和舊化車輪的完整過程，具體方法與底盤的舊化過程類似。對一些部件進行單獨分開的處理，是獲得好的整體效果（避免產生不協調的感覺）的關鍵。

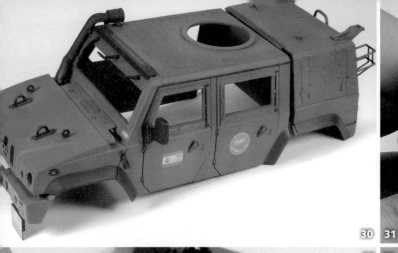

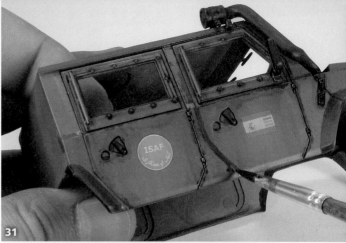

30 31

32 33

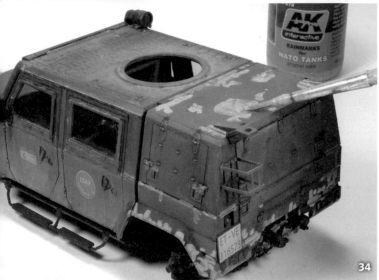

34

（30）開始對車體進行處理，選擇一些淺色調預置一些塵土效果，將RC 014（淺皮革色）和RC 029（二戰美軍土褐色）按照1:1混合，薄噴在需要的區域。

（31）接著用AK 075（北約三色迷彩用漬洗液／滲線液）在所有的凹陷、縫隙和角落做滲線，然後用毛筆沾上少量AK 047 White Spirit抹掉多餘的滲線液痕跡。

（32）（33）這一範例中將用油畫顏料來突顯表面結構，在邊緣以及光照最明顯的地方筆塗上少量淺綠色的油畫顏料（然後用乾淨的毛筆沾上少量AK 047 White Spirit將筆塗痕跡抹開和潤開，製作出一些柔和的色調過度效果。）。在紙板上事先擠上深色調、中間色調和淺泥土色調的油畫顏料，以獲得最大的對比度。

（34）（35）（36）開始製作塵土效果，首先在垂直面板上用AK 074（北約車輛雨痕效果液）在下方邊緣點上一些小點，然後用毛筆沾上AK 047 White Spirit以垂直的筆法從下往上掃過，製作出模糊的污垢的垂紋線條。在水平面板上，用AK 074點上一些色塊，然後用毛筆沾上AK 047 White Spirit將色塊抹開和潤開。為了讓水平區域獲得更多的塵土效果，以乾掃的方式應用上AK040（淺灰塵色舊化土）和AK 042（歐洲泥土色舊化土）。

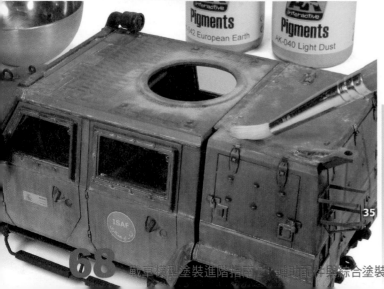

35

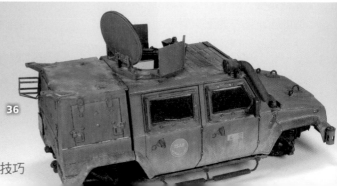

36

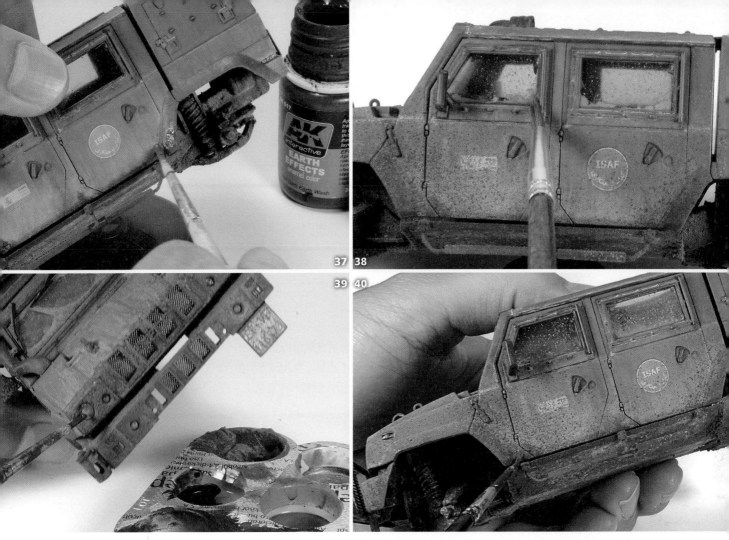

（37）（38）（39）（40）（41）為了獲得泥濘的外觀，將AK 017（泥土濺泥效果表現液）筆塗在車體靠下方的區域，請不要完全蓋住之前做出的淺色的塵土效果。將AK 081（深泥土色舊化土）、AK 042（歐洲泥土色舊化土）與AK 023（深色泥土效果液）和AK 080（夏季庫爾斯克土效果液）進行適當混合，調配出比較稠的混合物，然後用它來製作濕潤泥漿的濺點效果。對於多餘的濺點效果，只需要用乾淨的毛筆沾上少量AK 047 White Spirit抹去就可以了。最後將AK 017與AK 078（濕泥效果液）混合（該混合物乾透後會獲得緞面的質感），筆塗在關鍵的需要加強濕潤泥漿效果的地方。

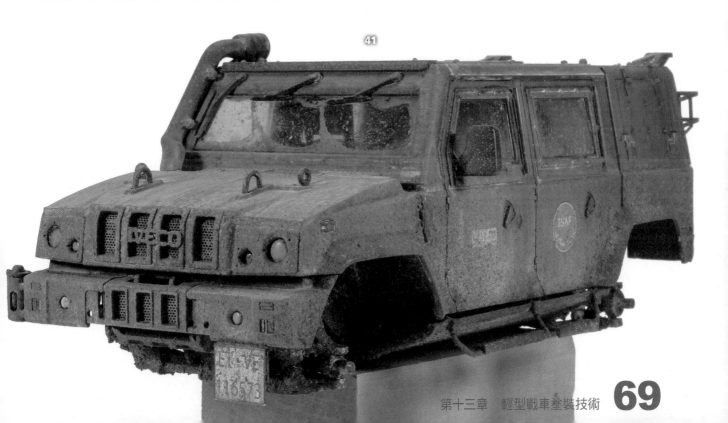

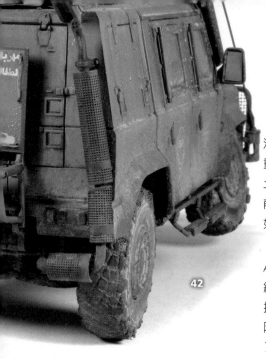

（42）排氣管的基礎色為消光黑色，首先用AK 013（鏽跡垂紋效果液）進行鏽跡漬洗，接著用一點AK 4112（中鏽色鏽跡沉積效果液）進行混色，它具有比AK 013更重的紋理感和立體感。為排氣管的護罩製作塵土效果，首先點上適量的AK 4063（棕土色塵土和泥土沉積效果液），最後再應用上一些沾有油污和黑煙的泥土。（按照之前講過的方法製造出積泥和塵土效果，然後應用黑煙色的舊化土和發動機油污效果液如AK 084。）

（43）（44）車體差不多完成了，用細而尖的軟質硅膠筆沾上一點點乾的舊化土AK 086（黑鐵色舊化土），在腳踏和機槍處製作金屬的磨蹭拋光效果，因為這些地方經常受到摩擦（建議硅膠毛筆沾很少量的AK 086，然後用指尖磨蹭一下硅膠筆頭，抹掉多餘的舊化土，並讓筆尖上的舊化土貼附得更好。）。在添加了一些細節後，比如防水布和其他配件，多製作了一個小的地形地台來佈置戰車。對車輛的懸掛系統進行了一些調整和改造，以適應場景中所要表現的小事故，這輛戰車因為打滑，而落在了大家現在所看到的位置（有關調整和改造懸掛系統的知識，請參見《戰車模型塗裝進階指南1》第一章中的「五、調整和改進懸掛系統」）。

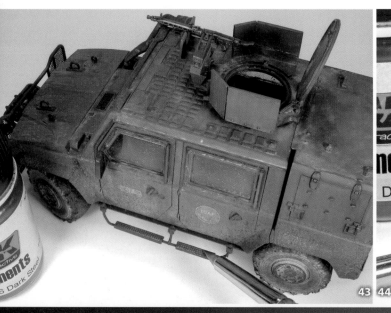

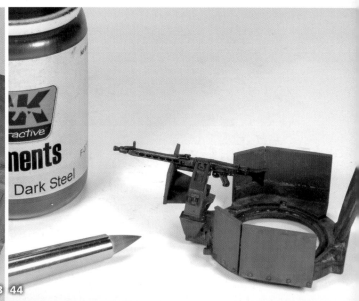

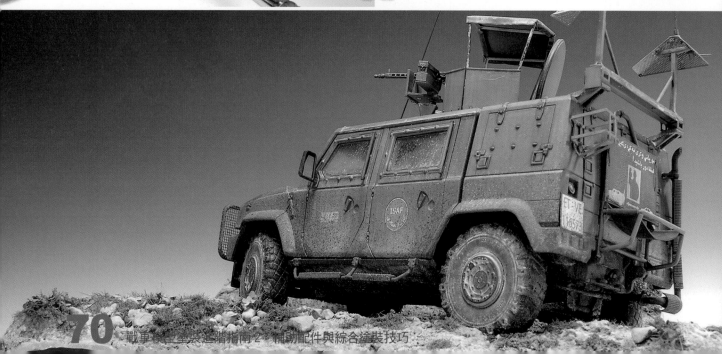

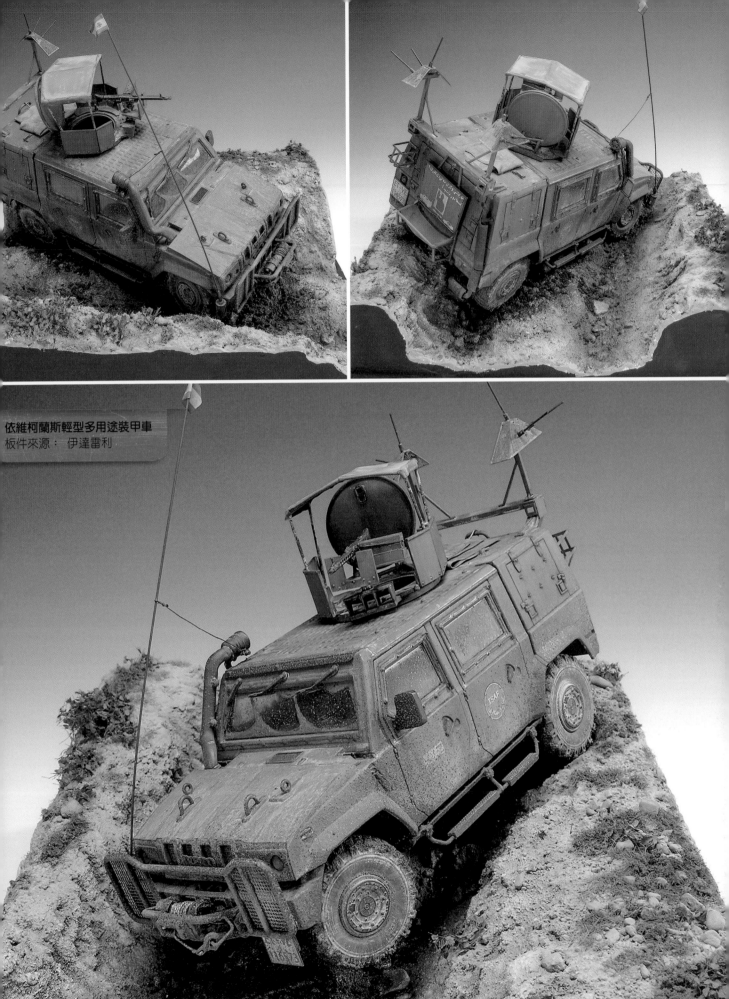

依維柯蘭斯輕型多用途裝甲車
板件來源： 伊達雷利

第十四章

中型戰車塗裝技術

這一章將致力於一些塗裝技法，這些技法已經在本書的主要部分與大家見過面，講解將聚焦於輕型和中型的戰鬥車輛，既有裝甲防護的也有無防護的。

為了避免錯誤，我們必須意識到如果把效果做得太過，最後整個模型的效果會相當突兀，因此我們不得不學會控制好運用技法。

中型戰術車輛家族（FMTV）是LMTV 4x4 2.5噸（LMTV即 Light Medium Tactical Vehicle 輕載中型戰術車輛）和MTV 6x6 5噸（MTV即Medium Tactical Vehicle中型戰術車輛）軍用車輛基於通用底盤開發的一系列現代卡車。它們被賦予的目標是用一種現代和更有效的設計取代舊的中型美國陸軍卡車。FMTV是基於奧地利卡車Steyr 12M18（斯太爾 12M18）的深度改造。

LMTV基於標準的M1078貨運卡車，最初設計用於運輸貨物和部隊，同樣它的貨箱可以配備一套座椅。它也可以在貨箱上搭建框架和可以移動的帆布。通常它不會裝備武器，但是也可以裝備一挺M2HB50英寸口徑機槍、一個40毫米口徑榴彈發射器和一挺5.56毫米或7.62毫米口徑機槍，位置在作為砲位的駕駛室的中間部分。

自從1991年投入使用以來，已經有超過95000輛這種車輛被部署並服役了，它們具有多種不同的配置並在多個不同戰線服役。範例中為大家演示的是典型的北約三色迷彩，這種塗裝可以在北美或者歐洲的任何地方看到。供戰車展示的地台是一個小的柏油路面的地形地台，車輛是從有水坑的泥土路面行駛過來的，上面佈滿了乾的塵土和細密的泥漿。

（1）模型板件開盒後直接組裝，也許最複雜的部分是製作貨廂雨棚的框架以及它的一些支架，可以利用切割好具有一定尺寸的中空金屬棒。

（2）（3）（4）接著，用厚紙板做彎曲鐵絲的模子，製作出一些拱門和橫梁。用電烙鐵焊牢之後，將為整個金屬框架噴塗上非常牢固的水補土AK 758（灰色硝基水補土），只用噴一層就足夠了。

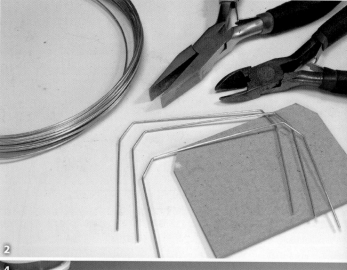

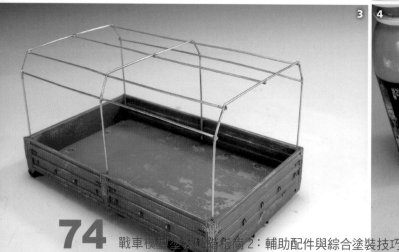

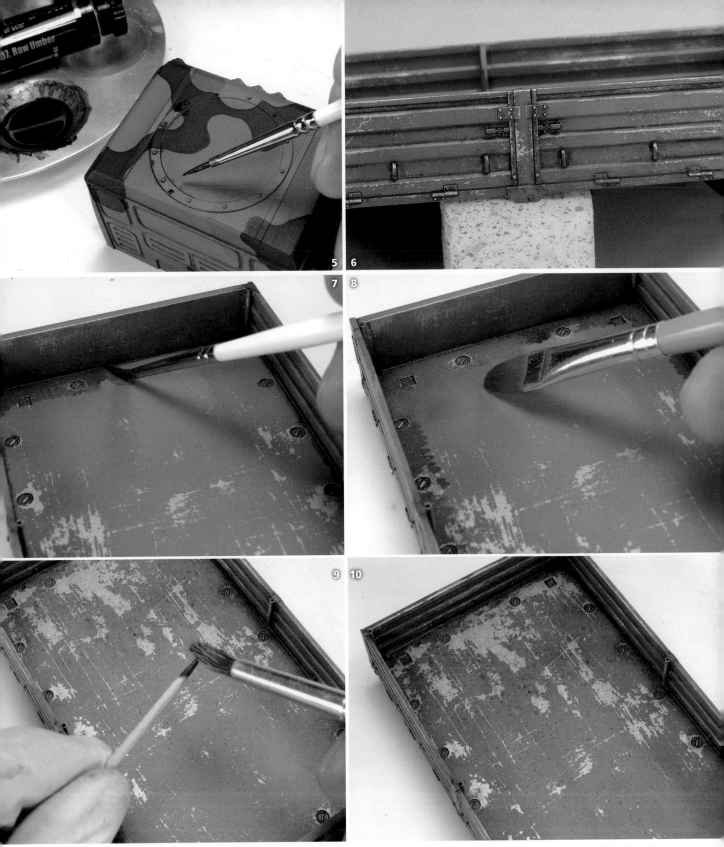

（5）（6）當噴塗完迷彩圖案之後，對一些配件（比如車頭燈和其他一些細節）也進行了上色（具體參見《戰車模型塗裝進階指南1》中「第四章 基礎色、迷彩塗裝和戰車標識」）。將油畫顏料Abt 007（生赭色）與AK 075（北約三色迷彩用漬洗液/滲線液）進行混合然後用適量的AK 047 White Spirit 進行稀釋，然後用它做一些精細的不顯著的滲線。

（7）（8）在有一些區域，將做得更加顯著一些，以獲得陰影的色調變化。（用毛筆在貨箱的角落處點上較多的上一步所用到滲線液），接著等待數分鐘，然後用一支較大的毛筆沾上適量AK 047 White Spirit將滲線痕跡的邊緣抹開和潤開。（這裡用較大的毛筆是AK 579 舊化用圓平頭毛筆。）

（9）（10）在同樣的階段，可以用上一步所用到的漬洗液進行一些即興創作，製作出其他的一些效果。同時也會在貨箱的水平面板區域製作出一些淺色的濺點效果，以此來模擬塵土和污垢。

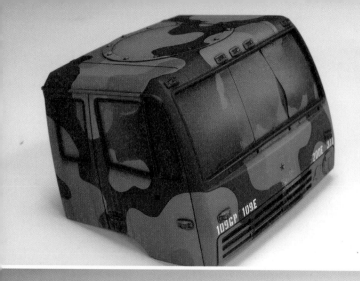 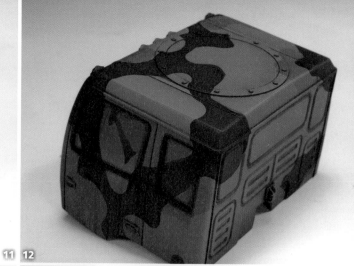

 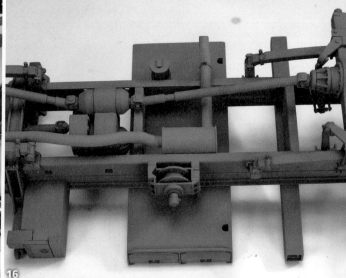

（11）（12）（13）（14）當完成了上面的操作後所獲
得的效果應該是乾淨的，我們會發現模型如何慢慢地獲得深
度感。在底盤上，也同樣會加入一些效果，比如說污垢的垂
紋效果。

（15）（16）（17）像之前一樣先預置塵土，這樣可以
為模型提供一個消光表面，接下來後續的泥漿效果就很好附
著了。只需要選擇幾種棕色色調的RC漆，然後將它們薄噴在
底盤下方，直至獲得需要的效果和色調。

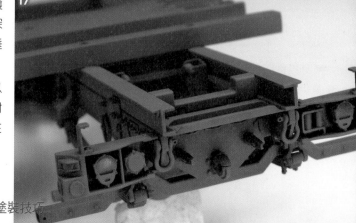

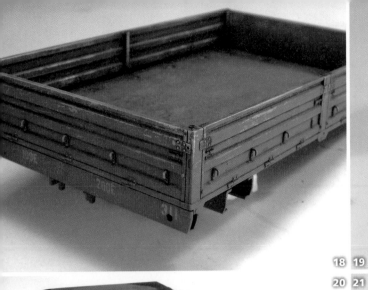

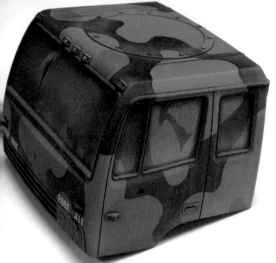

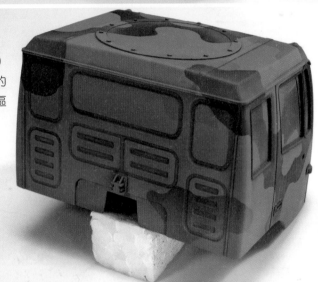

（18）（19）（20）
（21）將同樣預置塵土的
方法應用在模型的其他區
域。

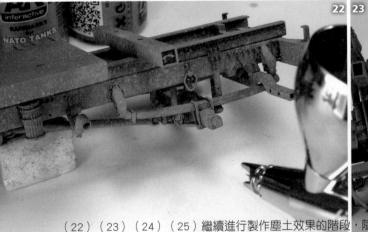

（22）（23）（24）（25）繼續進行製作塵土效果的階段，隨著過程的不斷進行以獲得特定的紋理感。將AK 013（鏽跡
垂紋效果液）、AK 074（北約車輛雨痕效果液）和AK 4061（沙黃色塵土和泥土沉積效果液）混合出一種比之前預置塵土時稍
微淺一點的色調，但仍然是相似的色調範圍。用毛筆沾上一點這種混合物，然後用噴筆以非常低的氣壓來吹毛筆尖，因此獲得
了一種具有一定顆粒大小的濺點效果。試圖讓濺點蓋過之前的預置塵土區域，在車輛較低的地方要聚集更多的濺點，而在較高
的區域要少一點濺點。

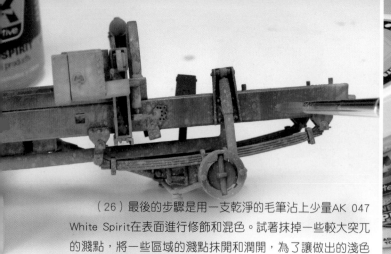
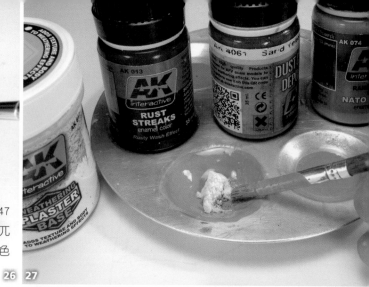

（26）最後的步驟是用一支乾淨的毛筆沾上少量AK 047 White Spirit在表面進行修飾和混色。試著抹掉一些較大突兀的濺點，將一些區域的濺點抹開和潤開，為了讓做出的淺色泥漿效果獲得色調的變化和豐富感。

26 27

28 29

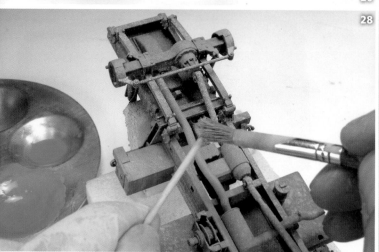
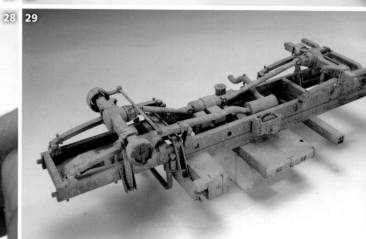

30 31

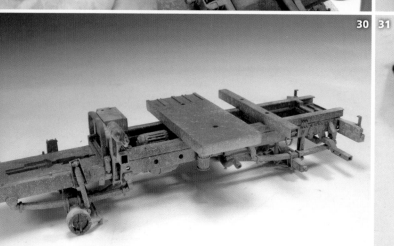

（27）（28）（29）（30）（31）將更進一步來增強做出的泥漿效果，製作的手法更加激進，但同時應用的區域也相應地縮小。為了獲得額外的紋理感，在之前的混合物中加入了一些AK 617（舊化用石膏基質），得到的是更加真實更加豐富的泥漿效果。這裡會改變一下方法，用硬毛毛筆沾上混合物在牙籤上彈撥來製作泥漿濺點，它比之前的泥漿濺點更加厚實、更加有立體感。

（32）要製作更多的泥漿和紋理來為泥漿效果收尾，使用AK新的場景效果膏產品，AK 8031積泥效果膏正是理想的選擇。它的配方可以讓我們很方便很快捷地來應用它。

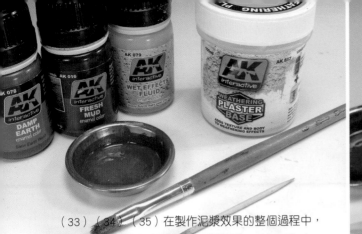

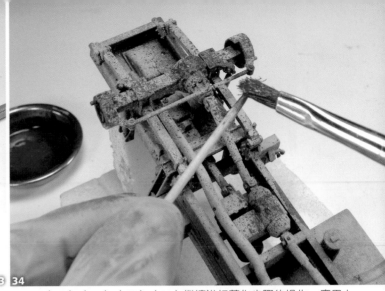

（33）（34）（35）在製作泥漿效果的整個過程中，最有趣的細節就是為泥漿增加一些濕潤感。必須製作出一些深色和濕潤的混合物，將AK 078（濕泥效果液）、AK 016（新鮮泥漿效果液）、一點石膏基質和一些AK 079（濕潤及雨水痕跡效果液）混合，調配出這種混合物。大家可以看到，也是用毛筆彈撥牙籤製作濺點的方式來應用這種混合物，不過是以更為可控的方式，應用在車體下方更侷限的區域。

（36）（37）（38）（39）繼續進行舊化步驟的操作，應用上多樣的濕潤效果以及污垢的垂紋效果。將幾種不同的Abt油畫顏料結合起來使用。將Abt 007（生赭色）和Abt 002（深褐色）混入適當的AK 079（濕潤及雨水痕跡效果液），首先筆塗在一些地方，然後用乾淨的毛筆沾上適量AK 047 White Spirit將它們潤開。

在第二步中加入一些機油和油脂效果，將AK 084（發動機油污表現液）與AK 079混合，選擇底盤和傳動裝置上的一些區域進行應用，也會將油畫顏料Abt 160（發動機油脂色）與AK 079混合，製作出一些燃油溢漏的效果。我們必須對一些部位進行反覆的塗抹以達到飽和（上一層乾了之後，再塗下一層。），因為之前具有消光紋理的泥漿和泥塊會吸收掉混合物中的溶劑和光澤成分，使獲得的效果不能達到需要的光澤感。

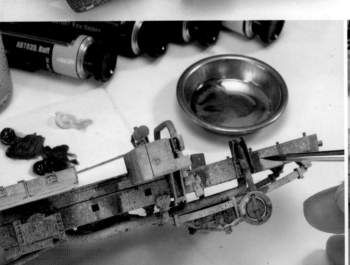

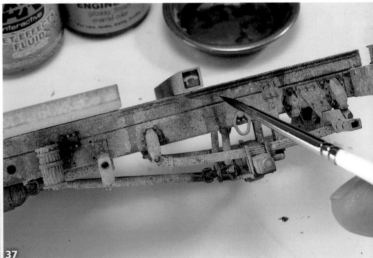

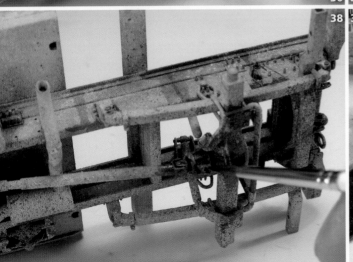

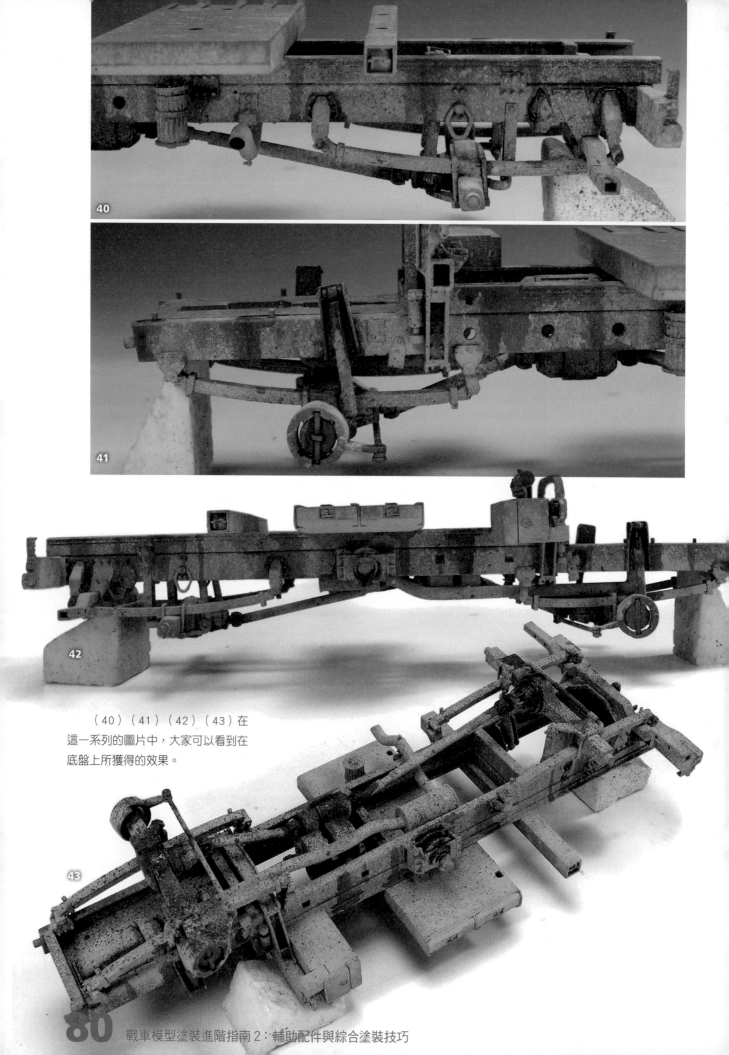

（40）（41）（42）（43）在
這一系列的圖片中，大家可以看到在
底盤上所獲得的效果。

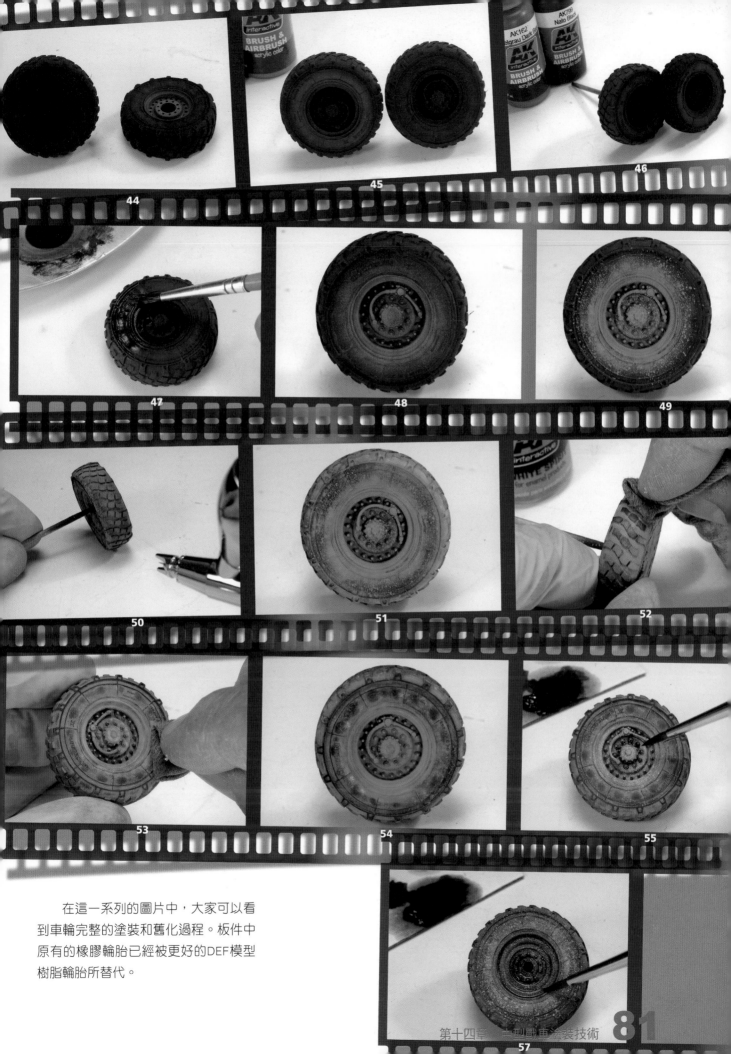

在這一系列的圖片中，大家可以看到車輪完整的塗裝和舊化過程。板件中原有的橡膠輪胎已經被更好的DEF模型樹脂輪胎所替代。

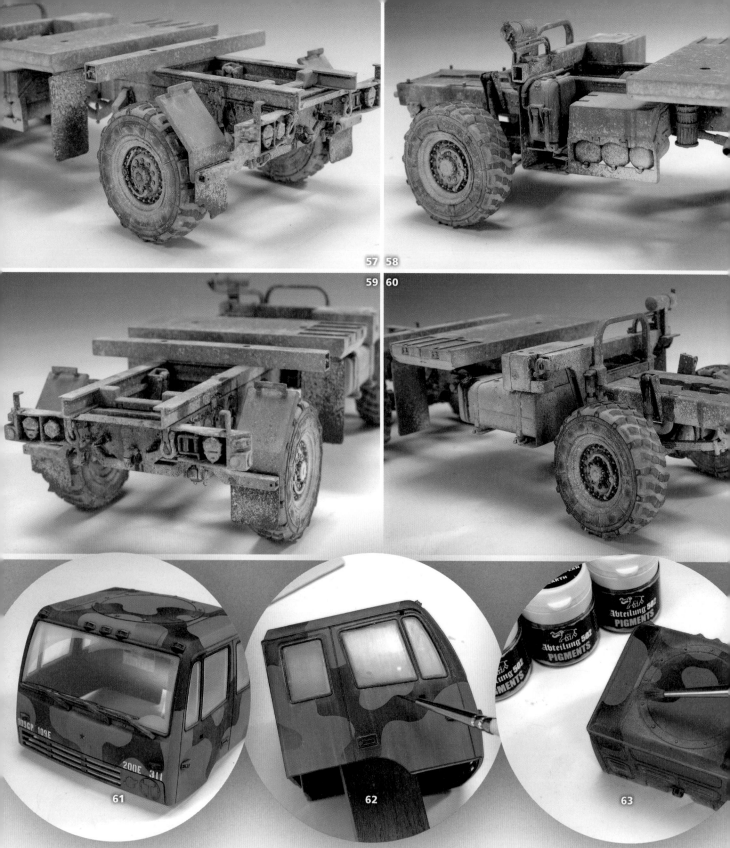

57 58

59 60

61

62

63

（57）（58）（59）（60）完成後的底盤顯得更加真實。製作卡車模型的優勢就是它可以允許將幾個重要的部件（底盤、車體和貨廂區域）分開來進行處理。

（61）接下來繼續處理駕駛室，在預置塵土效果之後，將車窗玻璃用白膠黏合到窗框上，用遮蓋帶模擬雨刮的痕跡（在雨刮的區域用遮蓋帶進行扇形的遮蓋），然後噴塗上薄薄的一層消光透明清漆。

（62）通常在駕駛室上做舊化要顯得清淡而模糊，這是因為駕駛室的位置高，首先從製作一些雨痕效果開始，使用的油畫顏料是Abt 035（淺皮革色）和Abt 093（土色）。

（63）將Abt P417、Abt P415和Abt P037這些塵土和泥土色的舊化土應用到角落和縫隙，那些塵土容易積聚的地方。

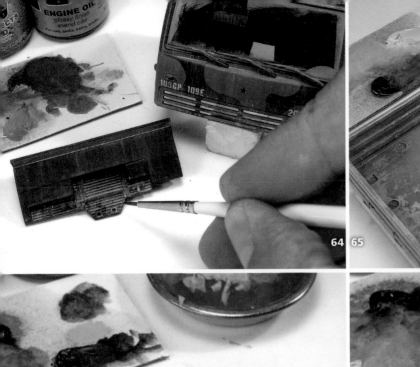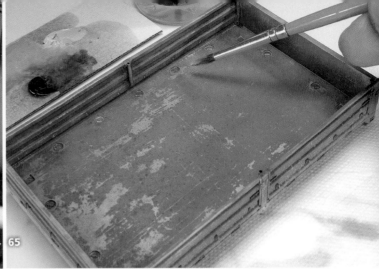

64 65

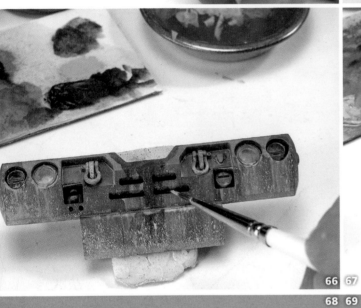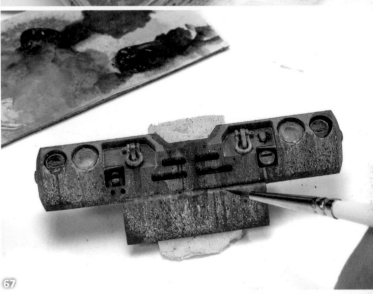

66 67

68 69

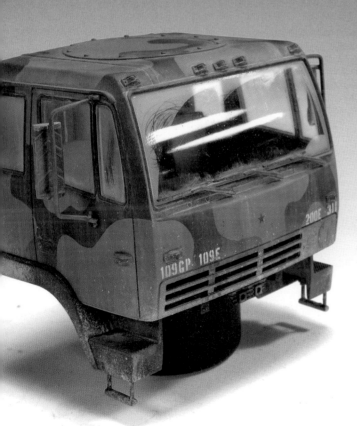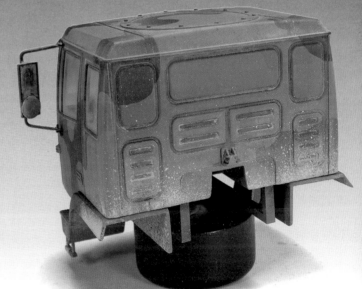

（64）（65）在前格柵板和貨廂隔欄製作出類似的效果。
在貨廂內部區域只用一些油畫顏料製作出了塵土和泥土效果，
因為考慮到大部分的這些效果將被貨廂上的貨物所遮蓋。

（66）（67）（68）（69）在前保險槓和駕駛室下部，
進行了同樣的重度舊化過程，以幫助它們與整車的舊化效果完
全融為一體。

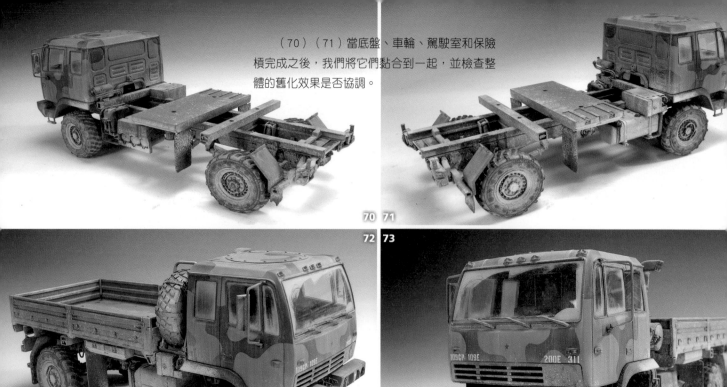

（70）（71）當底盤、車輪、駕駛室和保險
槓完成之後，我們將它們黏合到一起，並檢查整
體的舊化效果是否協調。

70 71

72 73

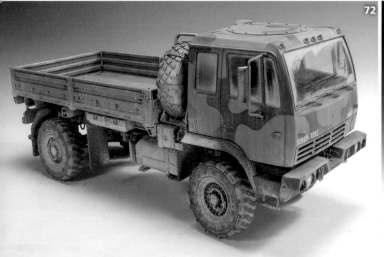

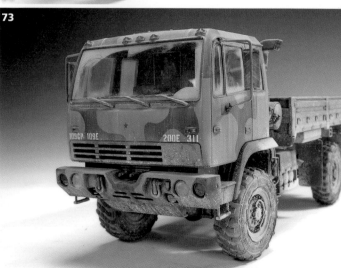

74 75

（72）（73）（74）
（75）接著將備用輪胎、
貨廂區域、貨廂上的帆布
框架以及其他的一些場景
配件也佈置上去。

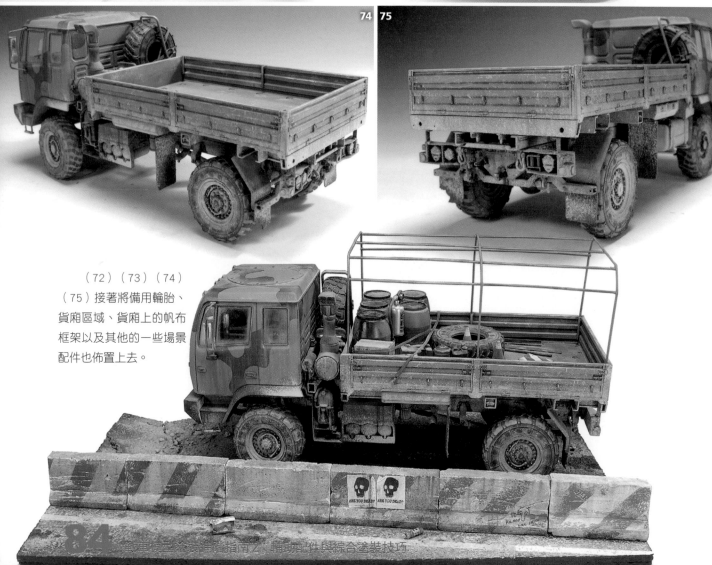

舊車模型塗裝進階指南2：輔助配件與綜合塗裝技巧

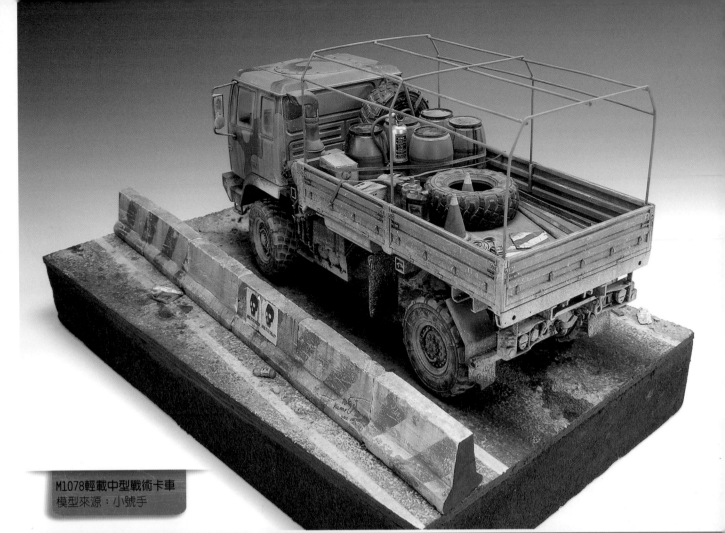

M1078輕載中型戰術卡車
模型來源：小號手

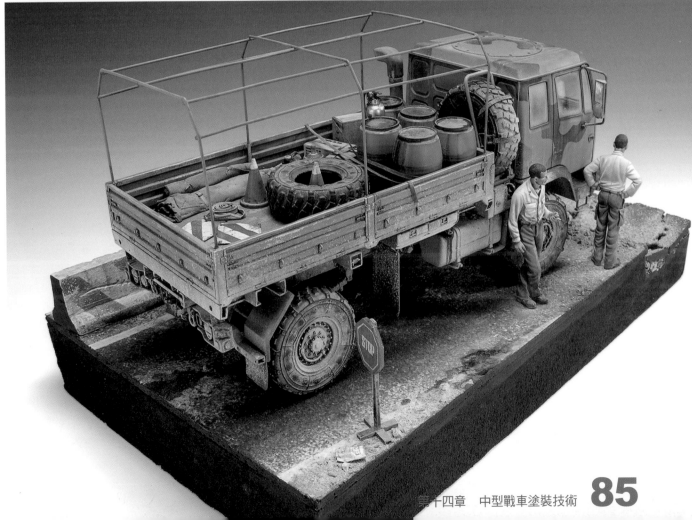

這輛性能強大的卡車是由Kremenchutskyi Avtomobilnyi Zavod（科雷門楚克汽車製造廠，廠址位於烏克蘭，主要生產卡車等重型越野車輛）在1965年製造的，但直到1967年才開始批量生產。它取代了之前的KrAZ-214 7噸版本，並配備了新的液壓制動系統、功率更大的240馬力V8柴油發動機和一些尺寸更大的車輪，根據地形的需求和駕駛員的控制，配備了可調壓力系統。

它曾被蘇聯的各個聯邦國家廣泛使用，至今仍在許多國家服役。KRAZ-255B是一個優秀的多用途的平台，因為它有非常多的版本和不同的配置。必須補充的是，大多數極端的非正規部隊和民兵對它進行了最極端的改造，在他們的車輛上顯示出激進的特徵。

其中一種貨運版代表的是克羅地亞軍隊在波斯尼亞衝突中的俘獲版本，卡車是典型的三色迷彩，表面覆蓋了灰塵和泥土。

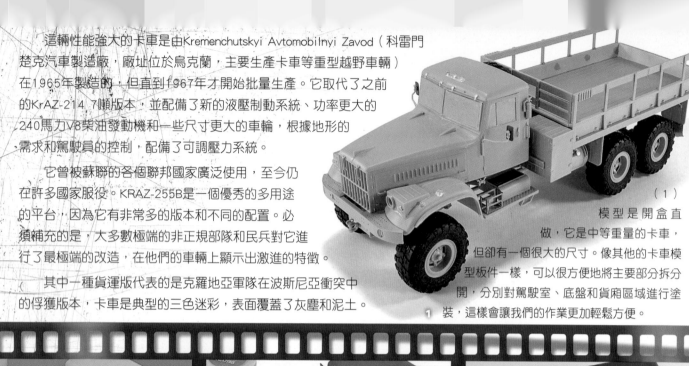

（1）

模型是開盒直做，它是中等重量的卡車，但卻有一個很大的尺寸。像其他的卡車模型板件一樣，可以很方便地將主要部分拆分開，分別對駕駛室、底盤和貨廂區域進行塗裝，這樣會讓我們的作業更加輕鬆方便。

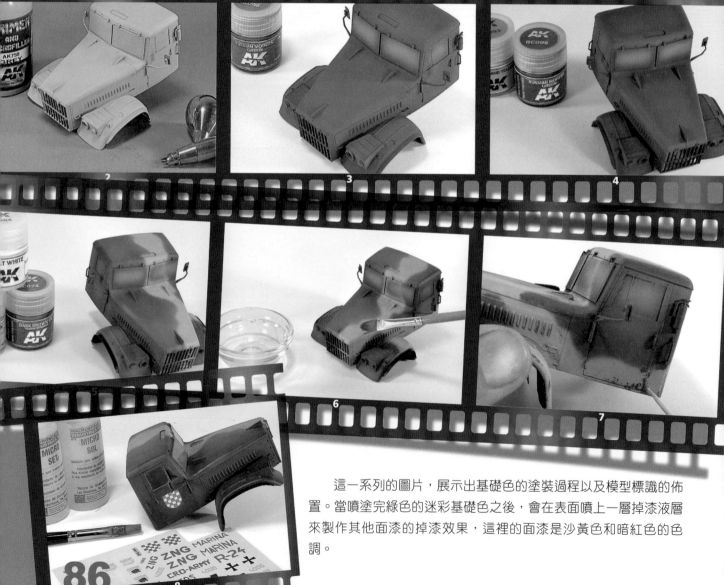

這一系列的圖片，展示出基礎色的塗裝過程以及模型標識的佈置。當噴塗完綠色的迷彩基礎色之後，會在表面噴上一層掉漆液層來製作其他面漆的掉漆效果，這裡的面漆是沙黃色和暗紅色的色調。

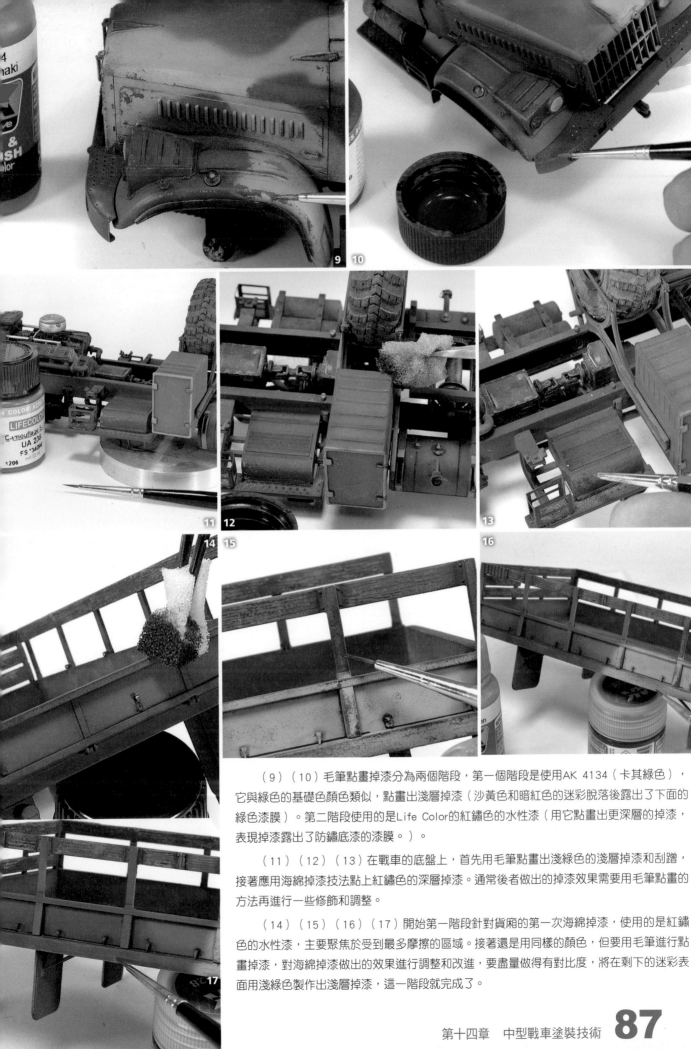

（9）（10）毛筆點畫掉漆分為兩個階段，第一個階段是使用AK 4134（卡其綠色），它與綠色的基礎色顏色類似，點畫出淺層掉漆（沙黃色和暗紅色的迷彩脫落後露出了下面的綠色漆膜）。第二階段使用的是Life Color的紅鏽色的水性漆（用它點畫出更深層的掉漆，表現掉漆露出了防鏽底漆的漆膜。）。

（11）（12）（13）在戰車的底盤上，首先用毛筆點畫出淺綠色的淺層掉漆和刮蹭，接著應用海綿掉漆技法點上紅鏽色的深層掉漆。通常後者做出的掉漆效果需要用毛筆點畫的方法再進行一些修飾和調整。

（14）（15）（16）（17）開始第一階段針對貨廂的第一次海綿掉漆，使用的是紅鏽色的水性漆，主要聚焦於受到最多摩擦的區域。接著還是用同樣的顏色，但要用毛筆進行點畫掉漆，對海綿掉漆做出的效果進行調整和改進，要盡量做得有對比度，將在剩下的迷彩表面用淺綠色製作出淺層掉漆，這一階段就完成了。

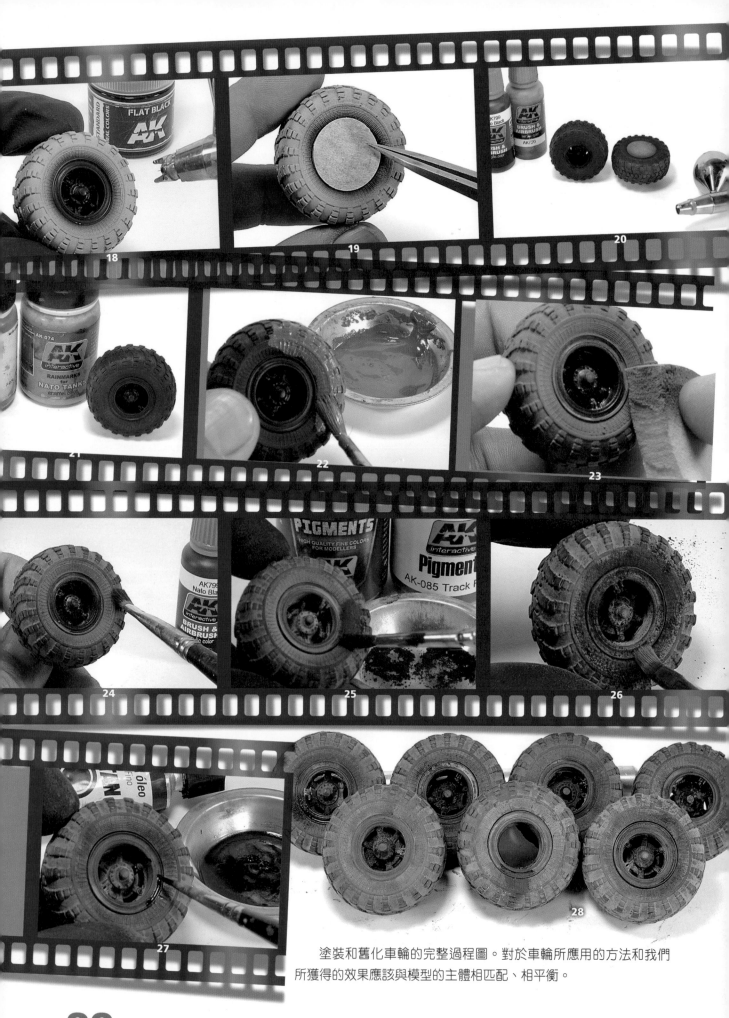

塗裝和舊化車輪的完整過程圖。對於車輪所應用的方法和我們
所獲得的效果應該與模型的主體相匹配、相平衡。

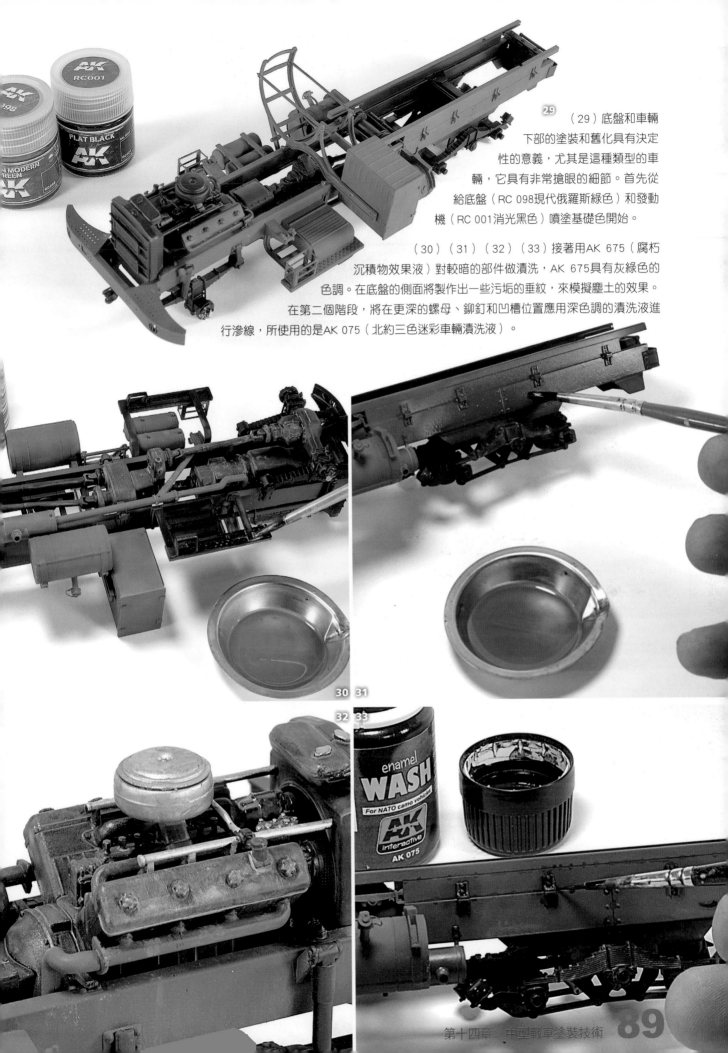

(29) 底盤和車輛下部的塗裝和舊化具有決定性的意義，尤其是這種類型的車輛，它具有非常搶眼的細節。首先從給底盤（RC 098現代俄羅斯綠色）和發動機（RC 001消光黑色）噴塗基礎色開始。

(30)（31）（32）（33）接著用AK 675（腐朽沉積物效果液）對較暗的部件做漬洗，AK 675具有灰綠色的色調。在底盤的側面將製作出一些污垢的垂紋，來模擬塵土的效果。

在第二個階段，將在更深的螺母、鉚釘和凹槽位置應用深色調的漬洗液進行滲線，所使用的是AK 075（北約三色迷彩車輛漬洗液）。

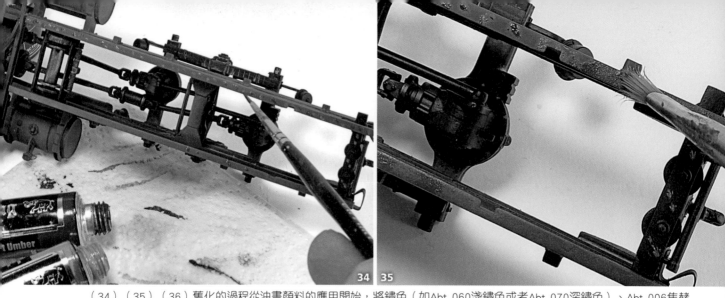

（34）（35）（36）舊化的過程從油畫顏料的應用開始，將鏽色（如Abt 060淺鏽色或者Abt 070深鏽色）、Abt 006焦赭色和Abt 020褐色暗黃色隨機地點畫在底盤水平區域，然後用乾淨的毛筆沾上AK 047 White Spirit抹開和潤開。

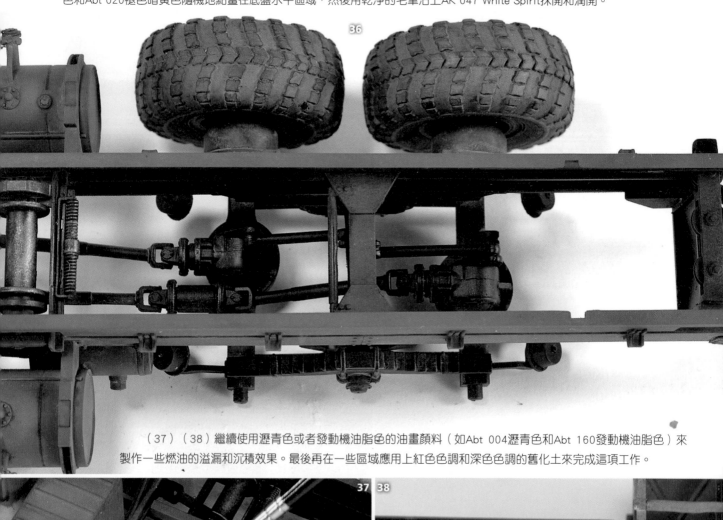

（37）（38）繼續使用瀝青色或者發動機油脂色的油畫顏料（如Abt 004瀝青色和Abt 160發動機油脂色）來製作一些燃油的溢漏和沉積效果。最後再在一些區域應用上紅色色調和深色色調的舊化土來完成這項工作。

戰車模型塗裝進階指南2：輔助配件與綜合塗裝技巧

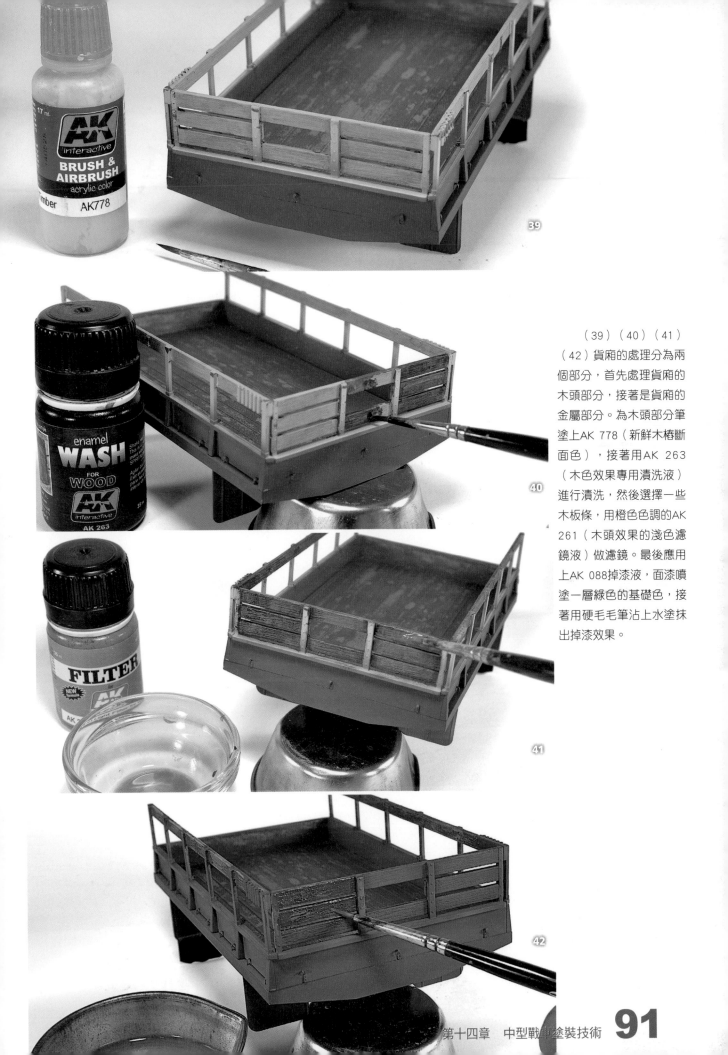

（39）（40）（41）（42）貨廂的處理分為兩個部分，首先處理貨廂的木頭部分，接著是貨廂的金屬部分。為木頭部分筆塗上AK 778（新鮮木樁斷面色），接著用AK 263（木色效果專用漬洗液）進行漬洗，然後選擇一些木板條，用橙色色調的AK 261（木頭效果的淺色濾鏡液）做濾鏡。最後應用上AK 088掉漆液，面漆噴塗一層綠色的基礎色，接著用硬毛毛筆沾上水塗抹出掉漆效果。

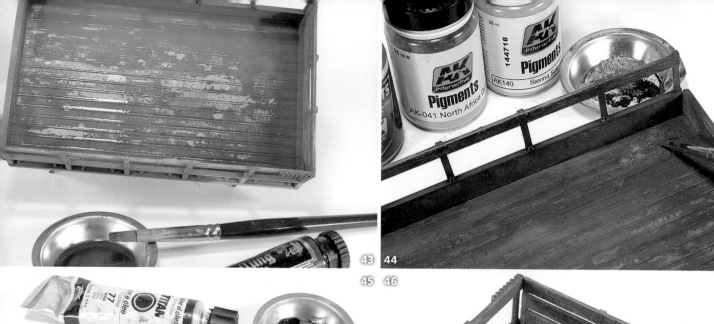

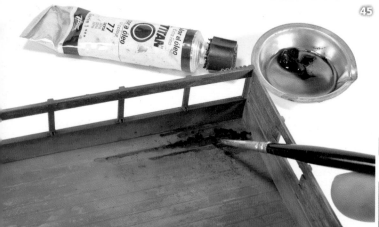

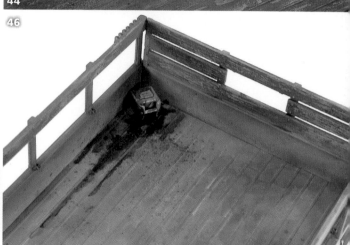

43　44

45　46

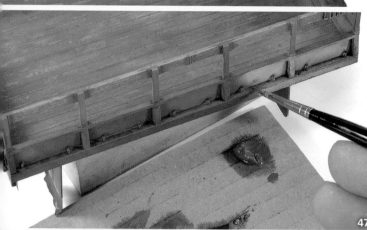

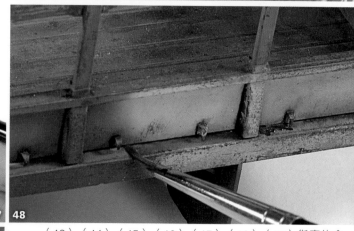

47　48

49

（43）（44）（45）（46）（47）（48）（49）貨廂的金屬部分使用相同的方法來進行塗裝，就像之前的範例中所講的那樣。首先噴塗一層極度金屬色的鋁色，即AK 479，然後應用掉漆液AK 088或者AK 089，最後是綠色的面漆（具體參見《戰車模型塗裝進階指南1》第四章中的「四、掉漆液」）。上面的過程完成之後，將油畫顏料Abt 007（生赭色）進行適當的稀釋後對車廂進行漬洗，帶來一種泥土色的效果。接著繼續在角落和縫隙處交替應用上幾種不同色調的舊化土，它們分別是AK 081（深泥土色舊化土）、AK 041（北非塵土色舊化土）和AK 140（赭土色舊化土）。最後將再現一些濕潤的效果，比如油污的濺點和油漬等效果。在貨廂的外側面，用幾種不同的棕色色調和鏽色色調的油畫顏料來做舊化，以製作出一些鏽蝕和鏽跡效果，用毛筆將油畫顏料點在一些特定的區域，然後用乾淨的毛筆沾上AK 047 White Spirit將筆塗的痕跡抹開和潤開。

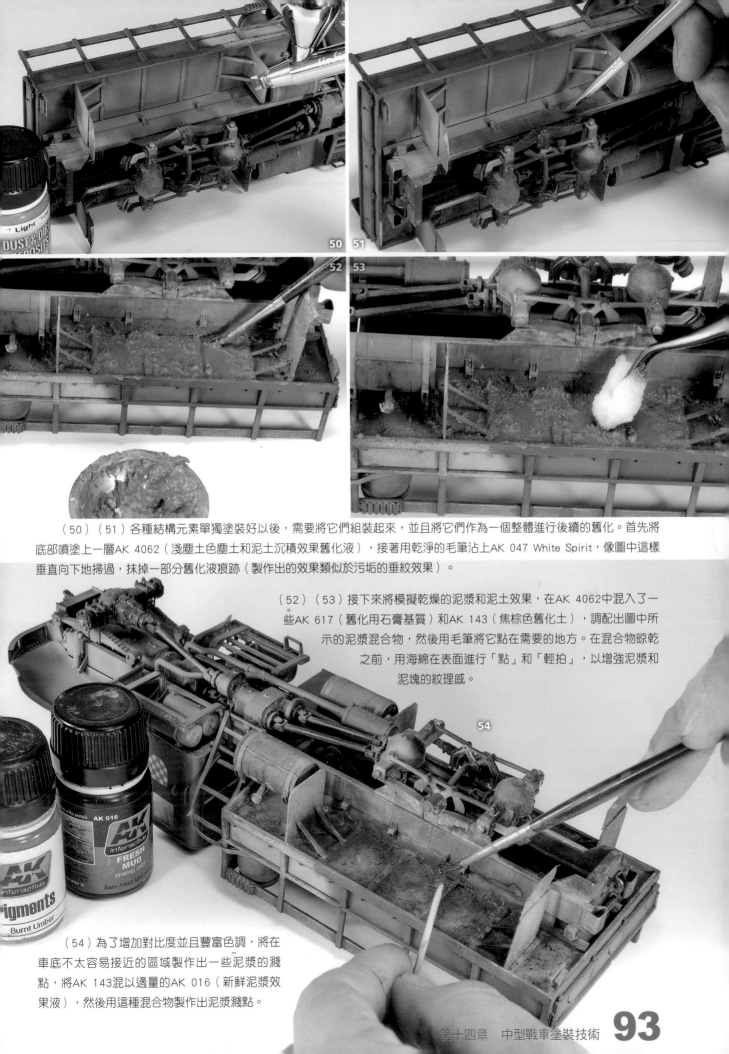

（50）（51）各種結構元素單獨塗裝好以後，需要將它們組裝起來，並且將它們作為一個整體進行後續的舊化。首先將底部噴塗上一層AK 4062（淺塵土色塵土和泥土沉積效果舊化液），接著用乾淨的毛筆沾上AK 047 White Spirit，像圖中這樣垂直向下地掃過，抹掉一部分舊化液痕跡（製作出的效果類似於污垢的垂紋效果）。

（52）（53）接下來將模擬乾燥的泥漿和泥土效果，在AK 4062中混入了一些AK 617（舊化用石膏基質）和AK 143（焦棕色舊化土），調配出圖中所示的泥漿混合物，然後用毛筆將它點在需要的地方。在混合物晾乾之前，用海綿在表面進行「點」和「輕拍」，以增強泥漿和泥塊的紋理感。

（54）為了增加對比度並且豐富色調，將在車底不太容易接近的區域製作出一些泥漿的濺點，將AK 143混以適量的AK 016（新鮮泥漿效果液），然後用這種混合物製作出泥漿濺點。

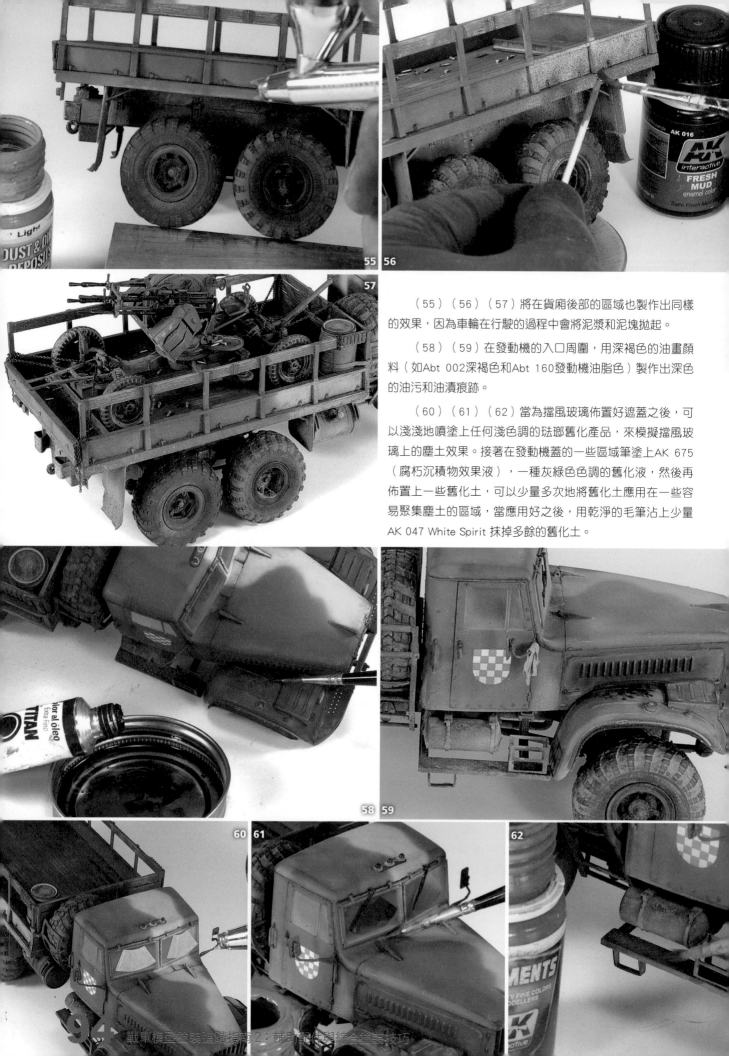

（55）（56）（57）將在貨廂後部的區域也製作出同樣的效果，因為車輪在行駛的過程中會將泥漿和泥塊拋起。

（58）（59）在發動機的入口周圍，用深褐色的油畫顏料（如Abt 002深褐色和Abt 160發動機油脂色）製作出深色的油污和油漬痕跡。

（60）（61）（62）當為擋風玻璃佈置好遮蓋之後，可以淺淺地噴塗上任何淺色調的琺瑯舊化產品，來模擬擋風玻璃上的塵土效果。接著在發動機蓋的一些區域筆塗上AK 675（腐朽沉積物效果液），一種灰綠色色調的舊化液，然後再佈置上一些舊化土，可以少量多次地將舊化土應用在一些容易聚集塵土的區域，當應用好之後，用乾淨的毛筆沾上少量AK 047 White Spirit 抹掉多餘的舊化土。

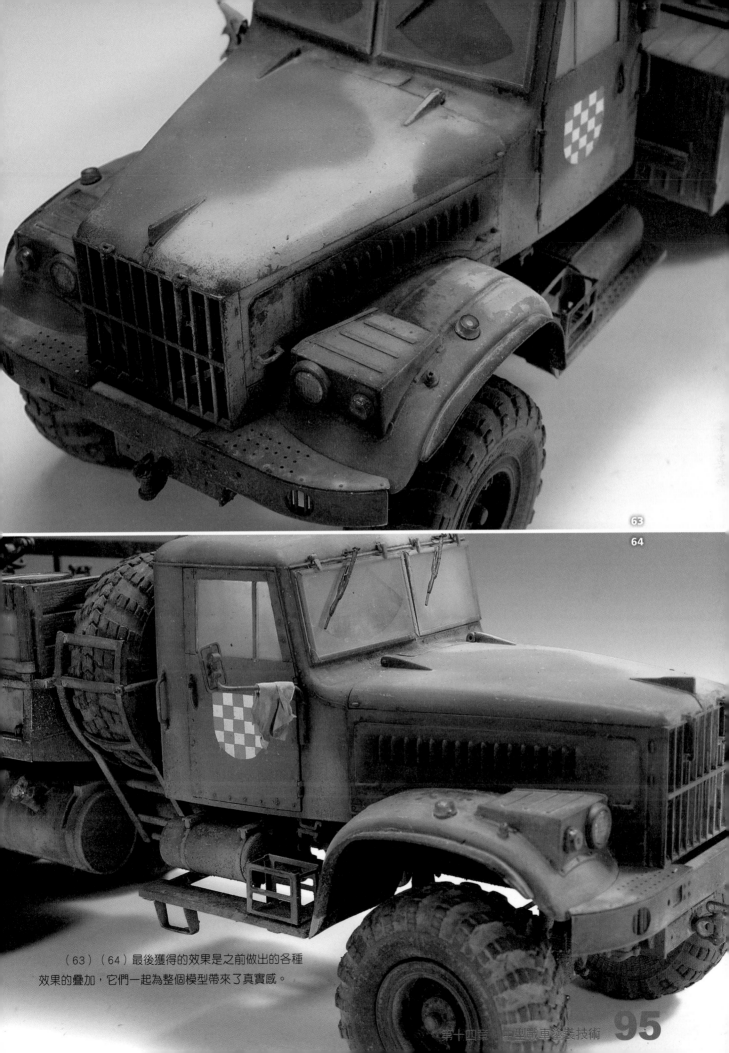

（63）（64）最後獲得的效果是之前做出的各種
效果的疊加，它們一起為整個模型帶來了真實感。

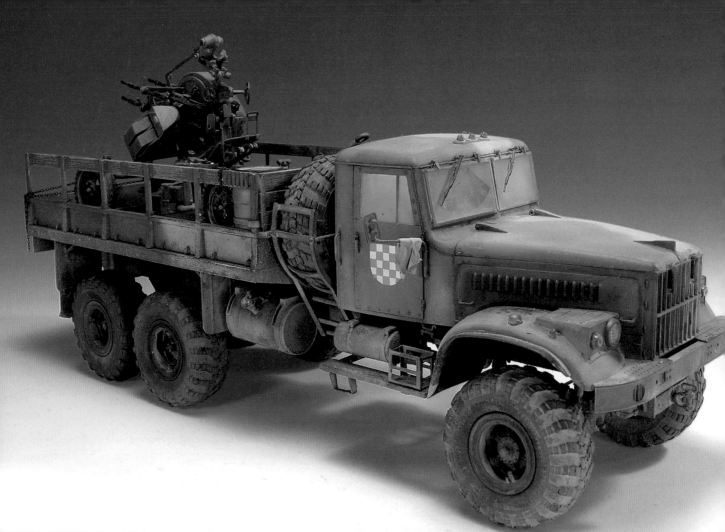

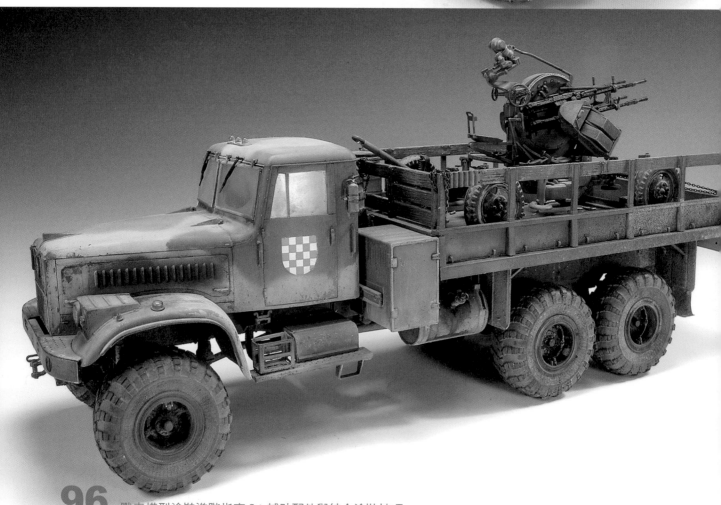

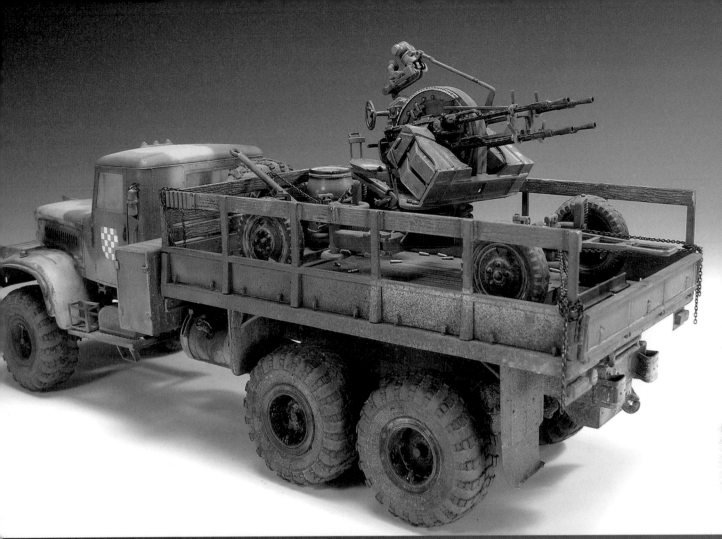

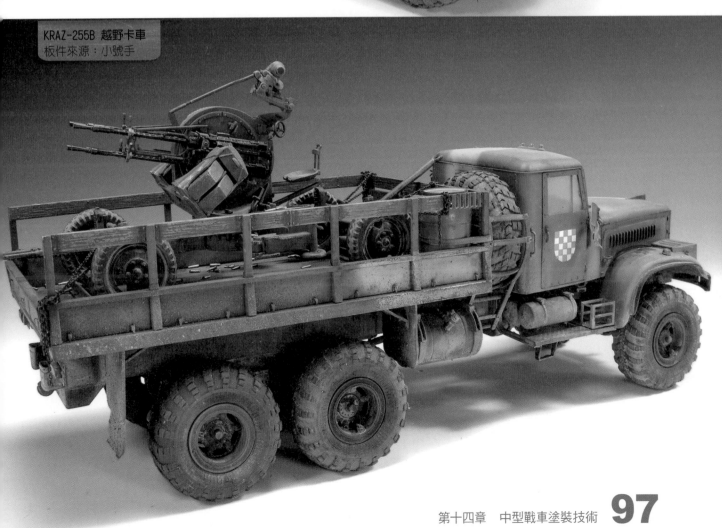

KRAZ-255B 越野卡車
板件來源：小號手

1972年，西班牙軍方要求研發一款戰術和技術都有所進步的輪式裝甲車用以轉移和運輸執勤的部隊。由ENASA設計的PaSaso BMR600原型車在四年內被評估，並於1979開始投產，發展出了多種版本，有人員運輸車版、81和120毫米口徑迫擊砲支架版、維修車和救護車版，軍隊還開發了一個工程兵運輸版。

　　BMR系列裝甲車曾經被佈置在一些國際任務中，比如過去兩年在阿富汗被部署到國際安全援助部隊領導下的前南斯拉夫維和部隊，在薩達姆政權倒台後伊拉克的一些不同的軍事行動，以及黎巴嫩的一些任務。此外，在20世紀90年代初科威特戰爭期間，一些該系車輛出口到沙特阿拉伯和埃及，並得到有效的利用。

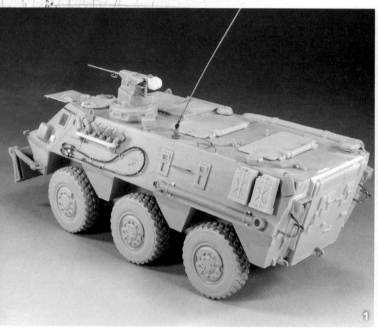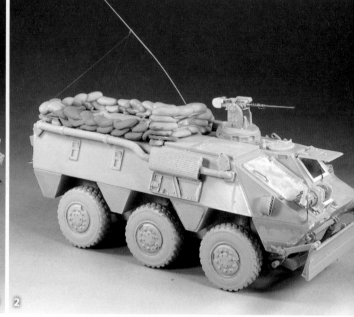

　　（1）（2）在這本書的編寫過程中，這輛車完全是用樹脂製成的，與塑料模型相比，拼裝這種類型的模型需要更多的技巧和額外的工作。另外要在配件市場買到一些補品以及自製一些部件來改善細節，這一項工作是很重要的。這種樹脂板件通常是之前所沒有見過的，有時候非常吸引模友的目光，也被一些模友所期待。

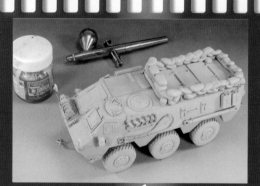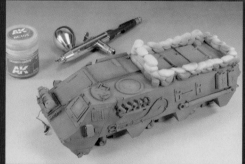

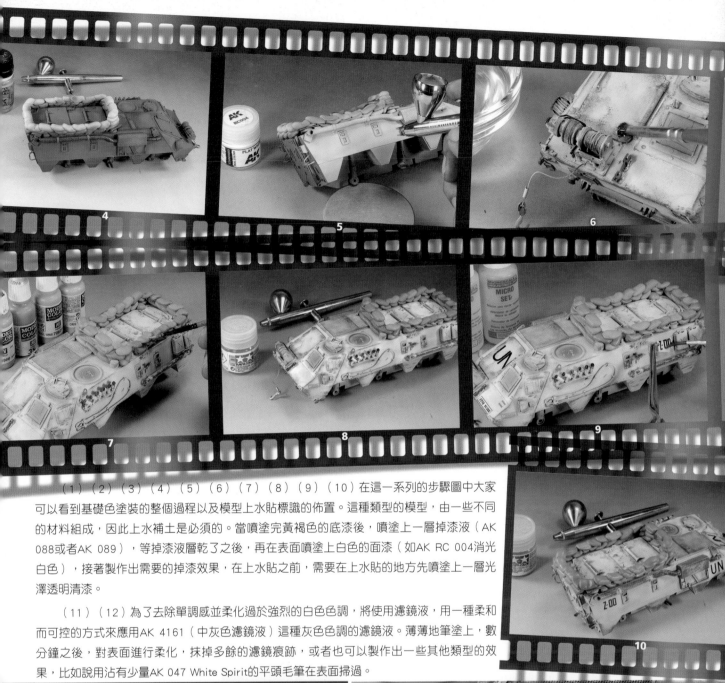

（1）（2）（3）（4）（5）（6）（7）（8）（9）（10）在這一系列的步驟圖中大家可以看到基礎色塗裝的整個過程以及模型上水貼標識的佈置。這種類型的模型，由一些不同的材料組成，因此上水補土是必須的。當噴塗完黃褐色的底漆後，噴塗上一層掉漆液（AK 088或者AK 089），等掉漆液層乾了之後，再在表面噴塗上白色的面漆（如AK RC 004消光白色），接著製作出需要的掉漆效果，在上水貼之前，需要在上水貼的地方先噴塗上一層光澤透明清漆。

（11）（12）為了去除單調感並柔化過於強烈的白色色調，將使用濾鏡液，用一種柔和而可控的方式來應用AK 4161（中灰色濾鏡液）這種灰色色調的濾鏡液。薄薄地筆塗上，數分鐘之後，對表面進行柔化，抹掉多餘的濾鏡痕跡，或者也可以製作出一些其他類型的效果，比如說用沾有少量AK 047 White Spirit的平頭毛筆在表面掃過。

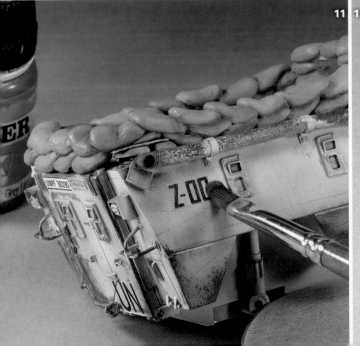

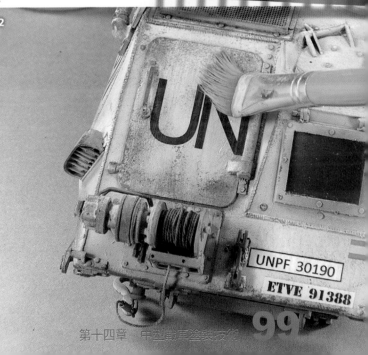

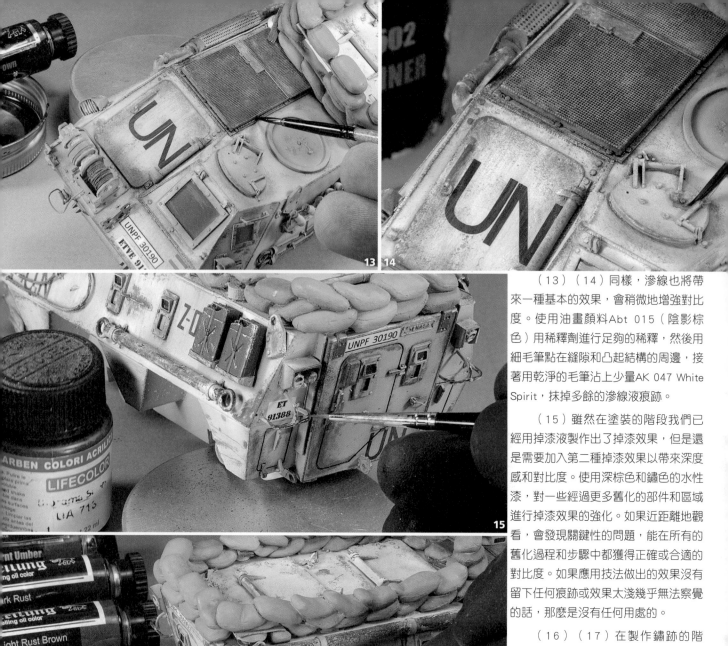

（13）（14）同樣，滲線也將帶來一種基本的效果，會稍微地增強對比度。使用油畫顏料Abt 015（陰影棕色）用稀釋劑進行足夠的稀釋，然後用細毛筆點在縫隙和凸起結構的周邊，接著用乾淨的毛筆沾上少量AK 047 White Spirit，抹掉多餘的滲線液痕跡。

（15）雖然在塗裝的階段我們已經用掉漆液製作出了掉漆效果，但是還是需要加入第二種掉漆效果以帶來深度感和對比度。使用深棕色和鏽色的水性漆，對一些經過更多舊化的部件和區域進行掉漆效果的強化。如果近距離地觀看，會發現關鍵性的問題，能在所有的舊化過程和步驟中都獲得正確或合適的對比度。如果應用技法做出的效果沒有留下任何痕跡或效果太淺幾乎無法察覺的話，那麼是沒有任何用處的。

（16）（17）在製作鏽跡的階段，需要做大量的仔細工作，使用油畫顏料Abt 060淺鏽色、Abt 070深鏽色和Abt 006焦赭色，或是與它們色調範圍類似的油畫顏料，先畫出一些垂紋線條，然後用乾淨的毛筆沾上少量AK 047 White Spirit將線條抹開，製作出鏽跡的垂紋效果。

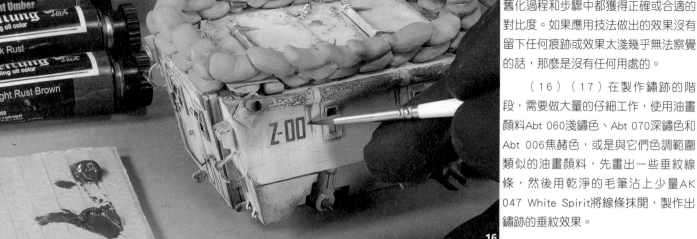

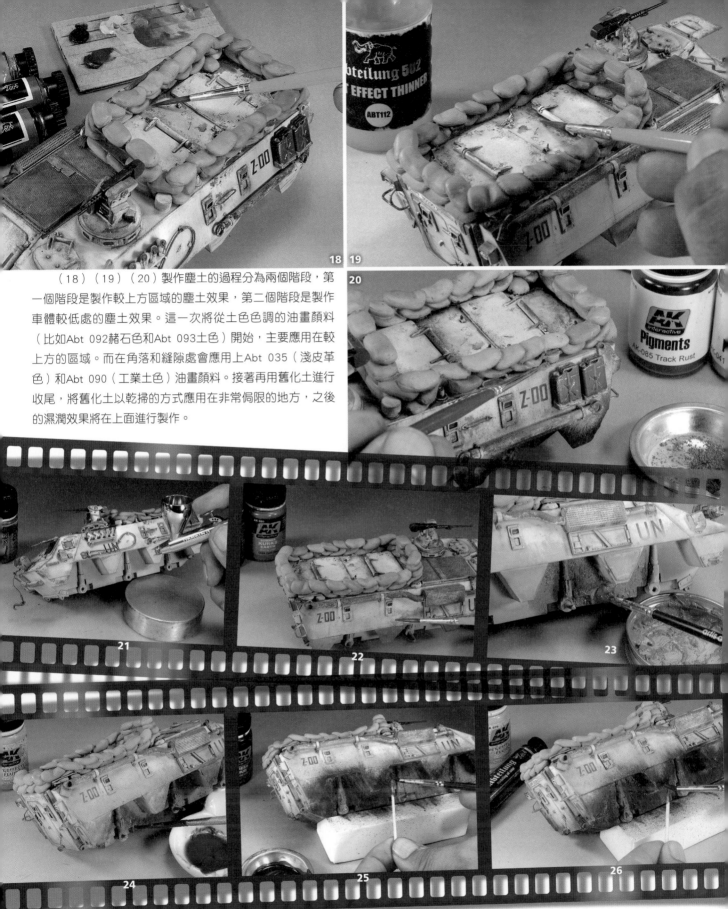

（18）（19）（20）製作塵土的過程分為兩個階段，第一個階段是製作較上方區域的塵土效果，第二個階段是製作車體較低處的塵土效果。這一次將從土色色調的油畫顏料（比如Abt 092赭石色和Abt 093土色）開始，主要應用在較上方的區域。而在角落和縫隙處會應用上Abt 035（淺皮革色）和Abt 090（工業土色）油畫顏料。接著再用舊化土進行收尾，將舊化土以乾掃的方式應用在非常侷限的地方，之後的濕潤效果將在上面進行製作。

（21）（22）（23）（24）（25）（26）製作車體較低處的塵土和泥漿效果，首先用噴塗的方法預置塵土效果，這將作為後續應用琺瑯泥土效果和濺點效果的基礎。為了獲得深色的泥漿效果，首先要上一些淺色的泥漿和泥塊，然後將混合物調暗，將深色混合物應用在更小範圍的區域，最後用AK 079（濕潤及雨水痕跡效果液）添加一些光澤效果加強濕潤泥漿的效果。

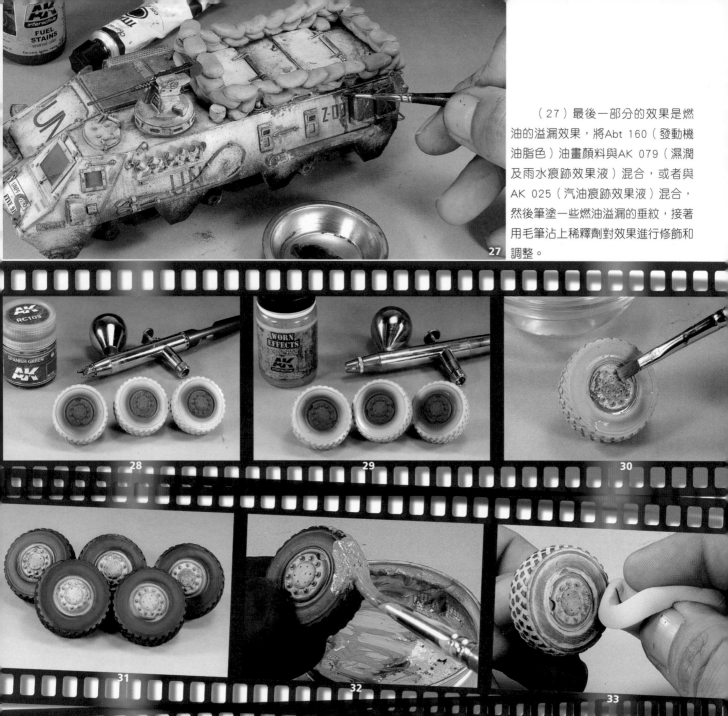

（27）最後一部分的效果是燃油的溢漏效果，將Abt 160（發動機油脂色）油畫顏料與AK 079（濕潤及雨水痕跡效果液）混合，或者與AK 025（汽油痕跡效果液）混合，然後筆塗一些燃油溢漏的垂紋，接著用毛筆沾上稀釋劑對效果進行修飾和調整。

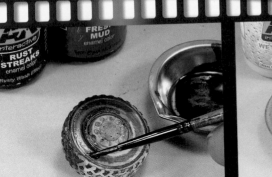

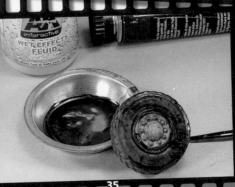

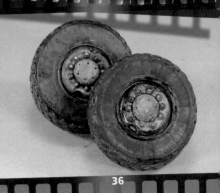

（28）（29）（30）（31）（32）（33）（34）（35）（36）車輪塗裝和舊化的完整流程圖。將琺瑯舊化產品與石膏基質（AK 617）混合，製作出地面泥土的效果。車輪的塗裝和舊化是非常重要的，它將暗示戰車所行駛的地形是潮濕和泥濘的。

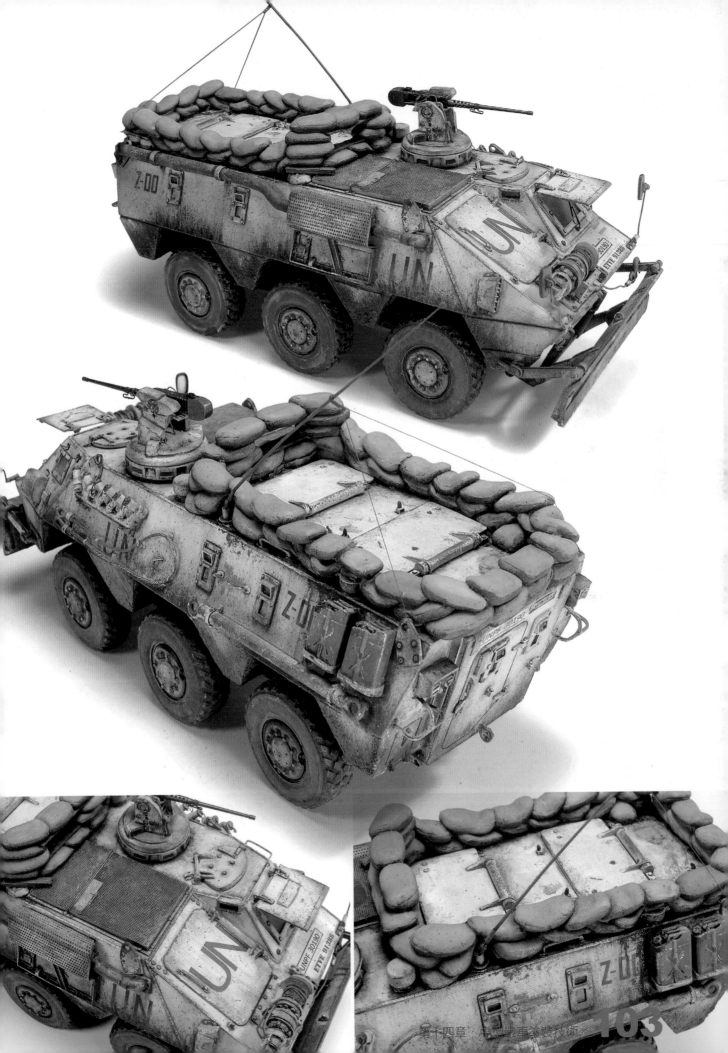

M113裝甲車家族由20世紀50年代末的M59和M75底盤發展而來，大約有十幾個版本，在當時生產了超過80000輛。該車具有很強的兩棲作戰能力，但其適航性相對有限，所以它的能力只適合用於涉水。

由於重量減輕，它在不規則地形上具有更大的機動性和可操作性，非常適合在艱苦條件下作戰。它的車體是用鋁製造的，主要用途是裝甲輸送車。

M113的第一次出場是在越南戰爭期間。範例中展示的模型是裝甲騎兵版ACAV，其特徵性的圓形盾牌圍繞著安裝在車長指揮塔上的12.7毫米口徑機槍，其搭載步兵的包廂兩側的7.62毫米口徑機槍也配備了前盾牌。根據我們在《時代》雜誌上看到的大量參考資料和照片中所展示的環境，將為大家展示一輛堆滿裝載物，車身上佈滿紅棕色的泥土和泥漿，具有中度的紋理感的M113裝甲輸送車。

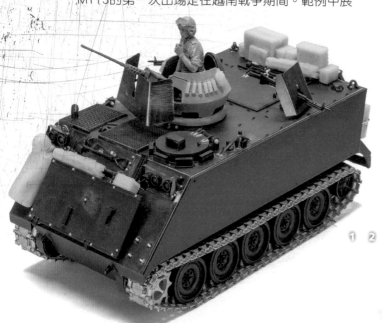
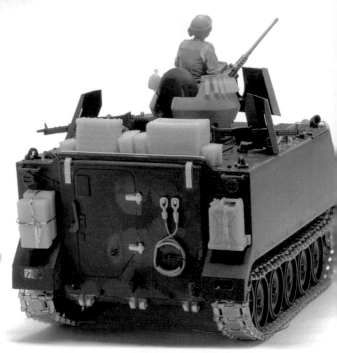

①②

（1）（2）模型板件開盒直做，僅僅有一些細節需要考慮。額外的一些隨車配件之後會加入，並將它們放置在正確的位置。在這些配件中包含了一些樹脂包裹、機槍護盾的蝕刻片以及車頭燈保護罩蝕刻片等。除了增加一些鉚釘外，履帶也換成了金屬履帶，這樣當模型塗裝和舊化完成之後會帶來極大的真實感。

（3）這輛戰車的主體是鋁製的，這一點將指導我們開始為戰車噴塗上基礎色，為戰車的車體均勻地噴塗上一層金屬鋁色硝基漆（圖中使用的是ALCLAD的金屬色，也可以使用AK的極度金屬色，如AK 479鋁色。）。

（4）等上一步的漆膜乾透後，接著將為模型表面噴塗上一層均勻的AK 088（輕度掉漆液），戰車的面漆色是暗綠色，直接用這樣單一的色調噴塗戰車。

③④

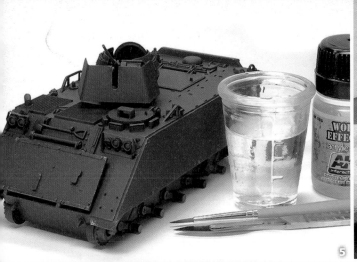
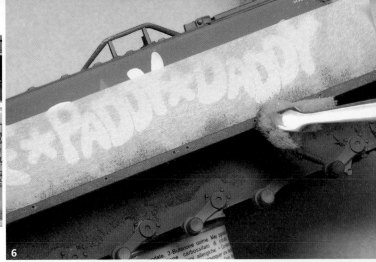

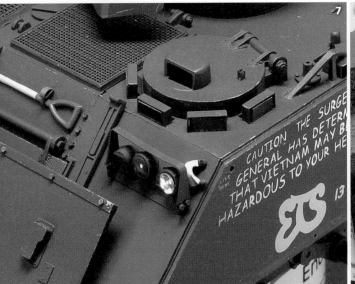
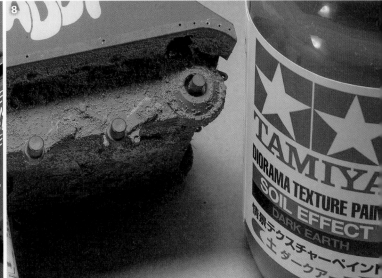

（5）開始先噴塗上一層金屬鋁色（讓它位於綠色面漆的下方）的目的就是能夠以更加舒服的方式獲得更加真實的掉漆效果。當使用了掉漆液，並且讓表面的綠色漆膜稍微乾燥，就用水先沾濕預作掉漆的表面，然後用各種舊毛筆和尖的工具，可以快速準確地在表面製作出非常真實的掉漆效果。

（6）在戰鬥中看到的許多這種車輛都有各種各樣的標語和塗鴉（包含著多種信息），我們可以自製這種標語遮蓋，或者使用任何現成的商業產品，比如轉印貼紙、水貼以及預切割好的成品遮蓋。等基礎色面漆乾透之後，在戰車上佈置好所有的標識、標語和塗鴉，接著就是在它們的表面進行一些舊化。在這張圖片上大家可以看到使用非常簡單的遮蓋就可以在擋泥板區域製作出模糊的舊化效果。應用的是色調與面漆綠色稍有不同的綠色色調（水性漆）。（擋泥板已經從原有位置拆除，只留下了一些螺栓孔。）

（7）在進行舊化之前，對一些配件和部件進行單獨的塗裝，比如說車頭燈、其他的燈、潛望鏡以及一些隨車工具等。接著在舊化之前將它們黏合固定到車體上，之後隨著整個車體一起進行舊化，這樣就能與整個戰車融為一體而不會顯得突兀了。

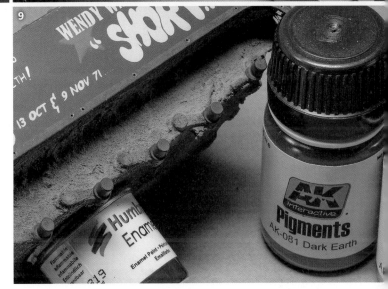

（8）製作車體較低處的泥漿效果，首先用特殊的產品製作出基本的紋理感，雖然在這個階段色調並不是很重要，但是紋理膏的顆粒應該符合我們的需要。這一次選擇田宮的泥土效果膏筆塗在戰車的下方。

（9）接下來將AK 041（北非塵土色舊化土）和AK 081（深泥土色舊化土）混合後使用，以獲得更多的色差和變化效果，這是因為這種混合物通常是均勻的。

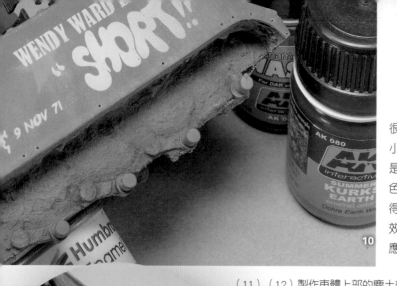

（10）劣勢或優勢，取決於你如何看待它。如果我們有一個很好的圖片參考，你就不能即興發揮，創造和發揮的空間會縮小，但同時它有助於指導你應該獲得什麼樣的色調和效果。這正是在越南發生的事情，因為戰場環境中的泥土是典型的赭色或橙色，這些泥土和塵土往往會附著在戰鬥車輛和人員身上。為了獲得這個效果，使用琺瑯舊化產品，比如AK 080（夏季庫爾斯克土效果液）和AK 066（沙漠色塗裝車輛漬洗液），以漬洗的方式來應用這些舊化液。

（11）（12）製作車體上部的塵土效果，首先在綠色面漆的表面噴塗上一層AK 089（重度掉漆液），等掉漆液層乾透，再噴塗上田宮水性漆XF-59消光沙漠黃色，接著用沾了水的毛筆在表面塗抹，請盡量不要影響到角落處，而主要將掉漆製作在其他的區域，獲得一種真實的塵土聚集的效果。

（13）對於路輪，將之前的效果上再加上AK 042（歐洲泥土色舊化土），模擬這裡聚集了更多的塵土和泥土，之後將用AK 048（舊化土固定液）來進行固定。

（14）隨車配件塗裝完成之後，將它們固定到戰車上合適的位置，然後用塵土和泥土效果，讓這些隨車配件與整個戰車的舊化效果統一。這些帆布是用AB補土自製的，有著非常吸引目光的顏色，建議大家不要讓帆布的色調與戰車的色調差異過大，這樣可能會顯得突兀。

（15）因為戰車士兵的進出和踩踏，一些細節比如說腳印，在這種裝甲戰車的表面也是非常必要的。可以用之前其他模型人物的腳或者專門的硅膠腳印印章，先以乾掃的方式在表面上一些舊化土，然後用AK 047 White Spirit潤濕「鞋底」，接著在上面按出腳印。

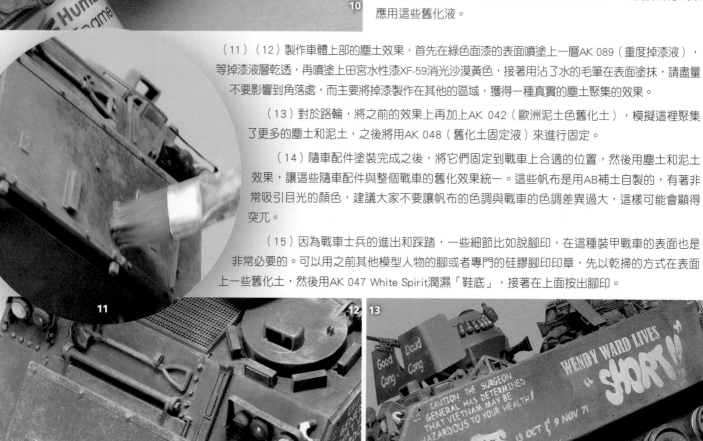

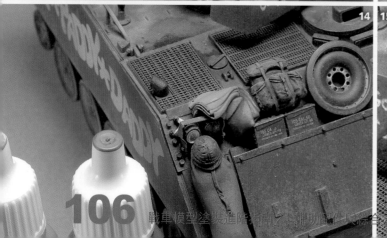

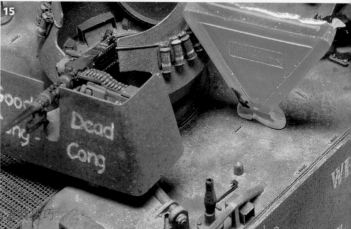

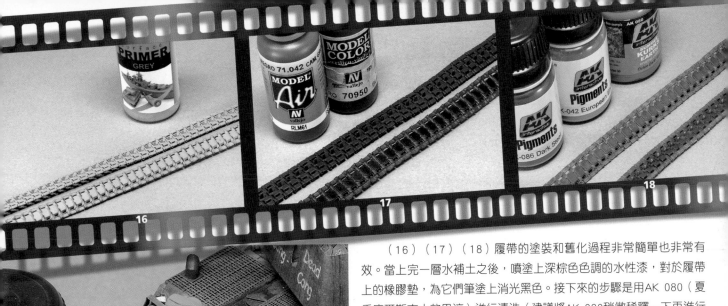

（16）（17）（18）履帶的塗裝和舊化過程非常簡單也非常有效。當上完一層水補土之後，噴塗上深棕色色調的水性漆，對於履帶上的橡膠墊，為它們筆塗上消光黑色。接下來的步驟是用AK 080（夏季庫爾斯克土效果液）進行漬洗（建議將AK 080稍微稀釋一下再進行漬洗），然後再上一些舊化土。最後用指尖抹一點AK 086（黑鐵色舊化土）在履帶上一些特定的地方塗抹，製作出鋼鐵的磨蹭拋光效果。

（19）（20）隨著加入一些濕潤效果，即到最後階段。為了獲得需要的效果，用AK 079（濕潤及雨水痕跡效果液）筆塗上一些垂紋效果。雖然它是透明的，但是它的光澤度可以與消光的戰車表面形成對比，同時濕潤效果覆蓋的區域，漆膜也會變暗，就像實際中的水和其他任何液體一樣。為了模擬車體和底盤上的機油和燃油溢漏，應用到AK 084（發動機油污表現液），接著用乾淨的毛筆沾上少量AK 047 White Spirit對筆塗的痕跡進行修飾和調整。

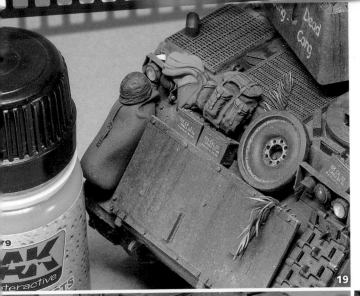

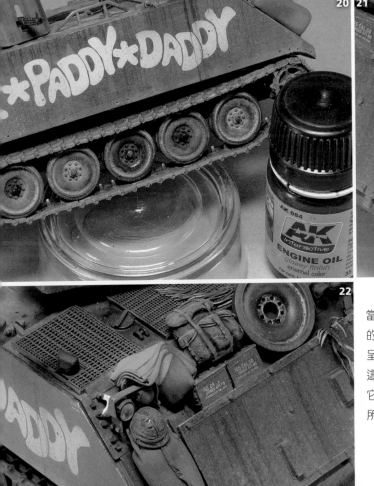

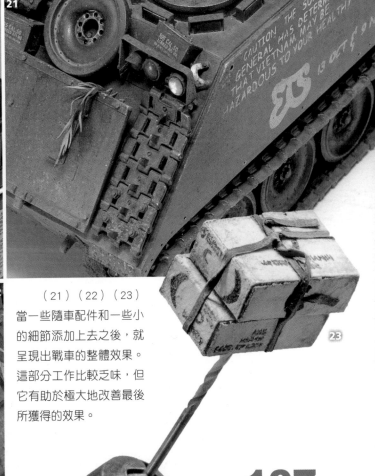

（21）（22）（23）當一些隨車配件和一些小的細節添加上去之後，就呈現出戰車的整體效果。這部分工作比較乏味，但它有助於極大地改善最後所獲得的效果。

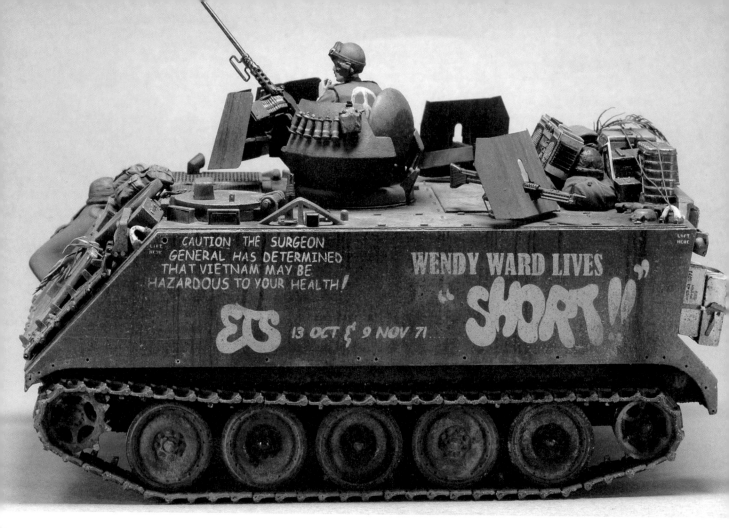

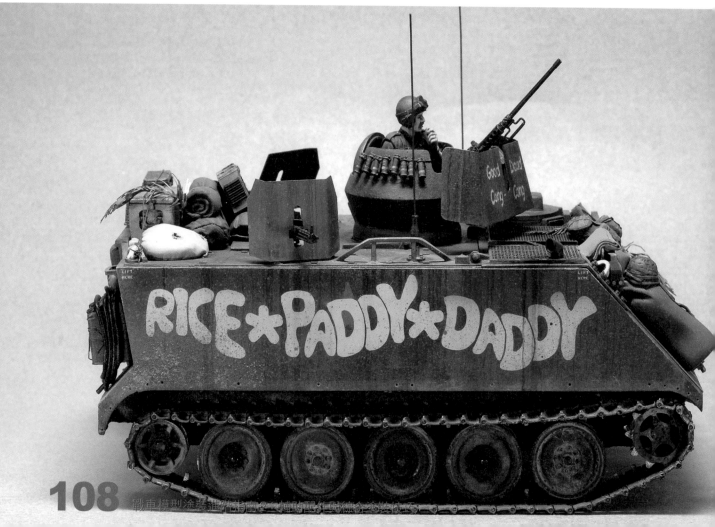

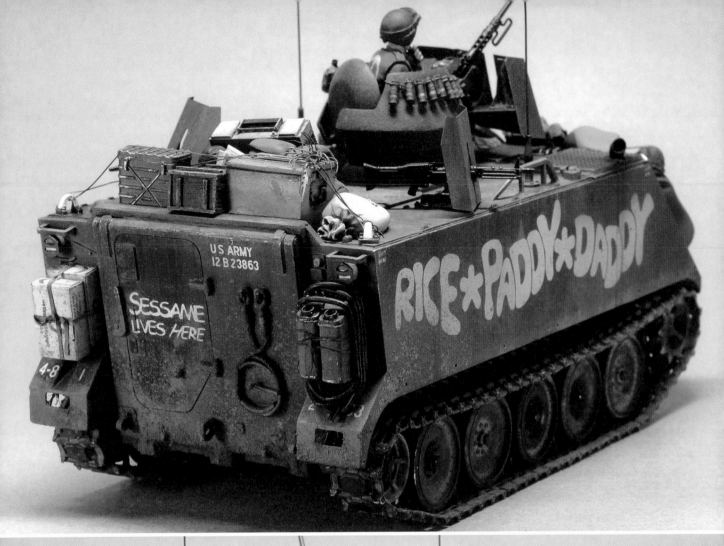

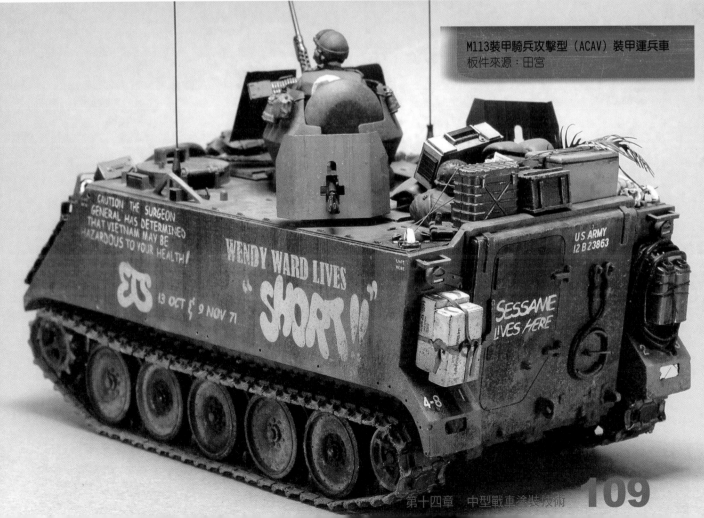

M113裝甲騎兵攻擊型（ACAV）裝甲運兵車
板件來源：田宮

在20世紀60年代，隨著越南戰爭的爆發，美國開發了一種新的迷彩樣式，稱為標準MERDC（Mobility Equipment Research and Development Center，機動裝備研究與發展中心），直到80年代中期才被目前著名的北約迷彩樣式所取代。

在20世紀70年代末，他們開始研究分裂迷彩，基於一個物體極限的瓦解。在80年代的德國，當時的這種迷彩樣式被稱為雙紋理梯度，一種具有不同顏色正方形斑點的偽裝，這可能是美國軍隊使用的第一個真正的科學偽裝模式。

（1）說到模型的組裝，用到的模型板件與上一個範例一樣，這一次不需要添加一些相關的補件，除此之外會將車頂的通風格柵替換成蝕刻片並製作出車體上主要的焊縫痕跡。

（2）這輛戰車最為顯著的特徵是基礎色塗裝的過程中也融入了Dualtex迷彩樣式。接下來一步一步為大家詳細地展示這些細節。主要的事情是如何用高質量的模型遮蓋帶、模型筆刀、切割墊來製作出迷彩遮蓋。

（3）對於這輛具有特殊迷彩的戰車，當我們製作迷彩遮蓋的時候有好的參考圖片是非常重要的。首先將模型遮蓋帶黏貼到切割墊上（其實應該是迷彩切割用的蝕刻片模板），根據我們預先確定的圖案，從網格線中標記和切割每一個迷彩方塊點。

1976年，蒂莫西·R.奧尼爾中校將MERDC迷彩樣式修改為一種Dualtex迷彩類型。經過一系列的試驗，證明了它的最大效能，並於1979年被第二裝甲騎兵團採用。

下面展示的模型戰車屬於澳大利亞軍隊，他們也在一些車輛和直升機上測試這種偽裝。這裡為大家展示的Dualtex迷彩塗裝的M113裝甲輸送車，表面只覆蓋了比較薄的塵土，這是因為它是測試車輛。

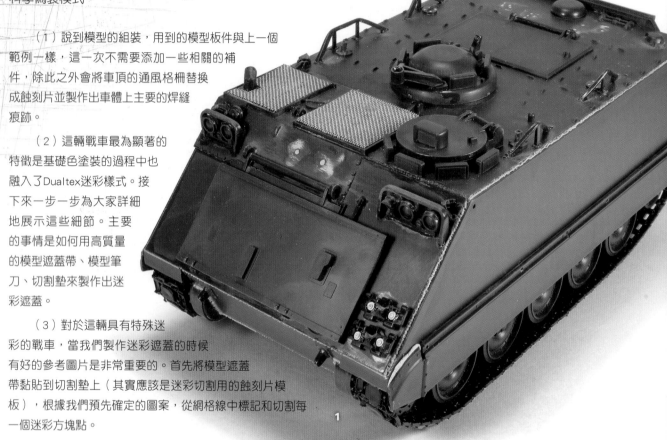

1

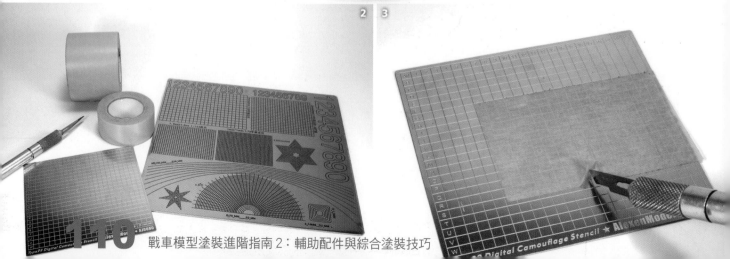

2 3

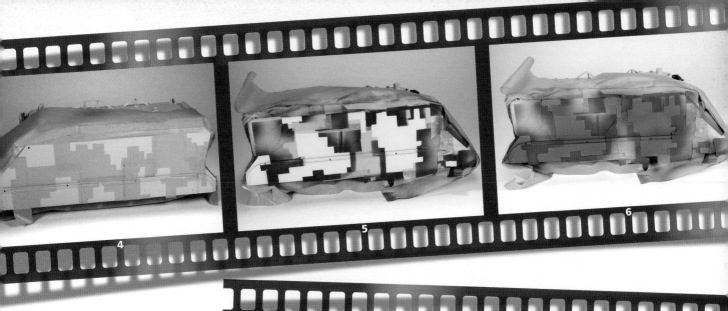

4

5

6

（4）（5）（6）根據迷彩參考圖片，戰車的基礎色是一種類似灰白色的顏色，所以為整車噴塗上RC 013（米白色），等這一層基礎色乾透後，開始佈置所有的遮蓋，塗上第一種迷彩色，RC 029（二戰色 美軍Nº5土褐色 FS30099）是一個不錯的參考色，當遮蓋上好之後，就為所有遮蓋處的小方塊噴塗上這種顏色。

（7）（8）移除所有的遮蓋以檢驗以上的製作過程所獲得的效果，並繼續迷彩圖案的製作。如果我們發現任何錯誤可以透過毛筆筆塗來進行修正或者重新上遮蓋，再噴塗上新的一層。具體的方案取決於我們犯的錯誤有多大。

（9）繼續製作迷彩，塗裝一些鬆散的迷彩方塊，它們不是單個孤零零的方塊，就是由幾個小方塊組成的較小的迷彩塊。使用帶刻線的蝕刻片切割板，切出不同形狀和大小的迷彩遮蓋。

（10）（11）噴塗出灰綠色的迷彩色塊，用到的顏色是RC 038（二戰色 英軍BSC Nº38 銀灰色），用上一步切割好的遮蓋膠帶，按照參考圖片中迷彩的分佈進行遮蓋。

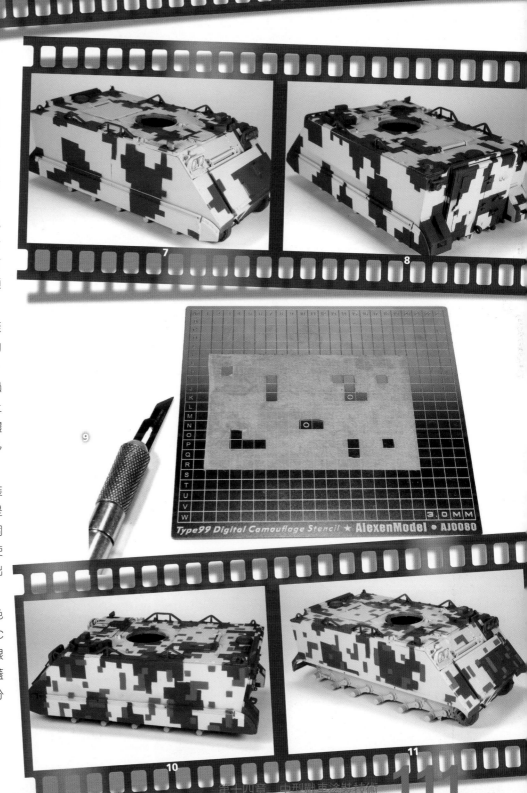

7

8

9

Type99 Digital Camouflage Stencil ★ AlexenModel ● AJ0080

3.0MM

10

11

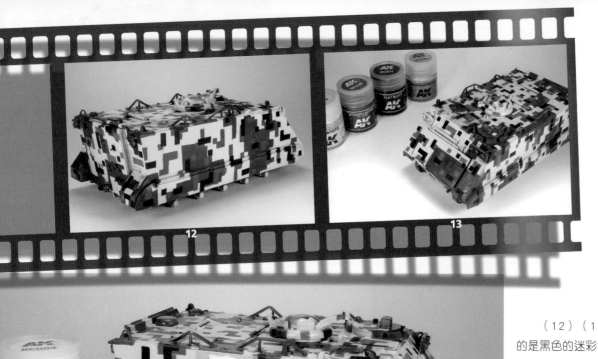

12 13

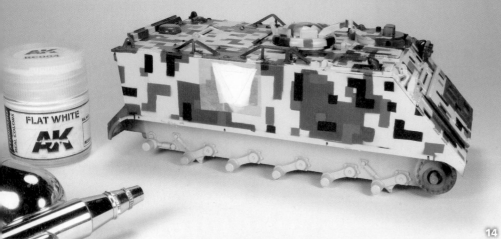

（12）（13）最後，要塗裝
的是黑色的迷彩色塊，使用的顏色
是RC 001（消光黑色）。使用的
是跟上一步相同類型的迷彩遮蓋，
迷彩的分佈也要合理，這樣最後獲
得的效果才能與我們在實物參照片
上看到的相似。

14

15

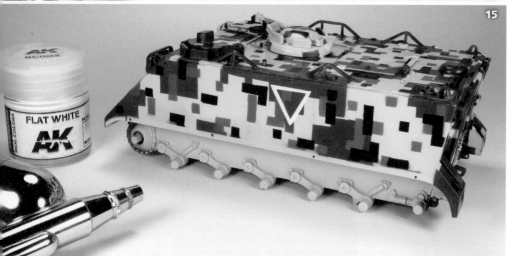

（14）（15）（16）（17）
當基礎色和迷彩色塗裝完成之後，
開始製作並塗裝戰車的標識，它是
一個白色的倒三角，其下方有一個
小的數字。用遮蓋並噴塗的方法來
製作三角，而數字是在金屬蝕刻片
遮蓋的幫助下完成的。當遮蓋佈置
並固定到正確的位置後，噴塗上
RC 004（消光白色），注意不要
噴到遮蓋以外的地方，以免破壞了
之前的迷彩塗裝。

16 17

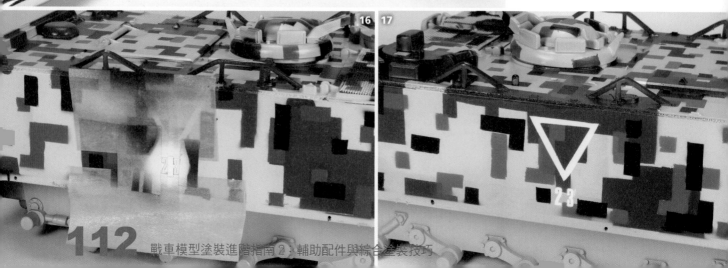

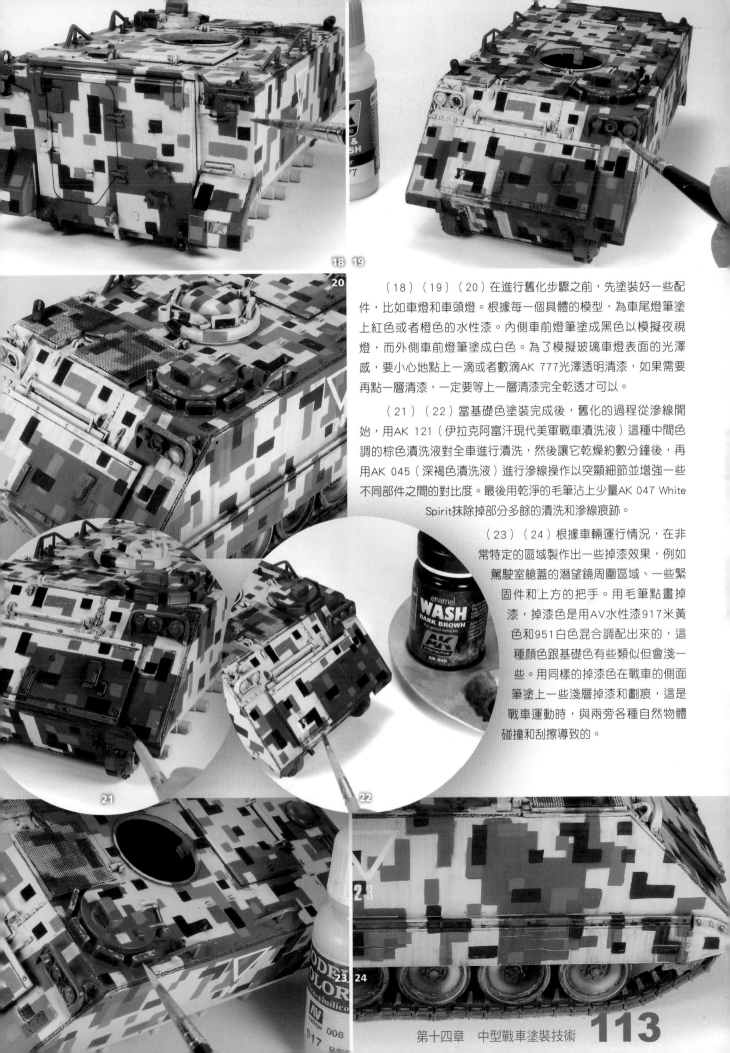

（18）（19）（20）在進行舊化步驟之前，先塗裝好一些配件，比如車燈和車頭燈。根據每一個具體的模型，為車尾燈筆塗上紅色或者橙色的水性漆。內側車前燈筆塗成黑色以模擬夜視燈，而外側車前燈筆塗成白色。為了模擬玻璃車燈表面的光澤感，要小心地點上一滴或者數滴AK 777光澤透明清漆，如果需要再點一層清漆，一定要等上一層清漆完全乾透才可以。

（21）（22）當基礎色塗裝完成後，舊化的過程從滲線開始，用AK 121（伊拉克阿富汗現代美軍戰車漬洗液）這種中間色調的棕色漬洗液對全車進行漬洗，然後讓它乾燥約數分鐘後，再用AK 045（深褐色漬洗液）進行滲線操作以突顯細節並增強一些不同部件之間的對比度。最後用乾淨的毛筆沾上少量AK 047 White Spirit抹除掉部分多餘的漬洗和滲線痕跡。

（23）（24）根據車輛運行情況，在非常特定的區域製作出一些掉漆效果，例如駕駛室艙蓋的潛望鏡周圍區域、一些緊固件和上方的把手。用毛筆點畫掉漆，掉漆色是用AV水性漆917米黃色和951白色混合調配出來的，這種顏色跟基礎色有些類似但會淺一些。用同樣的掉漆色在戰車的側面筆塗上一些淺層掉漆和劃痕，這是戰車運動時，與兩旁各種自然物體碰撞和刮擦導致的。

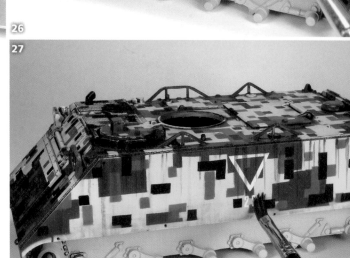

25 26

27

　　（25）舊化到了這一步，已經完成了清洗，接著將一些赭色的濾鏡液AK 261（木頭效果的淺色濾鏡液）和AK 262（木頭效果的棕色濾鏡液）筆塗在戰車上方的一些區域，雖然這種製作方法並不常見，但這樣做可以讓車輛的上部看起來比其他的區域髒一點。有時這種效果在這種類型的裝甲車輛上確實會發生，這是因為戰車士兵的進出、有時將一些隨車物品堆放在車頂以及有的時候放置一些額外的保護物（類似附加裝甲的作用）。

　　（26）（27）上一步我們應用了濾鏡液，接下來將在戰車的側面製作一些深色的污垢垂紋，使用的是AK 014（冬季污垢垂紋效果液），首先畫一些細的從頂端往下的垂直線條，接著等待約十幾秒的時間，用乾淨的毛筆沾上AK 047 White Spirit以垂直的從上往下的方式輕柔地掃過，將垂紋線條抹開和潤開。

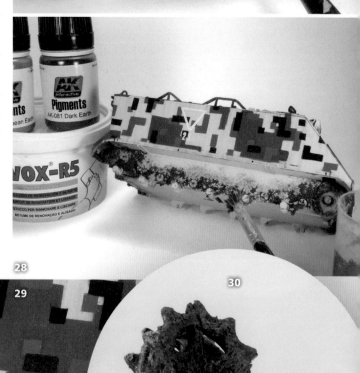

　　（28）（29）（30）製作泥漿和泥塊效果，將家用的牆壁填縫劑與適量AK 042（歐洲泥土色舊化土）和AK 081（深泥土色舊化土）混合，調配出一種深色調的紋理混合物，這種紋理混合物應用在車體較低處，戰車的側面和前後方都要應用，而且在前部和後部的區域要用得更多一些。在戰車的頂部製作出一些淺色的塵土效果，這是由於戰車的行駛產生的。像圖中這樣，用硬毛毛筆將紋理混合物戳到底盤的邊緣，這些區域往往有更多的泥漿和泥塊的聚集。

28

29

30

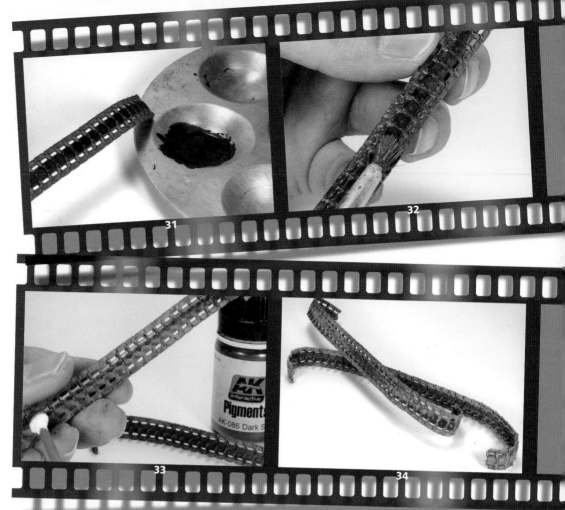

（31）（32）（33）（34）這裡可以看到履帶的塗裝過程以及為它添加一些泥土和泥漿效果。像之前的範例一樣，還是用深棕色的水性漆為履帶的金屬部分上色，而用消光黑色為履帶的橡膠墊上色。等履帶的基礎色乾透後，就用上一步車體底部所用到的紋理混合物，用毛筆沾上一點混合物，以一定的方向塗到履帶上。為了模擬輪胎與履帶之間摩擦所導致的金屬磨蹭拋光效果，使用化妝海綿棒沾上一點AK 086（黑鐵色舊化土）在履帶和輪胎的接觸區域進行磨蹭。以上的這些製作過程很簡單，但是獲得的舊化效果卻可以與戰車整體的舊化效果渾然一體。

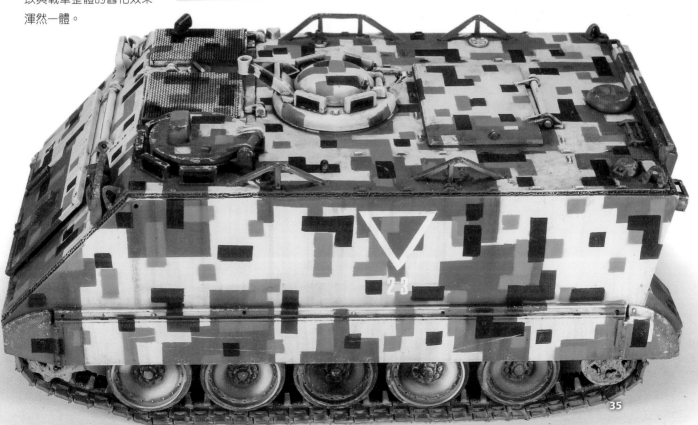

（35）組裝底盤和側裙板後，我們將觀察車輛的整體外觀，檢查一切是否正常，並進入下一階段。

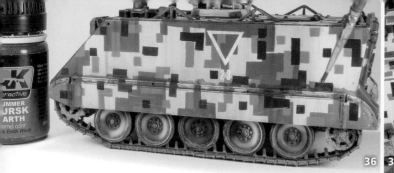
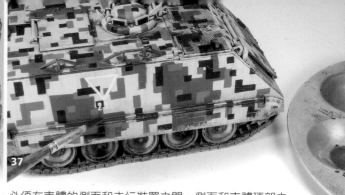

（36）（37）（38）為了讓整體的舊化效果聯貫和一致，必須在車體的側面和走行裝置之間、側面和車體頂部之間做出舊化效果的過度，因為戰車的任何局部是不可能保持完全乾淨的。像圖中這樣將AK 080（夏季庫爾斯克土效果液）筆塗在側面和頂部的角落和凹陷處，這些地方容易積塵，接著用毛筆沾上稀釋劑將筆塗痕跡稍微抹開和潤開，AK 080這種琺瑯舊化產品含有更多舊化土的成分，所以它塗完後的效果是完全消光的，並且會帶來一些紋理感。

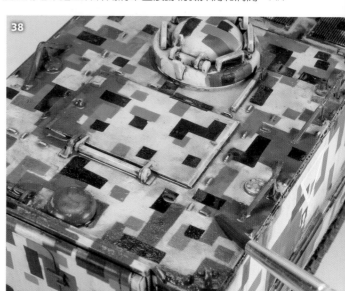

（39）（40）（41）製作側方擋泥板上的泥漿效果，使用製作履帶泥漿所用到的紋理混合物，尤其要在擋泥板的前方和後方製作出更加明顯的泥漿和泥塊效果。還是用這種紋理混合物，只是將它進一步稀釋，沿著車體的側面和車頂上的少量區域製作出泥漿的濺點效果。

（42）在這張照片中我們可以看到積煙器上的漆膜、鏽蝕以及像油污一樣的小點（這是廢氣中沒有完全燃燒的燃油導致的），使用水性漆來表現鏽蝕的色調，用油污琺瑯效果液來表現油污和油脂。

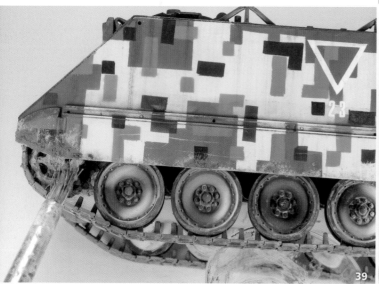
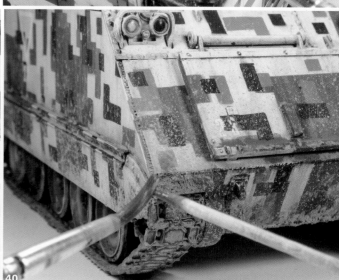
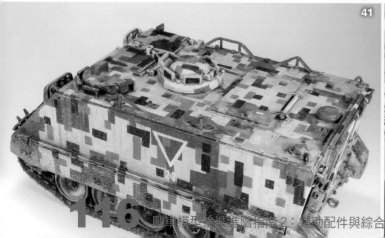
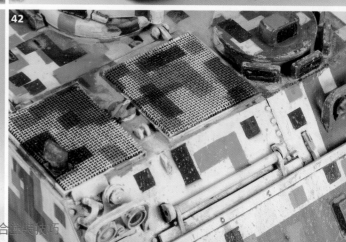

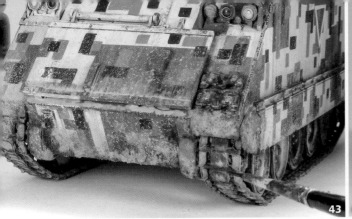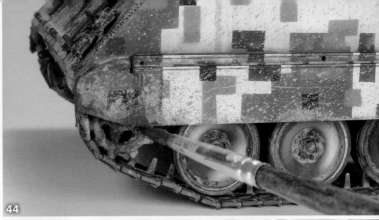

43 44

（43）（44）繼續改進做出的泥漿效果，為它帶來一些深度感，使用AK 045（深褐色漬洗液）在角落和縫隙處做滲線，並將這種深色調的漬洗液筆塗在泥漿上，模擬仍濕潤的泥漿。

（45）（46）（47）在最後的階段，試圖表現各種不同的濕潤效果，比如油污、燃油溢漏和機油痕跡……。找到了注燃料口之後，直接取用AK 025（汽油痕跡效果液）瓶子中的效果液，用毛筆點在這個區域。如果我們用乾淨的毛筆沾上適量AK 047 White Spirit將筆塗的痕跡稍微潤開一下，那麼燃油溢漏的效果會更加真實。為了模擬油污不同的層次和稠度，需要反覆地應用這款琺瑯舊化產品，直至獲得我們需要的效果。其他的一些油污（油污中混有了大量的塵土）是用AK 012（污垢垂紋效果液）來模擬，跟之前的方法一樣來進行筆塗，筆塗後的效果沒有光澤感。

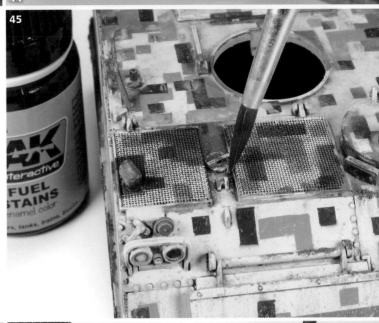

45

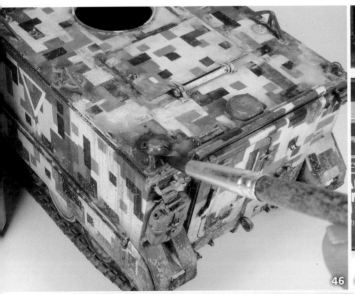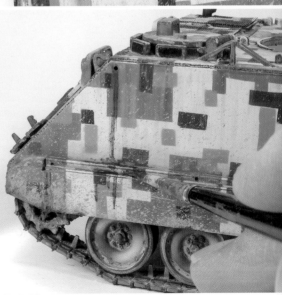

46 47

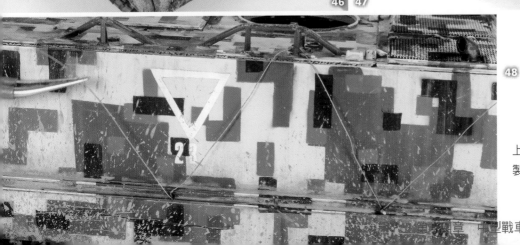

48

（48）在車體的一側佈置上偽裝網，用了很細的鐵絲來製作偽裝網支架。

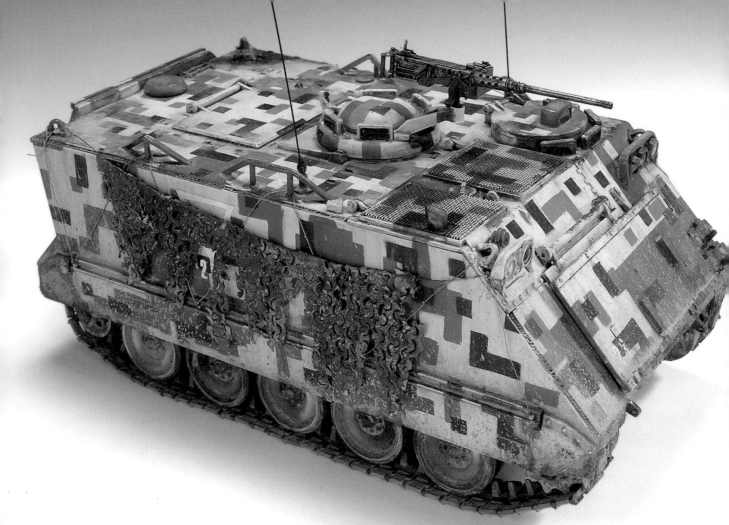

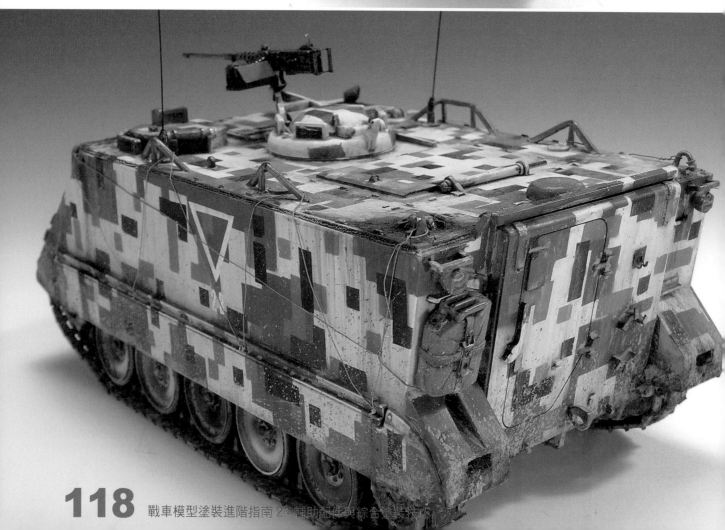

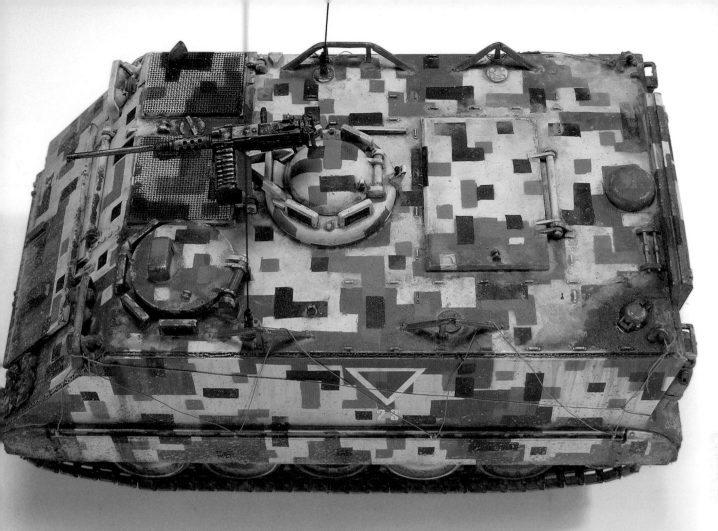

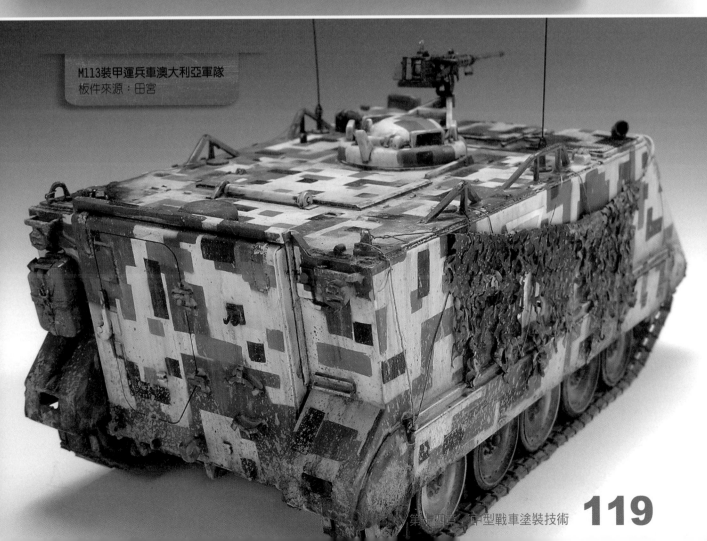

M113裝甲運兵車澳大利亞軍隊
板件來源：田宮

M113戰車已經銷往包括以色列在內的50多個國家。以色列國防軍（IDF）是該車的主要用戶之一，其士兵之間稱之為Zelda。（Zelda，出自希伯來語，意為美國來的猶太女孩，是以色列早期接觸M113時士兵們為她起的暱稱，這種稱呼現在幾乎不再使用了。）

在以色列國防軍中M113有很多的變體、重新設計及改進版。它們中的很多至今仍在服役，比如這種叫作CHATAP的以色列國防軍後勤保障車。這是一種技術支援車，由工程師們使用，他們在車體的周圍裝了許多箱子，用來存放修理和維修作戰車輛所需的工具和備用件。

雖然它部署的行動區域離部隊很近，但它還是裝備了一挺7.62毫米口徑的機槍。如今，它已經服役40多年，防護和裝甲已經過時，但由於其強大的多功能性，仍然深受一線官兵的好評和讚賞。

現在為大家展示的模型戰車在上方的區域覆蓋了塵土和灰塵，而在車體較低處覆蓋了淺色和深色的泥漿，模擬的是乾燥和乾旱地區的戰車。

（1）最複雜的部分是在這輛後勤保障車的組裝階段，要用很多樹脂件和蝕刻片件將原件模型轉變成需要的版本和外觀，另外塗裝的過程也很複雜。

（2）（3）當素組完成之後，開始進行基礎色的塗裝，使用RC094現代以色列國防軍西奈灰（自20世紀90年代開始使用的版本）。對於高光色調，將在RC 094中加入適量RC 014（淺皮革色）和RC 004（消光白色）調配出來，高光色為模型帶來亮度和立體感。

（4）（5）基礎色塗裝完成之後，開始進行舊化，使用油畫顏料Abt 010黃色、Abt 050橄欖綠色和Abt 025暖紅色。分別擠一點這些油畫顏料到紙板上，讓紙板吸收掉油畫顏料中的一部分油脂。然後用細毛筆以或多或少隨機的方式點上不同顏色的色點，最後用乾淨的毛筆沾上適量AK 047 White Spirit將油畫顏料的色點抹開和潤開，在基礎色塗裝上製作出一些對比度。

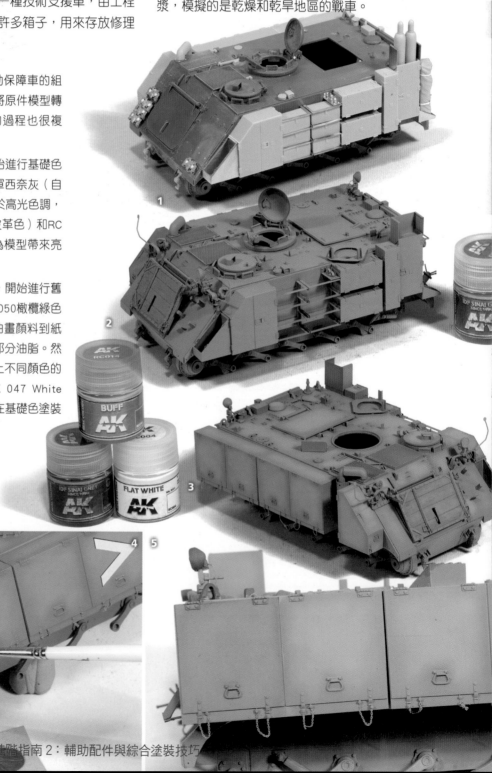

（6）接著，將用AK 300（二戰德軍暗黃色塗裝漬洗液/滲線液）和AK 047 White Spirit適當稀釋後對一些部件和細節進行精細的滲線，以突顯出它們的輪廓。如果操作得夠精細，會避免花費更多的精力抹掉過多的滲線殘留痕跡。

（7）（8）（9）（10）（11）製作灰塵效果，首先為整個模型的表面直接噴塗上AK 088輕度掉漆液，AK 088不用稀釋。一旦乾透之後，噴塗上非常薄的硝基漆RC 014（淺皮革色），主要薄噴在一些更容易集聚灰塵的區域。接著用乾淨的平頭毛筆沾上水，塗抹掉一部分之前噴塗的淺皮革色，效果滿意後，再在表面薄噴上一層RC 500（消光透明清漆）做封閉和保護。

（12）在底盤較低的區域再噴塗上一些灰塵效果，還是使用之前所用到的顏色。（即RC 014淺皮革色）

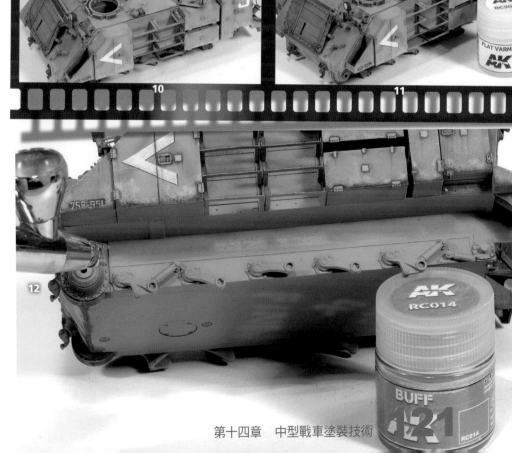

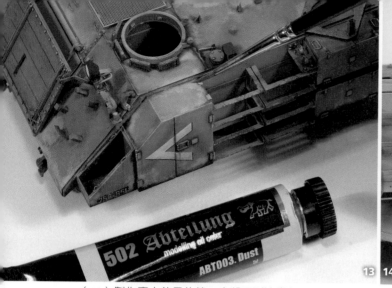
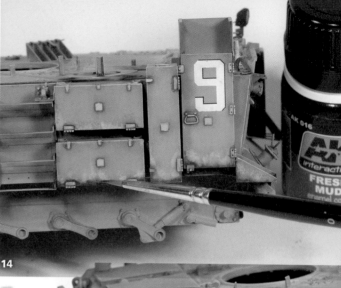

（13）製作塵土效果的第二步將用到油畫顏料。用毛筆在角落和縫隙處點上Abt 003（塵土色），然後用乾淨的毛筆沾上AK 047 White Spirit將筆塗的痕跡適當地潤開，加強之前做出的灰塵效果。

（14）將AK 016（新鮮泥漿效果液）和AK 023（深色泥土效果液）進行適當的混合，然後用細毛筆點在車體較低處，以表現那裡聚集的泥土。AK 016和 AK 023都是深棕色色調的效果液，在這裡它們可以為塵土和泥土效果帶來最大的深度感。

（15）雖然在淺色的基礎色表面點畫掉漆會更加困難，但是可以用蒼白灰色的水性漆、奶油色的水性漆、象牙白色的水性漆，甚至是白色的水性漆來進行掉漆效果的點畫，用的是細毛筆。

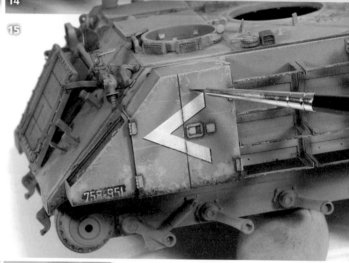

（16）（17）為了模擬燃油溢漏的痕跡和其他一些濕潤效果，將AK 085（履帶鏽色舊化土）這種暗紅棕色的舊化土與AK 025（汽油痕跡效果液）進行適當的混合，再加了一點稀釋劑（AK 047）獲得一種棕色的光澤外觀。將這種混合物筆塗在燃油注口的周圍，注意筆塗的痕跡要薄，要筆塗出不同的厚度感和稠度感，這樣才能獲得更加真實的效果。（油污效果筆塗時需要一層層地進行疊加，表現出層次感和堆積感，新形成的油污往往比較稠厚而且顏色深，陳舊的油污往往色淺而稀薄，表面還有一些塵土附著。）

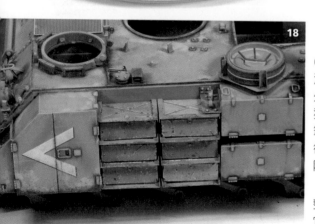

（18）在這張照片上我們可以看到很多用水性漆筆塗的細節，它們讓整個模型更加吸引人，比如說裡面的兩個箱子與整車的顏色不同，暗示著它們來自其他的地方，我們還可以看到以色列國防軍戰車上特徵性的塗成紅色的一些部件，來標識出把手、關閉裝置以及一些重要的機械結構。

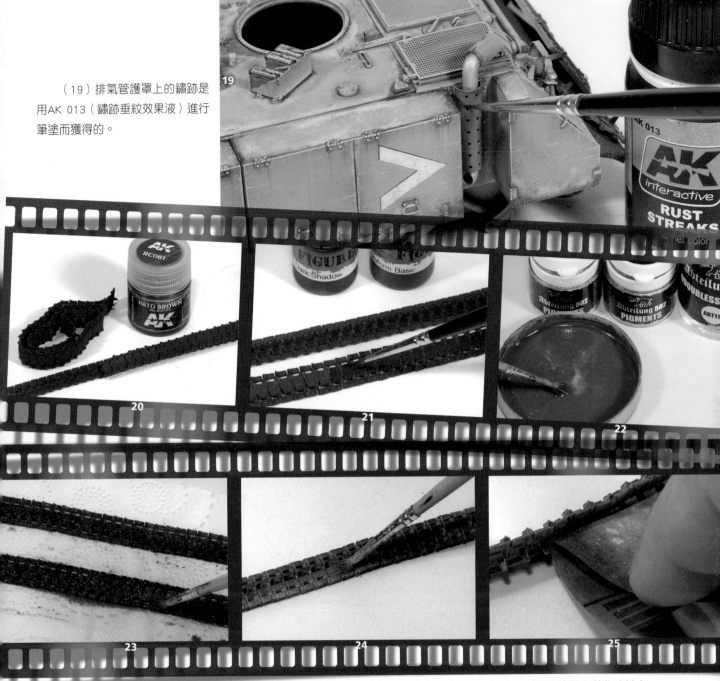

（19）排氣管護罩上的鏽跡是用AK 013（鏽跡垂紋效果液）進行筆塗而獲得的。

（20）（21）（22）（23）（24）（25）另外一種塗裝這種車輛履帶的方法（這是一種金屬履帶的塗裝和舊化方法），是為整個履帶噴塗上RC 081（北約迷彩棕色）作為基礎色。對於一些類型的鏽跡色，使用北約棕色是一種非常不錯的選擇。像之前的範例中為大家演示的，用深灰色或者黑色的水性漆筆塗履帶上的橡膠墊。泥漿效果是用不同色調的舊化土進行混合併將它們進行適當的稀釋，其色調要與整個戰車的環境和舊化效果一致。等泥漿乾透之後，用一支乾淨的毛筆在表面進行塗抹和清理。最後，因為是金屬履帶，所以用柔軟的砂紙在履帶導齒和履帶接觸輪胎的區域進行塗抹，製作出金屬的磨蹭拋光效果。

（26）在張力輪和鏈輪與履帶的接觸面上，用鉛筆進行塗抹，製作出明顯的金屬磨蹭拋光效果。

（27）在廢氣管的排氣口區域，用毛筆以乾掃的方式應用上一些AK 2038（黑煙色舊化土），以表現這些地方黑色的煙燻效果。

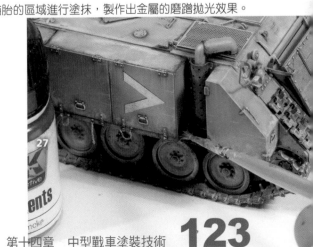

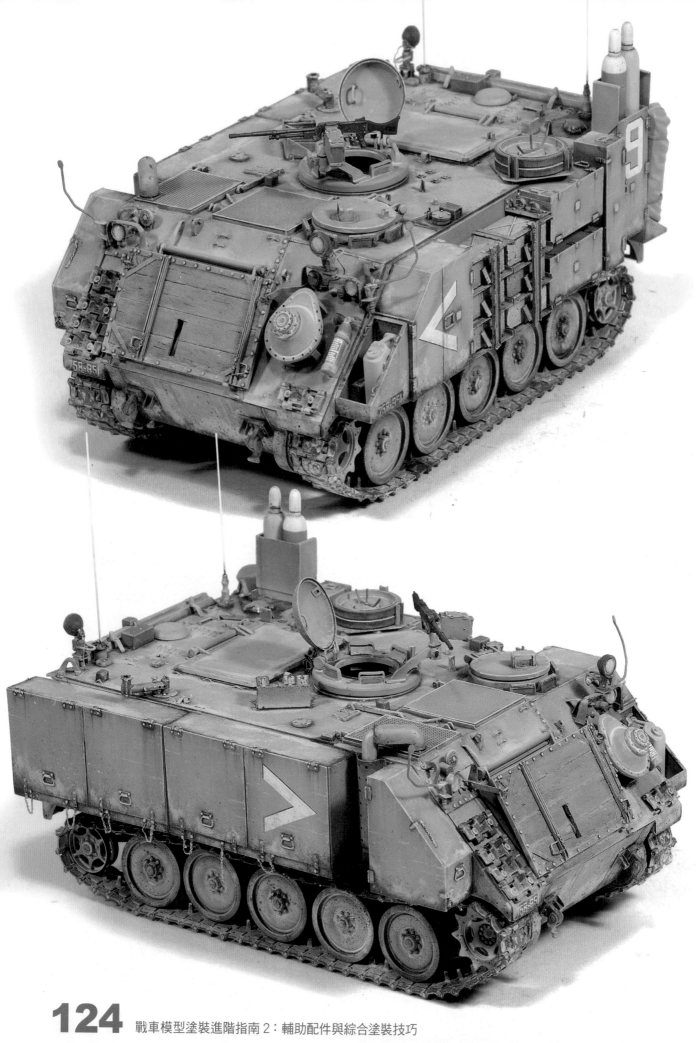

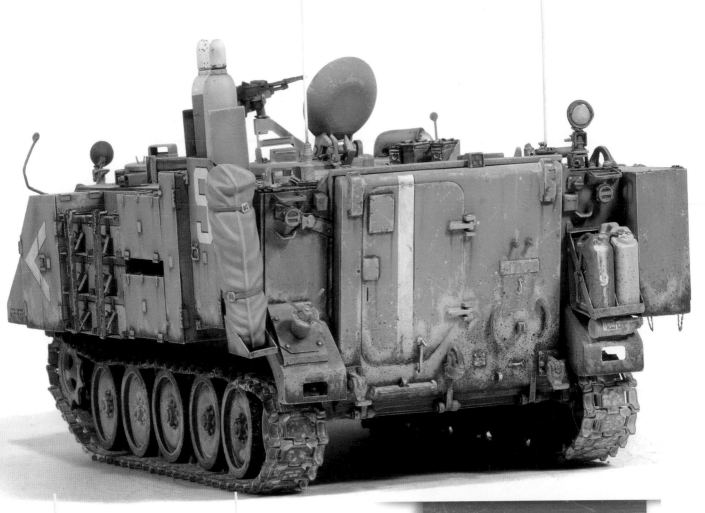

M113 CHATAP 以色列國防軍後勤保障車
板件來源：田宮

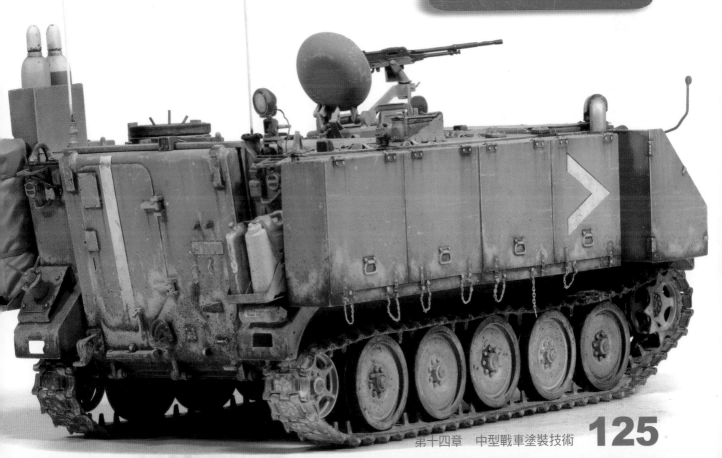

第十五章

重型戰車塗裝技術

　　當我們提及現代戰車的時候，不可避免的，每一個人都會想到又大又重的主戰坦克。

　　即使是主戰坦克的小比例模型，也有很大的尺寸，這會迫使我們進行深入的有關視覺參考的研究，找到各種舊化效果以及它們分佈的規律，以正確地塗裝這些較大的模型表面，避免最後獲得的效果單一和乏味。

M3A3佈雷德利輕型坦克是由美國在20世紀80年代開發的，以應對蘇聯同一時期的BMP步兵戰車，並替換掉之前老舊的M113裝甲輸送車。軍方對這輛戰車的要求也非常明確，它需要有當時M113戰車的現代化、有運輸能力、為步兵提供支援，並且具備反坦克能力而且機動性要非常好。

儘管車體完全由鋁合金製成，使得佈雷德利戰車成為一輛輕型坦克，但隨後增加的裝甲提高了其在戰鬥中的抵抗力，也大大增加了它的重量。特別要注意的是，該戰車的所有版本都具有兩棲能力（M3A3不具備無準備條件下的浮渡能力）。

A3標準是自2000年以來實施的一項改進，包含了新的電子和數字測量方式，鈦在一些重要區域的應用，以及將反應裝甲和改進後的NBQ設備安裝在一起的可能性，這些都將佈雷德利戰車變成能摧毀更多戰車的新武器。

它被美國陸軍和海軍陸戰隊使用，並被部署在兩次海灣戰爭中，在被部署的作戰單位中，它具有最少的傷亡記錄。下面這件場景模型作品描述了2003年伊拉克戰爭中的一批老兵，戰車中的士兵正在與一些當地的居民進行著奇怪的交易。這輛戰車滿是塵土，因為它部署在嚴酷的沙漠環境中，車體下方聚集了大量的塵土，以及在城市戰鬥中造成的磨損和掉漆。

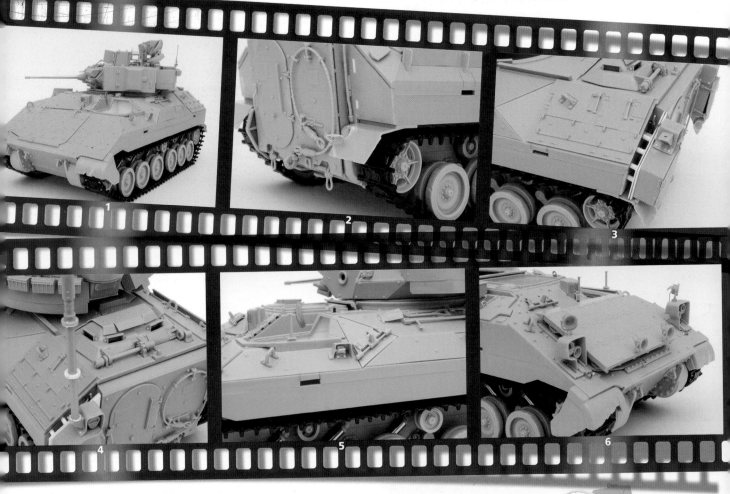

（1）（2）（3）（4）（5）（6）（7）模型的組裝非常愉快，沒有任何大問題，只添加了一些自製的改進件，是用塑料和市面上買到的材料製作的，這樣就能將模型變得有趣和精緻。總是要根據實物照片的證據，在不同的地方製作戰損效果，這將讓戰車更加吸引大家的目光。

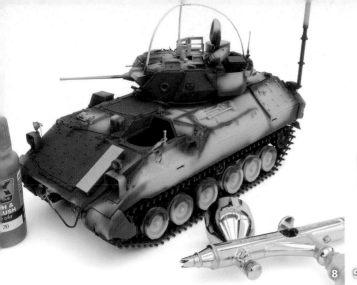

8
9
10

（8）（9）（10）模型組裝好之後，就要開始進行基礎色的
塗裝過程了，這一次將噴塗水性漆AK 720橡膠深灰色做預置陰影
效果。接下來噴塗上一層AK 781（木紋色），它是一種紅鏽色的
色調，注意是薄噴，不要完全覆蓋住之前的預置陰影。最後會獲
得正確的CARC（化學介質抵抗塗層）黃褐色，從稍微淺一點的
色調開始，因為隨著之後的舊化過程，面漆的色調將會變暗一
點。將水性漆AV7 0916（新色號009）沙黃色用AK 714（晚期德
軍深黃色DGⅢ）調亮後進行噴塗。

（11）為了讓基礎色看起來更加有趣，請試著對反應裝甲
的顏色進行了一些調整，用田宮水性漆X-24透明黃色對反應裝
甲部分做濾鏡（一定要進行足夠的稀釋，採用濾鏡的手法，均勻
一致地淺淺地薄塗。），這樣可以強調側面的基本色調，同時增
加一點黃色的色調。

（12）（13）大家從這兩張圖片上看到的有趣細節就
是不同來源的反應裝甲塊，我們可以在一些反應裝甲塊表
面應用上水貼或者轉印貼紙，然後在上面製作出一些掉漆
和刮蹭。在這個範例中，水貼包括來源車輛的標識部分或
者序列號部分。（具體參見《戰車模型塗裝進階指南1》
中的「第四章 基礎色、迷彩塗裝和戰車標識」）

等上一步的濾鏡乾透後，將AK 045（深褐色漬洗
液）用AK 047 White Spirit進行適當稀釋後，獲得一種更
深色調的濾鏡液，然後均勻地薄薄地塗在表面，以獲得一
些深度感和陰影效果。

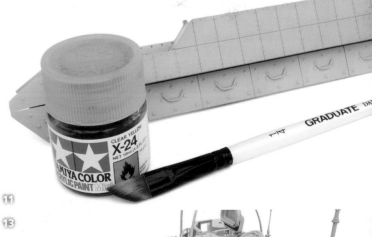

11

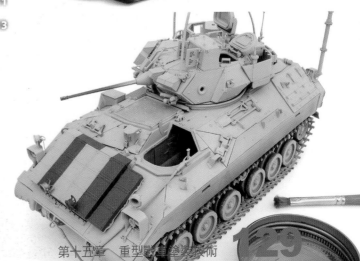

12 13

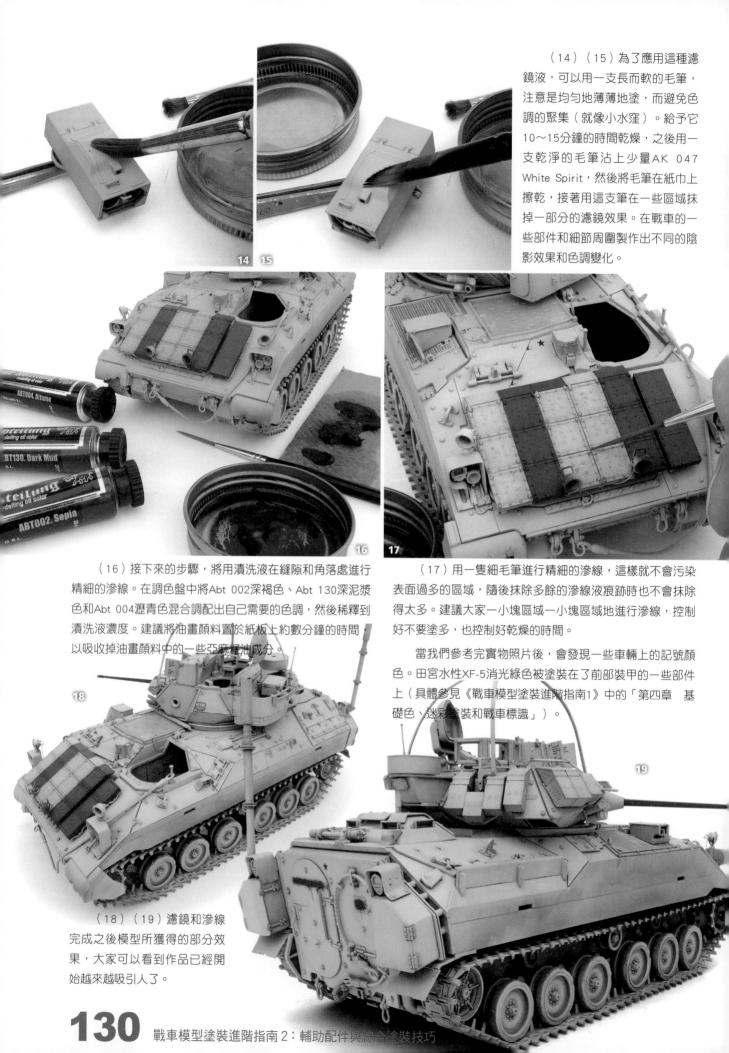

（14）（15）為了應用這種濾鏡液，可以用一支長而軟的毛筆，注意是均勻地薄薄地塗，而避免色調的聚集（就像小水窪）。給予它10～15分鐘的時間乾燥，之後用一支乾淨的毛筆沾上少量AK 047 White Spirit，然後將毛筆在紙巾上擦乾，接著用這支筆在一些區域抹掉一部分的濾鏡效果。在戰車的一些部件和細節周圍製作出不同的陰影效果和色調變化。

14 15

16

17

（16）接下來的步驟，將用漬洗液在縫隙和角落處進行精細的滲線。在調色盤中將Abt 002深褐色、Abt 130深泥漿色和Abt 004瀝青色混合調配出自己需要的色調，然後稀釋到漬洗液濃度。建議將油畫顏料置於紙板上約數分鐘的時間，以吸收掉油畫顏料中的一些亞麻植油成分。

（17）用一隻細毛筆進行精細的滲線，這樣就不會污染表面過多的區域，隨後抹除多餘的滲線液痕跡時也不會抹除得太多。建議大家一小塊區域一小塊區域地進行滲線，控制好不要塗多，也控制好乾燥的時間。

當我們參考完實物照片後，會發現一些車輛上的記號顏色。田宮水性XF-5消光綠色被塗裝在了前部裝甲的一些部件上（具體參見《戰車模型塗裝進階指南1》中的「第四章　基礎色、迷彩塗裝和戰車標識」）。

18

19

（18）（19）濾鏡和滲線完成之後模型所獲得的部分效果，大家可以看到作品已經開始越來越吸引人了。

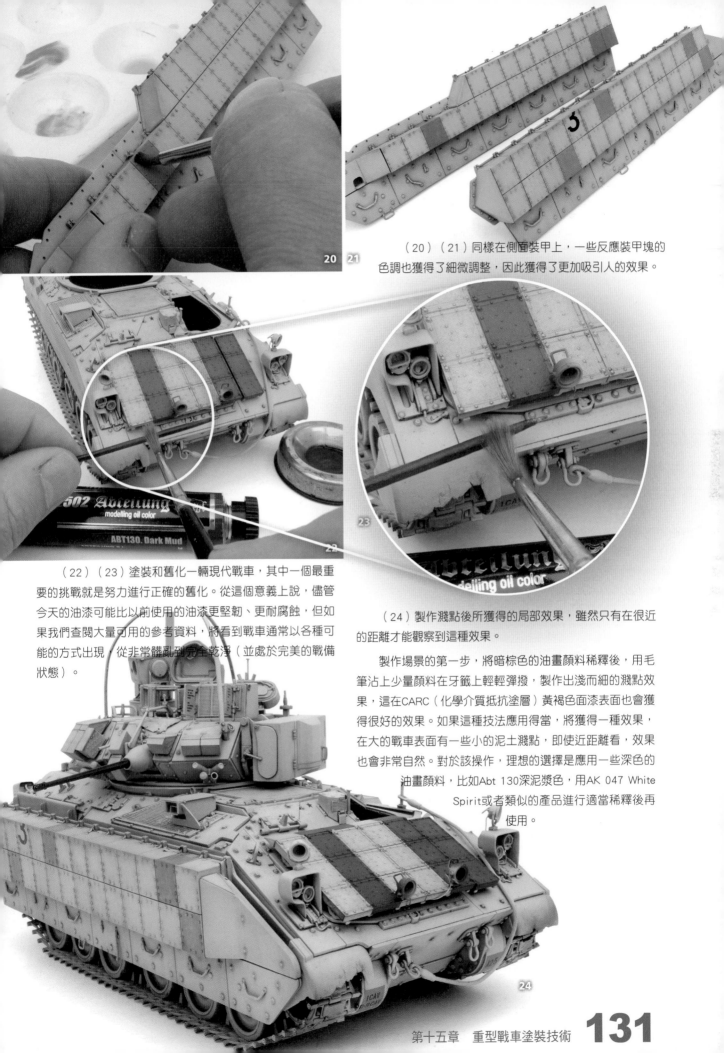

（20）（21）同樣在側面裝甲上，一些反應裝甲塊的色調也獲得了細微調整，因此獲得了更加吸引人的效果。

（22）（23）塗裝和舊化一輛現代戰車，其中一個最重要的挑戰就是努力進行正確的舊化。從這個意義上說，儘管今天的油漆可能比以前使用的油漆更堅韌、更耐腐蝕，但如果我們查閱大量可用的參考資料，將看到戰車通常以各種可能的方式出現，從非常髒亂到完全乾淨（並處於完美的戰備狀態）。

（24）製作濺點後所獲得的局部效果，雖然只在很近的距離才能觀察到這種效果。

製作場景的第一步，將暗棕色的油畫顏料稀釋後，用毛筆沾上少量顏料在牙籤上輕輕彈撥，製作出淺而細的濺點效果，這在CARC（化學介質抵抗塗層）黃褐色面漆表面也會獲得很好的效果。如果這種技法應用得當，將獲得一種效果，在大的戰車表面有一些小的泥土濺點，即使近距離看，效果也會非常自然。對於該操作，理想的選擇是應用一些深色的油畫顏料，比如Abt 130深泥漿色，用AK 047 White Spirit或者類似的產品進行適當稀釋後再使用。

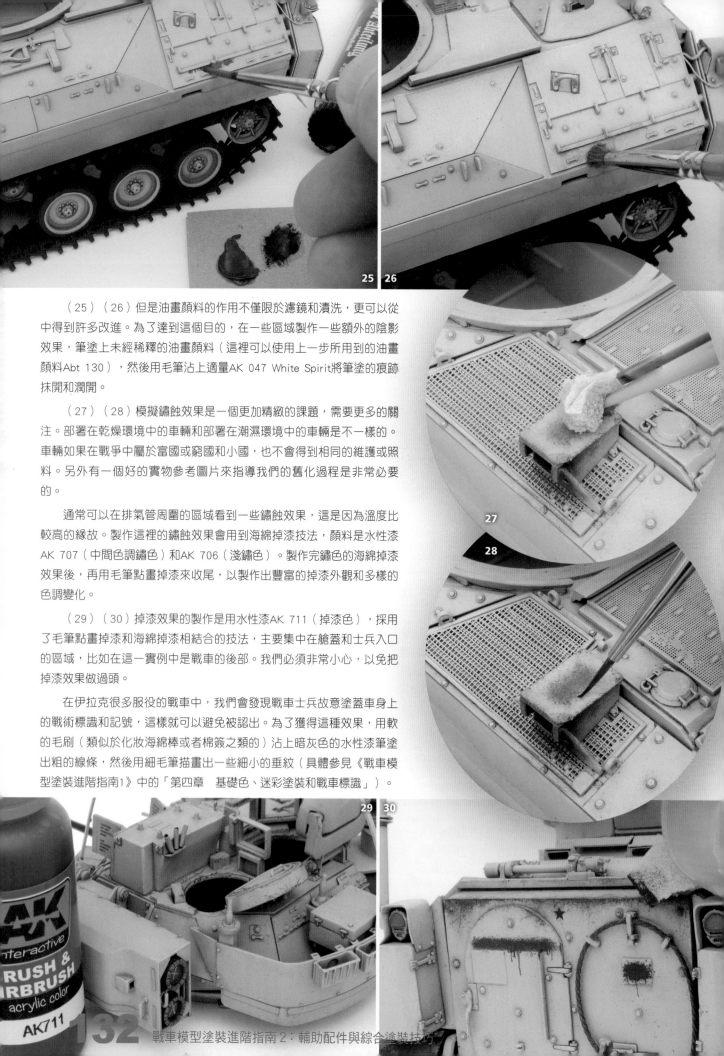

（25）（26）但是油畫顏料的作用不僅限於濾鏡和漬洗，更可以從中得到許多改進。為了達到這個目的，在一些區域製作一些額外的陰影效果，筆塗上未經稀釋的油畫顏料（這裡可以使用上一步所用到的油畫顏料Abt 130），然後用毛筆沾上適量AK 047 White Spirit將筆塗的痕跡抹開和潤開。

（27）（28）模擬鏽蝕效果是一個更加精緻的課題，需要更多的關注。部署在乾燥環境中的車輛和部署在潮濕環境中的車輛是不一樣的。車輛如果在戰爭中屬於富國或窮國和小國，也不會得到相同的維護或照料。另外有一個好的實物參考圖片來指導我們的舊化過程是非常必要的。

通常可以在排氣管周圍的區域看到一些鏽蝕效果，這是因為溫度比較高的緣故。製作這裡的鏽蝕效果會用到海綿掉漆技法，顏料是水性漆AK 707（中間色調鏽色）和AK 706（淺鏽色）。製作完鏽色的海綿掉漆效果後，再用毛筆點畫掉漆來收尾，以製作出豐富的掉漆外觀和多樣的色調變化。

（29）（30）掉漆效果的製作是用水性漆AK 711（掉漆色），採用了毛筆點畫掉漆和海綿掉漆相結合的技法，主要集中在艙蓋和士兵入口的區域，比如在這一實例中是戰車的後部。我們必須非常小心，以免把掉漆效果做過頭。

在伊拉克很多服役的戰車中，我們會發現戰車士兵故意塗蓋車身上的戰術標識和記號，這樣就可以避免被認出。為了獲得這種效果，用軟的毛刷（類似於化妝海綿棒或者棉籤之類的）沾上暗灰色的水性漆筆塗出粗的線條，然後用細毛筆描畫出一些細小的垂紋（具體參見《戰車模型塗裝進階指南1》中的「第四章　基礎色、迷彩塗裝和戰車標識」）。

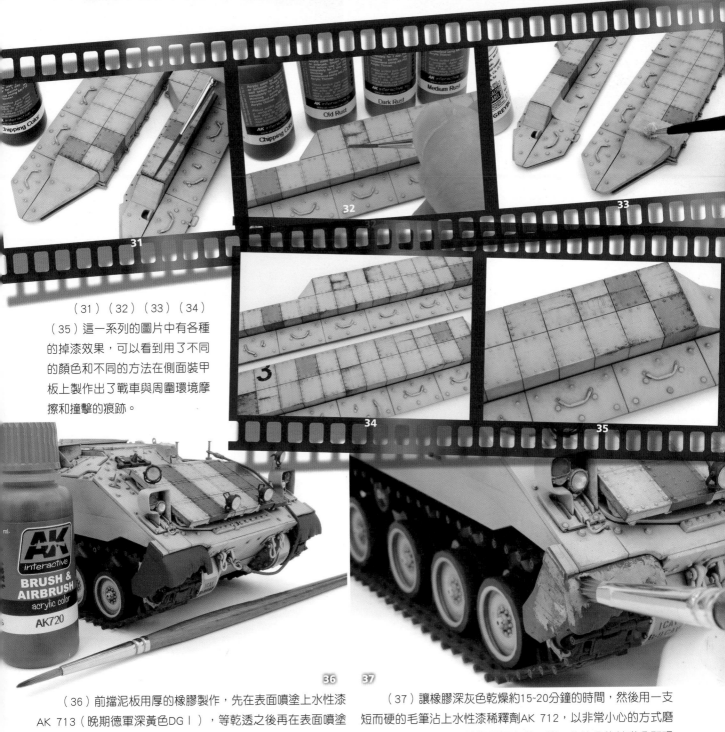

（31）（32）（33）（34）（35）這一系列的圖片中有各種的掉漆效果，可以看到用了不同的顏色和不同的方法在側面裝甲板上製作出了戰車與周圍環境摩擦和撞擊的痕跡。

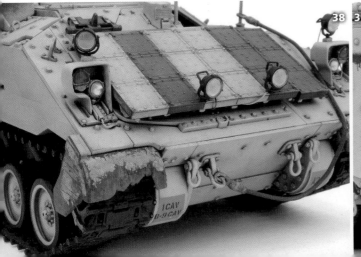

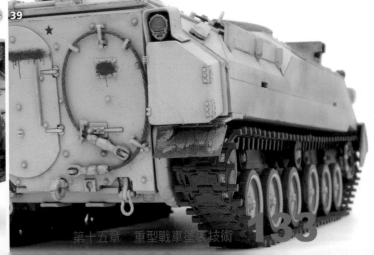

（36）前擋泥板用厚的橡膠製作，先在表面噴塗上水性漆AK 713（晚期德軍深黃色DGⅠ），等乾透之後再在表面噴塗上水性漆AK 720（橡膠深灰色）。

（38）（39）前後擋泥板上應用這種技法所獲得的效果。

（37）讓橡膠深灰色乾燥約15~20分鐘的時間，然後用一支短而硬的毛筆沾上水性漆稀釋劑AK 712，以非常小心的方式磨蹭，摩擦掉部分表面的橡膠深灰色，讓一些沙色的基礎色顯現出來。用這種方法我們模擬出了橡膠上的漆膜經歷了摩擦和撞擊後的掉漆效果，掉漆後露出了擋泥板上原本橡膠的深灰色。

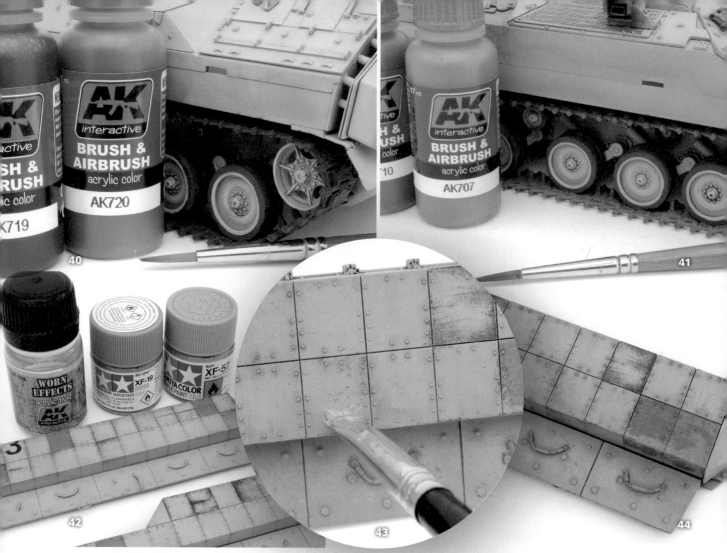

（40）用水性漆AK 719（緞面黑色）和AK 720（橡膠深灰色）來塗裝車輪和履帶。

（41）履帶的金屬部分將塗裝上一些鏽色的色調，將AK 707（中間色調鏽色）和AK 710（鏽色陰影色）混合後調配出我需要的鏽色色調。

（42）（43）（44）在沙漠地區和乾旱地區服役的絕大多數車輛都會有塵土覆蓋，現在是時候為模型加入塵土效果了。該過程分為兩個階段。首先，噴塗上AK 088（輕度掉漆液），然後第二步是在表面噴塗上灰塵色本身。噴塗完掉漆液之後我們給予時間讓它乾透，然後噴塗上田宮水性漆XF-57（淺皮革色）和XF-19（天空灰色）調配出的混合色，接著用硬毛毛筆沾上水在表面塗抹製作掉漆，同時利用多種不同的工具來製作出各種刮蹭掉漆效果。

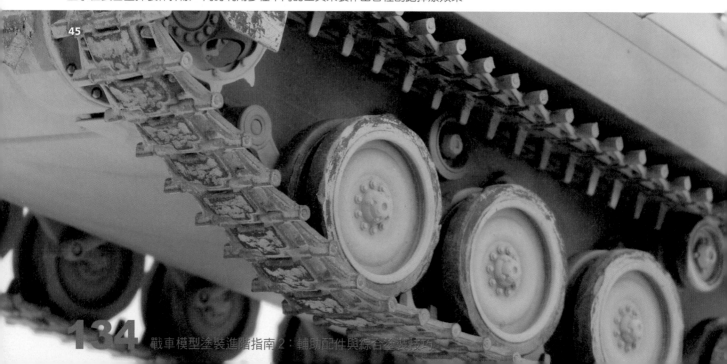

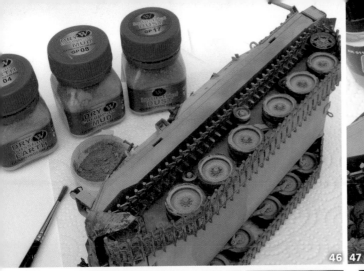
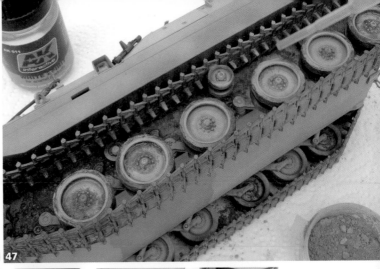

46 47

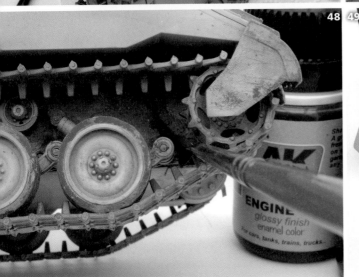
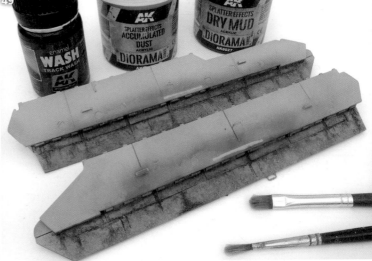

48 49

（45）在這張圖片上可以看到其他區域的效果，以及履帶完成後的效果。

（46）（47）（48）為了模擬灰塵和乾的泥土附著在車輪上的效果，將以乾掃的方式應用幾種不同顏色的舊化土，之後點上AK 047 White Spirit固定。最後我將用AK 025（汽油痕跡效果液）和AK 084（發動機油污表現液）添加一些油脂和機油的污垢和痕跡。

（49）（50）黏附在底盤側面的泥土和泥漿，用AK 8031（積泥效果膏）和AK 8027（乾燥泥漿濺點效果膏）來表現，它們可以提供非常棒的紋理感。將它們彈撥成濺點，聚集到底盤的側面，製作出深度感和粗糙的外觀（如果覺得膏體太稠，不方便彈撥的話，可以用水稍微稀釋一點再嘗試。）。最後在一些地方筆塗上一些AK 083（履帶漬洗液）以及其他的一些漬洗液和污垢垂紋效果液來表現車體較低處潮濕的泥土和泥塊。

（51）另外一種表現塵土效果的方法，是在車體的上部使用水性漆AK 723（塵土色）。將它用水進行重度的稀釋，同時用一點界面劑或者普通的去污劑破壞水的表面張力，這樣它就可以流遍筆塗處的每一個地方。

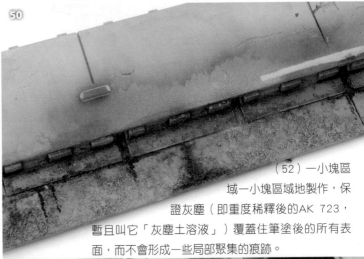

50

（52）一小塊區域一小塊區域地製作，保證灰塵（即重度稀釋後的AK 723，暫且叫它「灰塵土溶液」）覆蓋住筆塗後的所有表面，而不會形成一些局部聚集的痕跡。

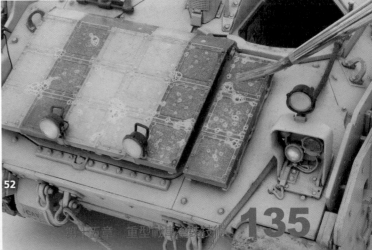

51 52

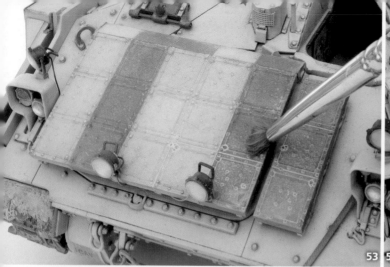
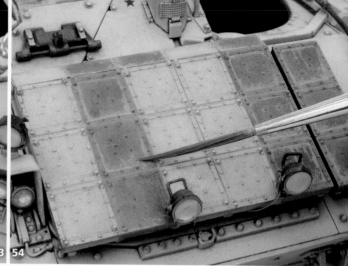

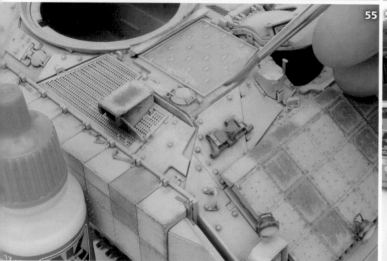

（53）接著用一支柔軟的毛筆，移除掉一些多餘的灰塵溶液，只讓它更多地聚集在凹陷、縫隙和角落，而較少地聚集在裝甲面板的中間部分，過程中我們要不斷地用紙巾沾乾毛筆。

（54）為了獲得強化的效果，要將水性漆少稀釋一點（即調得濃一點），然後筆塗在一些地方，製作出特定區域塵土聚集和沉積的效果。

（55）用同樣的技法將車體上部的其他部分以及砲塔添加一些塵土效果。整個製作過程可以不斷地重複，直至獲得我們需要的效果。

（56）舊化過程的最後階段就是加入一些濕潤的效果，比如機油和燃油痕跡，以及其他的一些從車體上溢漏的液體效果，比如製作油污的濺點、油污形成的小水窪以及油污的垂紋效果。這些濕潤效果的佈置必須非常小心，綜合使用AK 082（發動機機油污垢效果液）、AK 025（汽油痕跡效果液）、AK 083（履帶漬洗液）以及其他的一些光澤透明清漆來改進最後獲得的效果。

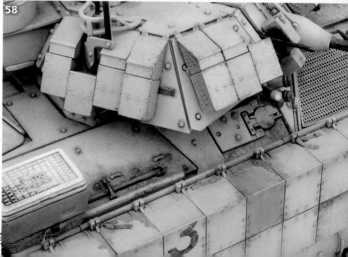

（57）將AK083與琺瑯性質的光澤透明清漆混合，可以在燃料的注油口製作出各種燃油溢漏的痕跡。

（58）在車體和砲塔周圍製作出各種油污痕跡和濕潤效果，這樣就可以吸引觀賞者的注意力。依據實物參考照片來製作這種效果，這樣才能讓做出的效果儘可能的真實。

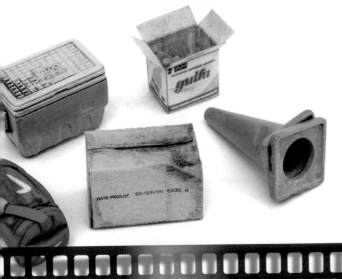

（59）戰車的舊化完成後，就可以開始改進並完成一些配件甚至是人物的外觀。配件和人物是兩個重要的組成部分，所以當我們加入配件時，最好做一些分析的工作，也要思考如何將人物融入整個作品中，哪些人物是戰車士兵，哪些不是，這是因為人物和隨車配件通常會給觀眾帶來極大的視覺衝擊。在這張照片上，我們可以看到各種隨車配件已經塗裝和舊化完畢，它們與整個戰車的舊化是協調一致的（具體參見「第十二章 隨車配件」）。

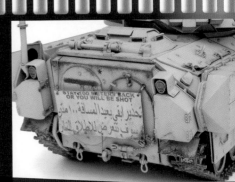

（60）（61）（62）（63）（64）通常我們也可以看到一些車輛有一些信號標識或者各種標識面板，在這一範例中戰車士兵用一個塑料片製作一個警告面板並將它置於戰車的後部，還做了一個木頭的信號板並將它置於戰車的前部。這兩個都應用了不同的方法和技巧，以搭配它們所在的戰車區域。

（65）（66）不僅在戰車上加入隨車配件很重要，這些隨車配件與戰車的固定也很重要，有時候一些模友會忘記這一點，我們必須給予它應得的關注。將一些東西放置到戰車上，卻沒有進行充分捆綁和固定，這是沒有意義的。因此可以用不同的細鐵絲來製作繩子，將兩條遮蓋膠帶黏合到一起製作綁帶（具體參見《戰車模型塗裝進階指南1》第一章中的「九、內飾和發動機」）。

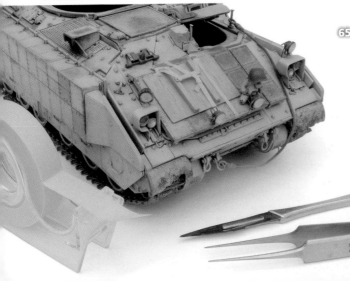

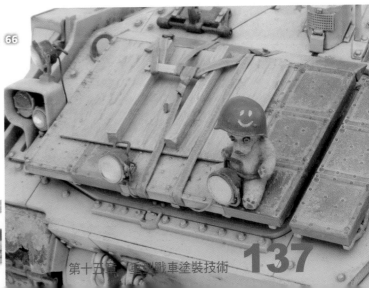

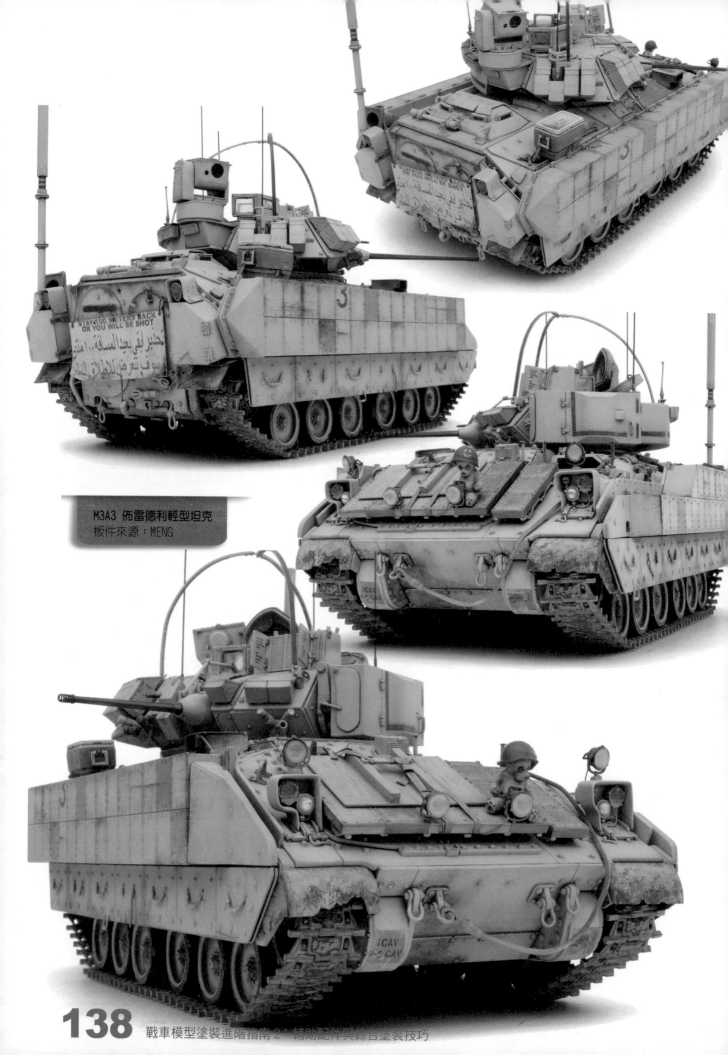

STAY 100 METERS BACK
OR YOU WILL BE SHOT

تحذير ابقى بعد المسافة ١٠٠ متر
سوف تتعرض للإطلاق النار

STAY 100 METERS BACK
OR YOU WILL BE SHOT

تحذير ابقى بعد المسافة ١٠٠ متر
سوف تتعرض للإطلاق النار

M3A3 佈雷德利輕型坦克
板件來源：MENG

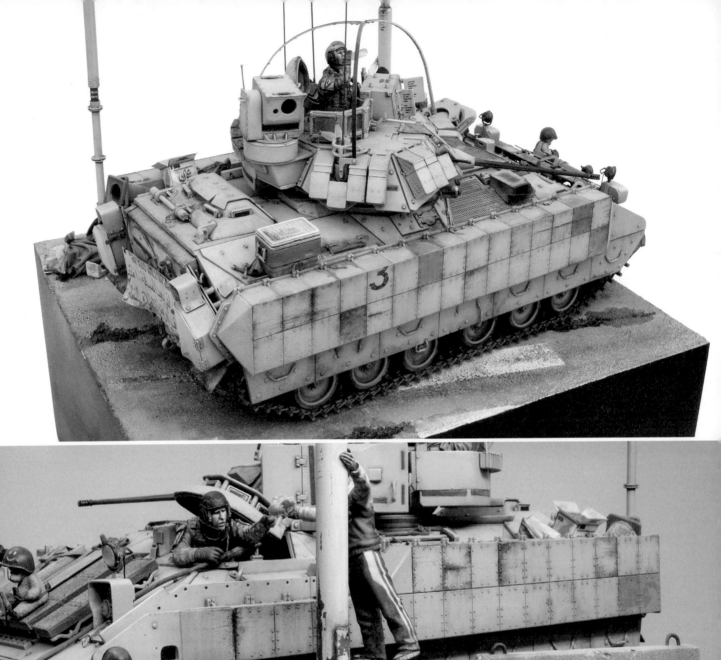

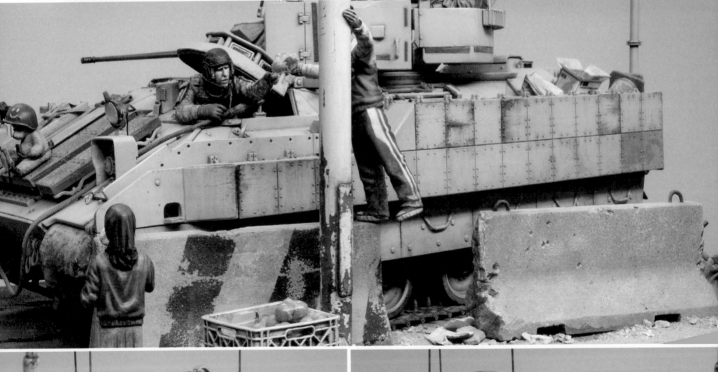

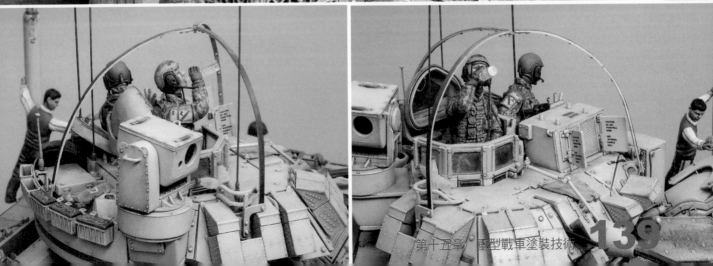

在20世紀50年代末，蘇聯開發出了一款新的坦克，稱之為T-55坦克，它是基於其前身T-54坦克開發的，但是有了一些改進，比如說更大的發動機以及更多的燃料容量。隨著冷戰的開始，坦克獲得了防輻射的新改進，成為蘇聯第一輛融入防輻射功能的坦克。1963年前後，T-55又出現了一種新的版本，即T-55A型，比以前的版本又有了新的改進。

總的來說，T-55家族的坦克比任何二戰後的坦克進入戰場的次數都要多。這種具有龐大數量的二戰後第一代的老式坦克出現在世界各地的武裝衝突和戰爭中，比如非洲、東南亞地區、中東地區、歐洲以及其他的國家和地區，這些為我們模友提供了大量的參考資料（比如說T-55坦克的實物照片）。事實上，T-55坦克也落入了不同軍隊的手中，有時候會用非常罕見的方式來進行維護。因此它會呈現出戰鬥中的各種損傷，也有很多戰損的情況。

下面為大家呈現的是在1981年阿富汗戰爭時的T-55坦克，可以看到它已經停止服役，並且被完全地遺棄處於惡化的狀態。這就是為什麼它的許多配件被拆除，它的漆面和外觀呈現出鏽蝕的痕跡，呈現出經歷各種不同的衝擊和破壞後的樣子。戰車的舊化效果由聚集的塵土、鬆散的污垢、鏽蝕的區域以及因為高溫損傷的橡膠輪圈所組成。

當塗完基礎色之後，要做出所有的舊化效果比如掉漆和刮蹭，以表現這是一輛被遺棄並且鏽蝕的車輛（具體參見《戰車模型塗裝進階指南1》第四章中的「四、掉漆液」），舊化的過程應該與其他的模型一樣，但是要表現出一種廢棄和荒涼的特質。針對這項任務，在製作過程中有一個好的實物照片來做參考是非常重要的。

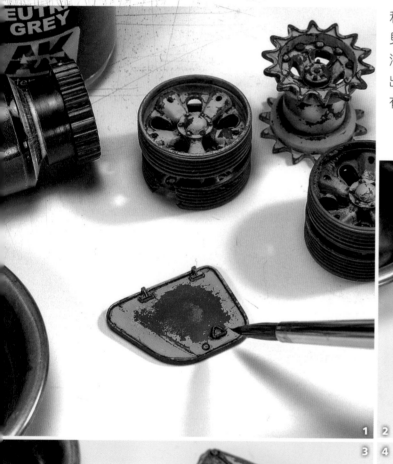

1

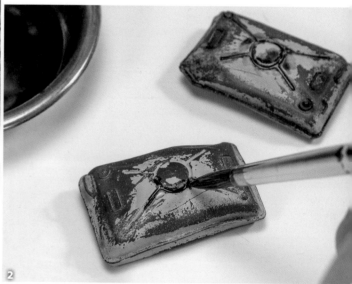

2

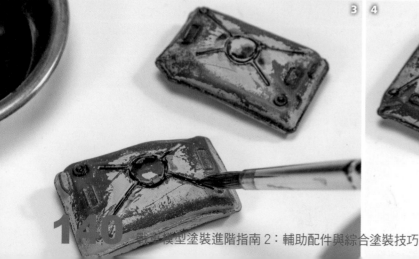

3

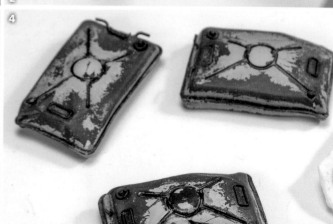

4

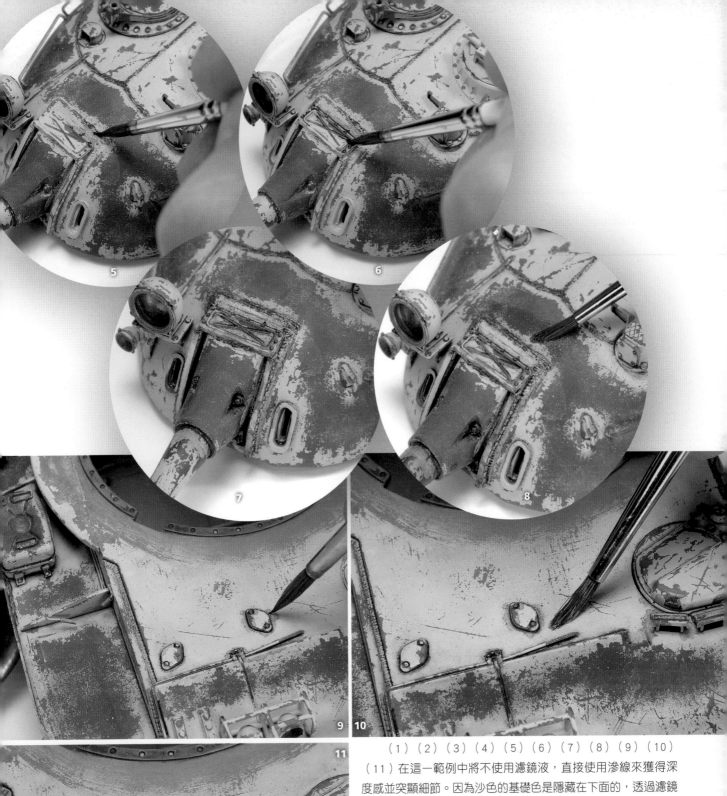

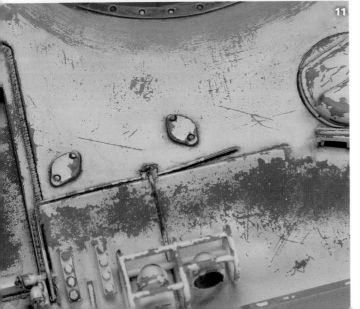

（1）（2）（3）（4）（5）（6）（7）（8）（9）（10）
（11）在這一範例中將不使用濾鏡液，直接使用滲線來獲得深
度感並突顯細節。因為沙色的基礎色是隱藏在下面的，透過濾鏡
來調整它的色調沒有任何意義。琺瑯舊化液AK 4161（中灰色濾
鏡液）與油畫顏料Abt 015（陰影棕色）混合，然後用AK 047
White Spirit稀釋到滲線液濃度，結合兩者優點進行精細的滲線。
在接下來的圖片中，大家可以看到精細的滲線主要集中在凹陷、
縫隙、角落和細節周圍，之後還要用乾淨的毛筆沾上少量稀釋劑
抹掉多餘的滲線液痕跡。

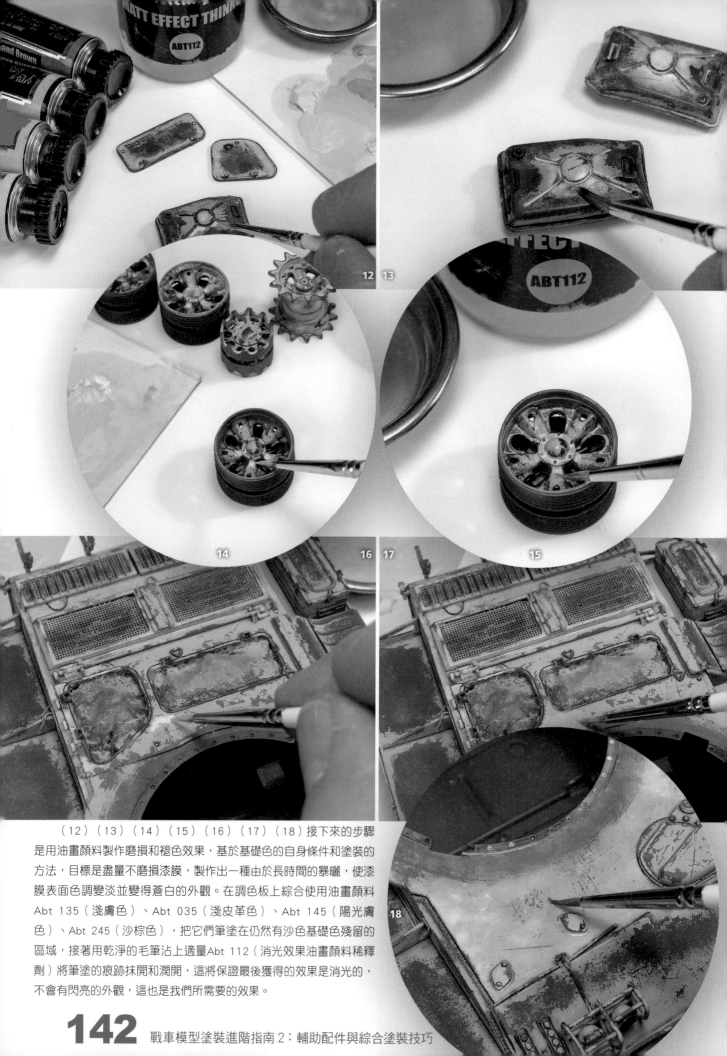

（12）（13）（14）（15）（16）（17）（18）接下來的步驟
是用油畫顏料製作磨損和褪色效果，基於基礎色的自身條件和塗裝的
方法，目標是盡量不磨損漆膜，製作出一種由於長時間的暴曬，使漆
膜表面色調變淡並變得蒼白的外觀。在調色板上綜合使用油畫顏料
Abt 135（淺膚色）、Abt 035（淺皮革色）、Abt 145（陽光膚
色）、Abt 245（沙棕色），把它們筆塗在仍然有沙色基礎色殘留的
區域，接著用乾淨的毛筆沾上適量Abt 112（消光效果油畫顏料稀釋
劑）將筆塗的痕跡抹開和潤開，這將保證最後獲得的效果是消光的，
不會有閃亮的外觀，這也是我們所需要的效果。

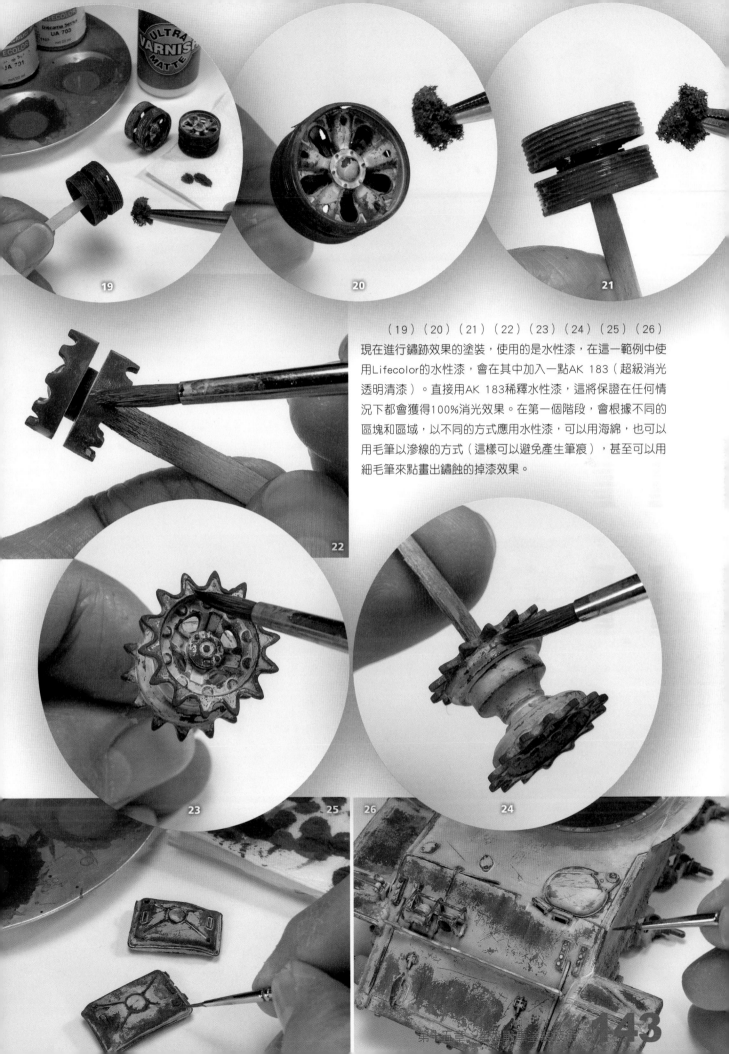

（19）（20）（21）（22）（23）（24）（25）（26）
現在進行鏽跡效果的塗裝，使用的是水性漆，在這一範例中使用Lifecolor的水性漆，會在其中加入一點AK 183（超級消光透明清漆）。直接用AK 183稀釋水性漆，這將保證在任何情況下都會獲得100%消光效果。在第一個階段，會根據不同的區塊和區域，以不同的方式應用水性漆，可以用海綿，也可以用毛筆以滲線的方式（這樣可以避免產生筆痕），甚至可以用細毛筆來點畫出鏽蝕的掉漆效果。

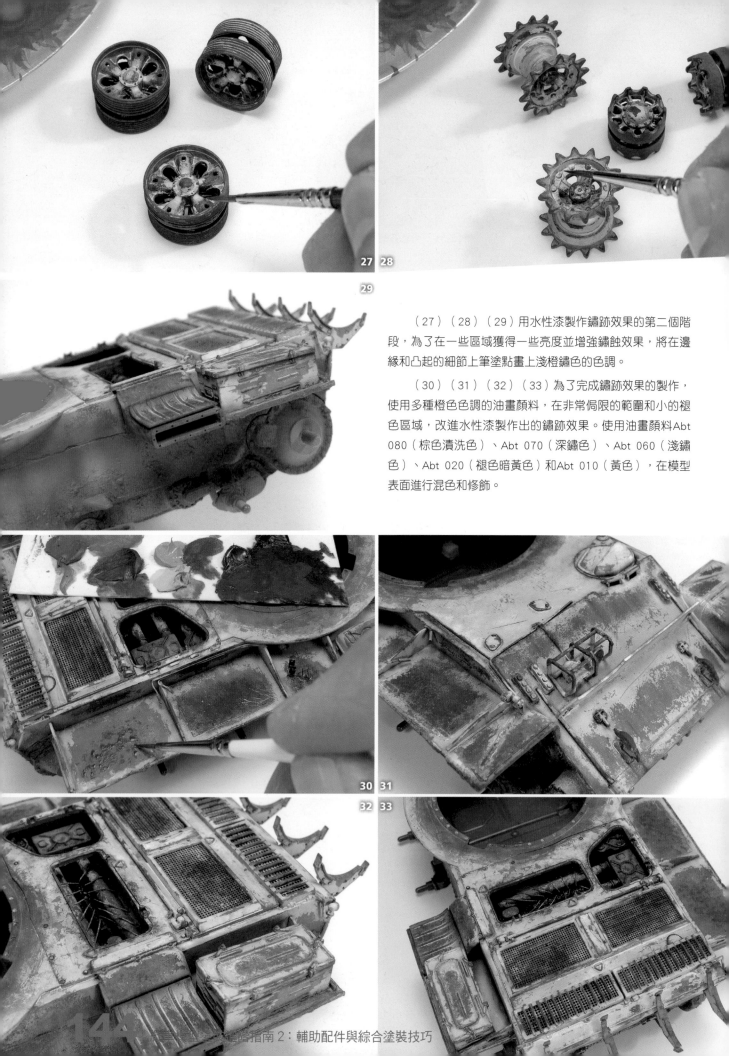

27 28

29

（27）（28）（29）用水性漆製作鏽跡效果的第二個階段，為了在一些區域獲得一些亮度並增強鏽蝕效果，將在邊緣和凸起的細節上筆塗點畫上淺橙鏽色的色調。

（30）（31）（32）（33）為了完成鏽跡效果的製作，使用多種橙色色調的油畫顏料，在非常侷限的範圍和小的褪色區域，改進水性漆製作出的鏽跡效果。使用油畫顏料Abt 080（棕色漬洗色）、Abt 070（深鏽色）、Abt 060（淺鏽色）、Abt 020（褪色暗黃色）和Abt 010（黃色），在模型表面進行混色和修飾。

30 31

32 33

二戰德國坦克塗裝指南2：輔助配件與綜合塗裝技巧

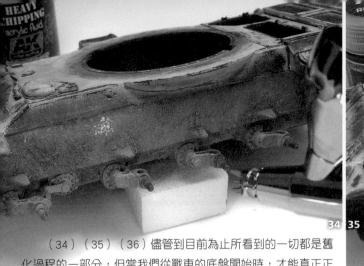

（34）（35）（36）儘管到目前為止所看到的一切都是舊化過程的一部分，但當我們從戰車的底盤開始時，才能真正正確地談論舊化。當為車體底盤噴塗上一層棕土色之後，噴塗上另外一層掉漆液AK089（重度掉漆液），接下來會噴塗上更加暗的顏色，將RC56（二戰德軍深棕色RAL 7017）與RC 057（二戰德軍深灰色RAL 7021）混合而得到的，噴塗時要薄噴，不要將之前的漆膜完全覆蓋。乾透之後，用一隻硬毛毛筆沾上水在表面塗抹，抹掉了一些深色的面漆，因此底層的棕色就顯現出來了。用這種方法，將獲得一種泥土燃燒後的效果和漆膜剝落的效果，漆膜剝落後露出下方的塵土，這將作為基礎，接受和承載後續的泥土和塵土效果。

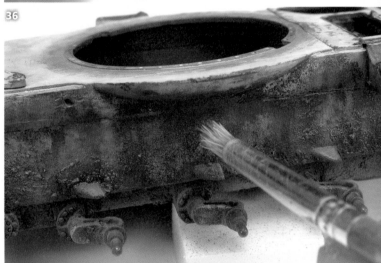

（37）（38）（39）為了再現底盤上塵土和泥土的效果，使用琺瑯舊化產品AK074（北約車輛雨痕效果液）和AK 4062（淺塵土色塵土和泥土沉積效果液），製作出色差效果並為側面帶來消光的外觀。

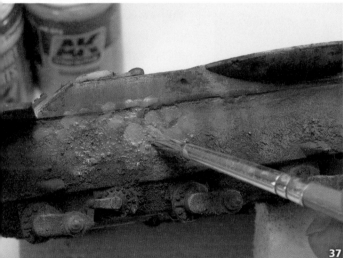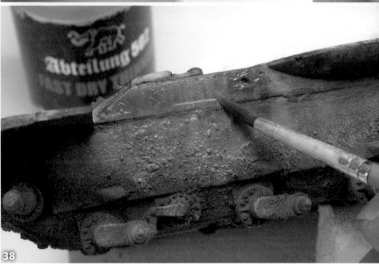

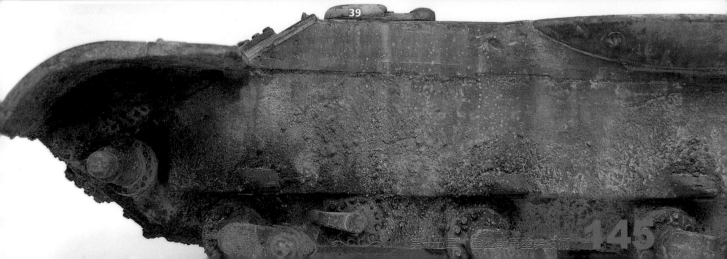

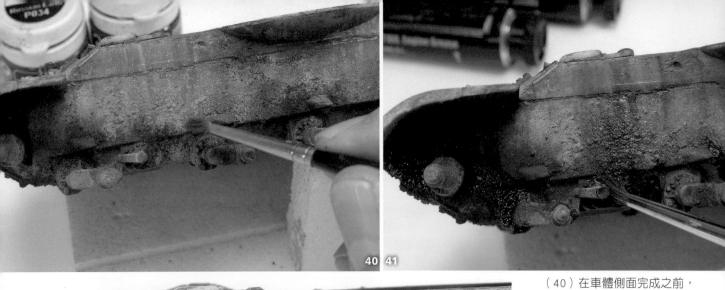

40 41

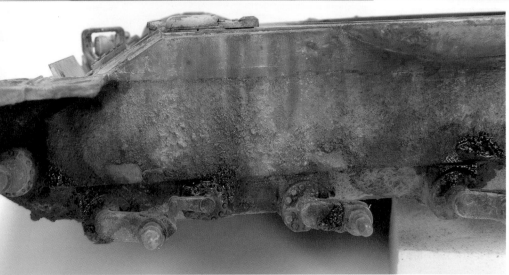

（40）在車體側面完成之前，以乾掃的方式應用上深色的舊化土Abt P034和Abt P039，在底盤較低的地方。

（41）接著用油畫顏料Abt 002（深褐色）和Abt 160（發動機油脂色）進行固定，模擬經過燒灼後從扭力桿附近溢出的機油和油脂。

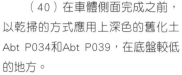

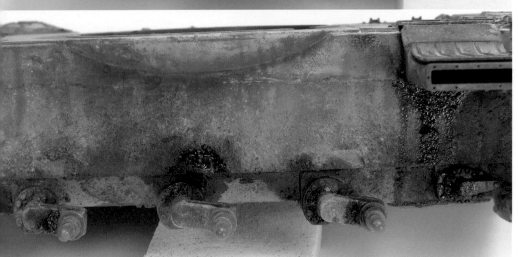

（42）（43）（44）當我們對一個區域飽和式地應用舊化土之後，再應用瀝青色的油畫顏料或者油脂色的油畫顏料或者類似的油畫顏料，雖然這種油畫顏料中包含了高濃度的油性成分（這裡的油性成分會導致最後的效果呈現出油漬的光澤感），但是最後獲得的效果並非光澤感，而是緞面的質感甚至是消光的質感（因為之前以乾掃的方式應用了大量的舊化土），因此該區域經過泥土和油脂的配合，獲得了非常真實的外觀。

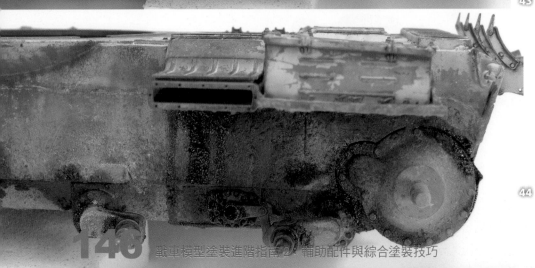

44

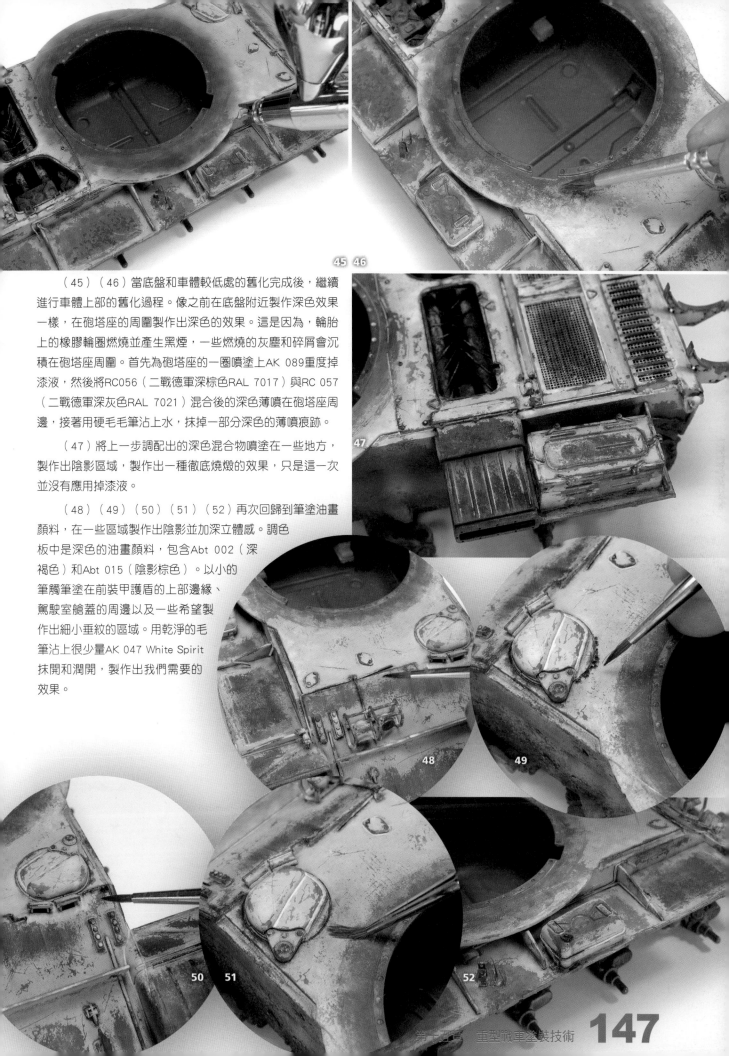

45 46

（45）（46）當底盤和車體較低處的舊化完成後，繼續進行車體上部的舊化過程。像之前在底盤附近製作深色效果一樣，在砲塔座的周圍製作出深色的效果。這是因為，輪胎上的橡膠輪圈燃燒並產生黑煙，一些燃燒的灰塵和碎屑會沉積在砲塔座周圍。首先為砲塔座的一圈噴塗上AK 089重度掉漆液，然後將RC056（二戰德軍深棕色RAL 7017）與RC 057（二戰德軍深灰色RAL 7021）混合後的深色薄噴在砲塔座周邊，接著用硬毛毛筆沾上水，抹掉一部分深色的薄噴痕跡。

（47）將上一步調配出的深色混合物噴塗在一些地方，製作出陰影區域，製作出一種徹底燒燬的效果，只是這一次並沒有應用掉漆液。

47

（48）（49）（50）（51）（52）再次回歸到筆塗油畫顏料，在一些區域製作出陰影並加深立體感。調色板中是深色的油畫顏料，包含Abt 002（深褐色）和Abt 015（陰影棕色）。以小的筆觸筆塗在前裝甲護盾的上部邊緣、駕駛室艙蓋的周圍以及一些希望製作出細小垂紋的區域。用乾淨的毛筆沾上很少量AK 047 White Spirit抹開和潤開，製作出我們需要的效果。

48 49

50 51 52

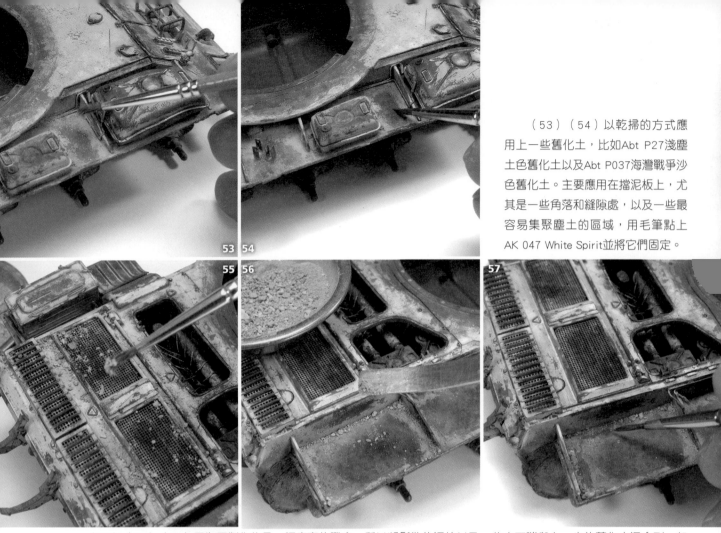

（53）（54）以乾掃的方式應用上一些舊化土，比如Abt P27淺塵土色舊化土以及Abt P037海灣戰爭沙色舊化土。主要應用在擋泥板上，尤其是一些角落和縫隙處，以及一些最容易集聚塵土的區域，用毛筆點上AK 047 White Spirit並將它們固定。

（55）（56）（57）因為要製作的是一輛廢棄的戰車，所以將鬆散的泥塊以及一些小石礫與上一步的舊化土混合到一起（這樣就能與之前的舊化效果和諧統一），以乾掃的方式，一遍又一遍地佈置在擋泥板上。要固定它，選擇的是AK118（砂石固定液），用毛筆將它點在鬆散的泥塊和碎屑上（建議不要用毛筆點AK118，而是用一次性滴管來點，因為AK118乾透後，筆毛也黏在一起，一支毛筆就廢掉了。）。

（58）為了完成整個車體的舊化，將製作出一些濕潤痕跡，因為這是一輛被遺棄的坦克，所以很難在上面看到新鮮的油污，因此將AK 084（發動機油污表現液）或者AK 025（汽油痕跡效果液）與油畫顏料Abt 002（深褐色）混合，模擬一種陳舊的油污效果，這種油污甚至還有一點消光的質感。

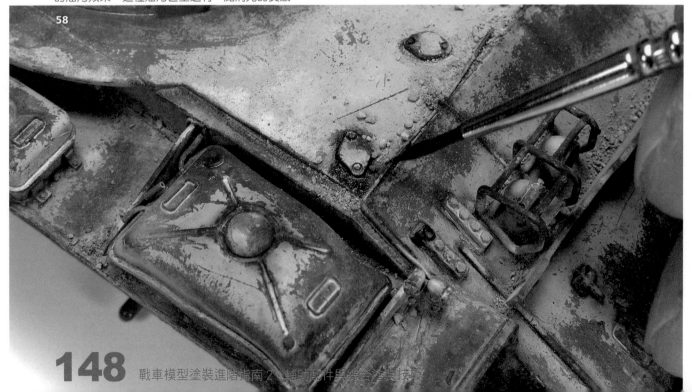

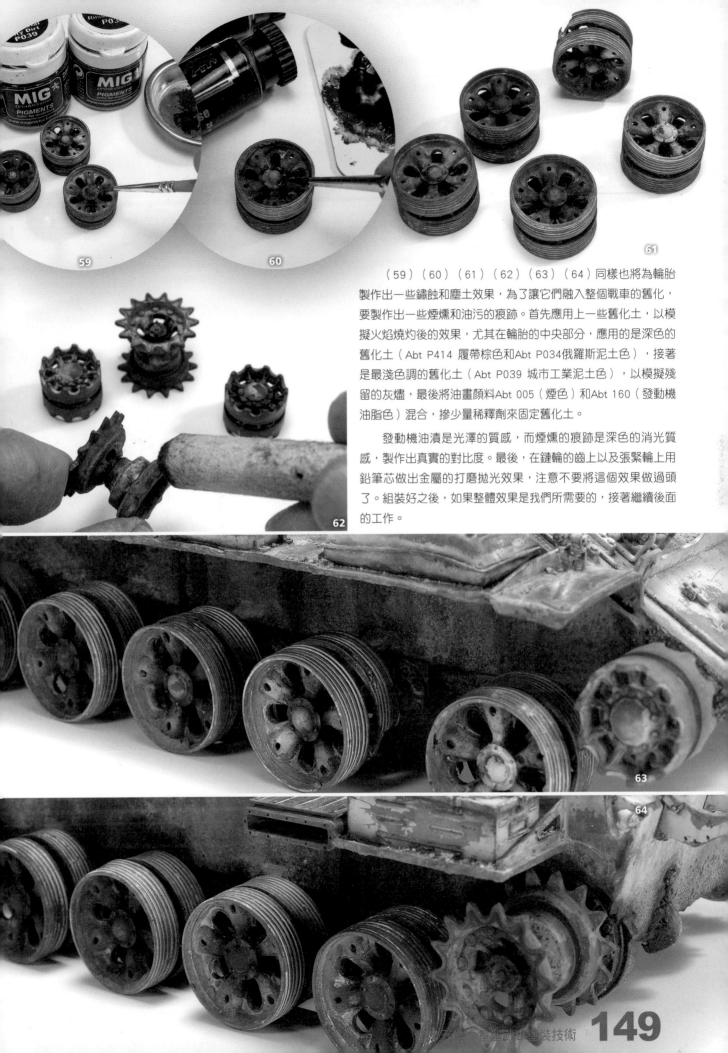

（59）（60）（61）（62）（63）（64）同樣也將為輪胎製作出一些鏽蝕和塵土效果，為了讓它們融入整個戰車的舊化，要製作出一些煙燻和油污的痕跡。首先應用上一些舊化土，以模擬火焰燒灼後的效果，尤其在輪胎的中央部分，應用的是深色的舊化土（Abt P414 履帶棕色和Abt P034俄羅斯泥土色），接著是最淺色調的舊化土（Abt P039 城市工業泥土色），以模擬殘留的灰燼，最後將油畫顏料Abt 005（煙色）和Abt 160（發動機油脂色）混合，摻少量稀釋劑來固定舊化土。

發動機油漬是光澤的質感，而煙燻的痕跡是深色的消光質感，製作出真實的對比度。最後，在鏈輪的齒上以及張緊輪上用鉛筆芯做出金屬的打磨拋光效果，注意不要將這個效果做過頭了。組裝好之後，如果整體效果是我們所需要的，接著繼續後面的工作。

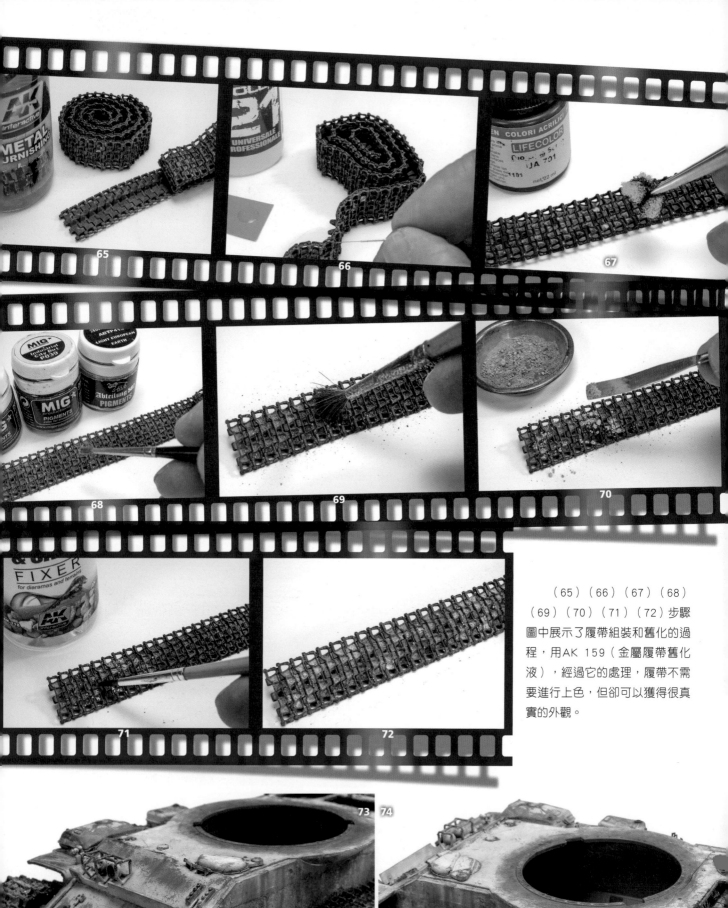

（65）（66）（67）（68）（69）（70）（71）（72）步驟圖中展示了履帶組裝和舊化的過程，用AK 159（金屬履帶舊化液），經過它的處理，履帶不需要進行上色，但卻可以獲得很真實的外觀。

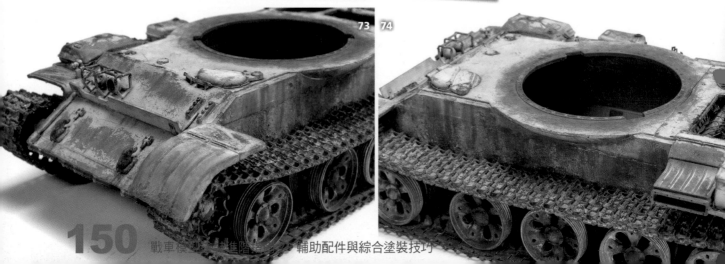

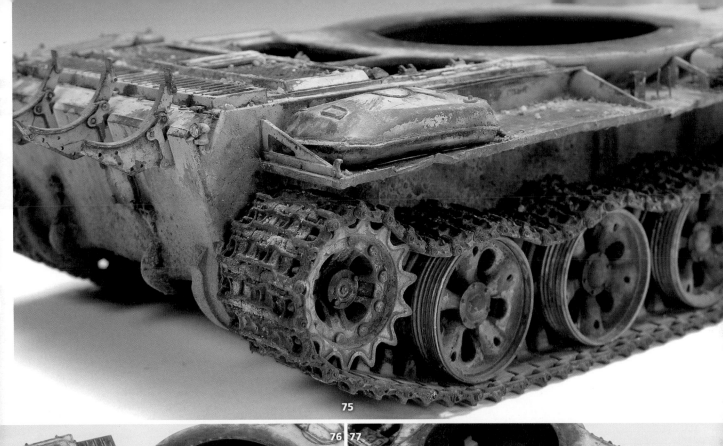

75

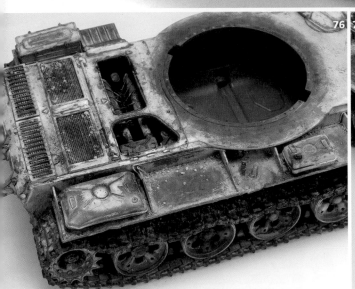 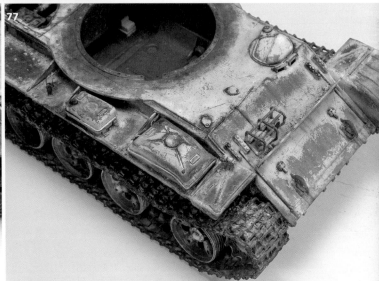

76 77

（73）（74）（75）（76）（77）車體處理完畢，（因為各種原因）當輪胎失去橡膠輪圈之後，履帶會變得下垂而鬆弛，將失去它通常的張力。

（78）（79）（80）接下來，唯一必須做的是回過頭來處理我們之前留下的砲塔，經過了滲線和油畫顏料的處理之後，要做的第一件事情是用深藍色的水性漆筆塗潛望鏡，接著塗上光澤透明清漆並用深色的琺瑯顏料做漬洗。還應用一點淺色調的油畫顏料來模擬鏡面上的塵土效果。

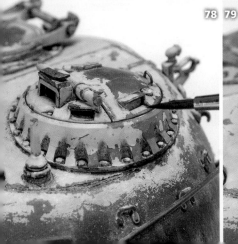 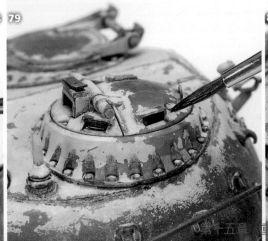 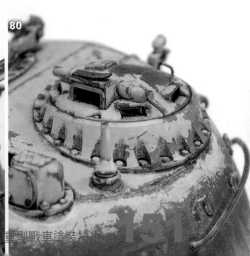

78 79 80

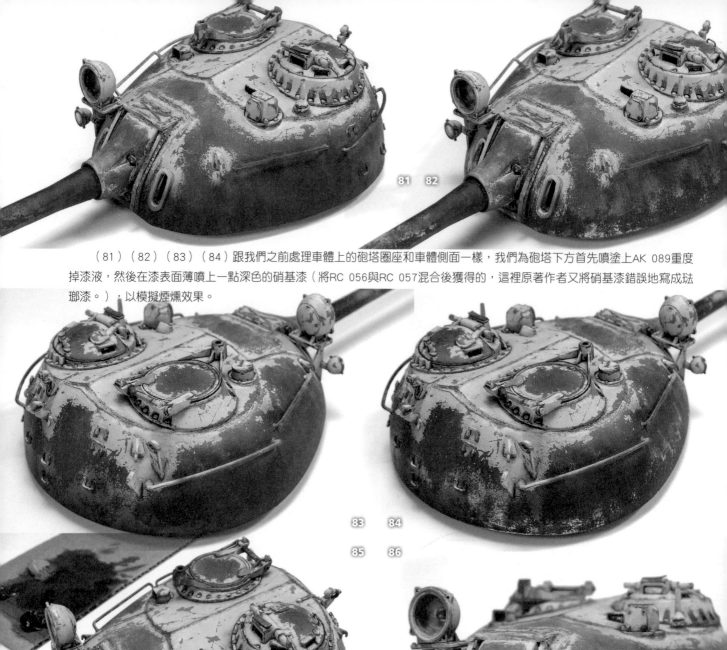

（81）（82）（83）（84）跟我們之前處理車體上的砲塔圈座和車體側面一樣，我們為砲塔下方首先噴塗上AK 089重度掉漆液，然後在漆表面薄噴上一點深色的硝基漆（將RC 056與RC 057混合後獲得的，這裡原著作者又將硝基漆錯誤地寫成琺瑯漆。），以模擬煙燻效果。

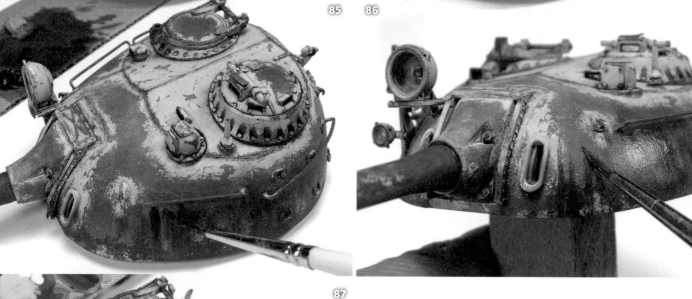

（85）（86）接下來將在砲塔的側面製作出一些鏽色和深色色調的對比，使用油畫顏料Abt 002（深褐色）、Abt 070（深鏽色）和Abt 020（褪色暗黃色）來表現，先筆塗上一些油畫顏料的垂紋線條，然後用乾淨的毛筆沾上少量AK 047 White Spirit將垂紋線條抹開和潤開。

（87）最後將用淺沙色的水洗漆在把手和一些小的部件上點畫出漆膜的殘留。

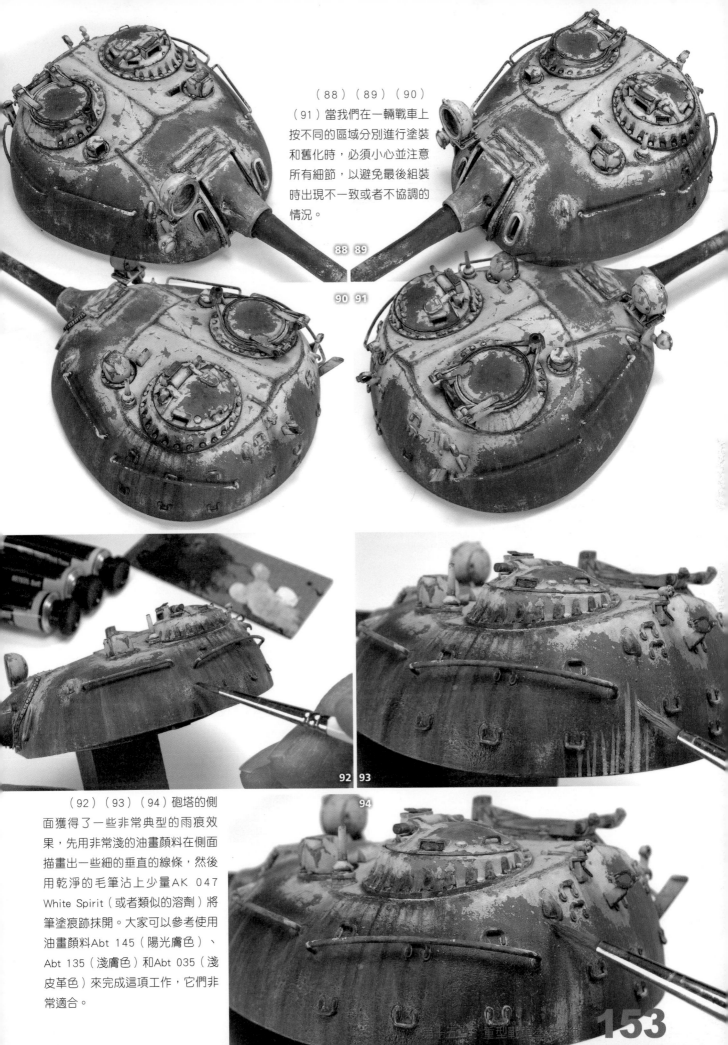

（88）（89）（90）（91）當我們在一輛戰車上按不同的區域分別進行塗裝和舊化時，必須小心並注意所有細節，以避免最後組裝時出現不一致或者不協調的情況。

88 89

90 91

92 93

94

（92）（93）（94）砲塔的側面獲得了一些非常典型的雨痕效果，先用非常淺的油畫顏料在側面描畫出一些細的垂直的線條，然後用乾淨的毛筆沾上少量AK 047 White Spirit（或者類似的溶劑）將筆塗痕跡抹開。大家可以參考使用油畫顏料Abt 145（陽光膚色）、Abt 135（淺膚色）和Abt 035（淺皮革色）來完成這項工作，它們非常適合。

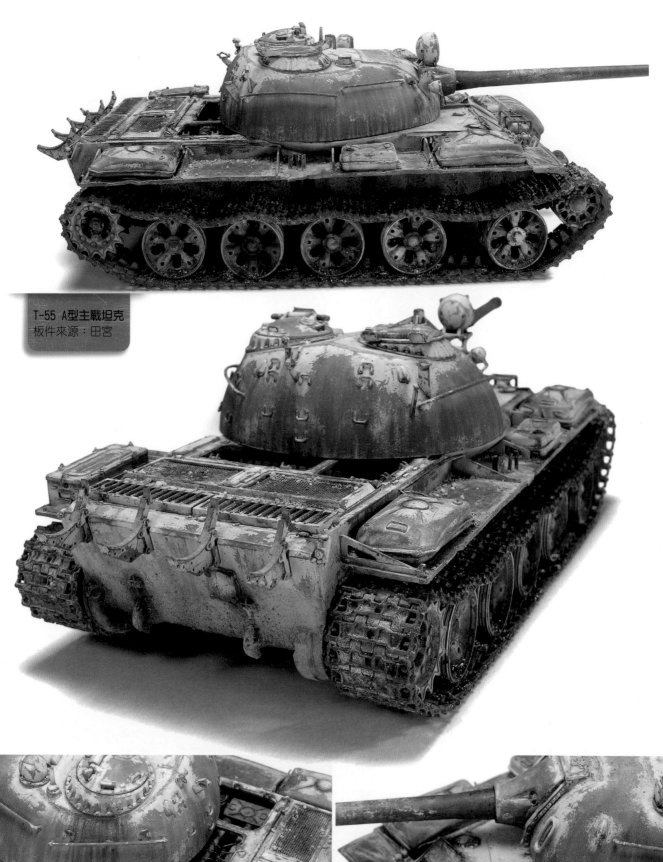

T-55 A型主戰坦克
板件來源：田宮

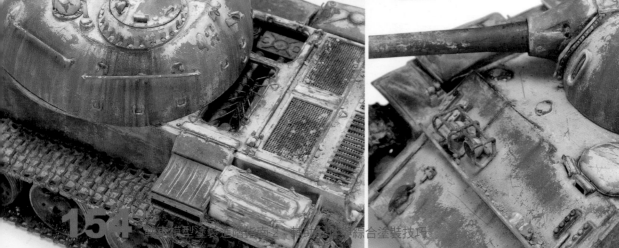

綜合塗裝技巧

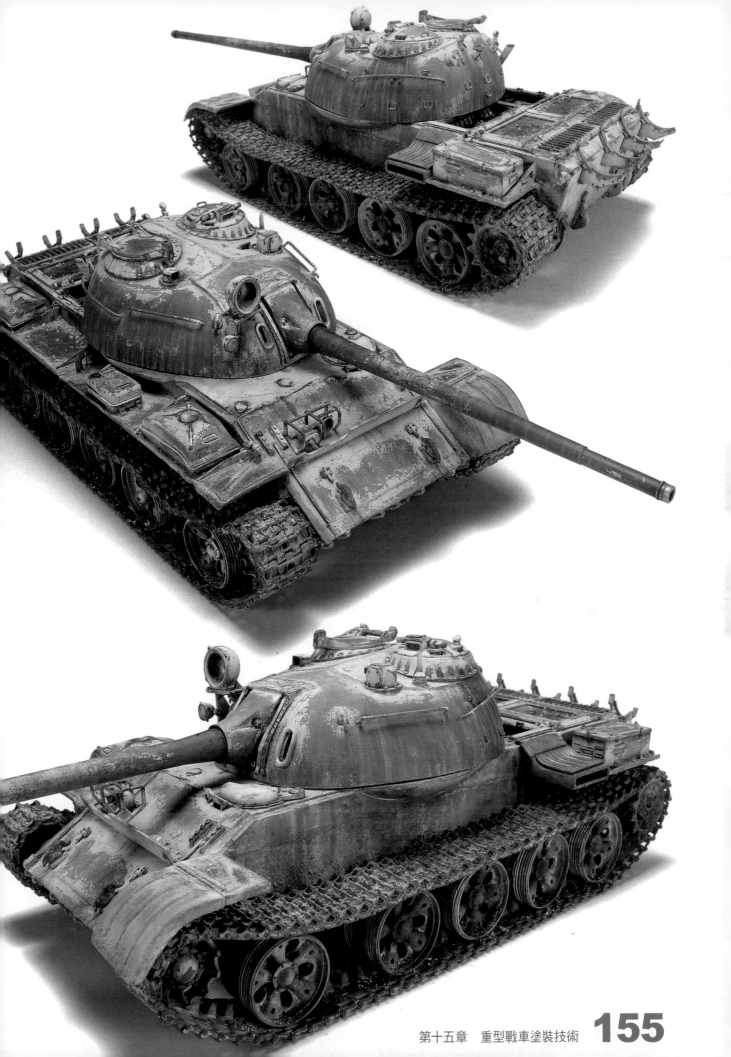

三、69- II式主戰坦克

　　這輛中國坦克是對之前59式坦克的改進（59式坦克是基於蘇聯的T-54坦克仿製的）。1969年，中蘇邊界衝突後，中國繳獲了一輛蘇聯T-62坦克。經過深入的拆卸和研究，它的許多部件和系統被用來改進69式坦克。儘管中國軍隊對該坦克不滿意，但大部分裝甲師都裝備了這種坦克，並最終成功地出口。

　　在1987年年初，經過八年的衝突之後，伊朗在卡巴拉-5的軍事行動中，在對伊拉克軍隊多次失敗的進攻之後，開始集結部隊、裝甲車和砲兵在前線南部發動最後的進攻，其目標是伊拉克的巴士拉城。

　　伊朗軍隊以非常高的人力和物資成本，以他們非常虛弱的軍隊取得了一些勝利。在一月的月底，伊拉克發動了一次反擊，打敗了伊朗軍隊，掃平了之前伊朗曾占領和控制的整個地區。下面為大家展示的模型戰車代表的是伊朗軍隊在進攻的最初幾天的69式坦克，在伊拉克的防禦體系坍塌之後，巴士拉城看起來唾手可得。戰車上滿載著工具、包裹和捲起的帆布，上面還落著灰塵和泥土，在接連不斷的戰鬥中，戰車只能獲得相對的維護。

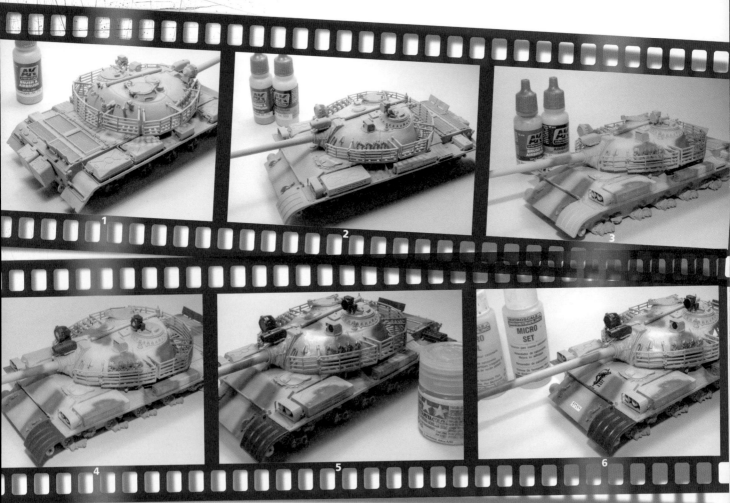

　　（1）（2）（3）（4）（5）（6）模型是開盒直做，基礎色的塗裝、迷彩的塗裝以及標識的製作如上面的過程圖所示。用水性漆噴塗出整車的沙色基礎色，然後再在上面噴塗出綠色的迷彩。迷彩綠的邊緣，之後還會噴塗上更深的綠色描邊，以獲得迷彩增強的效果。作為塗裝過程的一部分，一些戰車的配件也進行了筆塗上色，用的還是水性漆。這將為戰車提供一些醒目的有趣的色彩。

　　等上面的步驟完成之後，在上水貼之前，會噴塗上一層光澤透明清漆。為了讓水貼得到滿意的固定，可以用一些特定的產品（如水貼軟化劑和水貼固定劑）。

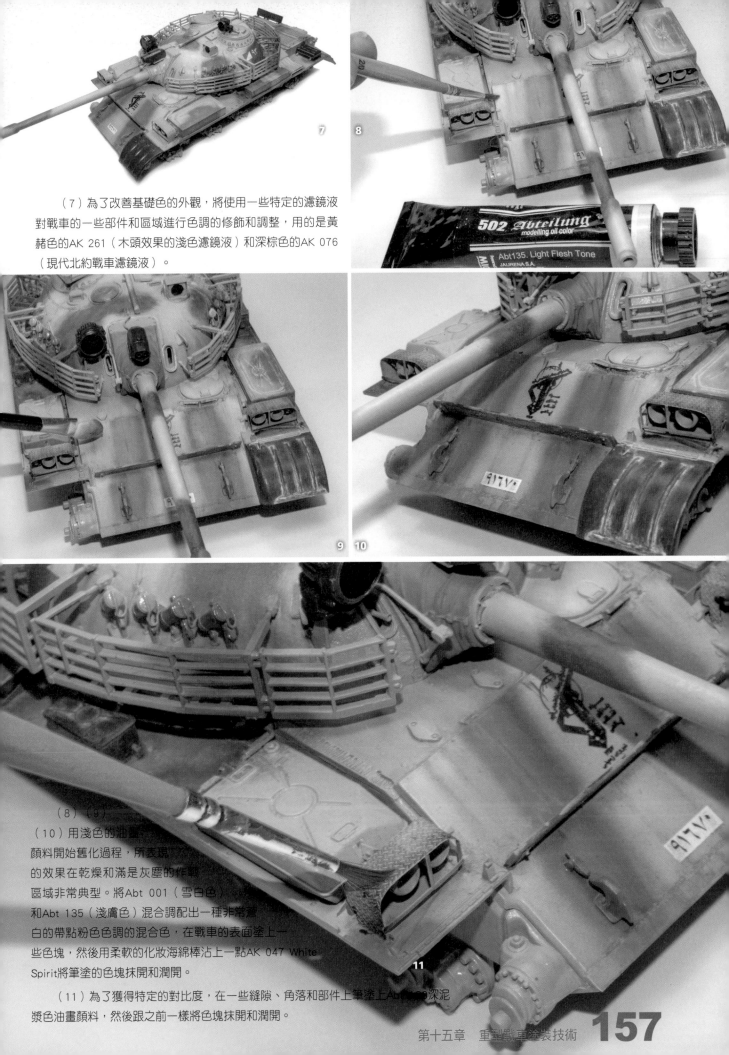

（7）為了改善基礎色的外觀，將使用一些特定的濾鏡液對戰車的一些部件和區域進行色調的修飾和調整，用的是黃赭色的AK 261（木頭效果的淺色濾鏡液）和深棕色的AK 076（現代北約戰車濾鏡液）。

（8）（9）
（10）用淺色的油畫
顏料開始舊化過程，所表現
的效果在乾燥和滿是灰塵的作戰
區域非常典型。將Abt 001（雪白色）
和Abt 135（淺膚色）混合調配出一種非常蒼
白的帶點粉色色調的混合色，在戰車的表面塗上一
些色塊，然後用柔軟的化妝海綿棒沾上一點AK 047 White
Spirit將筆塗的色塊抹開和潤開。

（11）為了獲得特定的對比度，在一些縫隙、角落和部件上筆塗上Abt 160深泥漿色油畫顏料，然後跟之前一樣將色塊抹開和潤開。

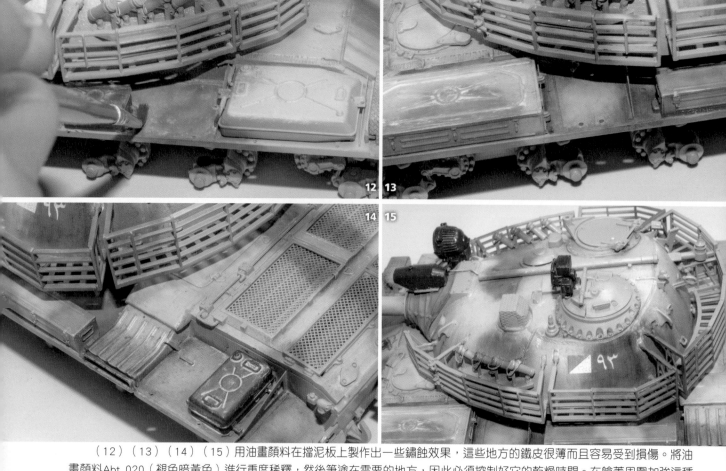

（12）（13）（14）（15）用油畫顏料在擋泥板上製作出一些鏽蝕效果，這些地方的鐵皮很薄而且容易受到損傷。將油畫顏料Abt 020（褪色暗黃色）進行重度稀釋，然後筆塗在需要的地方，因此必須控制好它的乾燥時間。在艙蓋周圍加強這種效果，在之前的顏色中加入一點深色的油畫顏料，比如Abt 070（深鏽色）。

（16）（17）（18）（19）舊化過程繼續往前進行一小步，開始製作掉漆效果，用到的方法既有海綿掉漆也有毛筆點畫掉漆，顏色是暗棕色的水性漆AK 711（掉漆色），要稍微用水將它稀釋一點。掉漆的分佈應該隨機而不規則，但是主要集中在最容易受到磨蹭和撞擊的區域（AK 711稀釋後，顏料的遮蓋力會變弱，所以要充分搖勻後，直接取用瓶中的顏料，用毛筆來點畫掉漆。）。

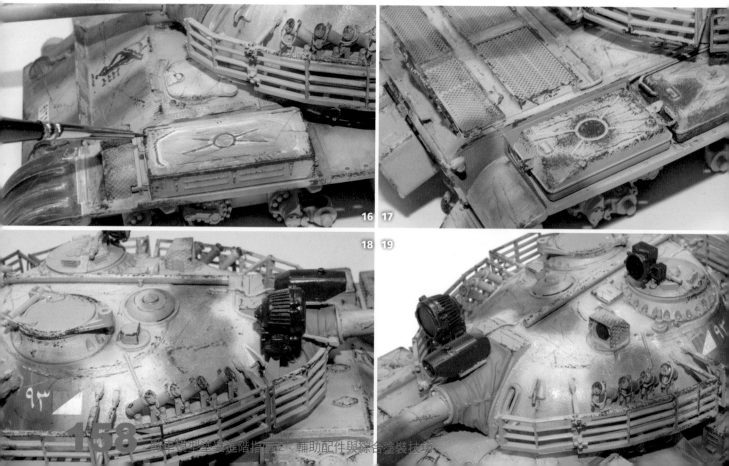

戰車模型塗裝進階指南2：輔助配件與綜合塗裝技巧

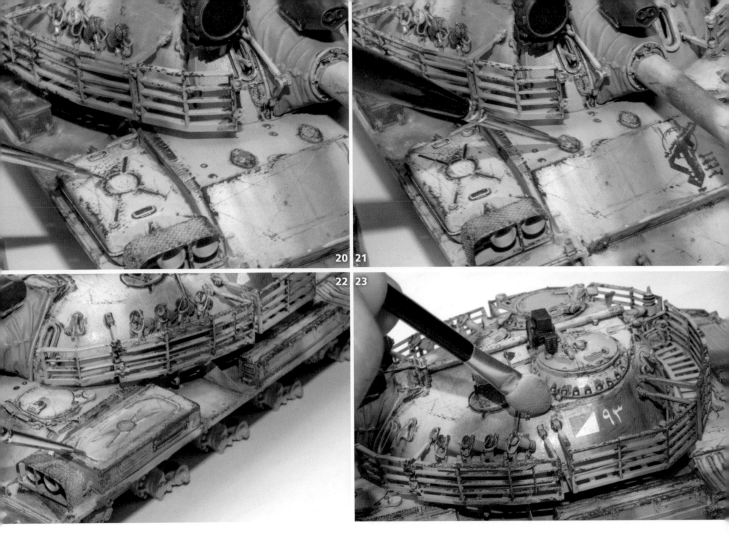

（20）（21）（22）（23）正如本書之前為大家講述的舊化過程圖，這一次要改變一下，先用AK 045（深褐色漬洗液）進行滲線，而不是在濾鏡之後再進行滲線。另外，不僅是舊化順序改變了，具體的操作方法也有所改變，只對一些特定的部件進行加深立體感的處理。點好滲線之後，會用乾淨的毛筆或者乾淨的化妝海綿棒沾上一點AK 047 White Spirit抹掉多餘的滲線痕跡，讓獲得的效果更加柔和。

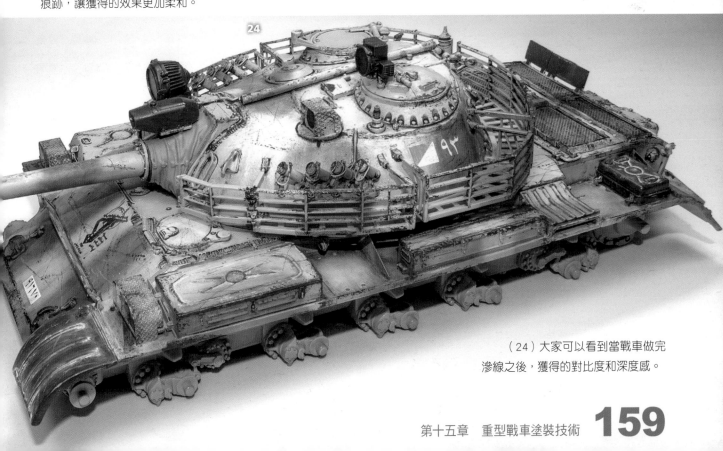

（24）大家可以看到當戰車做完滲線之後，獲得的對比度和深度感。

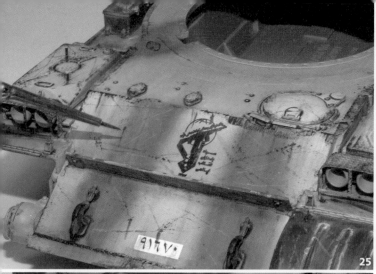
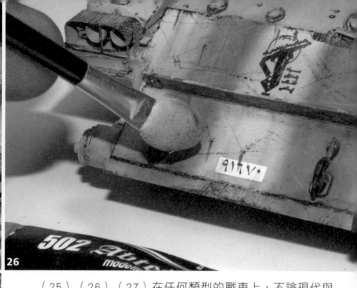

25 26

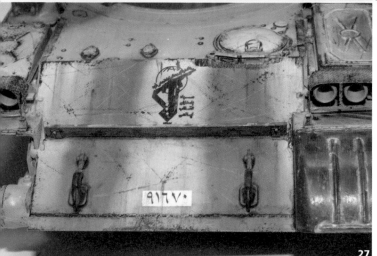

27

（25）（26）（27）在任何類型的戰車上，不論現代與否，都可以找到一些鏽蝕的部件，這是十分普遍的現象。此外，如果這輛戰車服役得足夠久，戰車的年歲足夠長，那麼鏽蝕效果會更加明顯，但是不應該做過頭，這樣就顯得不真實了，除非是一些特殊的情況，比如一些遺棄的或者是焚燬的戰車，則可以使用幾種不同的方法來獲得這種效果，這裡將使用油畫顏料Abt060（淺鏽色），它帶有一點淺橙色的色調，可以模擬一些撞擊和刮蹭掉漆處的小的鏽跡垂紋效果。用毛筆在這些地方點上一點油畫顏料，然後用乾淨的毛筆或者乾淨的化妝海綿棒沾上一點AK047WhiteSpirit將垂紋線條抹開，直至獲得我們需要的鏽跡垂紋效果。（鏽跡的垂紋是一種垂直向下的模糊的效果，可以多多觀察生活中的實物來參考。）

（28）同樣也可以用琺瑯舊化產品來製作鏽蝕的效果。主要取決於我們具體的使用方法，可以讓它所做出的效果與之前油畫顏料做出的效果有所不同。直接取用AK046（淺鏽色漬洗液）瓶中的效果液，將它點在大致水平的區域，然後用乾淨的毛筆沾上AK 047 White Spirit進行修飾和調整，我們可以在更寬闊的區域以及沒有斜坡的區域製作出這種鏽跡效果。

（29）（30）最後，用乾的舊化土來製作一些鏽蝕效果，可以用AK 047 White Spirit來固定舊化土，也可以用特定的AK048（舊化土固定液）來固定舊化土。在這裡，嘗試利用琺瑯舊化產品的方法來加強鏽蝕效果，而不是直接使用舊化土來製作鏽蝕效果。透過這種方法獲得的鏽蝕效果更加有紋理感、外觀更加豐富。趁之前上的琺瑯舊化產品未乾，直接將暗棕色的舊化土（如AK085或AK2042）混以紅色或者橙色色調的舊化土（如AK043或AK044），然後少量地撒在上面或者佈置在上面。

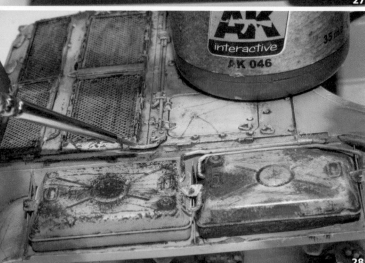

28

29 30

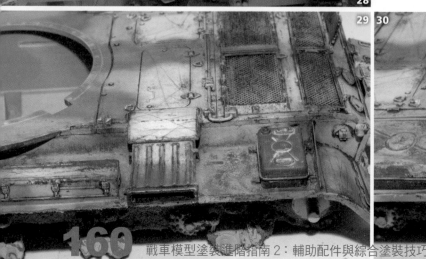
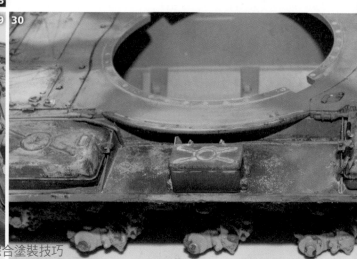

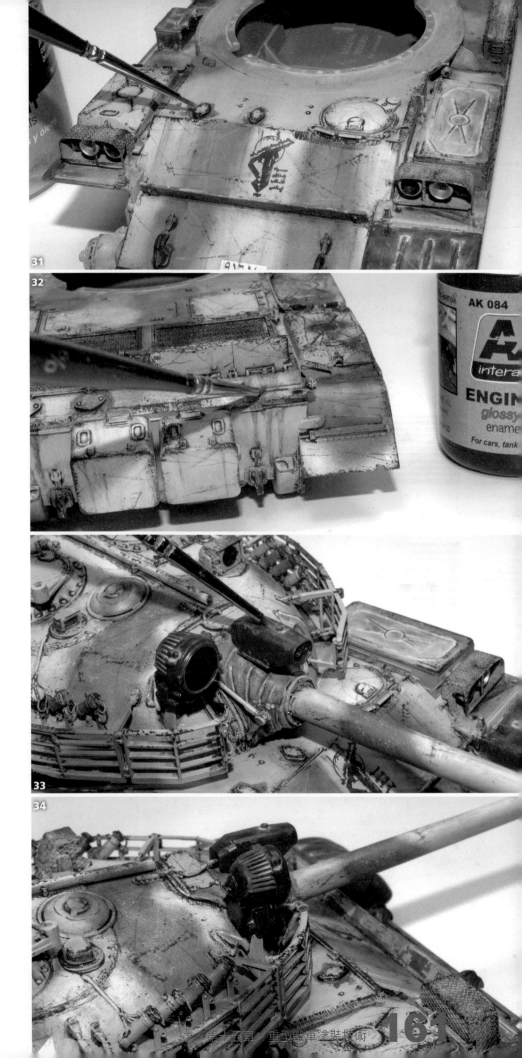

（31）（32）最後的步驟是製作濕潤效果，模擬油污、油漬以及燃油溢漏的細節。AK 025（汽油痕跡效果液）和AK 084（發動機油污表現液）就可以完成所有這些工作，將它們應用在注燃料口以及發動機艙蓋的周圍，然後用乾淨的毛筆沾上少量AK 047 White Spirit對筆塗痕跡進行修飾和調整。

（33）（34）所有的舊化步驟完成之後，要審視戰車每一片小的區域，對於一些部件和一些區域，如果做出的舊化效果並未達到我們希望的效果，可以對它們進行修飾和調整。在這一範例中，需要加強探照燈和砲塔前部觀測系統上聚集的塵土效果（而且這也非常方便），首先用琺瑯舊化產品做了一些滲線和漬洗，趁著效果液未乾，再佈置上一些舊化土。

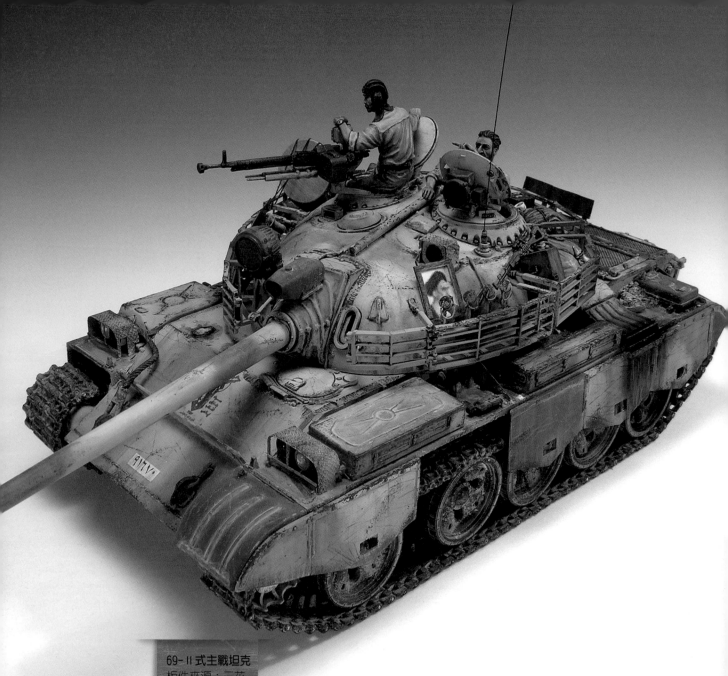

69-II式主戰坦克
板件來源：三花

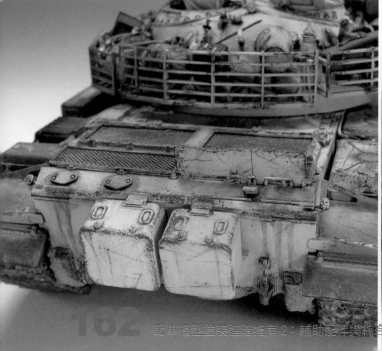

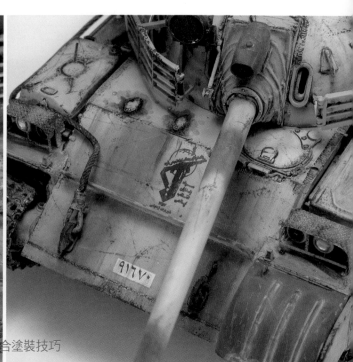

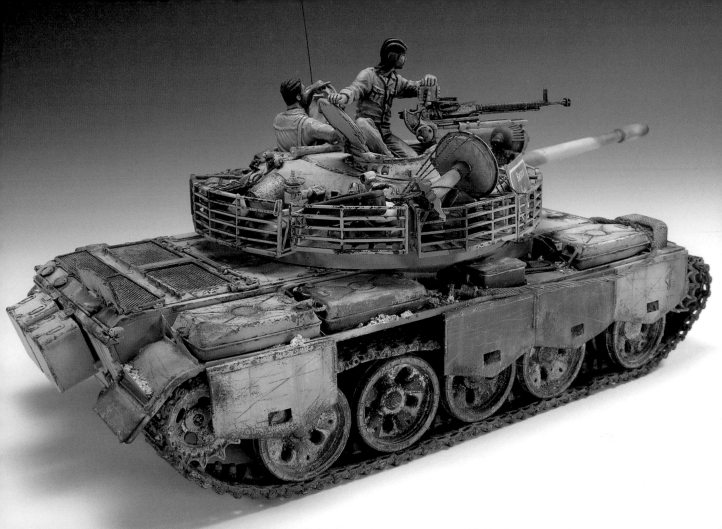

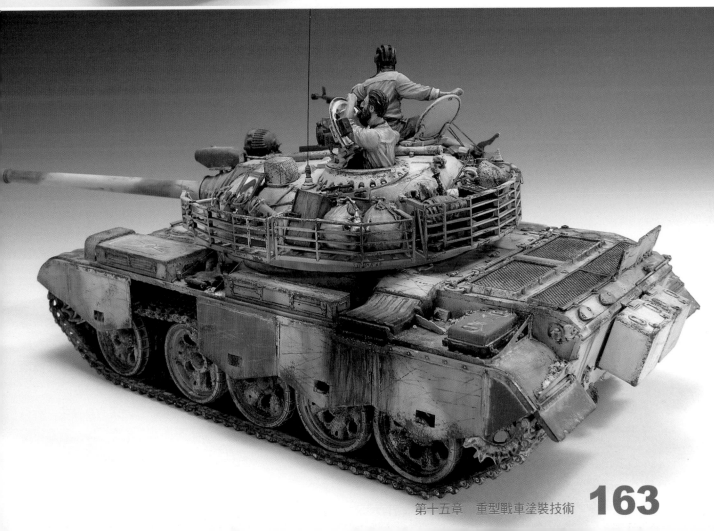

構建和製造一種完全的以色列主戰坦克的想法可以追溯到1956年，這一年以色列和埃及之間爆發了戰爭，而在這場戰爭中坦克作為一種決定性武器的重要性也顯現出來。最初的設計優先考慮的是如何最大限度保障乘員的生存率，同時盡量減少戰車在戰鬥中受損時的維修時間。在發展新的間隔裝甲和模塊化快速更換設備的設計時，之前考慮的這些前提是具有決定性的。另外，車體的幾何結構中，將砲塔置於車體的中間，Mk1型坦克的主要武器是一門M68型105毫米口徑線膛坦克砲，在同級別的裝甲戰車中，這種配置很少見，在砲塔和車體前部正中，有大量的車體結構和空間（該坦克充分利用坦克部件和設備對士兵進行保護，這是該坦克設計的指導思想。例如，將蓄電池、三防裝置、液壓動力元件、懸掛裝置以及發動機和傳動裝置佈置在駕駛艙的周圍，以增強對士兵的保護。），因此對於前方受到的攻擊，能夠為戰車成員帶來額外的保護。

　　第一個版本稱為Mk1型坦克，它於1979年進入以色列國防軍服役，並不斷被生產，直至1983年它被Mk2型坦克所取代。梅卡瓦坦克於1982年黎巴嫩戰爭期間首次參戰，直至2006年的巴勒斯坦大起義到今天，它已經有超過四個版本累積2500多輛被生產出來，其間經歷了很多次的調整和改進。

　　下面將為大家展示的模型戰車試圖再現第一個版本（即梅卡瓦Mk1 型主戰坦克），歷史背景是1982年的黎巴嫩戰爭，當時以色列軍隊已經占領了貝魯特。在城市巷戰中的車輛，當它們在碎石和瓦礫之間穿行時，會遭受一些刮蹭和撞擊，表面覆蓋的塵土也是非常有特點的，不會有什麼泥漿效果，因為戰車是在壓實的路面甚至是磚石鋪的路面上行駛。

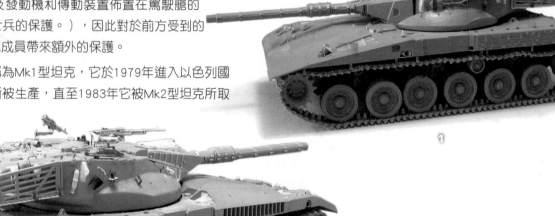

①

②

　　（1）（2）自從梅卡瓦被製造出來後，雖然我們談論梅卡瓦坦克模型已經有1/4個世紀之久了，但是這款坦克模型依然在最近啟發了很多模型製作商，因為梅卡瓦坦克有很多型號和變體，因此模型製作商把這些加入了它們的生產清單。現在並不是開盒直做，而是需要添加蝕刻片件，金屬履帶、金屬薄片、塑料片和銅絲線自製的改進件。將這款古老的模型板件變得再一次令人驚嘆，模友們也很滿意，是一款好的模型板件。

　　本節的焦點將不同於以往。作為延伸，將不再講述舊化過程，這些已經在本書的其他章節講過，僅對它們命名，展示它們在整個舊化過程中的應用順序。

　　雖然並不是所有的模型都按照相同的方式進行組裝，而且每一位模友有他們自己組裝模型的策略，但是很多現代模型戰車板件的設計都非常相似，因此我們可以總結出一些普適的規律，比如何時以及如何進行塗裝、何時需要應用不同的舊化技巧。

　　戰車模型塗裝進階指南1的第一章中，我們致力於塗裝和舊化一輛完整的戰車，為大家介紹了一些舊化的步驟、解釋了它們的每一個階段並且引入了流程圖，這或多或少地為大家展示了技法應用的先後順序，讓大家再一次看我們是如何在這輛主戰坦克上進行實踐的，將盡可能地為大家進行總結。

　　戰車模型的隨車配件已經塗好了合適的基礎色，所有的戰車標識不是已經塗好，就是已經上好水貼（或者轉印貼紙），因此可以直奔舊化這個主題了。

等這一步完成之後,將對車體較低處以及懸掛系統做舊化以及後續的步驟:

用琺瑯舊化產品做漬洗

用乾燥泥漿效果的琺瑯舊化產品筆塗在一些地方

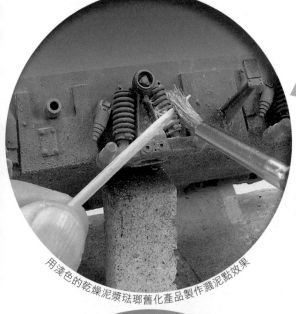

用淺色的乾燥泥漿琺瑯舊化產品製作濺泥點效果

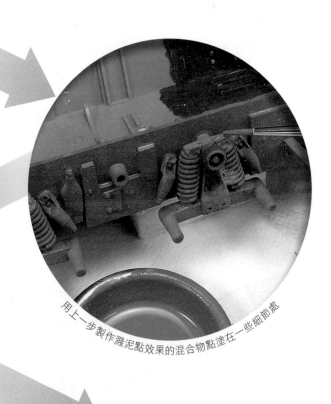

用上一步製作濺泥點效果的混合物點塗在一些細節處

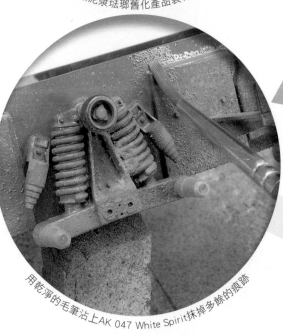

用乾淨的毛筆沾上AK 047 White Spirit抹掉多餘的痕跡

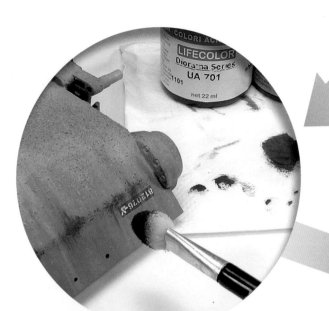

用水性漆製作鏽跡效果和掉漆效果

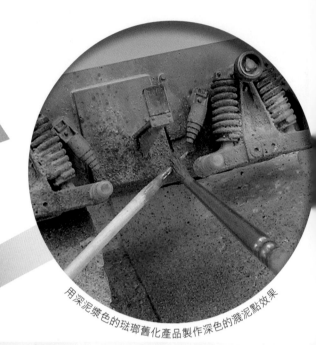

用深泥漿色的琺瑯舊化產品製作深色的濺泥點效果

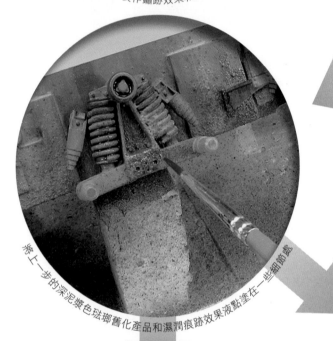

將上一步的深泥漿色琺瑯舊化產品和濕潤痕跡效果液點塗在一些細節處

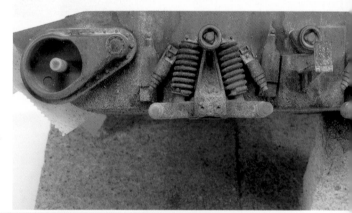

車體較低處的整體觀

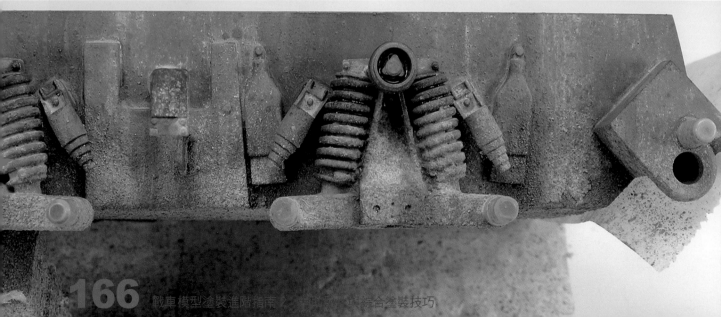

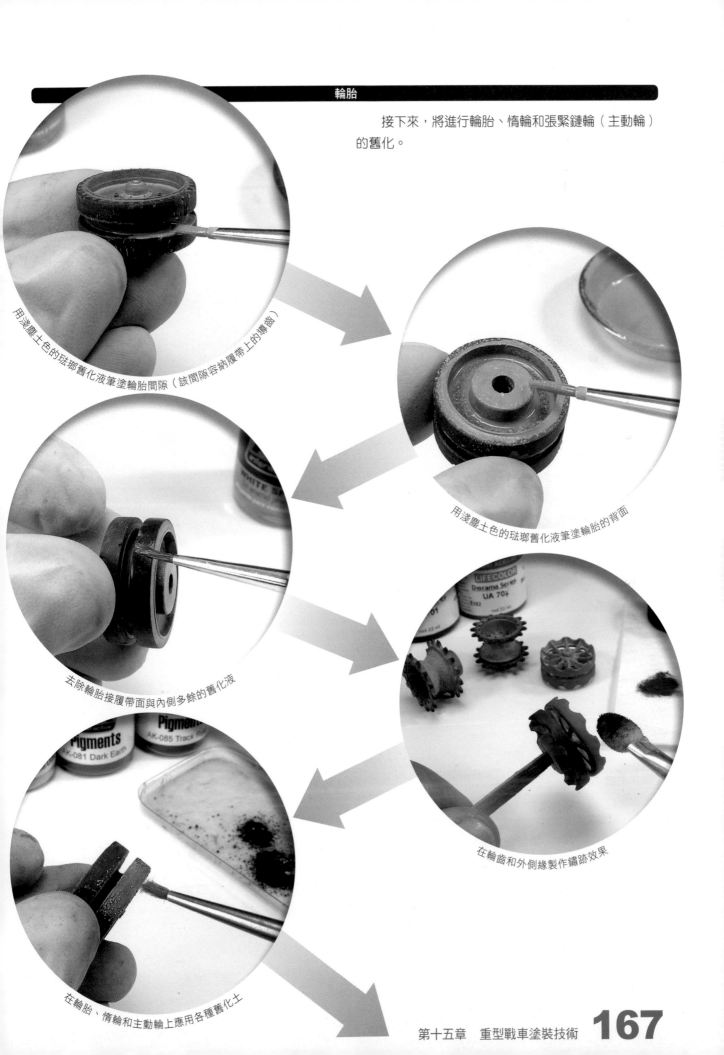

接下來,將進行輪胎、惰輪和張緊鏈輪(主動輪)的舊化。

用淺塵土色的琺瑯舊化液筆塗輪胎間隙(該間隙容納履帶上的導齒)

用淺塵土色的琺瑯舊化液筆塗輪胎的背面

去除輪胎接履帶面與內側多餘的舊化液

在輪齒和外側緣製作鏽跡效果

在輪胎、惰輪和主動輪上應用各種舊化土

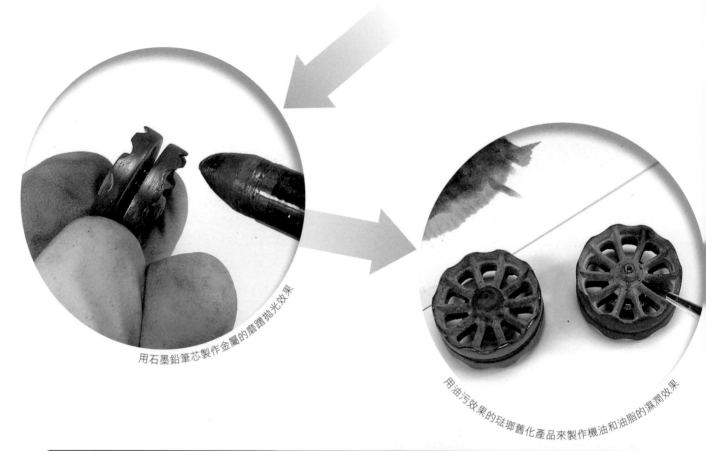

用石墨鉛筆芯製作金屬的磨蹭拋光效果

用油污效果的琺瑯舊化產品來製作機油和油脂的濕潤效果

將各種輪胎與戰車底盤組裝起來

在戰車底盤和各種輪胎舊化好之後，就可以開始組裝了。大家一定要小心，因為它們已經是上好色的，稍有不慎，可能會毀掉之前的辛苦工作，建議組裝時要帶上乳膠手套。

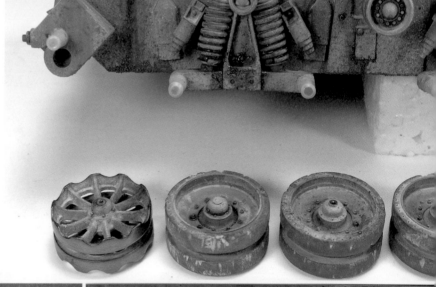

一套主動輪、惰輪和輪胎的整體觀。

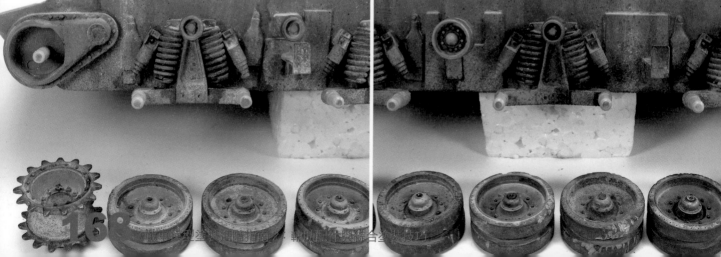

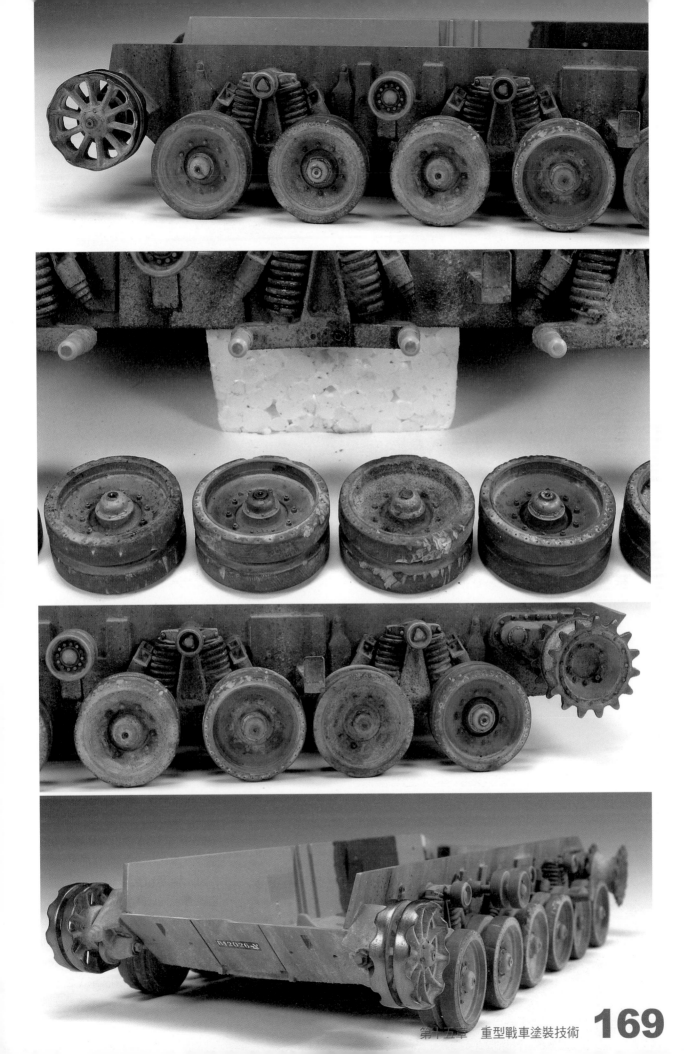

到現在，已經有了戰車底盤和底盤上的主動輪、惰輪和輪胎，但是沒有履帶。另一方面，應該已經將金屬履帶完全塗裝和舊化好了，金屬履帶操作起來更加舒服、組裝和上色都很方便。塗裝和舊化過程屬於常規操作，可以在本章的T-55戰車中找到履帶塗裝和舊化的範例。因此，這裡將直接跳到履帶的安裝上，要帶著乳膠手套小心地進行操作。現在戰車底盤上的工作就全部完成了。

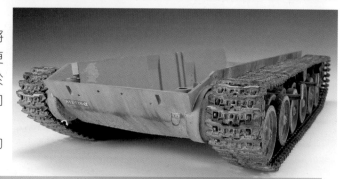

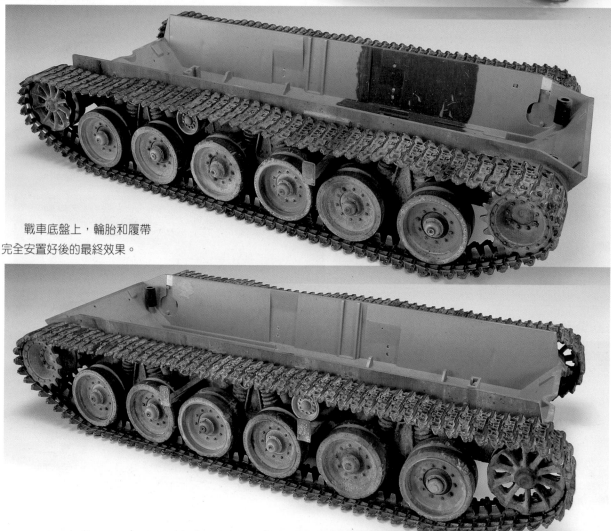

戰車底盤上，輪胎和履帶完全安置好後的最終效果。

現在坦克的模型板件，通常有相似的外形和特徵設計。所以當組裝完底盤之後，會在板件中找到一個部件專門覆蓋戰車底盤並形成車體的上部，擋泥板和側裙板可能是第二大的組裝件，需要進行塗裝。開始按照下面的步驟來進行：

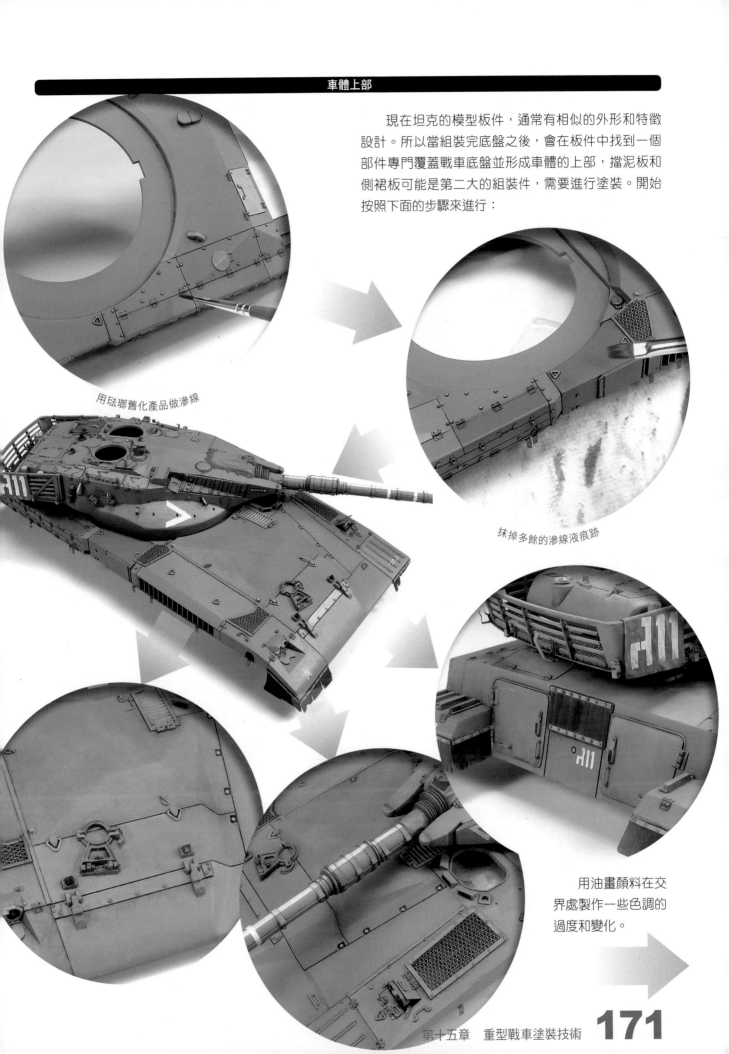

用琺瑯舊化產品做滲線

抹掉多餘的滲線液痕跡

用油畫顏料在交界處製作一些色調的過度和變化。

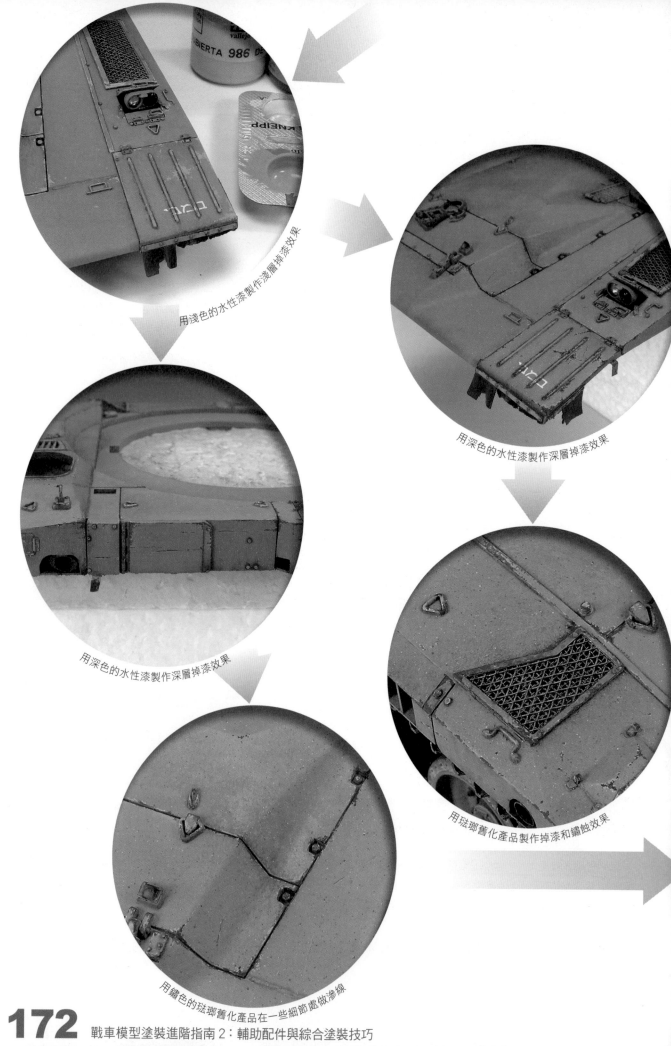

用淺色的水性漆製作淺層掉漆效果

用深色的水性漆製作深層掉漆效果

用深色的水性漆製作深層掉漆效果

用琺瑯舊化產品製作掉漆和鏽蝕效果

用鏽色的琺瑯舊化產品在一些細節處做滲線

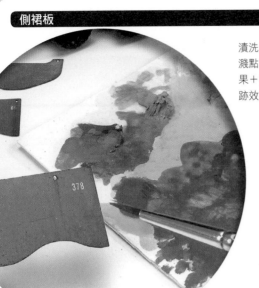

漬洗＋用油畫顏料製作褪色磨損效果和潑點效果＋用深色的水性漆製作掉漆效果＋用琺瑯舊化產品和油畫顏料製作鏽跡效果

車體的組裝

現在車體的兩個部分都完成了，一個是底盤和底盤上的輪胎和履帶，一個是車體上部和側裙板。將它們組裝起來，檢查一下車體前部和車體後部的間隙，這是因為側面的組合間隙會被擋泥板、側裙板或者側面的裝甲板等遮蓋。

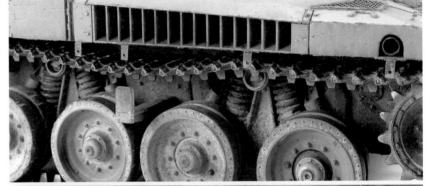

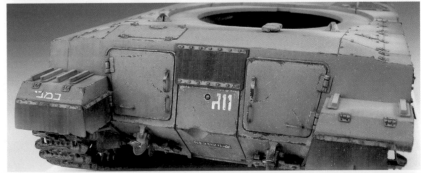

車體的整體效果

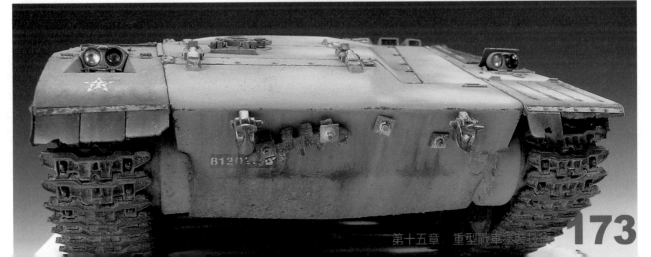

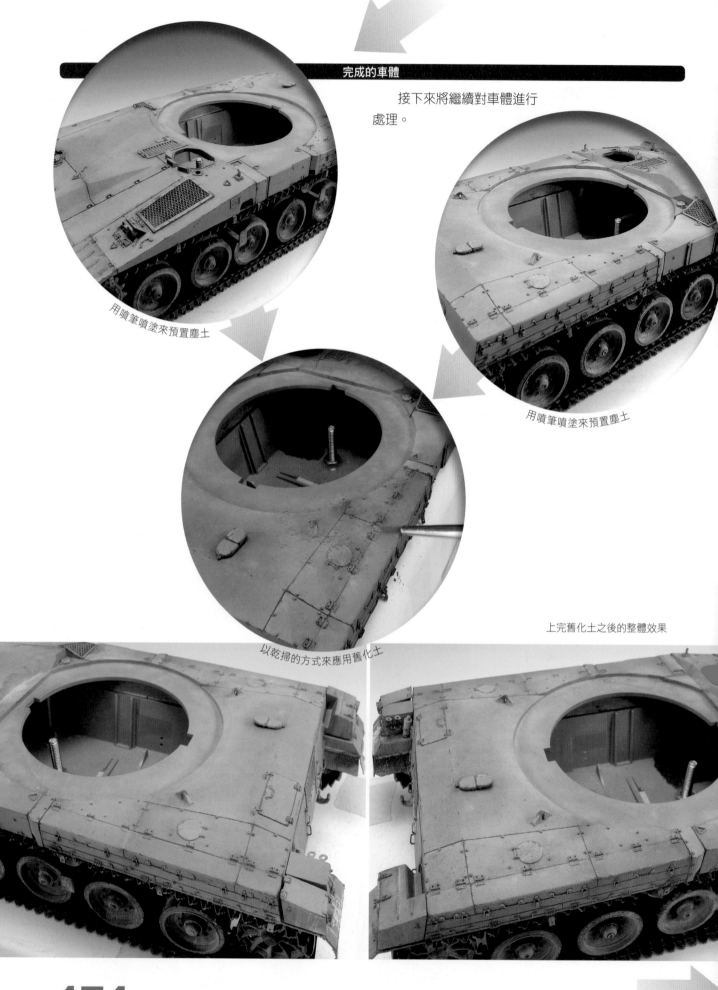

完成的車體

接下來將繼續對車體進行
處理。

用噴筆噴塗來預置塵土

用噴筆噴塗來預置塵土

上完舊化土之後的整體效果

以乾掃的方式來應用舊化土

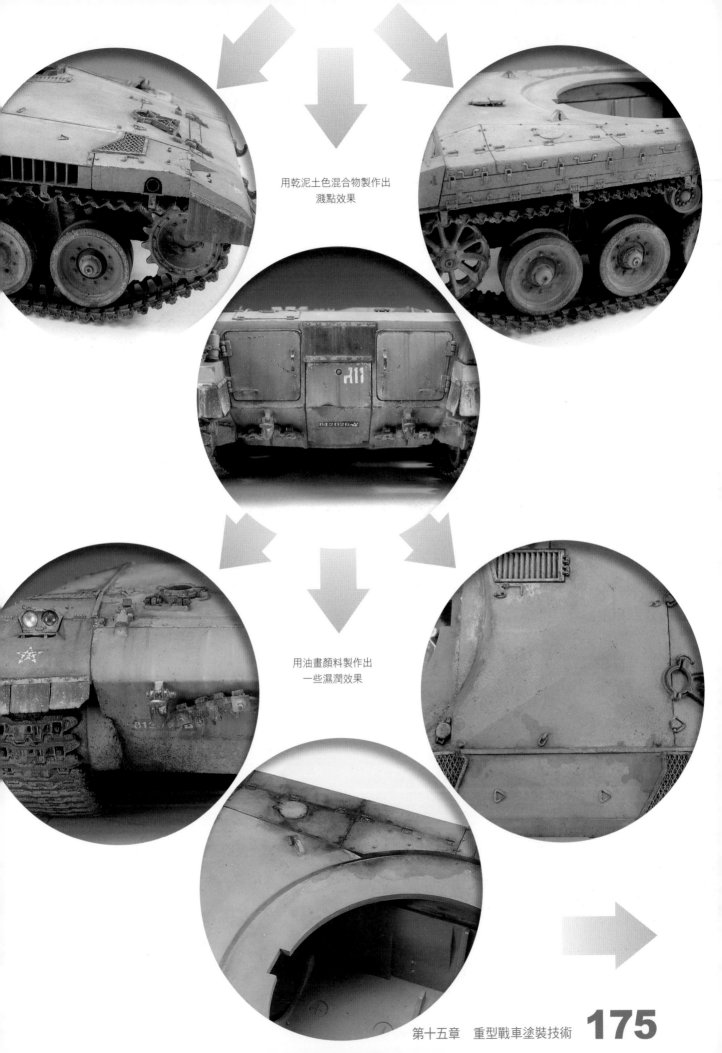

用乾泥土色混合物製作出
濺點效果

用油畫顏料製作出
一些濕潤效果

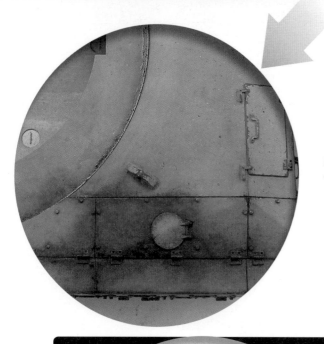

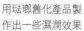

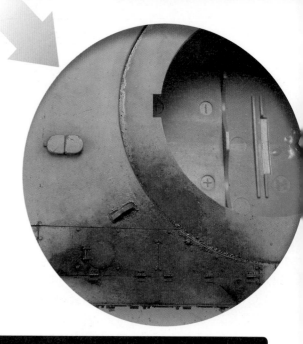

用琺瑯舊化產品製
作出一些濕潤效果

砲塔

處理整個砲塔是最後的階段。以分開獨立的方式進
行製作和塗裝是具有優勢的。下面要展示的是舊化階段
的過程：

用琺瑯舊化產品進行滲線

用油畫顏料在交界處製作一些
色調的過度和變化，以及用油
畫顏料的散點技法製作出一些
褪色效果

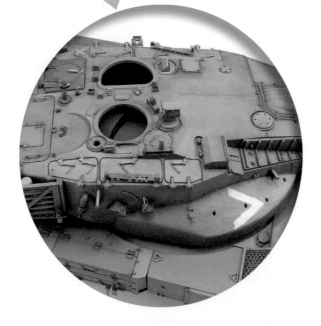

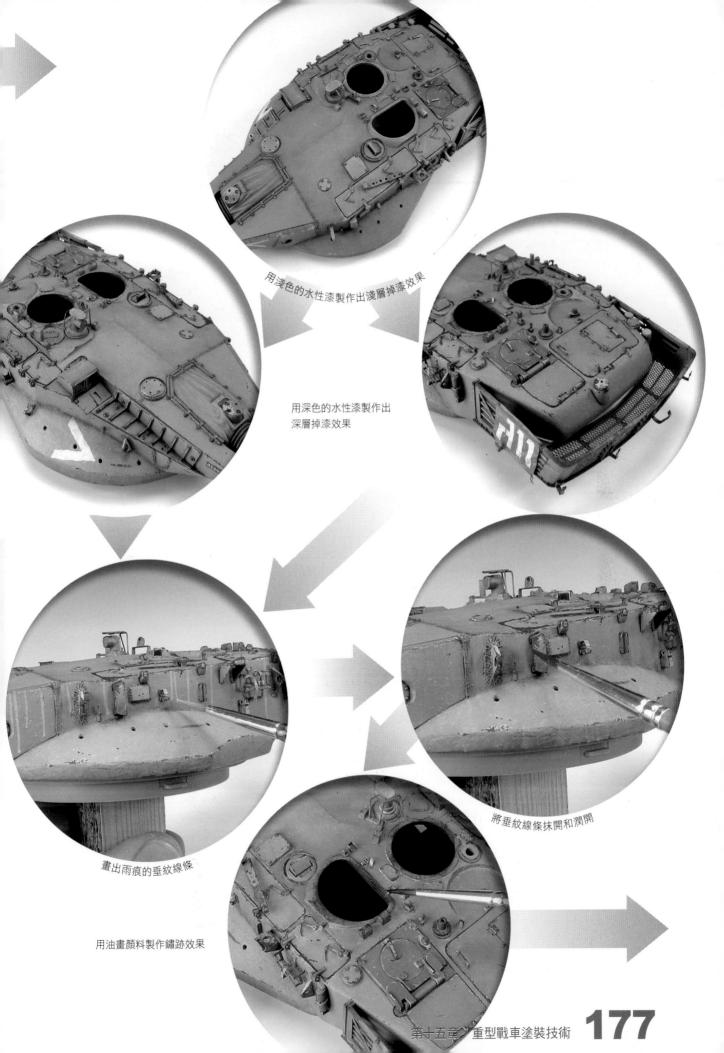

用淺色的水性漆製作出淺層掉漆效果

用深色的水性漆製作出
深層掉漆效果

將垂紋線條抹開和潤開

畫出雨痕的垂紋線條

用油畫顏料製作鏽跡效果

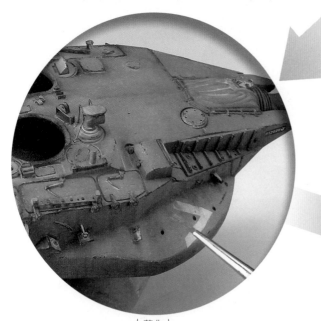

上舊化土

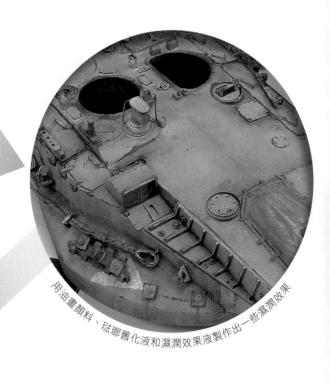

用油畫顏料、琺瑯舊化液和濕潤效果液製作出一些濕潤效果

完成後的砲塔

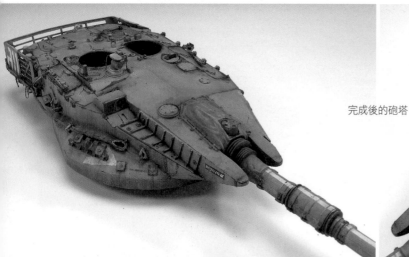

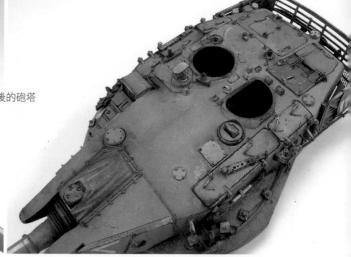

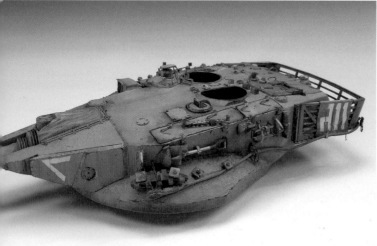

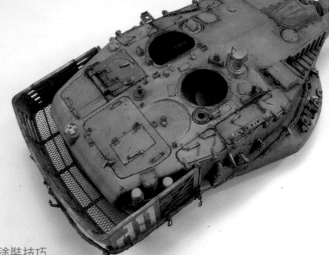

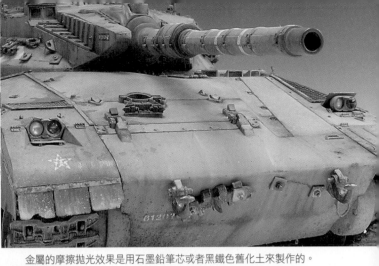

最後的一些細節處理

　　總的來說，舊化過程到這裡已經完成了，但是如果考慮到一些小的細節，那麼工作可能並沒有完成。現在要製作一些區域的金屬摩擦拋光效果，比如砲口制退器和牽引鉤等，還要在一些地方製作黑色的煙燻效果，也不可以忘記發動機排氣口周圍的油污效果，這是由煙霧、油漬以及未充分燃燒的燃料一起形成的。

金屬的摩擦拋光效果是用石墨鉛筆芯或者黑鐵色舊化土來製作的。

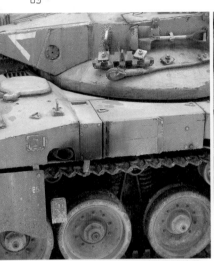

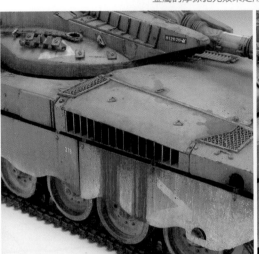

用黑色的舊化土製作煙燻效果。

排氣口周圍的濕潤效果、油污效果以及油脂痕跡是用琺瑯舊化產品和油畫顏料製作的。

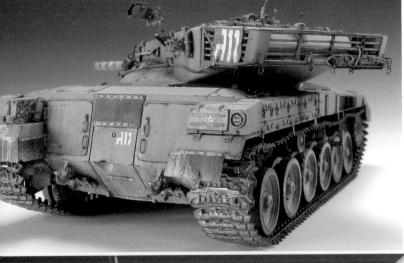

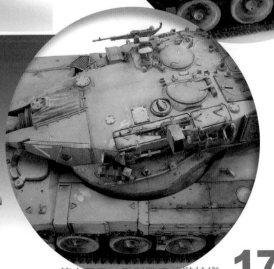

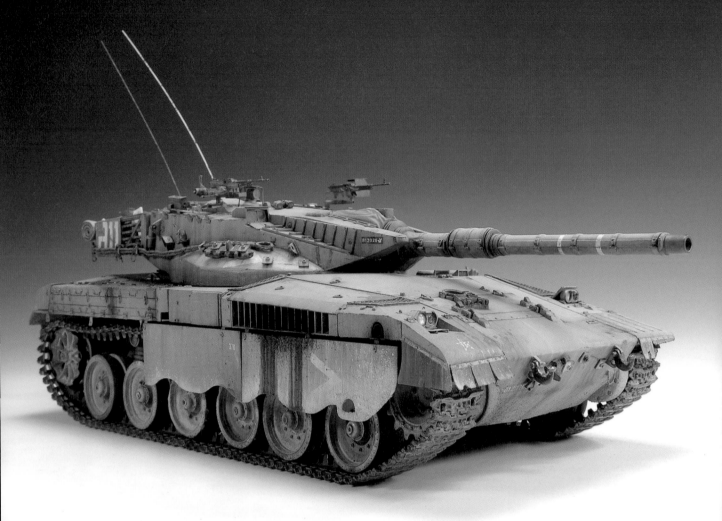

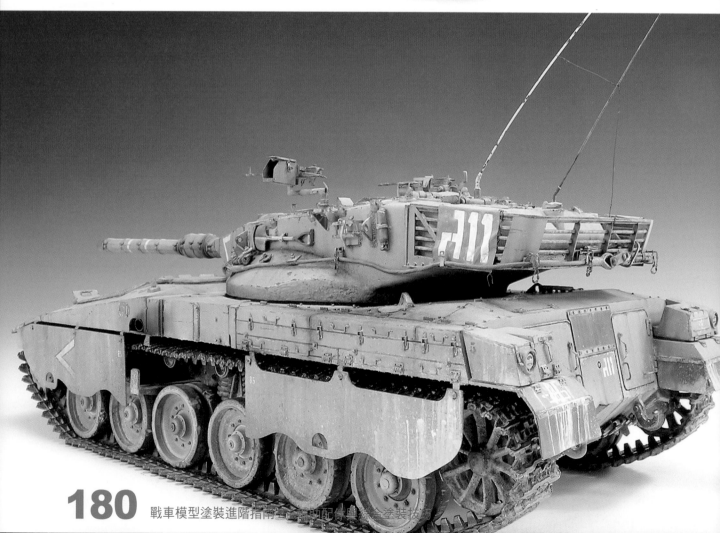

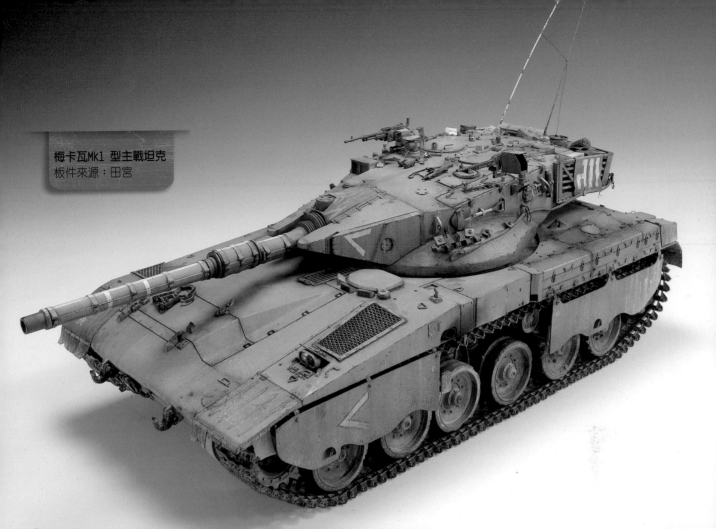

梅卡瓦Mk1 型主戰坦克
板件來源：田宮

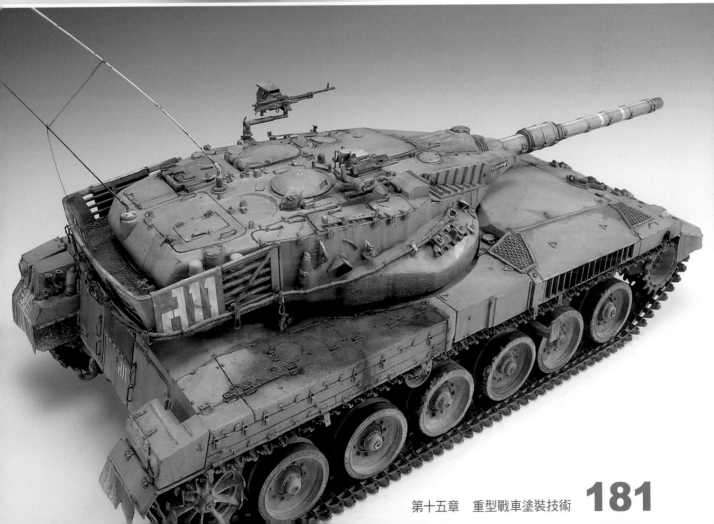

模型塗裝技術的未來

科學地說，當一個物體有三度空間時，那麼它就是3D的，也就是說組成它的點可以定位到基於三軸坐標系的空間。

通常提起3D是在討論物體的長、寬和高時。儘管物理學、數學和幾何學在對空間及其維度的思考走得更遠，不一定非得是三度空間，甚至可以更多，但討論3D空間的知識就足夠了。從這個角度來看，就我們目前所知的，沒有人可以否認模型是3D的這個觀點，可以利用測量和觸摸我們的模型和模型部件。

那麼，3D是什麼意思呢？簡單地說，當我們談到3D時，實際上談論的是一種新的製造技術，而這是與當今傳統的大模型板件製造商擁有的常規設備相比較而言的。

這項新的技術才剛剛進入市場，現在僅僅是一些部件和配件的零售商在應用它，目的就是強化模型的細節對模型進行升級和改進。就細節水準以及模擬、再現和製造部件而言，它是具有革命性的，這是使用傳統的注塑技術所無法想像的。

在未來的幾年裡，大模型製造商一定會精益求精。它們首先會在模型的設計方案中引進這項技術，然後在生產線上進行生產，為我們提供完全用3D打印機設計和製造的模型，這些模型的逼真度將會讓大眾歎為觀止。

第十六章

數字 3D 技術革命

數年來，我們一直在聽一個非常熟悉的詞，叫作「3D技術」。但是我們對它真的瞭解多少呢？

事實上，這是我們很多人問自己的一個問題，這很重要。

一、數字化製造

雖然在過去的幾年中，3D生產技術被認為是革命性的，但必須強調，真正革命性的是計算機輔助設計（CAD）系統的發展，以及為計算機輔助製造（CAM）所開發的不同軟件。

在模型製作方面，這項技術並沒有被忽視，而是像其他行業一樣被重視。這些進步技術的運用，被認為是行業內部的一個轉折點。

每一天，得益於設計程序和製造過程控制的力量，能夠看到我們的產品是如何進化的。在模型製造方面，由於加工過程中的數字控制，以及蝕刻片零件的設計和製造技術的顯著發展，有了更好的注塑模具和更好的金屬補充件。

最後，正面臨著最後一步，就是通過這些新技術（通常稱為3D生產技術）來進行生產製造，最終產生可供銷售的產品。

二、3D 打印技術或增材製造技術

3D打印技術為固體材料的製造過程，通過材料的疊加，形成所需物體的幾何外形，而不需要任何其他的原件來容納或實體化。只需要在虛擬數據文件中找到所需的幾何形態文件，用不同的技術來執行這個過程：

· 輸入技術（時間、線性或表面）。

· 用材料的固化來進行3D打印（有光固化和熱固化）。

· 材料的狀態（固體粉末、液體等）。

在之前的方法中，能夠區分出下列具體的技術或者說增材製造技術的具體過程：

（1）光聚合：通過一層一層選擇性的聚合以及光的作用來固化液態的光聚合物，材料的輸送在表面實現。

（2）通過紫外線照射液體材料的方式來進行聚合。（如光固化成型技術，指利用紫外光照射液態光敏樹脂發生聚合反應，來逐層固化並生成3D實體的成型方式。）

（3）通過不同的固化技術在表面將粉末狀的材料固化。（比如從噴頭噴出黏結劑，將平台上的粉末黏結成型，通常採用石膏粉作為成型材料。）

（4）FDM即熔融層積技術，利用高溫將材料熔化，通過打印頭擠成細絲，在構件平台堆積成型。

（FDM是最簡單也是最常見的3D打印技術，通常應用於桌面級3D打印設備。）

這種技術是由一個熱的噴嘴（打印頭）來噴出一些材料，這種材料通常是熱塑性塑料。熱塑性材料熔化後從噴嘴擠出，呈細絲狀落到表面。隨著在環境中冷卻，材料再次硬化。根據打印頭的數量，這種FDM技術的3D打印機可以讓一個打印件呈現出不同的顏色。這種打印需要支撐，層紋的厚度約為0.1毫米。

三、材料

在設計任何類型的物體時，首要考慮的是確定一種合適的材料，因為最終的效果將取決於此。

有很多材料，它們都受到不同專利的管制和保護，其中的材料組成和製造工藝受到嚴格保密，因為它們是這項技術的主要商業吸引力。

最主要或研究得最多的材料是聚合物，通常被稱為塑料和樹脂。它們品種繁多，商品名稱一般不會反映其化學構成，因此從商品名上難以進行識別和區分，必須拿到一個樣本來評估它們各自的優缺點。

四、用於模型製作的材料和增材製造系統

要決定哪一種材料對增材製造系統是最合適的，首先要考慮構建的對象必須具有的特徵和屬性，必須是完整的，與模子、母版不同。

專注於為母版製作部件，之後將通過真空水洗的方式進行複製，此外直接通過3D打印系統獲得最後的部件。

整體來說，聚合物所使用的製造系統和材料（即之前說的SLA光固化成型技術系統、Araldite@Digitalis和DLP數字光投影技術系統）能完全滿足模型製作的需要。

所有的這些都需要支撐材料並包含後續的處理工作（打磨掉多餘的紋理或者結構，以顯現出正確的結構），根據打磨移除的難度，來決定它的易用程度和合適程度。

五、3D 打印產品間的比較

兩種打印材料在兩種類型的3D打印機上進行測試（兩種類型的打印機具有不同的工作原理），因為各有特點和優勢，兩者都是模型製作的理想選擇。

製造系統

設備A：

美國3D Systems公司的產品「ProJet 3500 HD Max」。它是一款非常專業的3D打印機，採用MJM多噴頭三維打印技術，層厚16微米。使用的材料是VisiJet@M3晶體，它是一種可透過紫外線固化的聚合物（如圖1所示）。

設備B：

製造系統使用的是Envisiontec®公司的Aureus Plus，這是一台專業的3D打印機，主要是為珠寶行業所設計，其分辨率為43微米的XY平面，厚度取決於所使用的材料，可達25微米。所使用的系統是DLP（「數字光投影」技術）。所使用的材料是該品牌的RCP納米固化系列光聚合物。

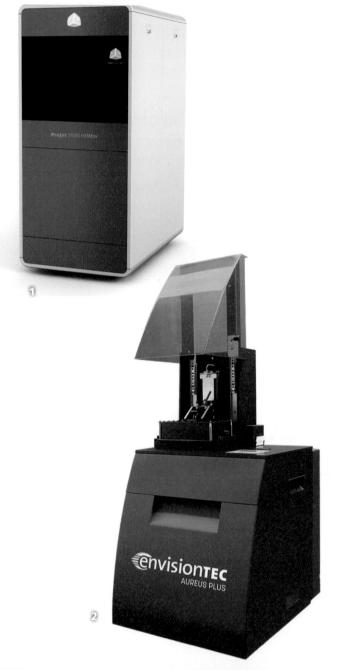

範例

要打印的部件是根據實際測量設計的，可以在MENG的塑料模型板件中找到，AMX-30B（來自板件TS-003）和AMX-30B2（來自板件TS-013）。讓我們看一下傳統模型板件製作方法與3D打印之間的區別，這是西班牙軍隊的AMX-30 EM-2坦克的左側圓形艙蓋，把手處是一個勃朗寧機槍架（見圖3、4）。

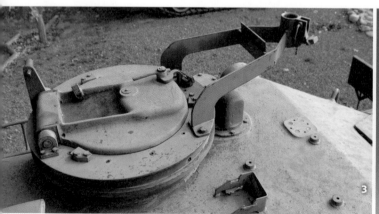

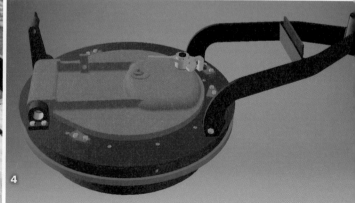

要打印的艙蓋直徑大約是15毫米，平均厚度大約是0.6毫米，選擇這一個部件進行打印是因為它有多樣的外觀，有平的區域、有圓形的區域，有小的細節而且很明亮（圖5、6、7）。

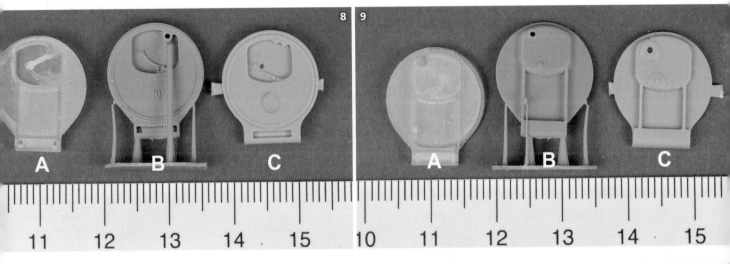

⑤

⑥ ⑦

製造

在圖片中可以看到透過不同的方法所製做出的同一個小部件的效果。每一個字母代表的是製作小部件的設備系統（A和B即設備A和設備B。），C是來自MENG的模型板件，屬於傳統的注塑工藝產品（圖8、9）。

支撐材料

這樣看來，製作和打印部件的時候一些必要的支持。在設備A打印出的部件上，可以看到沉積在底部的白色支撐物。當我們對部件進行打磨和清潔後，仍然有一部分殘留（圖10、11）。

設備B打印出的部件，支持材料組成了一系列的結構，並佈置在機器設備認為很有必要的一些點。部件的其他部分是完全乾淨的（圖12、13）。

12 13

設備C製作的產品，包含典型的流道、標記和合模線，這是由於兩個半邊的模具拼合而形成的，在這個部件中還可以看到注膠口的痕跡（圖14、15）。

14 15

對於設備B和設備C製作出的部件，清除多餘的塑料殘留並不成問題，但是對於設備A製作出的部件，這就是個問題了。另一方面，設備A和設備B的打印系統會留下一系列可見的層紋造成一些粗糙的紋理感。因此，打印出的部件必須經過恰當的處理，一方面要去除掉支撐材料，另一方面要對表面進行打磨，這樣我們就可以消除生產製造系統中產生的劃痕效應。

處理設備A製作出的部件，支撐材料應當首先被移除，然後將部件放在熱水中水浴至少兩個小時。

從熱水中取出晾乾後，用硬毛毛筆和硝基漆稀釋劑類型的液體對它進行清潔（比如AK的RC漆的稀釋劑，田宮、郡士和蓋亞硝基漆的稀釋劑或者類似的稀釋劑），這種液體主要由甲醇、丙醇和某種丙酮製成。應該注意的是，乙醇（甲醇）以及異丙醇本身可以除去掉支撐材料，但會與構成該部件的聚合物反應，使其泛白，並且在某些情況下，可能會影響部件的外觀和形態，這取決於接觸時間。不鼓勵大家使用這兩種溶劑，在測試中僅僅拿一些產品做試驗。尤其是郡士的稀釋劑，它會完全溶解掉支撐材料。清潔好之後，再將部件放入熱水中，以去除掉覆蓋其上的殘留化學物質。

16

現在開始要去除掉一些條帶和層紋了，可以用外科手術刀（帶有不同的刀頭）或者不同目數的砂紙。工作方法是用彎曲的刀片刮平部件，儘可能以垂直於條紋的方向。如果需要更高的精度，必須使用那些允許我們進入凹處的刀片。這些刀片可以是標準形狀的，也可以是我們自己用舊刀片或者廢棄的刀片在迷你鑽頭的幫助下自製的（圖17）。

接下來，將對表面進行打磨拋光，使用的是1500目到2500目之間的水砂紙。當打磨完之後，如果很難看清並評估打磨是否有效果，可以在表面上一層水補土，因此在表面均勻地噴塗上一層郡士1500目的水補土（或者其他類似的水補土）。這將起到兩個作用，一方面，賦予打印部件不透明性，另一方面，顯示出材料的不連續性（3D打印會在一些地方留下細小的層紋，因此給人一種不連續性的感覺，噴上水補土之後這種不連續性的感覺更加明顯了。）。整個部件上好水補土之後，就可以用柔軟的砂紙（如海綿砂紙）進行繼續打磨，如果打磨掉了所有的水補土，那麼差不多打磨的過程就完成了（圖18、19）。

最後必須獲得一塊半透明的部件，（經過處理後）它更加乾淨、質量更好並且更加透明。事實上打印這個部件所用到的材料可以製作晶體透明件、車頭燈，或者任何其他這種類型的要求達到半透明特點的部件。這種透明部件的透明度和光澤感還可以透過使用AK893（輕薄透明溶媒液——光澤塗層）來得到強化（圖20、21）。

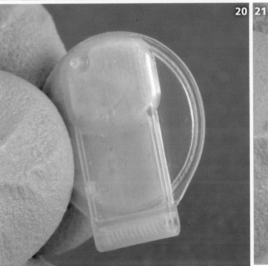
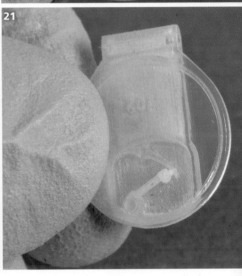

部件處理完畢後，為表面噴塗上均勻的水補土（還是薄噴多層霧化著漆，一薄層漆膜乾了之後再噴塗下一層。），在這個範例中，使用的是郡士1500目的灰色水補土，為整個部件進行噴塗，大家可以在下面的圖片中看到效果（圖22、23）。

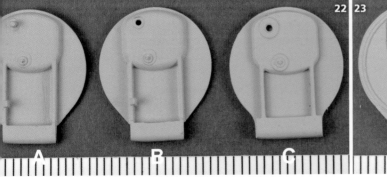
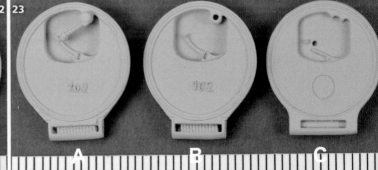

結果

部件A（即用設備A打印出的部件），表面很光滑，幾乎看不出打印時所留下的痕跡，但是可以看到，打印完成後，經過後期的一些處理，一些特定的細節失去了銳利度和清晰度，但是整體來說，獲得的效果還是不錯的，它還是優於部件C（圖24、25）。

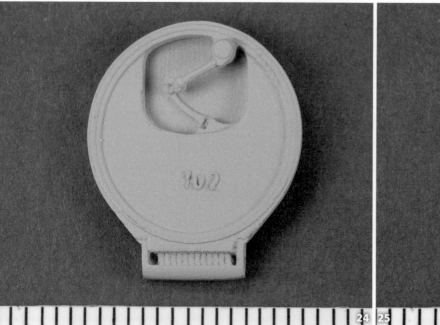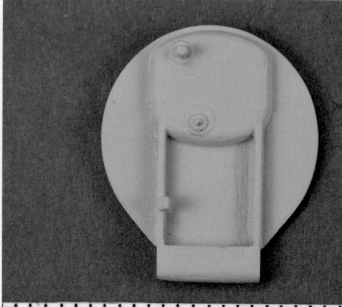

部件B（即用設備B打印出的部件），在整個過程中，部件B呈現出了更高的品質，它的表面是光滑的，很難看到打印時留下的痕跡。打印材料本身就有顏色，這使得它更加吸引人，處理的過程也更加簡略，只需要用2500目的砂紙進行一些打磨，部件的表面就很光整了。細節的銳利度和清晰度也沒有改變（圖26、27）。

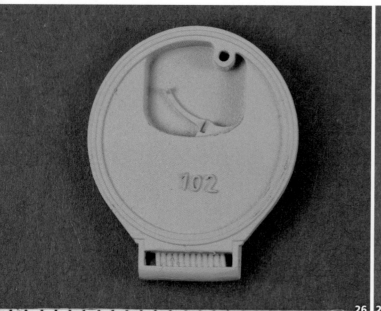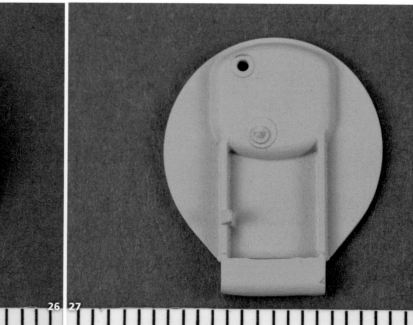

關於部件C（即注塑工藝的產品），這種最早的塑料模型板件的特性已經為模友們所知並被證實，因此這裡沒有什麼要評論的，但即便是一塊高質量的板件，它仍然會缺乏一些細節。

正如我們已經能夠驗證的那樣，高質量的清晰的部件B，其製造設備所使用的系統是DLP（「數字光投影」技術）。所使用的材料是RCP納米固化系列光聚合物，它製作出了高質量的部件，非常適合模型製作。事實上，它是目前用於透過真空澆鑄產生母版以供隨後克隆的系統，特別是在製作不同比例的人物模型這一領域。這種方法最大的問題是成本，所以這種方法不適用於建模零件的最終生產。在部件A的例子中，在製作塑料模型板件的補件時，它的成本足夠吸引人（即成本上看來更經濟），但是需要細緻而繁重的後期處理工作。

六、補充和售後市場

一旦瞭解到每一種材料的不同特性，必須考慮所要製作部件的幾何結構，選擇好最適用於製作它的材料。當我們製作模型以及模型部件的時候，這一點是最重要的。

從歷史上看，之前塑料模型僅僅由塑料（即聚苯乙烯）來製作，但是隨著時間的推移，以及不同品牌的輔助產品或配件（稱為售後市場）的激增，模型製造領域已經引入了不同的其他材料，旨在大幅改進自己的產品。通過這種方式，在最近的幾年，可以很容易地找到一些模型板件，它們包含了一些用不同的材料製成的重要的部件，比如說銅質蝕刻片、鋁製金屬砲管、樹脂件、履帶和塑料輪子、鉛錫合金的部件、木頭部件以及一些其他的部件。

但是，這種多樣性的原因是什麼？正如前面已經提到的，需要表現真實物體的精確尺寸可能是一個問題，因為材料的一些特性不允許。（比如用塑料擋泥板很難做出真實擋泥板的薄感，撞擊後表面的凹坑和彎曲，但是用金屬蝕刻片就很容易表現。）

當今，模型板件製作主要圍繞注塑工藝，這種注塑工藝已經儘力獲得最佳的細節水準，試圖模擬再現真實物體所有的細節元素。注塑工藝的一個大的問題就是所能獲得的部件最小厚度，這個厚度要在0.4毫米或者0.5毫米以上。隨著其他兩個維度的尺寸而增加。由於製造工藝本身的原因，它也有特定的侷限性，模具需要有注膠口、推出頂出的機構以及著名的合模線（是由模子的兩半合併後形成的）。

蝕刻片的出現迎合了模友的一個需求，那就是真實地再現用金屬板製作出的一些真實部件。這些金屬板實際的厚度往往非常薄，如果縮小比例的模型要表現這些金屬板，那麼在大多數的情況下，這將超出製作工藝的極限，即厚度在0.4毫米或者0.5毫米之間，這種厚度是傳統的注塑工藝所無法達到的。

蝕刻片非常有用，但是這種產品的製作上會出現一些錯誤，一些蝕刻片件的數量過多，因此在很多情況下無法正確地做出我們需要的部件，或者實際中發現無法進行組裝。也許，因為不能夠製作出特定的部件或者花費了大量的時間和精力，卻沒有得到需要的結果，會產生一種普遍的挫敗感。以上的這些遭遇會讓一大部分模友不再嘗試和接觸這種升級部件，或者僅僅使用其中很小的一部分。

蝕刻片以及金屬材料的使用原本是為了獲得更多的優勢，但是在有些情況下反而會與你為敵，因為蝕刻片不能夠很好地模擬非平面的外形或者在同一表面具有不同三維結構的物體。

對於金屬砲管，通常用鋁和銅製作的會非常不錯，它們將為模型帶來更高的細節提升和更高的價值。通常情況下，金屬砲管必須和其他類型的材料相搭配，通常是一些樹脂件，兩者聯合起來使用製作出需要的部件（比如在砲塔上，砲管是金屬件，而砲盾是樹脂件。）。

樹脂補件是一種途徑，以獲得塑料件無法再現的細節，或者為了表現這種細節，一味地在注塑件上投資，將增加成本（性價比過低），最終還是不可取的。鑄造工藝製作樹脂件的方法成本會低一些，非常適合於生產數量不多的情況（追求極致細節的模友數量有限，如果為了滿足這一小部分人，無限地在注塑工藝上進行投資以改進細節，往往投資過大、得不償失，所以對於這種偏小眾的部件，採用樹脂鑄造工藝製作會划算得多。），這將允許開發商製作出很多不同的升級改件，而不需要進行過多的投資。另一方面，樹脂鑄造工藝也會產生一些質量問題（如果製造商足夠專業，質控把握得足夠好，這些質量問題可以得到很好的控制甚至消除。），比如變形、氣泡甚至細節不夠好以及製造商缺乏質量保證。儘管如此，它們還是完成了一個基本任務，那就是為我們提供了原始板件中不存在的一些細節配件，或者原件中那些質量很差且缺乏細節的部件。

單獨的履帶節（這些履帶節可以組裝成活動履帶）可以由塑料、樹脂或者鉛錫合金製成，用以替換板件中原有的低質量的履帶。它們非常逼真，質量也很好，在某些情況下，塑料模型板件的製造商會將它們加入板件中作為一些額外的配件（如威龍的一些模型板件包含質量較差的常規塑料履帶，也包含魔術履帶等。）。雖然在近些年，我們可以看到活動履帶被單獨地銷售，可能為了減少模型板件的成本（如果一套模型板件中加入活動履帶，勢必零售價格會大幅度上升。），或者有另外一個想法，就是為之前老的模型板件（有可能是同一品牌或者是不同品牌的）提供幫助，讓它們可以有可供選擇的活動履帶的升級補件。

模型板件中會捆綁入一系列的材料和產品，它們往往是蝕刻片濾網、金屬鋼纜、玻璃或者透明塑料件，銅絲或者黃銅線，小木片或者其他一些製作特定模型部件的元素。

在這種情況下，可以將透過3D打印獲得的材料放在哪裡呢？當然，最有趣的是能夠確定這種新技術在哪裡應用。

如何製作原型件

原型件允許其他類型產品的製造商（主要是塑料模型板件）能夠有一個前期的模型，如同應該由注塑工藝生產出的一樣，因此質控部門可以測試板件的組合度，確定部件之間正確的組裝，發現可能存在的設計錯誤，發現不現實的或者是低質量的部件，幾何構造上所存在的問題，確定設計方案是否適合模具的製造。

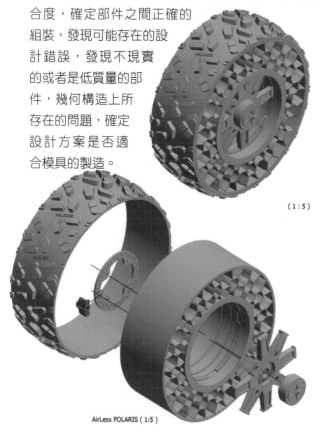

(1:5)

AirLess POLARIS (1:5)

如何製作母版

毫無疑問，透過樹脂澆鑄製作母版以進行複製是一個優勢。正如我們所看到的，所達到的質量，它的易用性和清潔性，以及特定計算機系統的發展，標誌著這項技術的一個轉折點。

必須強調的是，在這一領域，母版的製造成本大大降低，不僅降低了打印的成本，而且因為它們現在更加充分地控制了製造環節的設計、澆注口和頂出機構在部件上的設計，使得母版的製作沒有任何風險成為可能。要感謝這種設計安排，在任何時候的錯誤或者可能在製造過程中的任何其他境況下發生的錯誤，我們都可以進行修正和調整。同樣，由於幾何訊息（通常稱為3D掃描）蒐集技術的進步，製造商有可能將過時、破損或損壞的參考資料數字化，從而可以進行改進和重新製作。

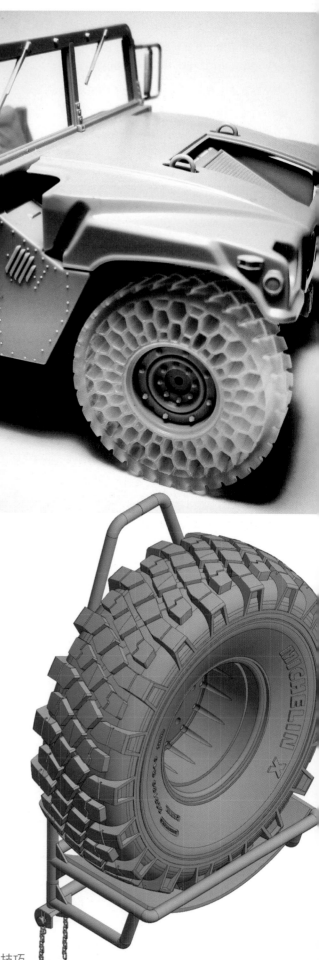

最終部件的製造

　　這是開發程度較低的部分，也是具有重要未來的部分。這將取決於機械和材料成本的降低，這些成本仍在改變中，並被專利過度限制。

　　在系統的經濟性方面，3D打印很難與傳統的注塑工藝競爭，但是在模型補件、升級件和模型人物方面，3D打印將很有競爭力。

　　3D打印的主要優勢在於高複製品質、三維尺寸的穩定性、不斷改進的可能性、它的排他性和難度將代表複製品的分佈，因為它將使製造系統均衡，面對數字世界自身的缺點，數據文件的丟失或被盜，這意味著在分佈系統中參考數據的失敗，全世界都將擁有它，因此無需購買，在這一點上，3D掃描技術的進步將允許快速、簡單而準確地進行部件的克隆。

　　就實踐性來說，我們認為任何模型部件或者模型製作中用到的3D材料都可以用增材技術來進行複製和重現，從一整套模型板件到一些補件。因為3D打印的成本問題，現在的條件不允許我們大規模地應用它，但是這項技術就在那裡擺著，所用到的材料也是，因此為世界提供了一個未來發展的可能性，比如製造移動補件，從一個或者一些部件中來複製模型，尤其是小比例模型，新的細節水準，以及為客戶定製一些部件和其他一些從頭腦中不斷冒出的新的點子。

戰車模型塗裝進階指南 2：輔助配主與綜合塗裝技巧

第十七章

用 3D 打印件為塑料模型板件增加細節

　　當你沉浸在超細部設計的項目中時，方法論就變得沒有「渴望的最終效果」重要了。為了我們自己和別人，我們必須考慮關鍵的方面以確保最後的效果。

　　如果我們所選擇的方法基於3D打印，那麼這些方面則具有更大的相關性。

選擇作為示範的戰車模型是西班牙AMX30E2坦克，這樣選擇的主要原因如下：

- 可以接觸真實戰車，它位於薩拉戈薩城堡的第二旅展覽現場。
- 有兩個MENG的模型板件作為參考，分別是AMX-30B（編號TS-003）和AMX-30B2（編號TS-013）。
- 現在市面上沒有可用的西班牙版本的板件。
- 部件的數量不是很多。

市場上有這種模型的升級補件，比如蝕刻片件、金屬砲管、金屬履帶。這些都將簡化我們的工作。

這種戰車服役並活躍於一些地方已經有很長時間了，所以有大量的實物參考照片。

法國AMX-30B坦克與西班牙AMX30E2坦克的區別是西班牙軍隊的現代化計劃，這個計劃包括發動機、輔助武器、靶向系統等不同元素的改進和適應性增強。我們將聚焦於外部的不同，畢竟這些才是在模型上能夠被看到的。設計上的變化如下。

底盤

- 前燈設備的重新定位，主要是重新定位戰術燈。
- 調整滅火器的位置。
- 採用側裙板對側面進行保護，包括前後擋泥板的改裝。
- 在其中一個側面增加一個天線支架。
- 更換排氣管和覆蓋排氣管的防護格柵。
- 更換後部通信設備。
- 完全更換發動機蓋和防護格柵。

砲塔

- 使用MG-3（MG-1S3A，7.62毫米）代替原來的機槍，使用新的支架和導軌對焦。
- 結合了目標定位系統MK9 A/D、激光測距儀和終端攝像機。
- 修改裝填手的艙門，並為近距離支援武器引入支架，在這種情況下，可以參考勃朗寧M2HB重機槍Cal.50（12.70毫米）。
- 採用Wegmann型煙霧發射器，每側四個排煙單位安裝在不同的角度。
- 替換和增加天線底座和側風測量儀器。
- 砲塔上不同部分與新的內置設備的密封和調整，以及原始設備的消除。

一、市面上可以買到的材料

必須評估挑選模型市場提供的產品配件。如前所述，對於AMX-30坦克，我們有五個套件，其中兩個來自MENG（AMX-30B編號TS-003和AMX-30B2編號TS-013），兩個來自Heller（AMX-30B編號81137和AMX-30B2編號81157）；第五個來自Tiger模型（AMX-30B2 Brennus編號4604）。

市面上可供選擇的補件如下。

履帶

MENG的板件中自帶塑料的拼接活動履帶，Heller模型板件中也同樣有履帶節和連接件。金屬履帶的話大家可以選擇Friul（Atl-115）和Spade Ace（黑桃）的（SAT-35179）。

金屬砲管

可供選擇的金屬砲管有：Orange Hobby的G35-112，LionMarc的LM10048， Magic Model的MM35151，Barrel Depot的BD35020，沃雅的VBS0172，Aber的35L-141，同樣板件中也有自帶的砲管。

蝕刻片

可以找到很多可供選擇的蝕刻片，沃雅提供了兩個選項（如PE-35549和PE-35730），Tetra Model Works提供了兩個選項（ME-35028和ME-35029），以及針對Heller板件的牛魔王ED-35221。

一些輔助武器

可以在不同的塑料板件中找到MG-3機槍，它們有著不同的精細度。同樣也有一些MG-3機槍的樹脂板件，比如Perfect Scale Modellbau的35032和35165，也包括一些由3D打印提供的可能性。對於勃朗寧M2HB0.5英寸口徑重機槍，我們可以很容易地找到塑料件、樹脂件並結合金屬槍管、蝕刻片件以及3D打印件。推薦大家一些品牌，比如LiveResin、AFV Club、沃雅、K59、Aber、Asuka。

晶體車燈和車頭燈

如SKP Models的226和沃雅的BR-35030。

其他

市面上也有一些其他品牌生產的產品可用，比如Azimut的81124，牽引鋼纜、水貼以及迷彩遮蓋等。

二、使用的材料

　　正如之前所提到的，使用的基本的AMX30E2的模型板件來自於MENG的AMX-30B2（編號TS-013）。

　　考慮這些市面上的選項，使用Orange Hobby（編號G35-112）的金屬砲管，履帶直接使用板件中自帶的，MG-3機槍來自於Perfect Scale Modellbau的套件，勃朗寧重機槍來自於K59。晶體燈和車頭燈來自於SKP Models。

三、測量真實的車輛

　　要設計製作AMX30E2所需的不同部件，有兩種可行方案。一種是我們有真實工廠的設計圖紙，另一種則是透過測量一輛真正的戰車來完成。在這一實例中，只能從真實的戰車上獲得信息。範例車輛位於薩拉戈薩城堡的第二旅展覽現場。

　　為了進行測量，選擇直接測量技術進行近景攝影測量掃描。這是一種低成本的間接測量技術，包括透過拍攝物體的多張照片來獲得物體的3D幾何結構。

　　該系統是基於測量能力的基礎上的兩張或多張相同點的照片，用複雜的數學模型來獲得觀測點的3D坐標（x,y,z）。

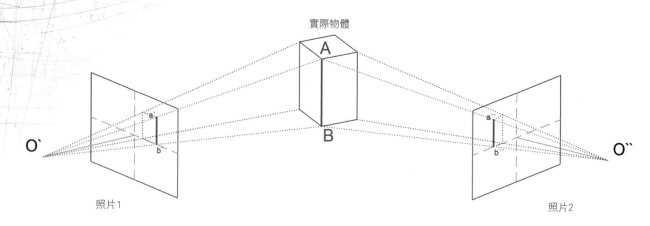

　　與所有過程一樣，有一些因素決定了結果的質量，這些因素如：所用照相機的質量、照明條件或者拍攝快照的方式等。

　　實地工作包含獲得一些目標物體（以及物體上的各個部件）的照片，並在最佳條件下拍攝必要的照片。

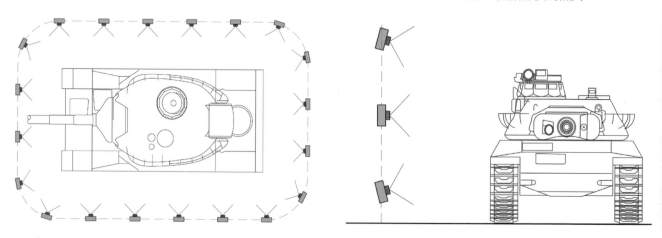

攝影測量學的一個重要方面是能夠非常精確地識別不同圖像中的共同點。這可以通過識別被稱為自然目標對象的特徵點或者透過擺在目標物體上的「預置標定」來實現。在這一實例中,預置標定緊貼著戰車放置。將它放置在重要的戰略位置,這個位置要具有良好的可視性,並且在不同視角的照片中都會出現。

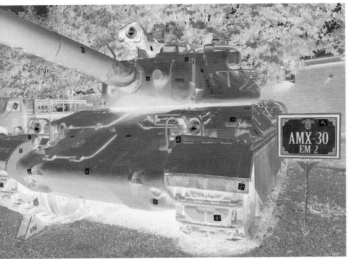

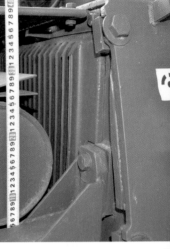

在這張圖像中,可以看到這些預置標定是如何完全可見和可識別的。由於循環編碼,軟體能夠讀取它們並在不同的圖像之間自動連結它們。

可以藉助捲尺進行直接的測量,這使我們能夠對攝影測量獲得的數據進行驗證。

一旦測量完成,電腦上的程序就會進行不同的運算。在下面的圖片中,展示了從掃描中獲得的數據。

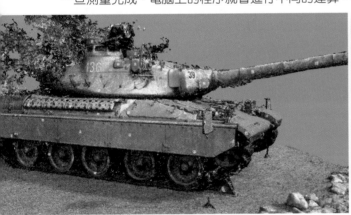

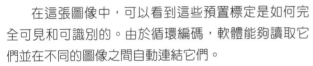

掃描生成了一些模擬目標物的雲點。

在捲尺的幫助下直接測量以蒐集數據。

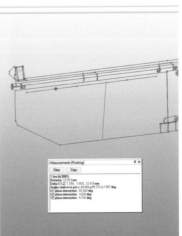

這張圖片顯示了程序中右側的側裙板。

模型的計算已經設置好了1:35比例,這樣就可以簡化測量。

現在開始，工作將聚焦於在合適的軟件上進行3D空間的設計，這樣就可以獲得與塑料模型板件相匹配的3D部件。

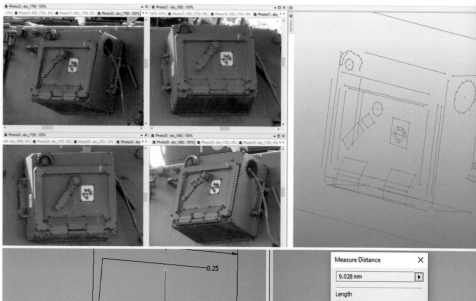

開始在3D設計程序中工作，導入透過攝影測量軟體獲得的不同點和線，並開始定義幾何圖形。

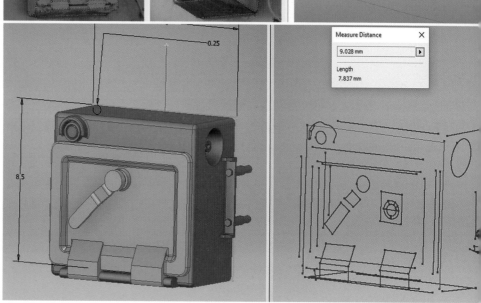

最後的設計將會被導出到STL文件，該文件是與3D打印機交流或者材料添加所必須的。根據所用機器和材料的特性，將會得到所需的零件。

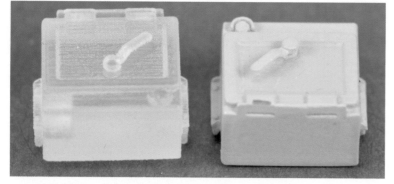

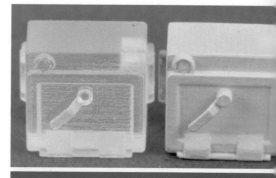

打印部件，使用的是美國3D Systems公司的產品「ProJet 3500 HD Max」，採用MJM多噴頭3D打印技術，使用的材料是VisiJet@M3晶體，層厚16微米。部件打印好之後，接下來的處理方式與本書之前描述的一樣，對表面進行清潔、拋光和打磨，處理完後還要為部件噴塗上郡士1500目的水補土。

透過3D技術，已經製作出一個可以轉換的模型元素，也已經證明了可以用數字技術的方式來改進我們的模型。

四、組裝製作 MENG 的模型板件

　　展示把塑料模型板件、市面上買到的升級補件以及設計並打印的3D部件組裝到一起。總體來說，MENG的板件TS013在外形結構和組合度上都非常不錯（令人印象深刻）。板件的塑料質量不錯，操作也很簡潔，因此不會出現任何組裝困難的問題。像任何其他模型板件一樣，有一些小的細節可以改進，但整體來說是一款非常不錯的模型板件。

基本結構

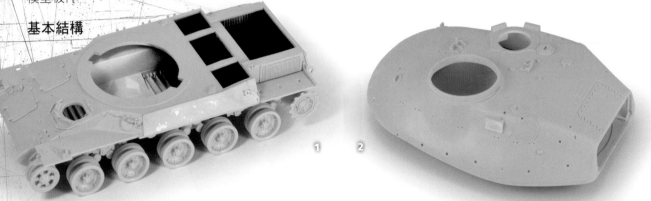

　　（1）將整個傳動裝置與車體底盤組裝好。組裝的過程很容易並且組合度也很完美，沒有變形的或者有缺陷的零件。內部必須塗裝成白色和黑色，這樣就可以避免塗裝完成後看到內飾的塑料本色。一些不同的孔洞必須被封上並填平，並應增加一些焊接。

　　（2）製作砲塔是一件很容易的事情。

　　（3）（4）外部的一些部件被切除，之後這些地方被填以牙膏補土。最後用不同目數的砂紙沾上一些水對這些地方進行打磨，讓它們完全乾淨、平整而沒有瑕疵。

　　（5）（6）在沖子和迷你手鑽的幫助下我鑽出了一些小洞，螺絲被替換掉了。

　　（7）在這張圖上大家可以看到全部的孔洞都被填平了，有些地方被切除並封閉，新的螺絲也安置到位。螺絲來自於Masterclub這個品牌。

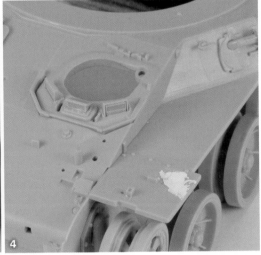

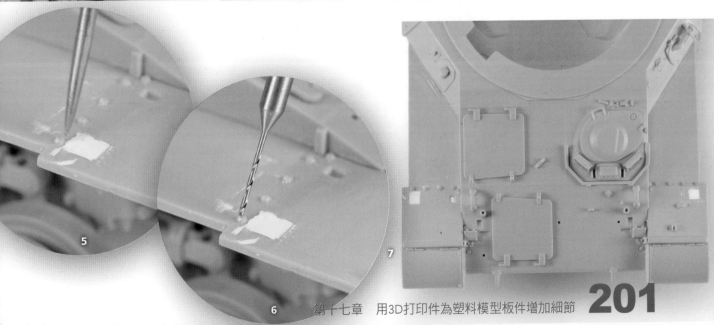

3D打印部件的位置

列出所有的部件，有的是設計好的，有的是3D打印的，這些都是將板件
改造成我們需要的型號所必備的，要確定每一個升級的細節和設計。

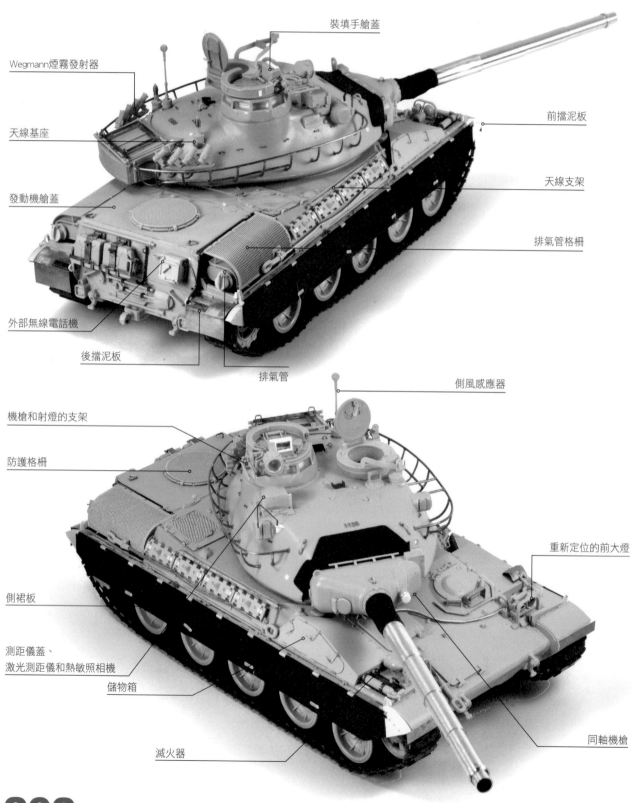

裝填手艙蓋

Wegmann煙霧發射器

前擋泥板

天線基座

天線支架

發動機艙蓋

排氣管格柵

外部無線電話機

後擋泥板

排氣管

側風感應器

機槍和射燈的支架

防護格柵

重新定位的前大燈

側裙板

測距儀蓋、
激光測距儀和熱敏照相機

儲物箱

滅火器

同軸機槍

發動機艙蓋

　　最大的改造部件之一就是發動機艙蓋了。改造件與原件的區別很大，幾乎沒有使用原件的部分，除了原件中的風扇罩。它由兩部分組成，蓋子和防護格柵。

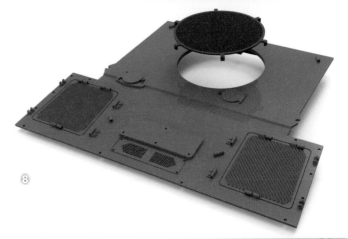

⑧

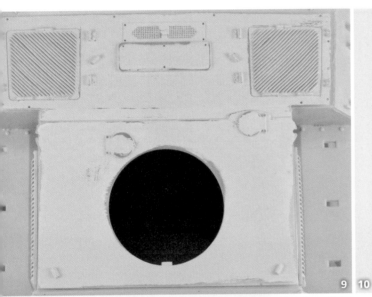

9 10

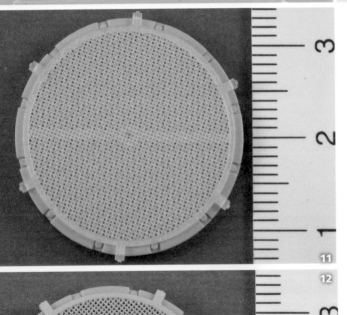

11

12

　　（8）發動機蓋的3D設計加上風扇上的防護格柵，這完全不同於原件中法式戰車的樣式。

　　（9）（10）3D打印部件完美地契合了車體的幾何外形。將它用強力膠黏合到位，使用3D部件作為參考鑽上一些小孔。將Masterclub的螺栓和中央原件的緊固件也加入其中。電池室格柵板的細節非常棒，上面的板條看起來非常真實可信。

　　（11）（12）風扇保護格柵是3D打印的完美部件之一，呈現出超逼真的外觀。可以看到圖（11）中的部分，在圖（12）中完全上好補土。

排氣管

排氣管是最有趣的部件之一，這是因為西班牙的AMX30E2坦克被西班牙軍隊進行了一些改造。它們的形狀要大得多，並且有彎曲的保護格柵，線條卻更加柔和。新的排氣管由三個3D打印部件組成：排氣管、排氣閥和保護格柵。

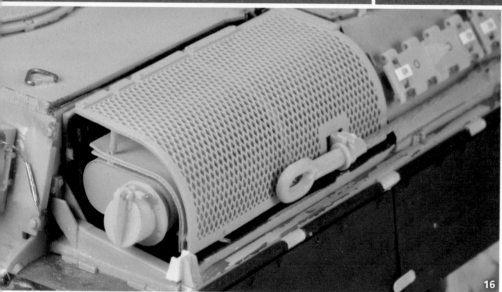

（13）這裡的3D設計顯示的是右側的排氣管，包含一個開口，以容納牽引鋼纜固定件。對氣體回流蓋進行了重新設計，以改進部件的細節。

（14）（15）以更近的距離觀察打印出的格柵，左側的格柵板還沒有上水補土。上水補土的板件可以讓我們清楚地看到細節，這是因為部件是用透明材料打印的。

（16）打印並安裝好的部件有極好的外觀，可以看到其與鋼纜支架達到了完美的契合，同時它還能與原始塑料板件中的孔洞達到很好的契合。為了便於上漆，現在還不會將部件黏合到一起。雖然牽引鋼纜已經固定到位，但是這並不會讓拆卸格柵變得困難。蓋子上的鎖環已被一個金屬片製成的鎖環代替，這個部件薄而脆弱，使得它對於3D打印來說過於精緻。它很容易折斷。

同樣，防護格柵是板件中最好的部件之一。就像風扇防護格柵一樣，3D打印格柵比蝕刻片件強太多，不僅是因為它的細節，同時它的安裝也非常簡便。它也有一系列的桿被引入排氣部件的孔洞中，就像真實情況中的排氣管一樣。上方的3D打印部件與塑料板件的結構完美地契合，所以不會出現任何問題。

儲物箱

（17）儲物箱這一個部件，MENG的板件中的刻畫堪稱完美。它同樣可以追加細節並進行改進，這包括之前提及的蝕刻片部分。但是，透過3D打印可以將儲物箱分為兩個部分，即箱子部分和蓋子部分，這樣就可以製作成打開狀態的箱子。

17

18 19

（18）（19）這裡大家可以看到乾淨並打磨好的部件，此時還沒有上水補土。上面的鉸鏈和夾具簡潔而完美，比蝕刻片要好太多了。

20

（20）由於事先進行了周密的計劃，所以模型板件的改進顯得相當可觀。閉合原件的部分必須用合適直徑的銅絲線來製作。由於預先設計好了孔位，所以安裝（鉸鏈等活動部件）非常簡單。

3D打印件的契合度堪稱完美，但是必須考慮到以下幾個方面，比如說牽引鋼纜的位置需要調整，否則它將阻礙儲物箱的打開。如果想要蓋門處於打開狀態，必須用砂紙打磨後斜邊，並且儲物箱與擋泥板之間的間隙必須被填平。

側裙板

（21）這輛戰車最具特色的部件之一是保護傳動裝置的側裙板。通常這類由塑料或樹脂製成的零件粗糙且過於堅硬，因此必須花費大量時間進行處理，使其看起來逼真。

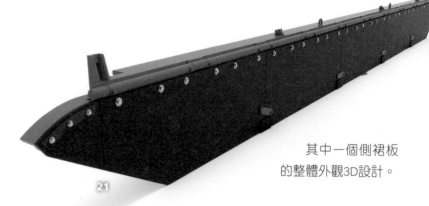

其中一個側裙板的整體外觀3D設計。

（22）（23）側裙板被設計成由單獨的部件組裝而成，孔位被完美地再現和複製，包括附屬的支架、添加閉合元件的區域以及添加把手的區域。

（24）（25）前部和後部擋泥板的細節。板件中原有的前部擋泥板得到了一些保留，只是添加了小的西班牙典型的側裙部分，我們可以看到側裙板延伸的細節。3D設計和打印的部件被用在了後部區域。原件中的擋泥板被自製的黃銅片擋泥板所替代。

（26）側裙板安裝好之後，整體的外觀將給人以深刻的印象。側裙板同樣也可以進行一些處理以獲得很強的真實感，因為我們有可能將每一塊單獨的側裙板做成不同的關閉的角度。

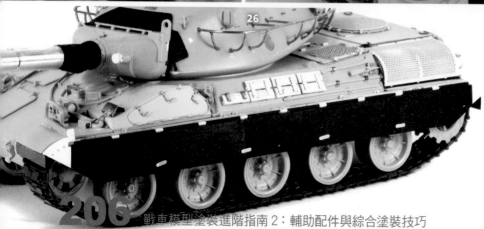

車體側面上的一些細節

　　AMX30坦克有一系列的隨車配件被佈置在戰車的側面，比如備用連桿、工具、牽引鋼纜和備用天線等。西班牙版本戰車上的佈局與法國版本相似，只是加入了天線基座。由3D設計並打印的是履帶節和天線基座。夾具和一些工具是用蝕刻片製作的，還添加了金屬鋼纜和板件中的一些部件。

（27）

（28）

29　30

31　32

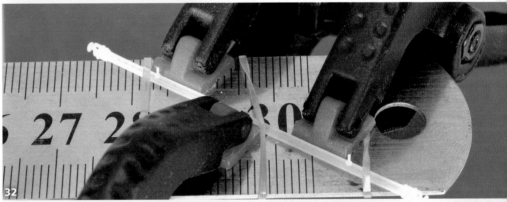
33

34　35

　　（27）（28）履帶節的設計已完成並且提供了包括橡膠墊在內的一些選擇，橡膠墊在3D打印中被設計成了單獨的部件。對於天線基座，這是一個非常簡單的部件，在上面設計了一些小樁，這樣就可以插入模型中的孔洞進行固定了。

　　（29）（30）履帶節以及可更換橡膠墊等後期處理的一些細節，依次進行了清潔、打磨和上水補土，細節的品質非常高。在數年後我們將可以看到一些模型板件製作商開始使用3D打印技術來進行生產，生產出的部件再也不會有合模線或者注膠口留下的痕跡，所有的孔位也將精確而真實再現。

　　（31）（32）（33）天線基座的細節。因為它太長太細了，所以會有一點彎曲。因此將它弄直並固定在正確的位置，接著浸上熱水軟化後再定型。

　　（34）（35）備用履帶節的緊固件細節，是用塑料板和Masterclub的螺母自製的。

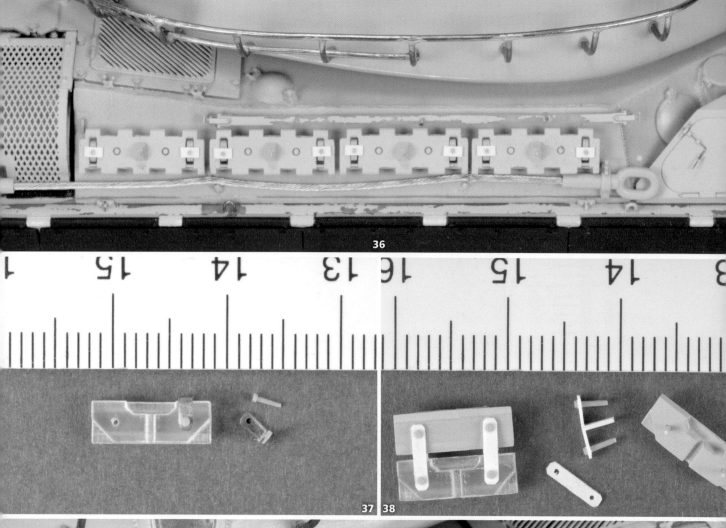

36

37 38

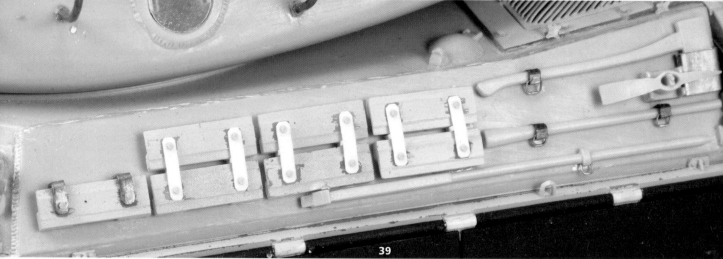

39

40

（36）在車體右側面佈置的一些隨車物品及其細節。鋼纜來自於RB模型。

（37）（38）一些緊固件，像之前的情況一樣，它們是自製的。

（39）車體左側面的一些細節，一些隨車工具以及備用履帶的橡膠墊已經佈置到位。固定工具的鎖扣來自於牛魔王的蝕刻片件。

（40）組裝好的一些工具的細節。

戰車前部的一些細節

　　AMX30E2坦克需要重新定位滅火器和戰術燈。這些都是必須修改的，不需要任何新的元件，車頭燈來自SKP模型，有些部件是用銅片製作的，例如潛望鏡保護裝置和後視鏡。

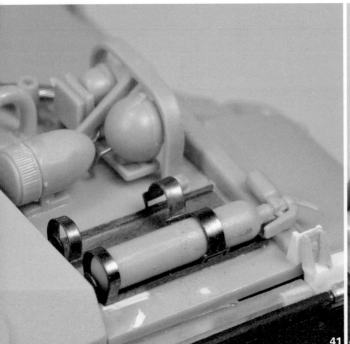
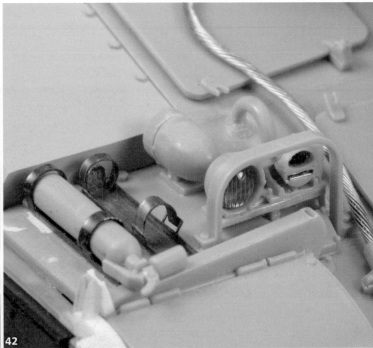

41 42

43 44

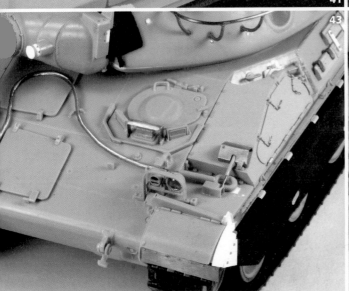
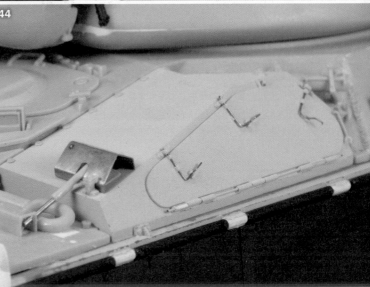

45

　　（41）（42）重新佈置之後的車前燈和滅火器細節。在這一實例中，塑料部件是高質量的，而牛魔王的滅火器支架蝕刻片在這裡也非常適合。但最好的部件還是SKP模型的車頭燈，它為模型帶來了亮點。另外一個重要的細節是用合適粗細的銅絲自製了車體上的布線。

　　（43）（44）重新定位左側的戰術燈，以及後視鏡和潛望鏡保護裝置的一些細節。

　　（45）之前所做的改造和改進，在這一張圖片中都可以看到。

戰車後部的一些細節

戰車的後部並不需要大量的改造以獲得西班牙版本的外觀，除了放置在後面的外部無線電話機，它是3D打印出的單獨部件，強調了把手的細節。

戰車後部餘下的部件來自於塑料板件，用到了牛魔王的蝕刻片以及一些用金屬片製成的部件。沃雅和Tetra的蝕刻片可以完美地再現出一些細節，但是並不會使用套件中（即沃雅和Tetra的套件）所有的部件。

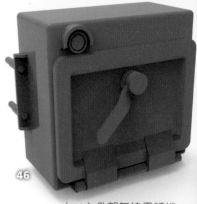

（46）外部無線電話機是3D打印出的單獨部件。

（47）3D打印部件的外觀非常好，雖然把手和支架有一些脆弱，所以處理的時候必須非常小心。

（48）新的外部無線電話機僅僅需要一些額外的布線就可以了。

（49）（50）（51）（52）軍用油桶的支架由銅片製成，它是透過錫焊銲接到一起的，這樣可以保證佈置和塗裝時的一體性。

（53）在這張圖片上，可以看到車體後部最後的樣子，所有的部件都已經佈置到位。

（54）在這張圖中，可以看到發動機艙蓋上的吊鉤。焊線痕跡是用補土製作的（通常的做法是將田宮AB補土搓成細條，然後佈置到相應的位置並進行相應處理，從而得到真實的焊線痕跡效果。）。

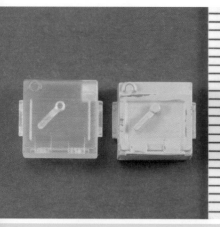
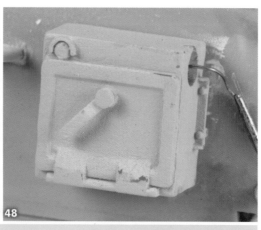

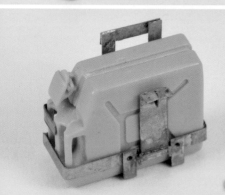

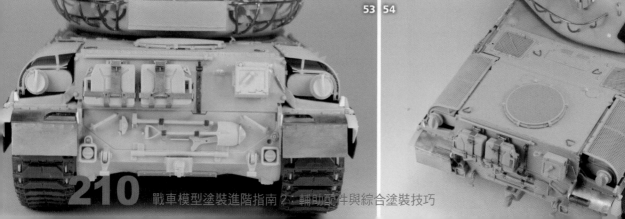

砲塔

讓我們看一下對砲塔的一些改造。

裝填手艙蓋

該部分是戰車上最顯眼的部分之一。西班牙軍隊所做的改造包括勃朗寧M2HB重機槍 Cal.50的支架。該部件組被設計為六個部件，並允許其在軸線上進行旋轉。艙蓋的開關裝置被設計為兩個部件，是可活動的，可使艙口打開或關閉。

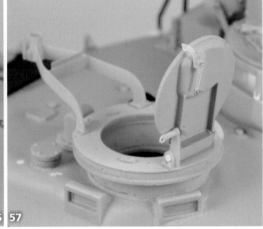

55

（55）這一部件是可以完全活動的。

（56）（57）為了使砲塔加入3D升級套件，必須切去原件中塑料砲塔多餘的部分。3D打印件黏合到砲塔上之後，就可以加入焊線細節。雖然3D打印件看起來比較脆弱，但是一旦黏合到位，它有足夠的強度支撐來自K-59的勃朗寧重機槍的樹脂件。在這張照片上，可以看到艙蓋兩側的開關裝置。

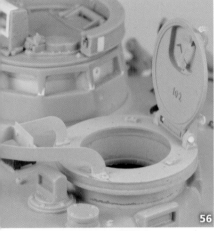

56 57

車長艙蓋

在車長艙蓋周圍，添加了一系列的升級改件，有的是3D打印部件，而其他的是自製的。這些包括MENG的模型板件中的潛望鏡（但是卻沒有提供透明件），雙目潛望鏡的光學部件、改進後的彈藥鼓、支架和輔助武器以及紅外搜索燈。

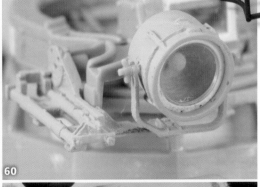

58

（58）MG-3機槍枝架的3D設計細節，以及紅外搜索燈和彈藥收集袋的固定件。

59 60

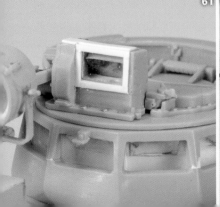

61 62

（59）（60）（61）（62）這組圖像顯示了車長艙蓋穹頂的結構，重建了它的外形，並加入潛望鏡的鏡片、雙目潛望鏡的鏡子、螺母，改善夾具的細節，為彈藥鼓添加了條帶升級，添加了輔助武器的支架和紅外搜索燈。

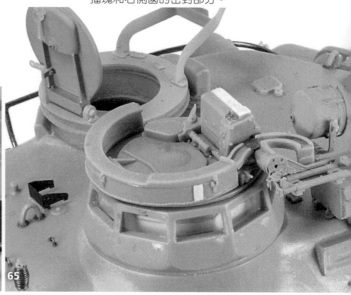

瞄準系統

AMX-30E2坦克的一個組成部分是休斯MK9瞄準系統，該系統集成了激光測距儀、熱敏照相機和側風感應器。這些裝置的光學元件在車長艙蓋前，由一個盒子保護。我們必須準備好適當的表面來容納所設計的部件，切除掉原件中多餘的塑料，並利用現有的一些凹槽（這些凹槽是之前用來容納法軍版戰車部件的）。

（63）這個3D部件組被設計為六個部件：保護盒、可操作的蓋板、固定在砲塔上的底座、保護玻璃、關閉擋塊和右側窗的密封部分。

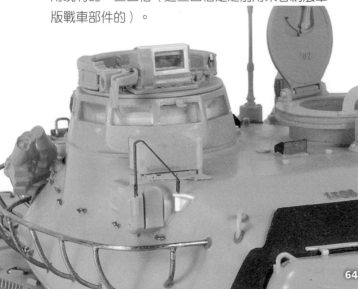

（64）（65）在這些圖片中，可以看到保護盒已經佈置到位，現在是關閉的狀態，大家可以看到它完美地契合了塑料模型原件。所需要做的是在側面製作一些焊縫痕跡，以及用補土來製作側面窗口的密封部分。

Wegmann（韋格曼）型煙霧發射器

原件中的法國煙霧發射器由兩個單元構成，左右側各一個，該煙霧發射器被替換成Wegmann型煙霧發射器，左右兩側各有四個發射單位。煙霧發射器的支架還是附著在原件發射器支架的附著點上。

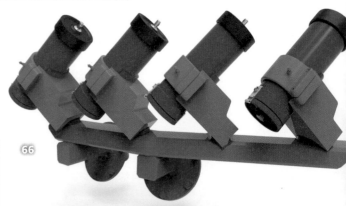

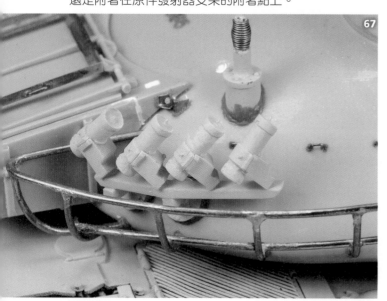

（66）在設計上，要正確地測量每一個煙霧發射管的方位和角度，以及支架的佈置。

（67）這個部件組由七個部件所組成，一個支架、兩個轉接裝置和四根管子。這是不應該用3D打印技術製造的部件之一，因為它會丟掉很多細節，而且也很難操作。

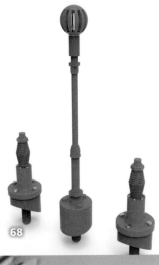

側風感應器和天線

西班牙也對天線座進行了一些改造，並且增加了側風感應器。關於側風測量儀，由於沒有很多資料和訊息，因此不得不對一些部分做即興創作。

（68）天線和側風感應器是一體的，增加了一個夾桿，用於插入塑料模型原件中。

（69）（70）獲得的效果令人滿意，確實側風感應器的支架如果用銅來製作會更好，因為它能提供更好的強度。

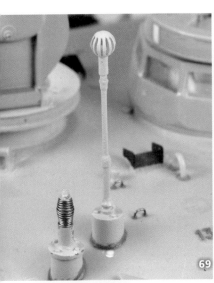
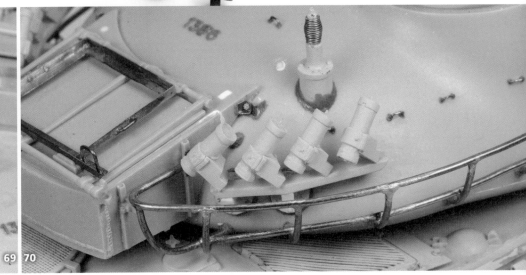

砲塔上的細節

與車體一樣，我們考量其他的一些材料和技術，而不僅僅是3D打印完成了一系列的細節改進。也許其中最為相關的一個改進就是將砲塔側面的儲物籃由原板件中的塑料件換成了銅絲製作的，這樣做的原因也非常明顯。這裡使用的是0.7毫米直徑的銅線，但是最合適的可能是0.6毫米直徑的（用卡尺測量塑料板件儲物籃上桿的直徑，得出的結果是0.6毫米。），但考慮到它過於脆弱，於是排除它。

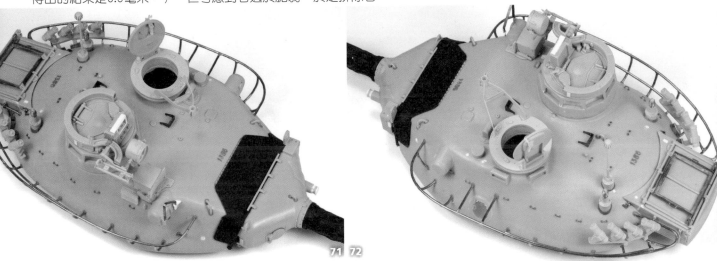

（71）（72）儲物籃的製作確實是一個挑戰，不僅僅是用錫焊技術將銅絲銲接到一起，也要將它正確地佈置到原件中的塑料砲塔上。很明顯這種儲物籃如果用3D打印部件來替換並不能夠讓原件獲得改進。

另一個具有豐富細節的部件就是後上方的儲物箱，它包含了一些金屬結構，比如L形的金屬條。塑料原件中提供的該結構太厚了，在蝕刻片的一些套件中包含了這種L形的金屬條，於是這裡採用自製的銅片結合錫焊技術。

（73）直接從塑料原件上進行測量，一部分該塑料結構將在切割後再使用，同時它也可以用來為其他的一些改件塑形。剩下的工作就是將L形銅條銲接到一起並黏合到塑料板件上。

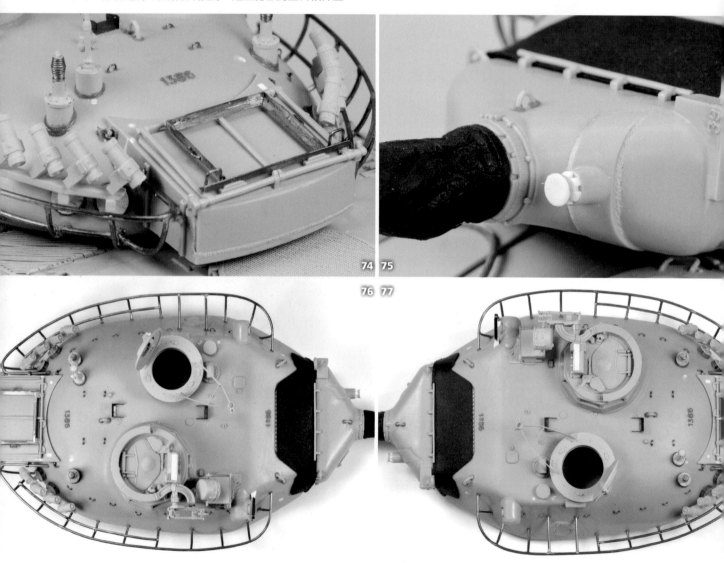

（74）所獲得的效果非常吸引人，它具有正確的厚度，比塑料原件真實太多了。

（75）製作升降機構上的焊縫以及孔洞上的密封塞（這個孔洞是用來安放砲管同軸武器的），在查閱西班牙使用的12.7毫米口徑機槍的文件時，無法找到這方面的圖片參考。最後為儲物籃的帶子添加一些小的側環，還有一些小的細節，比如放置天線的陳舊結構、鑄造坦克時模具上留下的數字標記、綠色補土製作的焊縫以及其他一些細節。

（76）（77）砲塔的俯視圖，可以看到完工的儲物籃以及其他一些細節的佈局。

即使是高質量的非常精確的模型板件，對它進行一些改進也是可能的，大家縱觀本書的這一部分就可以看到。

但是請注意，有時候這種可能僅僅是因為技術條件允許。

如今我們已經達到了非常高的質量標準，隨著3D打印技術的出現，很多事情都產生了變化。當前的情況類似於觀察海面上漂浮的冰山，我們不知道水面下絕大部分的冰山是什麼情況，也不知道3D打印技術將如何影響我們的生活。

也許在未來的幾年裡，我們將比之前想像的更多地參與這場新的革命。模型界的數字革命已經到來！

一、加拿大豹 -2A6M 型坦克

板件來源：小號手

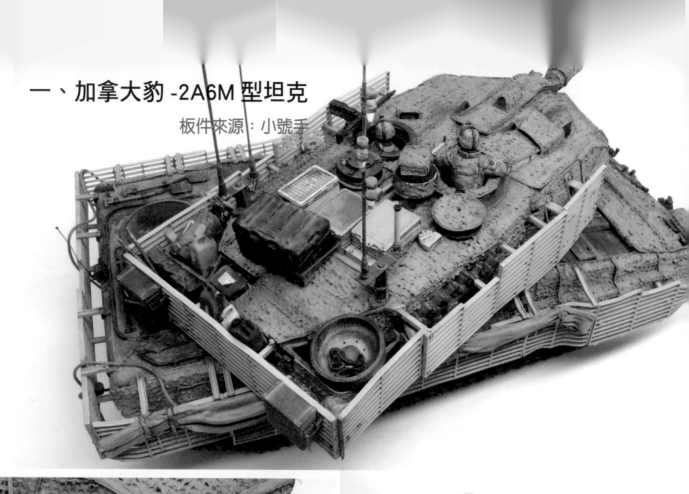

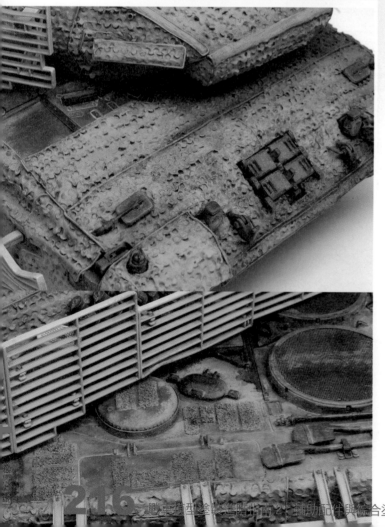

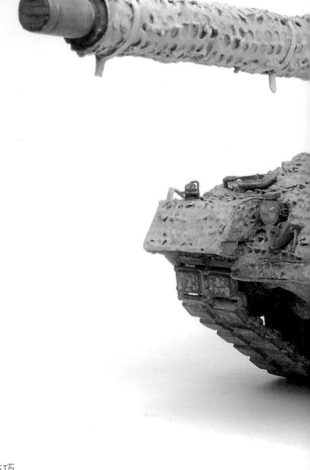

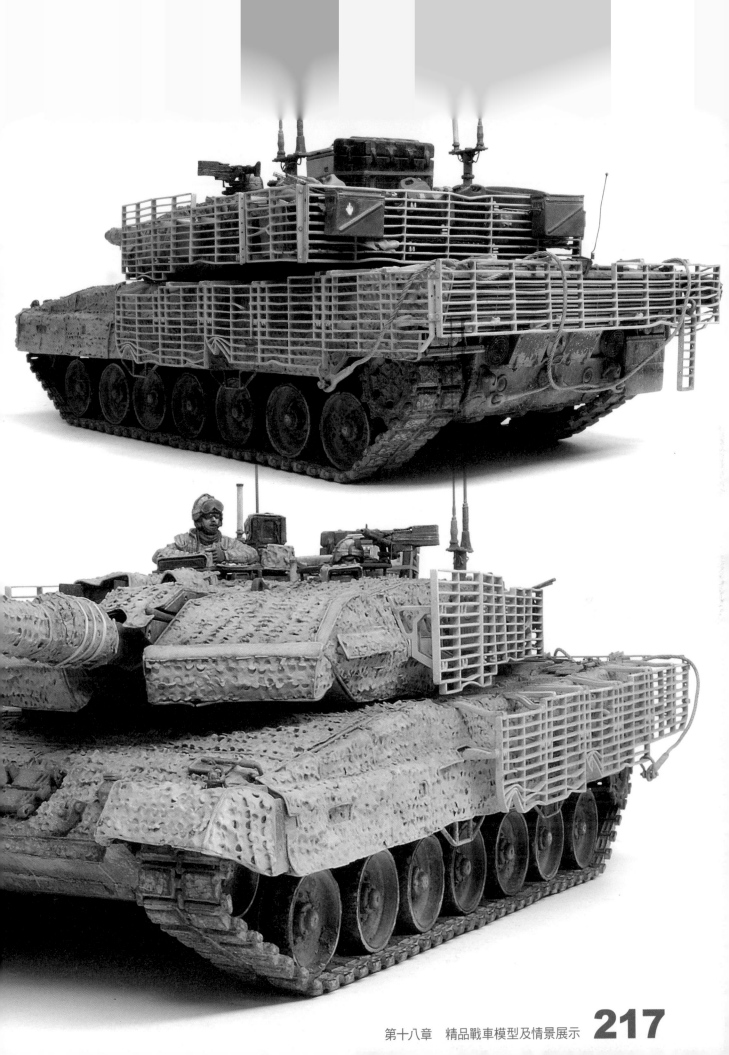

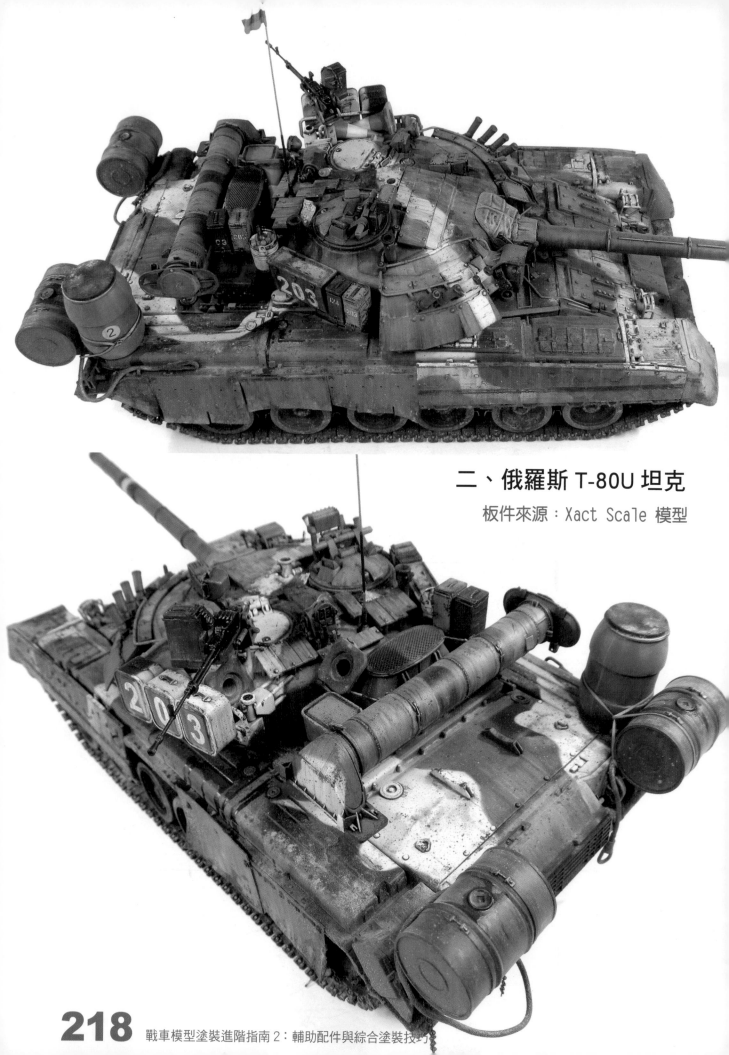

二、俄羅斯 T-80U 坦克

板件來源：Xact Scale 模型

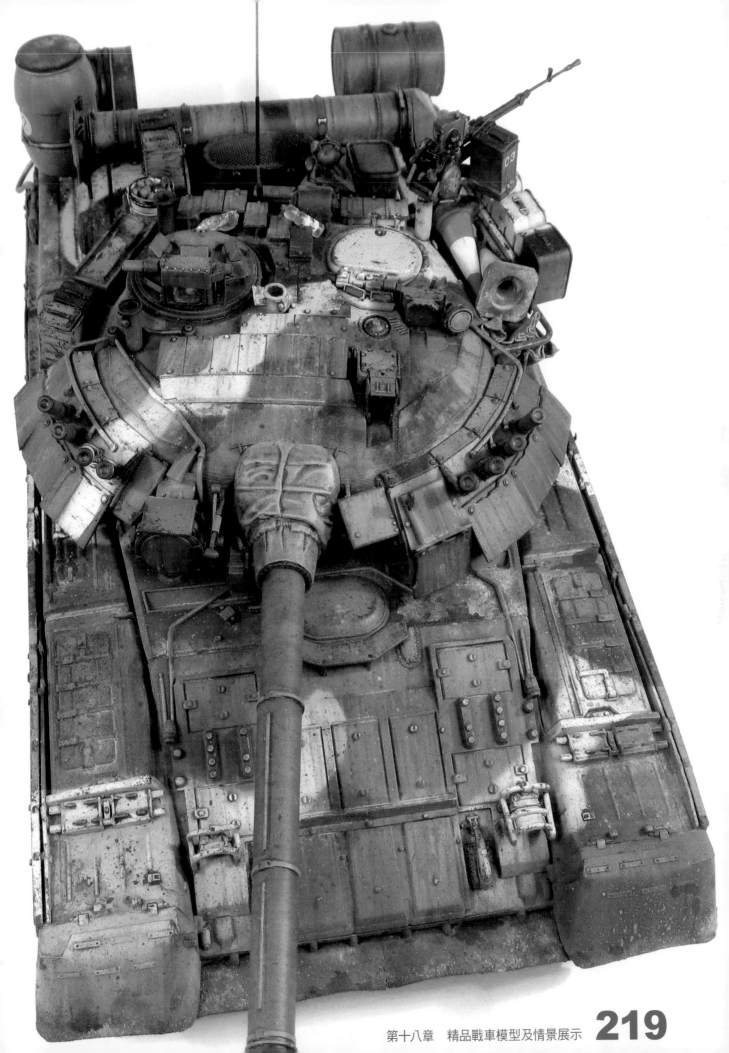

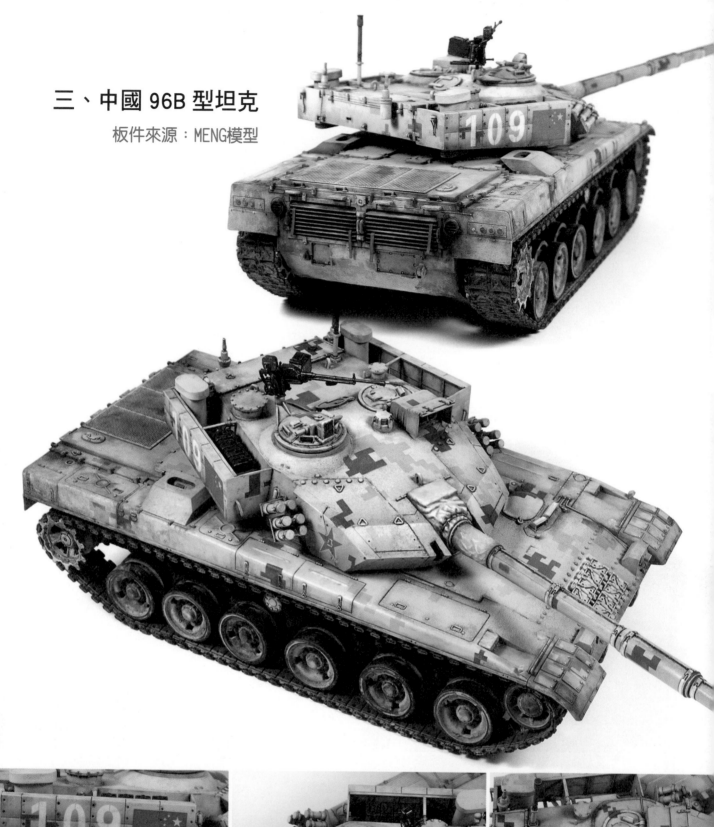

三、中國 96B 型坦克

板件來源：MENG模型

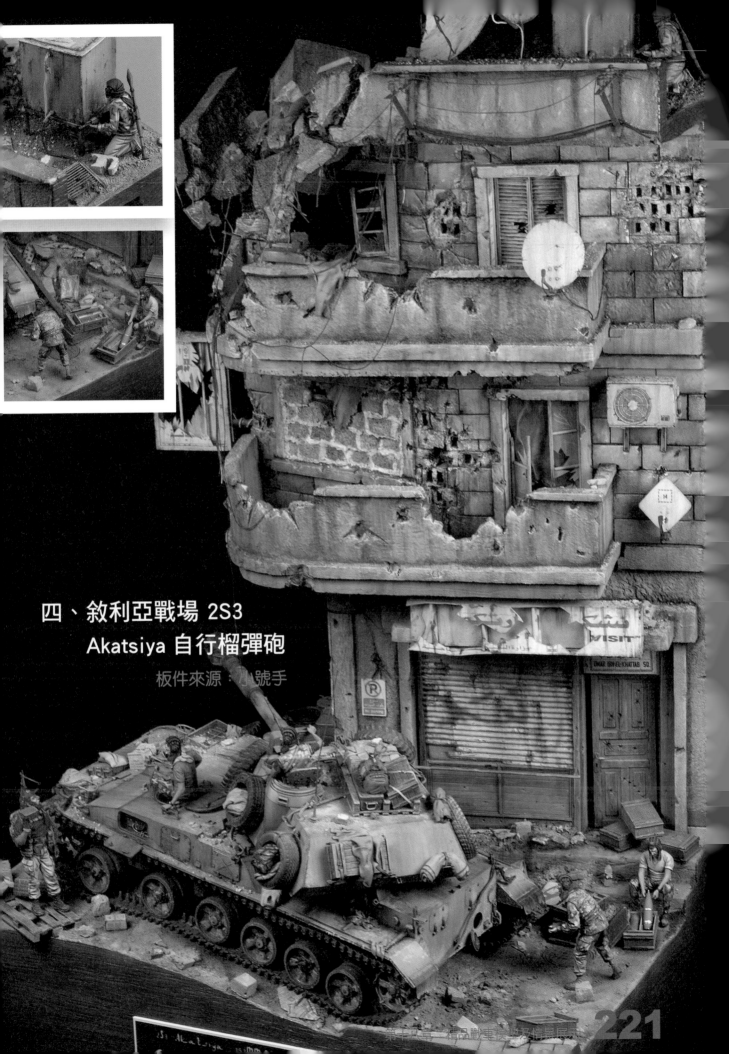

四、敘利亞戰場 2S3
Akatsiya 自行榴彈砲
板件來源：小號手

五、BMR-3M 裝甲掃雷車

板件來源：MENG模型

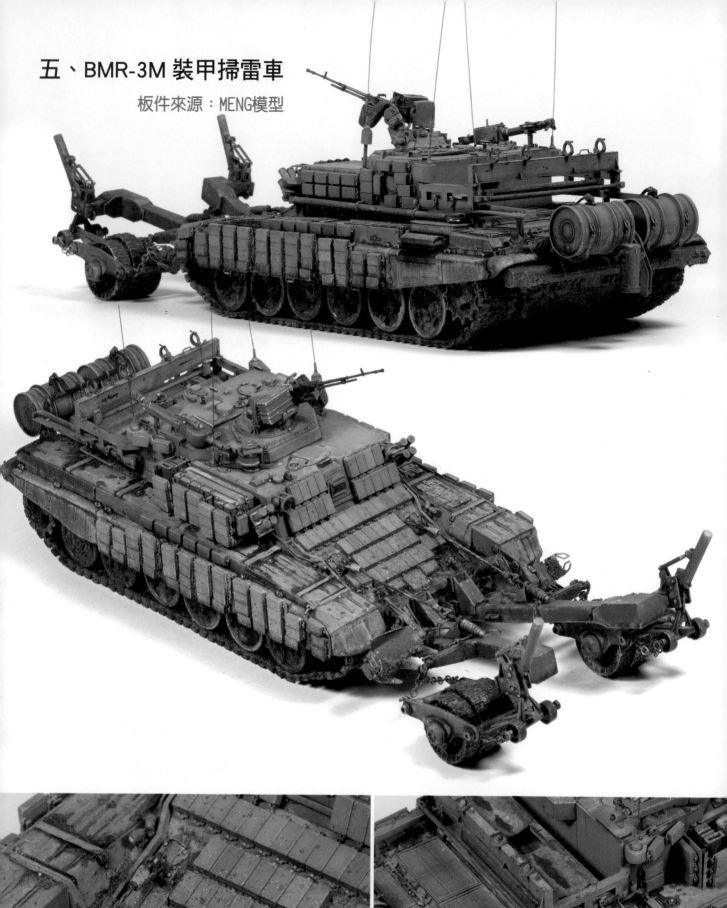

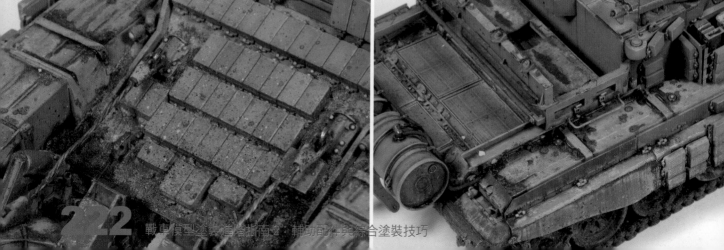

戰車模型塗裝進階指南 2：輔助配件與綜合塗裝技巧

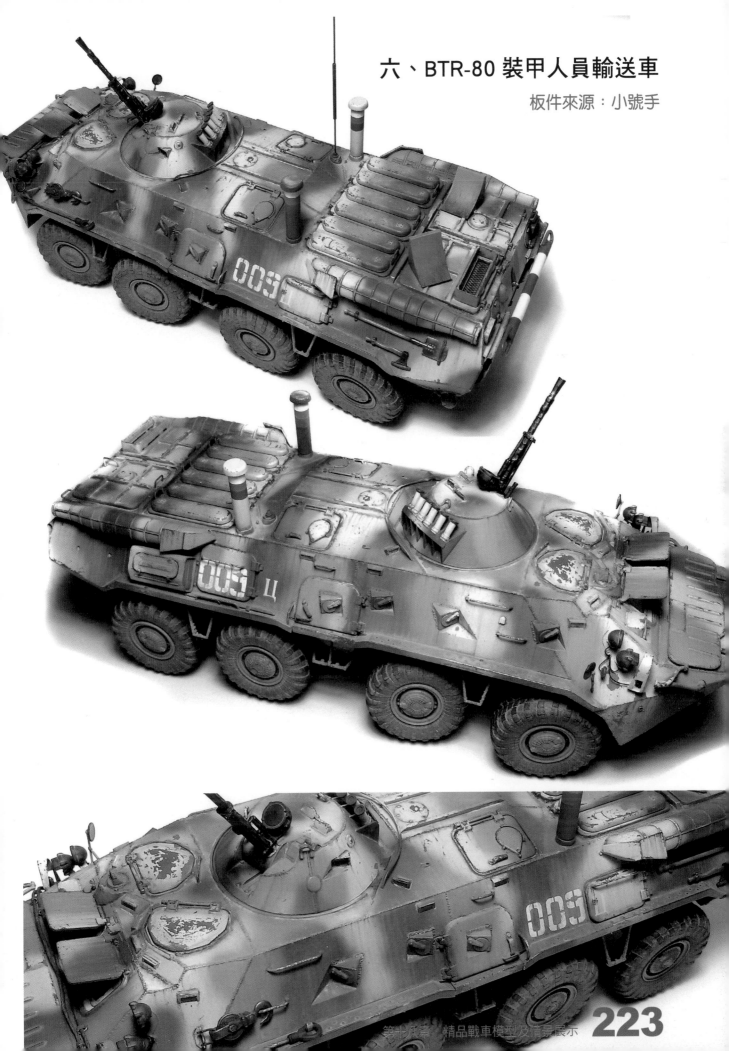

六、BTR-80 裝甲人員輸送車

板件來源：小號手

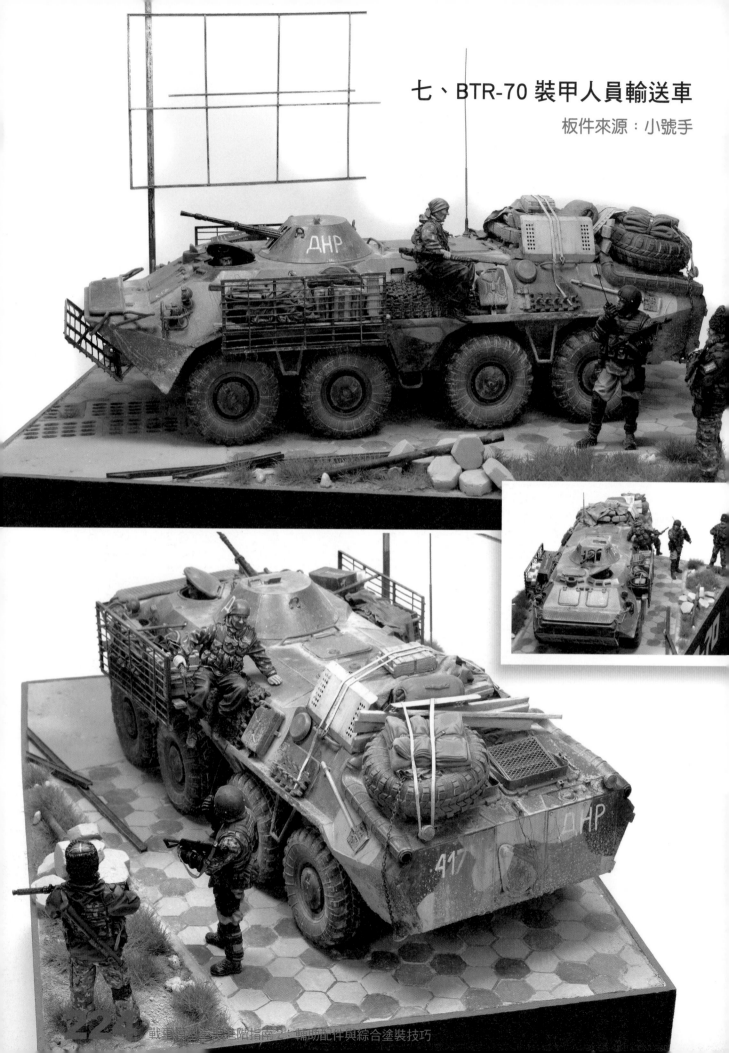

七、BTR-70 裝甲人員輸送車

板件來源：小號手

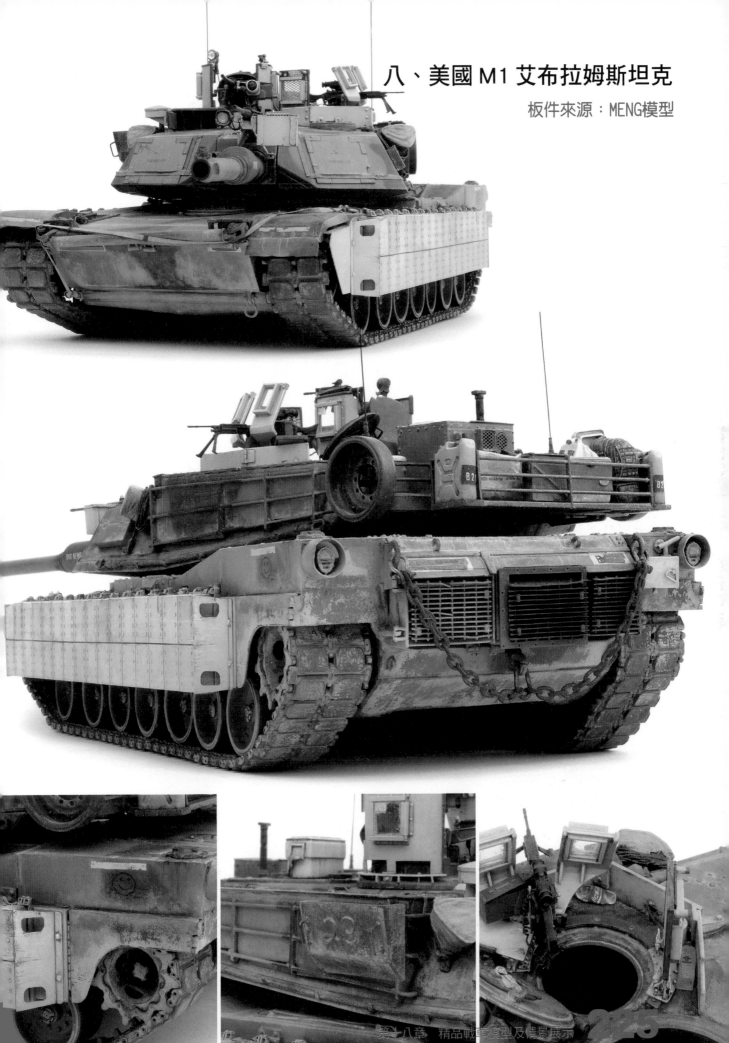

八、美國 M1 艾布拉姆斯坦克

板件來源：MENG模型

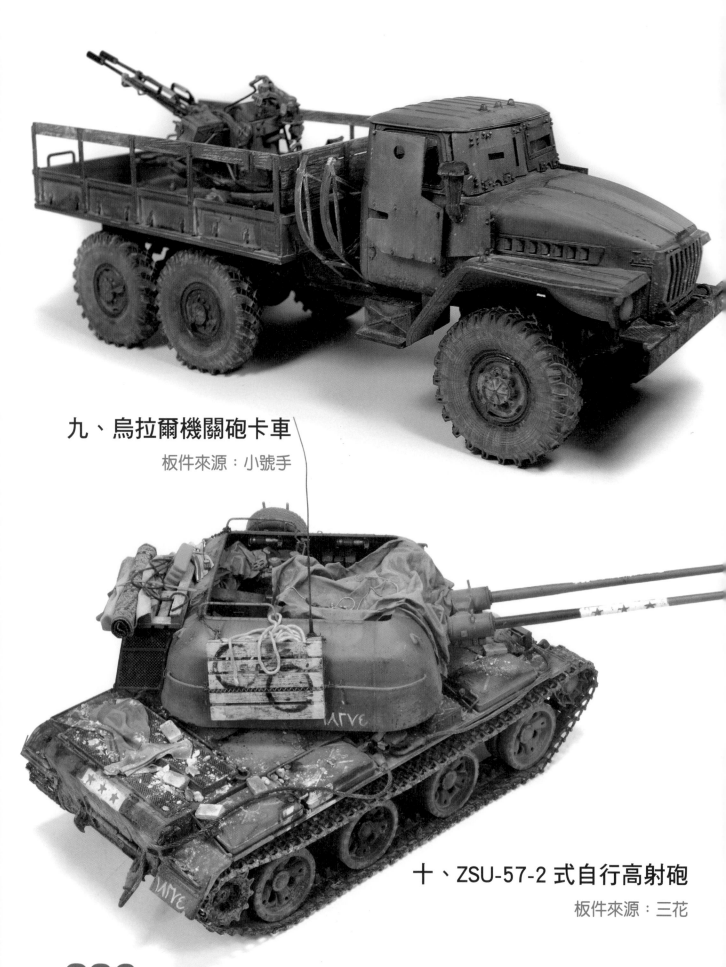

九、烏拉爾機關砲卡車

板件來源：小號手

十、ZSU-57-2 式自行高射砲

板件來源：三花

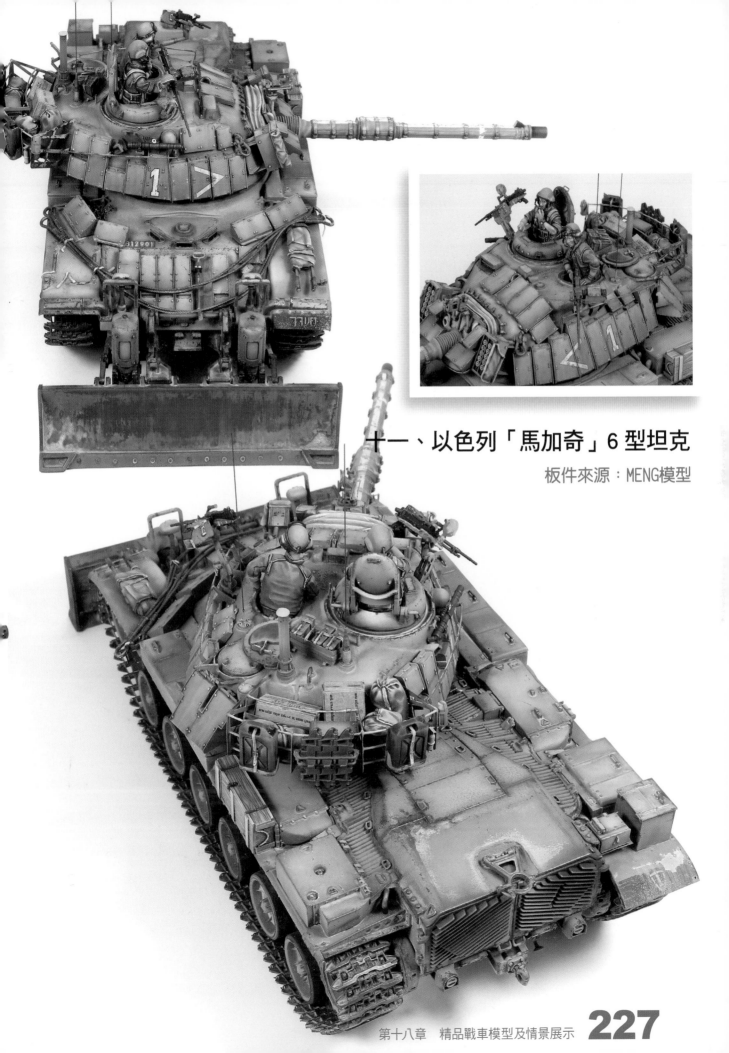

十一、以色列「馬加奇」6型坦克

板件來源：MENG模型

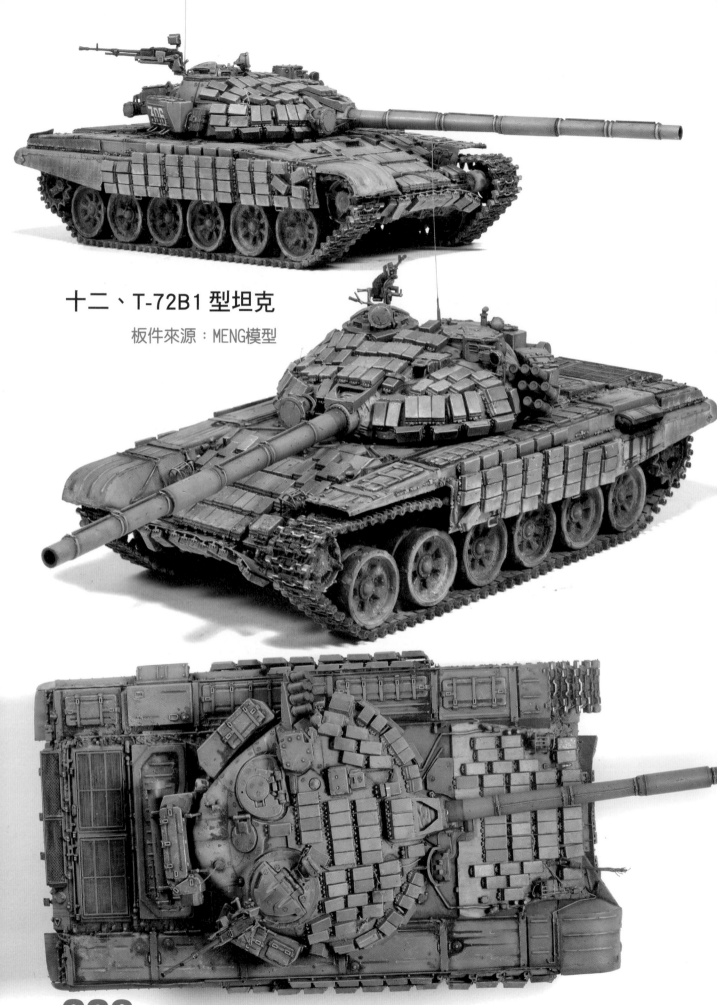

十二、T-72B1 型坦克

板件來源：MENG模型

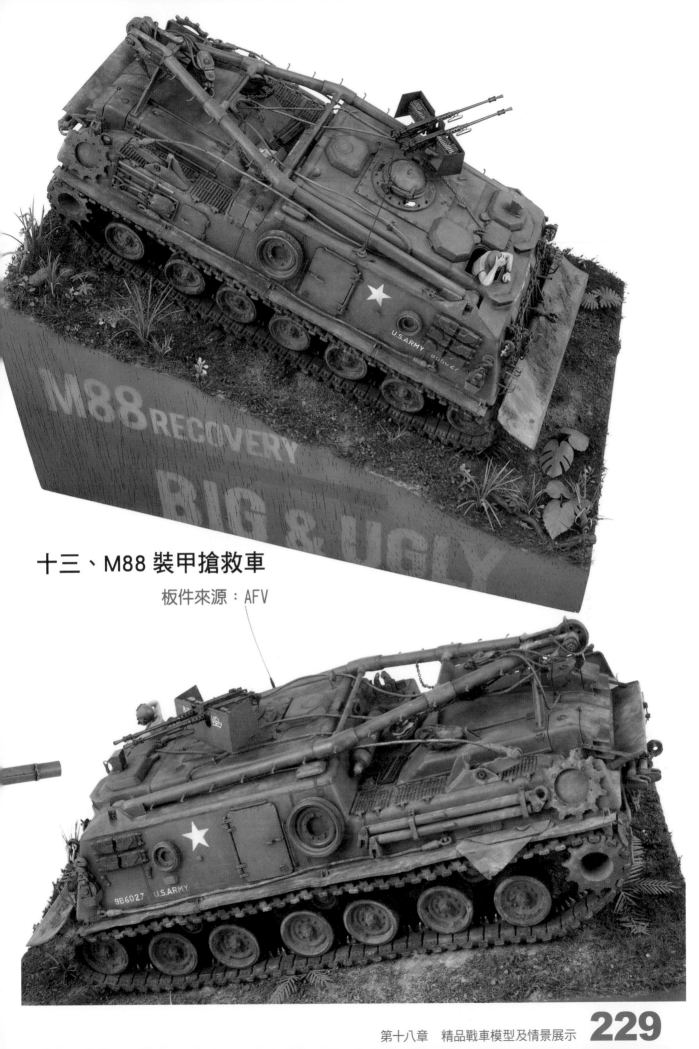

十三、M88 裝甲搶救車

板件來源：AFV

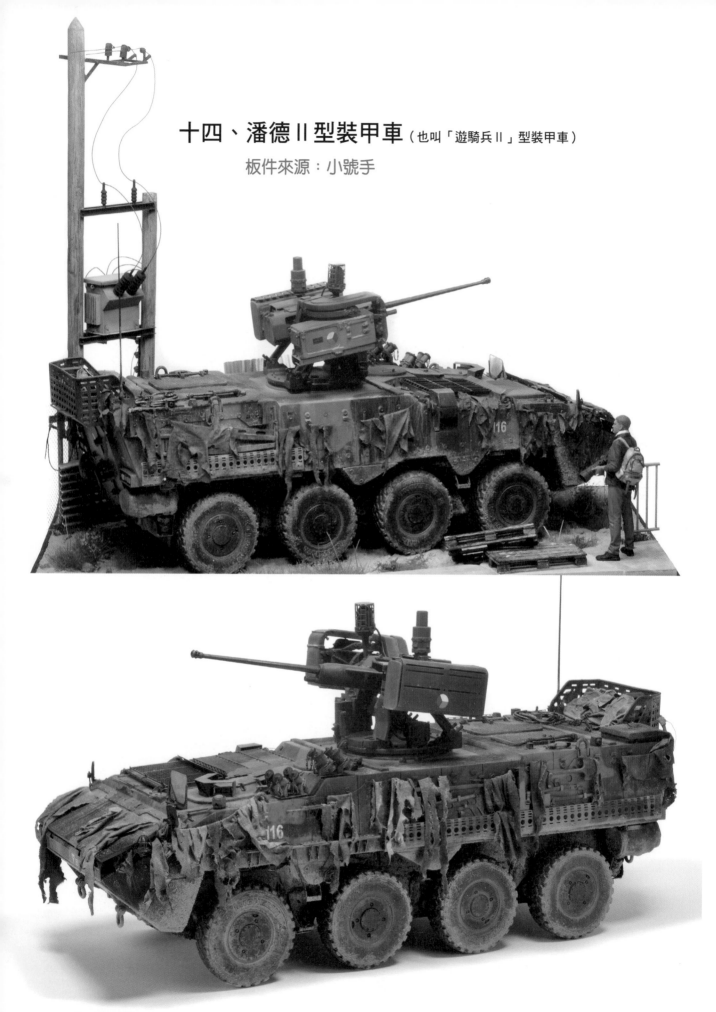

十四、潘德 II 型裝甲車（也叫「遊騎兵 II」型裝甲車）
板件來源：小號手

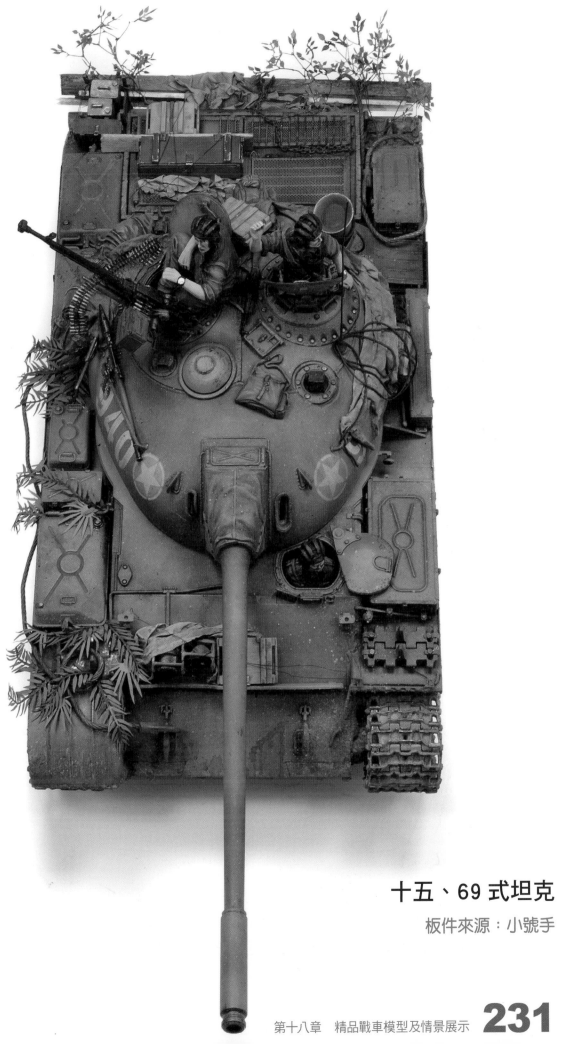

十五、69 式坦克

板件來源：小號手

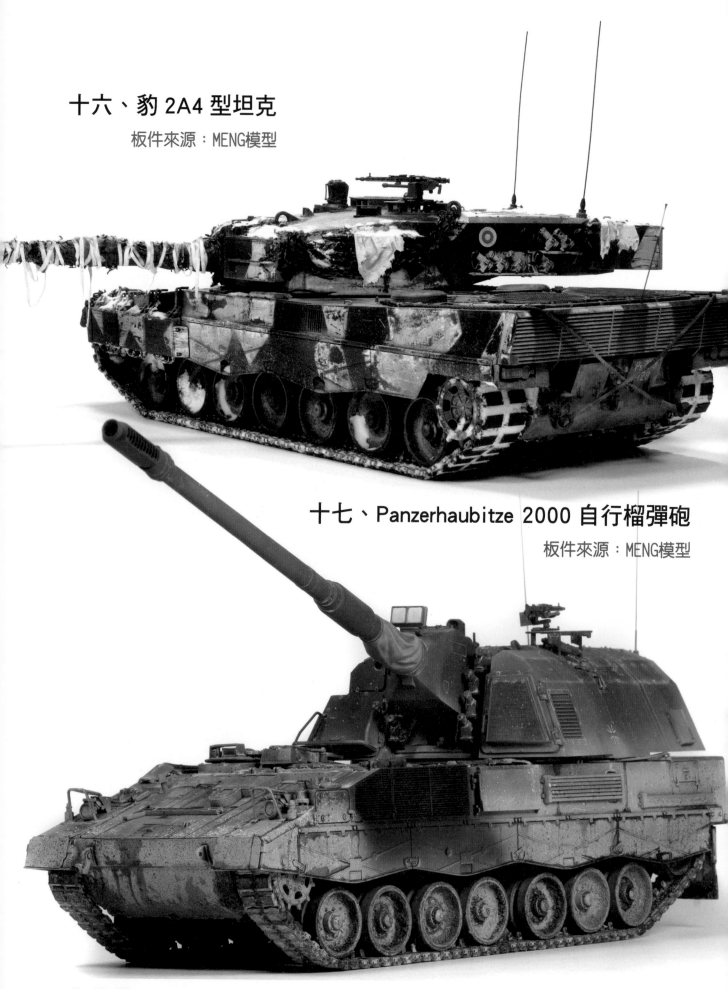

十六、豹 2A4 型坦克

板件來源：MENG模型

十七、Panzerhaubitze 2000 自行榴彈砲

板件來源：MENG模型

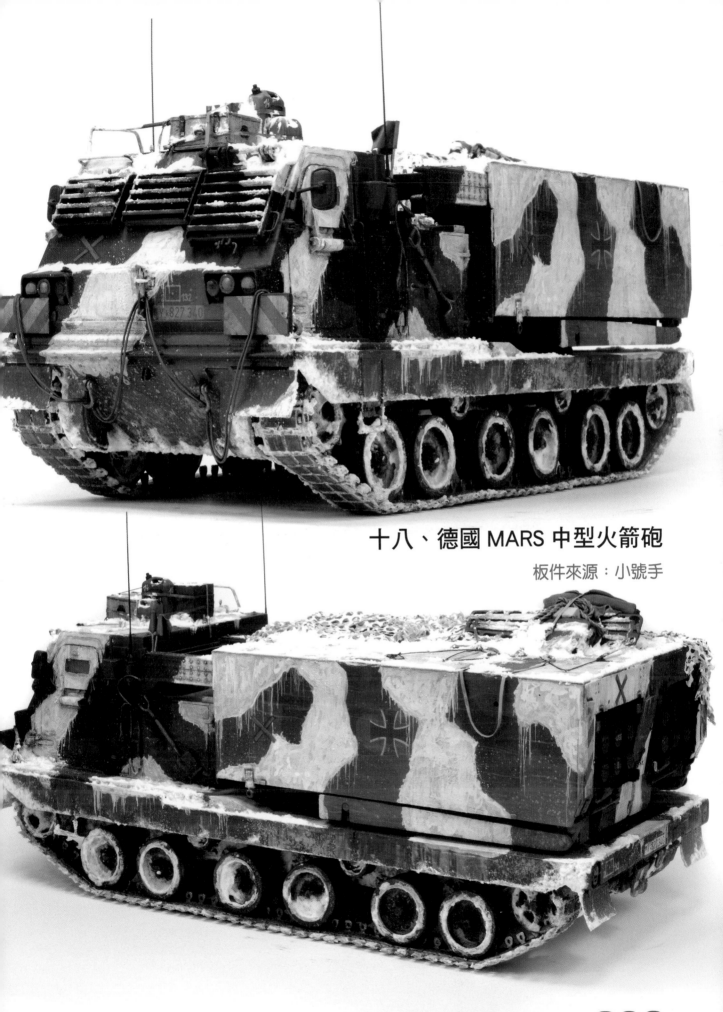

十八、德國 MARS 中型火箭砲

板件來源：小號手

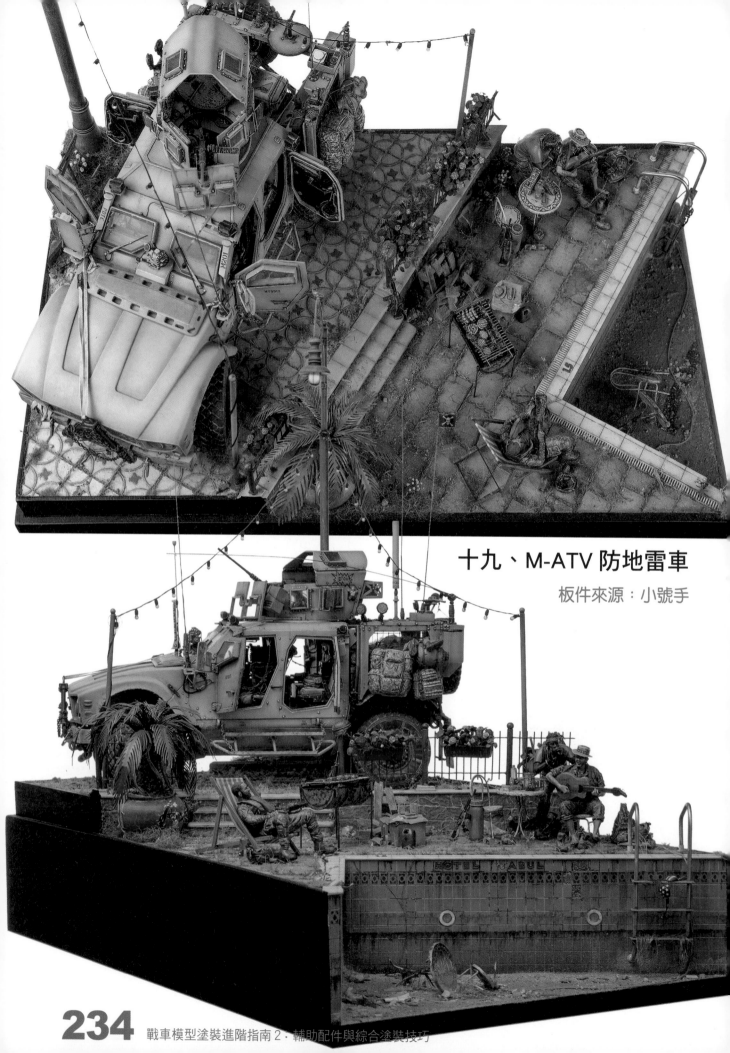

十九、M-ATV 防地雷車

板件來源：小號手

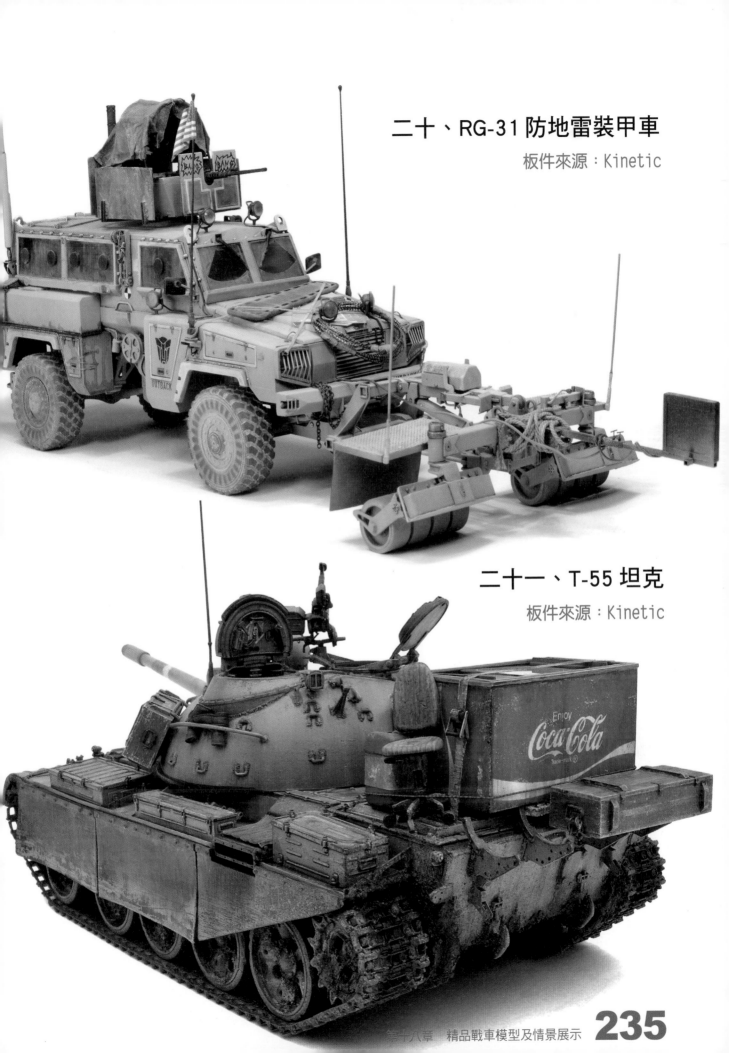

二十、RG-31 防地雷裝甲車

板件來源：Kinetic

二十一、T-55 坦克

板件來源：Kinetic

好書推薦

飛機模型製作教科書
田宮 1/48 傑作機系列的世界
「往復式引擎飛機篇」

作者：HOBBY JAPAN
ISBN：978-957-9559-16-4

H.M.S. 幻想模型世界

作者：玄光社
ISBN：978-626-7062-51-7

噴筆大攻略

作者：大日本繪畫
ISBN：978-626-7062-08-1

骨骼 SKELETONS
令人驚奇的造型與功能

作者：安德魯.科克
ISBN：978-986-6399-94-7

幻獸的製作方法

作者：HOBBY JAPAN
ISBN：978-626-7062-53-1

依卡路里分級的
女性人物模型塗裝技法

作者：國谷忠伸
ISBN：978-626-7062-04-3

以黏土製作！
生物造形技法

作者：竹內しんぜん
ISBN：978-957-9559-15-7

以黏土製作！
生物造形技法 恐龍篇

作者：竹內しんぜん
ISBN：978-626-7062-61-6

動物雕塑解剖學

作者：片桐裕司
ISBN：978-986-6399-70-1

大畠雅人作品集

ZBrush＋造型技法書

作者：大畠雅人

ISBN：978-986-9692-05-2

機械昆蟲製作全書

不斷進化中的機械變種生物

作者：宇田川譽仁

ISBN：978-986-6399-62-6

SCULPTORS 06

原創造形＆原型作品集

作者：玄光社

ISBN：978-686-7062-31-9

黏土製作的幻想生物

從零開始了解職業專家的造形技法

作者：松岡ミチヒロ

ISBN：978-986-9712-33-0

植田明志 造形作品集

作者：植田明志

ISBN：978-626-7062-36-4

以面紙製作逼真的昆蟲

作者：駒宮洋

ISBN：978-957-9559-30-0

人體結構

原理與繪畫教學

作者：肖瑋春

ISBN：978-986-0621-00-6

人體動態結構繪畫教學

作者：RockHe Kim's

ISBN：978-957-9559-68-3

奇幻面具製作方法

神秘絢麗的妖怪面具

作者：綺想造形蒐集室

ISBN：978-986-0676-56-3

竹谷隆之 畏怖的造形

作者：竹谷隆之
ISBN：978-957-9559-53-9

大山龍作品集 &
造形雕塑技法書

作者：大山龍
ISBN：978-986-6399-64-0

飛廉
岡田惠太造形作品集 &
製作過程技法書

作者：岡田惠太
ISBN：978-957-9559-32-4

片桐裕司雕塑解剖學
[完全版]

作者：片桐裕司
ISBN：978-957-9559-37-9

PYGMALION
令人心醉惑溺的女性人物模型
塗裝技法

作者：田川弘
ISBN：978-957-9559-60-7

對虛像的偏愛

作者：田川弘
ISBN：978-626-7062-28-9

透過素描學習
動物與人體之比較解剖學

作者：加藤公太 + 小山晋平
ISBN：978-626-7062-39-5

人物模型之美
辻村聰志女性模型作品集
SCULPTURE BEAUTY'S

作者：辻村聰志
ISBN：978-626-7062-32-6

龍族傳說
高木アキノリ作品集 +
數位造形技法書

作者：高木アキノリ
ISBN：978-626-7062-10-4

村上圭吾人物模型塗裝
筆記

作者：大日本繪畫
ISBN：978-626-7062-66-1

SCULPTORS 造型名家
選集 05
原創造形 & 原型作品集

作者：玄光社
ISBN：978-686-7062-20-3

平成假面騎士怪人設計
大圖鑑
完全超惡

作者：HOBBY JAPAN
ISBN：978-626-7062-23-4

美術解剖圖

作者：小田隆
ISBN：978-986-9712-32-3

透過素描學習
美術解剖學

作者：加藤公太
ISBN：978-626-7062-09-8

3D 藝用解剖學

作者：3DTOTAL PUBLISHING
ISBN：978-986-6399-81-7

Mozu 袖珍作品集
小小人的微縮世界

作者：Mozu
ISBN：978-626-7062-05-0

魔法雜貨的製作方法
魔法師的秘密配方

作者：魔法道具鍊成所
ISBN：978-957-9559-35-5

魔法少女的秘密工房
變身用具和魔法小物的
製作方法

作者：魔法用具鍊成所
ISBN：978-957-9559-67-6

為熱愛戰車的模友提供系統、完整、精緻的塗裝技術。《戰車模型塗裝進階指南2》詳細解說舊化與特殊效果的處理技巧，包括組裝技巧、紋理和防滑塗層塗裝技巧、舊化技巧、基礎色和迷彩塗裝技巧、濾鏡、滲線和漬洗、磨損效果和褪色效果、掉漆效果、鏽蝕效果、塵土和泥漿效果、濕潤效果。對上述塗裝技巧的完美應用，將讓你得到一個屬於自己的、獨一無二的作品。

戰車模型塗裝進階指南2
輔助配件與綜合塗裝技巧

作　　者　魯本・岡薩雷斯（Ruben Gonzalez）
發　　行　陳偉祥
出　　版　北星圖書事業股份有限公司
地　　址　234新北市永和區中正路462號B1
電　　話　886-2-29229000
傳　　真　886-2-29229041
網　　址　www.nsbooks.com.tw
E－MAIL　nsbook@nsbooks.com.tw
劃撥帳戶　北星文化事業有限公司
劃撥帳號　50042987
製版印刷　皇甫彩藝印刷股份有限公司
出 版 日　2023年08月
I S B N　978-626-7062-56-2
定　　價　950元

如有缺頁或裝訂錯誤，請寄回更換。

F.A.Q.3/by Ruben Gonzalez
Originally Copyright©2018 by AK-Interactive
Complex Chinese translation copyright©2023 by
NORTH STAR BOOKS CO.,LTD.
This Complex Chinese edition published by arrangement with
AK-Interactive through China Machine Press.
All rights reserved.
版權所有© AK-Interactive 2018 經由機械工業出版社 授權
台灣北星圖書事業股份有限公司出版發行中文繁體字版

國家圖書館出版品預行編目資料

戰車模型塗裝進階指南 2：輔助配件與綜合塗裝技巧/魯本・岡薩雷斯（Ruben Gonzalez）著. --新北市：北星圖書事業股份有限公司，2023.08
240面；　21.0×28.0公分
ISBN 978-626-7062-56-2（平裝）

1. CST：模型　2. CST：戰車　3. CST：工藝美術

999　　　　　　　　　　　　　　112001816

官方網站

臉書粉絲專頁

LINE 官方帳號